한 권으로 끝내는 캘리그라피 기본과 실무

친절한 캘리그라피 교과서

김진경 지음

터닝포인트

2023년 5월 10일 개정 1쇄 인쇄
2023년 5월 20일 개정 1쇄 발행

지은이	김진경
펴낸이	정상석
펴낸 곳	터닝포인트
등록번호	2005. 2. 17 제6-738호
주소	(03993) 서울시 마포구 동교로 27길 53 지남빌딩 308호
대표전화	(02)332-7646
팩스	(02)3142-7646
홈페이지	www.diytp.com
ISBN	979-11-6134-139-2 13640
정가	39,000원

기획	터닝포인트
북디자인	앤미디어
내용 문의	www.diytp.com

과정 사진 촬영	도영찬
모델	이민주, 남은진
작품 사진 촬영	이성우
작품 사진 스타일링	이규엽

원고 집필 문의 diamat@naver.com
터닝포인트는 삶에 긍정적 변화를 가져 오는 좋은 원고를 환영합니다

머리말

붓이라는 도구로 글씨를 쓴 지 30여 년이 가까워집니다. 어려서부터 쉼 없이 배우던 서예를 대학에서 전공을 하게 되고, 그후로 지금까지 캘리그라피를 하고 있는 나를 보며 어쩌면 "글씨는 나의 운명이다"라는 생각이 들기도 했습니다. 캘리그라피의 근간이 '서예'인 것은 분명하고, 오랜 시간 해온 서예 공부가 바탕이 되어 더 깊이 있는 캘리그라피를 할 수 있었습니다. 본격적으로 캘리그라피를 시작한 지 10년 차, 그동안 열정적으로 달려온 시간을 이 책에 고스란히 담았습니다. 캘리그라피를 다양한 방면으로 응용하기 위해 여러 가지 시도와 함께 실패를 경험하기도 하면서 다져온 노하우를 이 책을 통해 공유하고자 합니다. 평소 수업을 진행하면서 대면으로 가르쳤던 내용을 최대한 이해하기 쉽게 글로 풀어 보았습니다. 캘리그라피를 제대로 배울 수 있는 기회를 이 책과 함께 하시길 바랍니다. 취미생활을 위해 입문하는 분, 캘리그라피를 전문적으로 공부하고자 하는 분, 캘리그라피를 지도하는 분 등 캘리그라피와 함께 하고자 하는 모든 분들에게 도움이 되길 바랍니다. 글씨로 많은 사람들과 소통할 수 있고, 좋은 글을 만나 글씨와 함께 어디든 갈 수 있는 캘리그라피는 '여행'이라고 생각합니다. 이 책과 함께 행복하고 의미 있는 캘리그라피 여행을 떠나볼까요!

김진경

목차 **Contents**

머리말 3

목차 4

이미지 목차 8

캘리그라피 워밍업! 12

캘리그라피란? 14

캘리그라피를 제대로 쓰는 방법 15

생활 속 캘리그라피 20

PART 1 캘리그라피를 위한 재료 준비

01 붓 캘리그라피가 기본이 되는 이유 24

02 붓 캘리그라피의 기본 재료 문방사우 26

03 서진(문진)의 역할 32

04 모포(깔판)의 중요성 33

05 캘리그라피에 맞는 붓을 택하는 법 34

06 먹과 벼루를 꼭 써야 할까? 35

07 화선지를 비롯한 종이 고르기 36

08 캘리그라피 재료는 어디서 사야 할까? 42

PART 2 붓과 친해지는 붓 다루기 기본

01 붓을 잡는 자세와 방법 44

02 붓을 움직일 때는 팔을 쓰자 46

03 캘리그라피를 위한 바른 자세 48

04 역입부터 회봉까지 기본획과 '중봉' 쓰는 법 51

05 중봉이 중요한 이유 61

06 편봉이란? 62

07 편봉의 나쁜 예 64

08 중봉과 편봉의 조화 65

PART 3 본격 캘리그라피 쓰기
한글 캘리그라피 입문

01 캘리그라피 기본 변형법 68

02 자형의 흐름에 따른 자음 변형 70

03 'ㅏ'의 변형만 알면 모음 변형 끝 73

04 초성+중성+종성의 조합 75

05 깍두기 자형을 탈피하자 76

06 한눈에 돋보이는 한 글자 단어 쓰기 연습 78

07 세로, 가로 포인트 활용 두 글자 이상 단어 쓰기 83

08 포인트로 글씨에 강·중·약 리듬 주기 86

09 받침의 유무, 종류에 따른 포인트 자리 정하기 88

10 쌍자음, 겹받침의 자형 변형법 92

11 글씨에 감성을 담다 95

12 소리나 모양까지 담아내는 의성어,
의태어 캘리그라피 99

PART 4 캘리그라피 제대로 쓰기
한글 캘리그라피 초급

01 중심 단어를 크게 쓰는 한 줄 단문 쓰기 104

02 띄어쓰기를 생략하자 105

03 중심선을 가운데로 정렬하기 107

04 임서의 의미와 단문 따라 쓰기 연습 109

05 글씨로 퍼즐을 맞추자! 줄 바꿈 구도 장문 쓰기 112

06 장문 쓰기 기본 구도 114

07 장문 예제 따라 쓰기 연습 119

08 단어 쓰기 구도 업그레이드! 123

09 장문 쓰기 구도의 다양성 128

10 적절한 자간 맞춰 띄어쓰기 144

PART 5 캘리그라피 실력 업그레이드!
한글 캘리그라피 중급

01 한글 서체의 시작 '판본체' 148

02 한글 서예의 꽃 '궁체'– 정자체 158

03 궁체 흘림체의 정확한 이해 163

04 캘리그라피의 시초 '민체' 168

05 서체 속에서 필요한 글자를 찾아 쓰는
집자(集字) 활용법 170

06 한글 서예 응용 글씨체 창작법 172

07 이탤릭 스타일 글씨체 178

08 획의 방향에 따른 글씨체 창작 181

09 획의 모양에 따른 글씨체 창작 182

10 흘림체 캘리그라피 창작 184

11 감성 따라 만드는 다양한 글씨체 188

PART 6 캘리그라피 먹물 및 도구활용
한글 캘리그라피 고급

01 우유와 함께 쓰는 먹물 사용법 192

02 어두운 바탕에 흰 글씨 투명먹물 195

03 반짝반짝 빛나는 메탈릭 먹물 198

04 커피와의 만남, 커피와 먹물 활용 203

05 직접 만드는 먹물 제조법 208

06 붓 이외의 다양한 도구를 쓰는 이유 209

07 귀여운 글씨 효과를 내는 '면봉' 211

08 한 개의 나무젓가락으로 세 가지 질감 표현 212

09 수세미의 거친 질감 활용법 215

10 다양한 붓펜 활용 캘리그라피 217

11 캘리그라피와 잘 어울리는 마카펜 231

12 펜과 만년필의 차이점 235

13 롤러로 만들어내는 캘리그라피 아트 247

14 납작 붓으로 쓰는 캘리그라피 251

15 다양한 먹물과 도구를 활용한 작품 253

PART 7 웅장한 멋 한자 캘리그라피

01 한자 서예의 역사 262

02 중국과 일본의 캘리그라피 이야기 267

03 중국어 캘리그라피 271

04 일본어 캘리그라피 274

05 한자 서예를 응용한 한자 캘리그라피 276

06 한자 캘리그라피를 한글 서체로 변환하기 278

PART 8 다양한 영문 캘리그라피 재료 소개

01 펜대의 종류 282

02 펜촉의 종류 283

03 붓펜 및 마카펜의 종류 285

04 잉크의 종류 286

05 종이의 종류 289

06 영문 캘리그라피를 돋보이게 해주는 소품 재료 290

PART 9 영문 캘리그라피의 정갈한 멋
이탤릭체

01 영문 이탤릭체 기본획 연습 — 294
02 영문 이탤릭체 소문자 — 295
03 영문 이탤릭 대문자 및 숫자, 기호 — 298
04 영문 이탤릭체 단어, 문장 쓰기 — 302

PART 10 우아함이 가득 담긴
카퍼플레이트 서체

01 카퍼플레이트 기본획 연습 — 306
02 카퍼플레이트 영문 소문자 — 307
03 카퍼플레이트 영문 대문자 및 숫자, 기호 — 309
04 카퍼플레이트 알파벳 연결하기 — 312
05 장식 기법 플로리싱 구성법 — 314
06 카퍼플레이트 단어, 문장쓰기 — 315

PART 11 세련미 끝판왕
모던 영문 캘리그라피

01 모던 영문 캘리그라피 기본획 연습 — 320
02 모던 영문 캘리그라피 소문자 — 321
03 모던 영문 캘리그라피 대문자 및 숫자, 기호 — 323
04 이미지 플로리싱 활용법 — 325
05 모던 영문 캘리그라피 단어, 문장 쓰기 — 327
06 모던 영문 캘리그라피 스타일링 — 330

PART 12 붓펜으로 쓰는 브러시
영문 캘리그라피

01 브러시 영문 캘리그라피 기본획 연습 — 338
02 브러시 영문 소문자 — 339
03 브러시 영문 대문자 및 숫자, 기호 — 343
04 브러시 영문 단어 쓰기 — 347
05 브러시 영문 문장 쓰기 — 349
06 브러시와 마카를 활용한 영문 캘리그라피 — 351

PART 13 다양한 기법으로 풍성해지는
캘리그라피 활용

· 기법 **수채 기법** — 356
01 수채 기본 기법 — 357
02 수채 배경지 만들기 — 362
03 수채 믹스 기법으로 쓰는 캘리그라피 — 365
04 캘리그라피에 자주 쓰는 수채 일러스트 활용법 — 369

· 기법 **수묵 기법** — 384
01 점, 선, 면 활용 수묵 붓터치 일러스트 제작법 — 385
02 다양한 먹꽃 번짐 활용 — 389
03 수묵 기법의 기본 '삼묵법' 활용 수묵 일러스트 — 391
04 수묵 기법 활용 '그림 문자' — 407

· 기법 **배접 기법** — 413
01 배접의 의미와 배접이 필요한 이유 — 413
02 배접하는 순서 — 414
03 배접 작품 판넬 제작법 — 420

• 기법 **잉크 기법** 423

01 잉크 번짐 일러스트 배경 소스 만들기 424

02 잉크 믹스 기법 무지갯빛 캘리그라피 쓰기 427

03 다양한 잉크 일러스트 제작 430

• 기법 **포일 기법** 440

01 글루펜으로 쓰는 입체 포일 캘리그라피 440

02 반짝반짝 평면 포일 캘리그라피 443

03 가죽 위에 반짝! 가죽 포일 캘리그라피 446

• 기법 **전각 기법** 449

01 전각의 의미와 재료 소개 449

02 치석 방법과 과정 453

03 전각 밑면 새김 순서와 글씨 배열 456

04 측면 새김 및 색 입히기 466

PART 14 나만의 캘리그라피 상품을 만들자!
캘리그라피 실전

01 상품 인쇄 주문 제작을 위한 포토샵 편집법 474

02 휴대폰 어플 활용 캘리그라피 편집 489

03 아이패드 캘리그라피 500

04 머그컵 주문 제작 524

05 아크릴 무드등 주문 제작 527

06 휴대폰케이스 주문 제작 529

07 스티커 주문 제작 532

• 실전 **핸드프린팅** 535

01 감광 없는 실크스크린 기법 1도 인쇄 535

02 감광 있는 실크스크린 기법 2도 인쇄 540

03 감광 있는 실크스크린 기법 그러데이션 인쇄 546

04 레터프레스 1도 인쇄 551

05 레터프레스 2도 인쇄 555

06 레터프레스 그러데이션 인쇄 559

• 실전 **상업 캘리그라피 제작** 563

01 로고·타이틀 제작 과정 563

02 한글 로고 565

03 한자 로고 567

04 영문 로고 569

소스 파일 받기

PART 15 별책 부록
이미지 소스 활용
캘리그라피 작품 만들기

01 수채 일러스트 소스 572

02 수묵 일러스트 소스 576

03 잉크 일러스트 소스 581

04 다양한 배경지 소스 584

05 소스 활용 작품 구성 방법 587

이미지 목차

캘리그라피 응용 작품 미리보기

01　02　03　04

05　06　07　08

09　10　11　12

모던 영문 캘리그라피　01 엠보싱 스탬프 활용 태그 | **335** · 02 엠보싱 스탬프 활용 액자 | **335**

03 스탬프+수채물감 활용 엽서 | **335** · 04 실링왁스를 활용한 봉투 | **336**

05 아게이트 활용 소품 | **336**

수채 캘리그라피　06 카네이션 수채화를 이용해 만든 액자 | **382** · 07 수채 꽃 일러스트로 만든 엽서 | **383**

08 수채 배경지 만들기를 응용하여 만든 책갈피 | **383**

수묵 캘리그라피　09 수묵 캘리그라피 양초 만들기 | **405** · 10 수묵 캘리그라피를 이용해 만든 양초 | **411**

11 수묵 캘리그라피를 이용해 만든 부채 | **411** · 12 수묵 캘리그라피를 이용해 만든 부채 | **412**

13 14 15 16

17 18 19 20

21 22 23 24

13 먹꽃 번짐 일러스트를 활용해 만든 조명 작품 | **412**

배접 기법 14 정통 배접 | **414** · 15 배접 작품 판넬 제작법 | **420**

잉크 일러스트 16 잉크 일러스트 캘리그라피 새해카드 | **438** · 17 잉크 일러스트 캘리그라피 명함 | **438**

18 잉크 일러스트 캘리그라피 선물 포장 태그 | **438** · 19 잉크 일러스트 캘리그라피 크리스마스카드 | **438**

20 잉크 일러스트 캘리그라피 선물 선물 포장 태그 | **439** · 21 잉크 일러스트 캘리그라피 선물 새해카드 | **439**

포일 기법 22 글루펜 입체 포일 캘리그라피 | **440** · 23 평면 포일 캘리그라피 | **443**

24 입체 포일 액자 | **445**

25

26

27

28

29

30

31

32

33

34

35

36

37

38

39

40

25 평면 포일 액자 | **445**

가죽 포일 기법

전각 기법

상품 제작

26 가죽 포일 캘리그라피 | **446** · 27 캐리어 태그 | **448** · 28 핸드백 | **448**

29 보각이 끝난 후 최종 작품 | **461** · 30, 31, 32, 33, 34 전각의 다양한 측면 디자인 | **471**

35 머그컵 주문 제작 | **524** · 36 수채 일러스트+캘리그라피 머그컵 | **526**

37 아이패드 캘리그라피 머그컵 | **526** · 38 수채 배경자+캘리그라피 머그컵 | **526**

39 아크릴 무드등 주문 제작 | **527** · 38 휴대폰케이스 주문 제작 | **529**

41 · 42 · 43 · 44 · 45 · 46 · 47 · 48 · 49 · 50 · 51 · 52 · 53 · 54

핸드프린팅

41 아크릴 무드등 응용 작품 ㅣ **531** · 42 휴대폰케이스 응용 작품 ㅣ **531**

43 스티커 주문 제작 ㅣ **532** · 44 스티커 응용 작품 ㅣ **448**

45 감광 없는 실크스크린 기법 1도 인쇄 ㅣ **535** · 46 감광 있는 실크스크린 기법 2도 인쇄 ㅣ **540**

47 감광 있는 실크스크린 기법 그러데이션 인쇄 ㅣ **546** · 48 실크스크린 1도 인쇄 화병 ㅣ **550**

49 실크스크린 1도 인쇄 자수틀 액자 ㅣ **550** · 50 실크스크린 그러데이션 화분 ㅣ **550**

51 레터프레스 1도 인쇄 ㅣ **551** · 52 레터프레스 2도 인쇄 ㅣ **555**

53 레터프레스 그러데이션 인쇄 ㅣ **559** · 54 레터프레스 그러데이션 액자 ㅣ **562**

캘리그라피 워밍업!

캘리그라피를 시작하기 전에 가장 많이 하는 질문

Q 악필인데 캘리그라피를 잘 할 수 있나요?

A 평소 글씨체와 캘리그라피는 크게 관계가 없다고 할 수 있습니다. 평소에 악필이라고 말하는 분들 중 오히려 붓글씨를 잘 쓰고, 캘리그라피를 잘 하는 경우도 있었고, 평소 펜글씨 필체는 좋은데 캘리그 라피를 잘 따라오지 못하는 경우도 있었습니다.

Q 캘리그라피를 독학만으로도 가능한가요?

A 정확히 말하면 독학과 수강을 병행하는 것이 가장 좋습니다. 독학을 하게 되면 틀린 부분을 제대로 짚고 넘어가지 못해서 잘못된 습관이 들 수 있고, 틀린 방법으로 계속 공부하게 되는 경우가 많습니다. 전문 선생님께 배우면서 캘리그라피 도서를 참고하여 공부하는 것이 가장 빨리 배울 수 있는 방법이라고 할 수 있습니다.

Q 캘리그라피에는 특별한 규칙이 있나요?

A 캘리그라피는 불규칙 속의 조화를 찾아야 하는 예술입니다. 폰트는 같은 자음이 여러 번 반복될 때 같은 자형이 규칙적으로 쓰이지만 캘리그라피는 반복되는 자음의 자형을 모두 다르게, 불규칙하게 구성하는 것이 필요합니다. 그 안에서 조화를 이루어야 하는 부분이 어렵다고 할 수 있습니다. 정해 진 규칙은 없지만, 글씨의 전체적인 조화를 찾는 방법이 필요하므로 그 방법들을 이 책에서 배울 수 있습니다.

Q 캘리그라피를 잘 하려면 어떻게 해야 하나요?

A 첫째는 캘리그라피를 즐기는 마음! 두 번째는 연습량입니다. 캘리그라피를 공부할 때 가장 나쁜 습관은 '난 왜 이렇게 못 써, 빨리 잘 쓰고 싶은데 왜 이렇게 안 돼' 라는 생각을 하는 것입니다. 이런 유형의 경우 연습량도 매우 적지요. 연습은 하기 싫고 마냥 잘 썼으면 좋겠다는 생각이 실력 향상의 걸림돌이 될 수 있습니다. 글씨 쓰는 것을 즐기고 연습량을 늘려간다면 캘리그라피 실력 향상에 많은 도움이 될 수 있습니다.

Q 캘리그라피로 돈을 질 빌 수 있나요?

A 요즘 캘리그라피를 돈벌이 수단으로 오해하는 경우들이 많아졌습니다. 3개월 만에 지도사 자격증을 취득하고 강사로 활동하기도 하고, 자신이 만든 캘리그라피 작품을 판매하는 등 단기간에 작가로서의 활동을 할 수 있다는 인식을 심어주는 교육들이 이루어지는 경우도 있습니다. 하지만 어떤 분야든지 단 몇 개월 또는 일이년 사이에 전문가가 되는 것은 위험하고도 어려운 일입니다. 하지만 기초부터 차근차근 시작해서 깊이 있게 공부하고 실력이 쌓인다면 자연스럽게 상업 활동으로도 연결될 수 있답니다.

캘리그라피란?

$$calligraphy = Kallos + graphia$$
(아름답다) (서법, 서필, 쓰다)

캘리그라피(calligraphy)라는 단어는 Kallos(아름답다)와 graphia(서법, 서필, 쓰다)의 합성어로 Kalligraphia라는 그리스어에서 유래되어 만들어졌으며 손글씨, 서예, 능서 등의 의미가 있습니다. 현재 아름다운 글씨, 멋글씨, 감성 글씨 등 여러 가지 의미로 해석되고 있습니다. 우리나라의 한글 캘리그라피는 서예를 대중화시키기 위해 현대적 디자인을 접목해 다양한 시도를 해온 서예가들의 노력으로 만들어진 예술 장르입니다.

calligraphy는 세계적으로 쓰이는 단어이기도 하고, 각각의 나라마다 특징이 담긴 작품들도 많지만, 우리나라에서는 전통 서예를 기반으로 발전하여 지금의 캘리그라피가 탄생하였습니다. 우리의 전통문화 예술인 서예가 어렵고, 지루하다는 편견 때문에 대중들과 점점 멀어지게 되자 서예를 전공하신 선배님들께서 붓글씨의 대중화를 선도하고자 현대적 디자인과 접목해 새로 만들어 낸 분야가 바로 캘리그라피입니다. 우리나라의 캘리그라피는 서예를 모태로 하여 캘리그라피라는 예술을 하기 시작한 일본의 영향을 받기도 했습니다. 그래서 우리나라와 일본의 캘리그라피는 닮은 점이 많습니다. 언어가 다르기는 하지만 우리나라도 한자 문화권이므로 한자 캘리그라피 또한 활용되는 경우들이 많으므로 일본의 캘리그라피를 공부하는 것도 추천합니다. 요즘은 한글, 영문, 한자 할 것 없이 캘리그라피의 상업화가 활성화되었고 많은 이들의 취미 생활로도 유용하게 활용되고 있습니다. 캘리그라피는 흔히들 감성 글씨라고 합니다. 자신의 감성을 담아 글씨로 표현하는 예술로서 자신을 알리는 방법이 되기 때문입니다. calligraphy는 캘리그라피 또는 캘리그래피로 발음하며, 쉽게 말해 손글씨로 글씨체를 디자인하는 작업이라 할 수 있습니다. 사실 글씨체를 디자인하는 작업은 캘리그라피 뿐 아니라 타이포그래피, POP, 레터링 등이 있습니다. 캘리그라피가 이들과 다른 점은 불규칙 속에서 조화를 이루어 글씨를 디자인하는 것, 다양한 도구를 사용하는 것, 그로 인해 더욱 다양한 글씨체를 만들 수 있는 것입니다. 우리나라 고유의 언어인 한글을 더욱 특색 있게 알릴 수 있는 우리나라를 대표할 수 있는 예술인 캘리그라피의 활용 분야를 더 자세히 알아보도록 하겠습니다.

캘리그라피를 제대로 쓰는 방법

1. 기초 학습을 정확하고 충분하게 하자

캘리그라피 또는 손글씨의 의미를 정확히 알고, 글씨를 쓰기 위한 도구의 특성 파악을 위해 기본
획 연습부터 충분히 해야 합니다.

부록 캘리그라피 쓰기 노트를 활용해 나만의 글씨 스타일이 생길 때까지 반복해서 연습합니다.

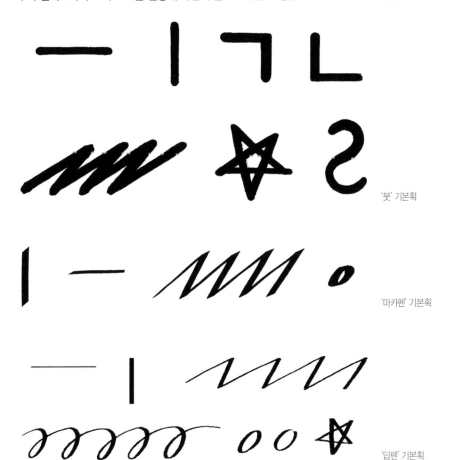

'붓' 기본획

'마카펜' 기본획

'딥펜' 기본획

2. 글씨를 천천히 쓰자

초성→중성→종성으로 옮겨가는 속도를 천천히 하여 씁니다. 그리고 단어를 쓸 때도 첫 번째 글자에서 두 번째 글자로 옮겨가는 속도를 천천히 씁니다. 속도가 빨라지면 스스로 쓰고 있는 글씨들을 정확히 볼 수 없고, 획이 부정확 할 수 있으며, 글자 간의 균형이나 자간, 전체 구도의 조화를 맞추기 어렵습니다.

속도를 천천히, 글씨를 잘 확인하며 쓴 캘리그라피 문장

속도를 빠르게 써서 자간이나 글씨의 균형이 잘 맞지 않고 획이 부정확한 캘리그라피 문장

3. 글씨를 크게 쓰자

글씨는 공간 싸움입니다. 글씨를 작게 쓰면 쓸수록 공간이 좁아지므로 글씨가 붙거나 뭉개지는 경우들이 생기면서 표현의 범위가 좁아질 수밖에 없습니다. 사용하는 도구에 따라 글씨 크기는 물론 달라지겠지만 도구가 낼 수 있는 최대의 크기부터 연습하는 것이 좋습니다.

4. 무조건 멋 부리지 말자

캘리그라피라고 하면 멋을 부려 글씨를 쓰는 것이라는 생각에 흘리는 글씨들을 많이 쓰게 되는데, 흘림체를 쓸 때 틀린 글자 표현을 하게 되는 일이 많습니다. 또박또박 쓰는 것으로도 얼마든지 멋지고 예쁜 글씨를 쓸 수 있습니다.

필요한 부분만 포인트를 넣어 쓴 캘리그라피 문장

과도한 흘림체를 사용하여 부정확한 글씨를 쓴 캘리그라피 문장

5. 필기도구의 특성 파악

도구에 따라 글씨를 쓰는 방법들이 조금씩 다릅니다. 특별한 필기도구(예: 펜촉의 모양들이 특이한 도구 또는 붓 등)를 선택할 경우 그 도구의 사용법과 특징을 정확히 알고 쓰기 위해 기본획 연습을 많이 하여 도구로 표현할 수 있는 획을 정확히 파악한 후 글씨를 쓰는 것이 좋습니다.

6. 최소 다섯 번 이상 쓰자

한 단어, 또는 한 문장을 최소 다섯 번 이상 써보아야 합니다. 절대 한번에 제대로 된 캘리그라피가 완성될 수 없으므로 쓰고 나서 반드시 잘못된 부분을 체크한 후 고쳐 쓰는 작업을 최소 다섯 번 이상 하는 것이 좋습니다.

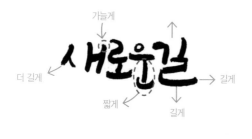

굵기 변화
조사 '운'은 작게
중요 단어 '길'은 더 크게

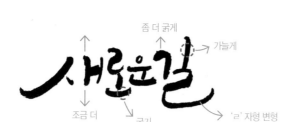

굵기 변화는 더 과감하게
'ㄹ' 자형 포인트

7. 단어나 문장의 중요 포인트를 정하자

단어, 또는 문장 안에서 중요하게 표현하고자 하는 부분의 크기 또는 굵기 등의 포인트를 정하여
표현해 주는 것이 좋습니다.

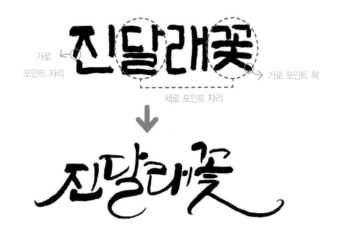

8. 좋은 글씨들을 많이 따라 써보자

글씨를 모빙하여 여러 번 따라 쓰는 것도 매우 큰 두울이 됩니다. 서예에서 '임서'라고 하는 이 과
정은 글씨를 배울 때 꼭 필요한 과정입니다. 하지만 잘 된 글씨를 따라하는 것이 중요하므로 좋은
글씨를 선별하여 따라 쓰는 것을 추천합니다. 캘리그라피에 대한 공부를 깊이있게 하다보면 좋은
글씨와 좋지 않은 글씨를 선별하는 눈도 함께 높아지게 됩니다.

9. 따라 쓰기와 혼자 쓰기를 함께하자.

캘리그라피 기본 학습 후, 단어 또는 문장 쓰기 단계에서는 따라 쓰기와 자유 단어, 자유 문장 쓰
기를 병행하는 것이 좋습니다. 따라 쓰기를 연습하면서 점차 혼자 쓰기의 비율을 높여가며 공부
하면 학습 효과가 더욱 좋습니다.

10. 좋은 문장을 골라 마음으로 쓰자

평소에 좋아하는 사물이나 음식 등의 이름 또는 좋아하는 문장들을 글의 의미를 느끼면서 진심을
담아 쓰는 것이 중요합니다. 그래야 비로소 글씨에 감성과 마음을 담아내며 더 좋은 글씨를 표현
할 수 있습니다.

생활 속 캘리그라피

캘리그라피는 상업적으로 활용되면서 더욱 주목받기 시작했습니다. 주류, 라면 등의 패키지 로고, 간판 로고, 북 커버 타이틀, 드라마·영화의 타이틀, TV 광고 글씨 등이 그 대표적인 예라고 할 수 있습니다. 상업 캘리그라피를 시작으로 여러 예술 분야와 함께 응용하는 작업이 이루어지며, 캘리그라피는 하나의 예술 분야로 자리잡게 됩니다.

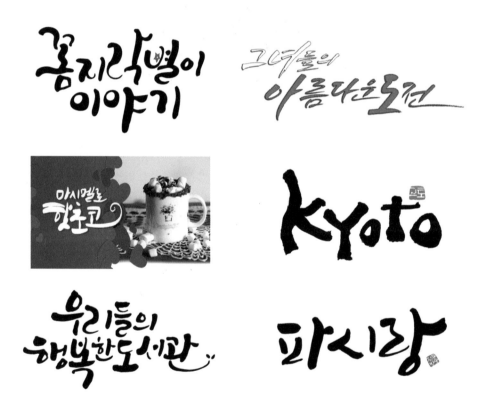

북커버 타이틀, 방송 타이틀, 상점 로고 등으로 활용된 캘리그라피 사례

취미 생활의 한 분야로도 중요하게 자리 잡은 캘리그라피는 다양한 소품 제작에도 활용되고, 각종 전시회도 많이 열리게 되면서 예술 캘리그라피 역시 많은 주목을 받고 있습니다. 상업 캘리그라피와 예술 캘리그라피의 가장 큰 차이점은 '가독성'을 들 수 있습니다. 물론 예술 캘리그라피도 글귀의 내용 전달을 위해 가독성을 중요시하는 작품들도 있지만, 표현을 위해 가독성을 깨고 예술성에 더 집중된 작품들이 많습니다. 하지만 상업 캘리그라피 같은 경우 내용 전달이 가장 중요하기 때문에 반드시 가독성을 지켜주어야 합니다. 캘리그라피를 취미로 즐겨도 좋지만, 누구나 프로, 전문가로 글씨를 만들어내기까지 좀 더 진중하고, 깊이 있는 공부를 하길 권합니다. 한글은 물론이고 세상의 모든 글자를 더욱 아름답게 만들어 주는 캘리그라피! 지금부터 '친절한 캘리그라피 교과서'와 함께 캘리그라피의 기초부터 응용까지 제대로 공부해보도록 하겠습니다.

Part
01

캘리그라피를 위한
재료 준비

Calligraphy

01 붓 캘리그라피가 기본이 되는 이유

우리나라의 캘리그라피는 서예가 모태가 되어 시작되었습니다. 서예에서 파생되어 나온 신생 예술 분야라고 할 수 있습니다. 서예가들의 많은 연구와 습득 끝에 캘리그라피는 대한민국 예술의 한 영역으로 크게 자리 잡게 되었습니다. 그만큼 캘리그라피의 기본은 서예의 기본과 크게 다르지 않습니다. 특히 서예의 기본 재료인 문방사우는 캘리그라피의 기본 재료로도 널리 쓰이고 있습니다. 또한, 기본 필법을 비롯한 서예의 이론들도 캘리그라피에 많은 영향을 끼칩니다. 서예와 캘리그라피를 하는 데 있어서 가장 중요한 도구가 바로 붓인데, 붓의 가장 큰 특징은 일반 펜에서는 표현되지 않는 다양한 선의 굵기나 질감을 표현할 수 있다는 것입니다. 붓은 일반적으로 평소에 자주 쓰는 필기도구가 아니므로 붓이라는 도구로 글씨를 처음 쓸 때 어려움을 느끼는 경우가 많습니다. 그래서 붓을 다루는 기본 방법을 정확히 배우고 많은 연습을 해야 합니다. 붓으로 글씨를 쓸 때 다양한 선의 굵기나 질감 표현을 통해 훨씬 더 풍성하고 멋진 글씨를 연출할 수 있으므로 일반 펜으로 쓴 글씨와 비교했을 때 시선을 사로잡는 효과가 있습니다. 이렇게 붓으로 선 표현, 단어 쓰기, 문장 쓰기 등의 붓 캘

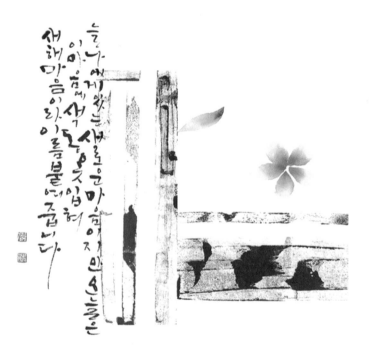

리그라피를 배우고 연습하면 일반 펜으로도 캘리그라피를 얼마든지 구사할 수 있습니다. 글씨를 쓰는 방법이나 형태는 붓이든 펜이든 같은 흐름을 타고 갑니다. 도구에 따라 표현되는 느낌이 다를 뿐이죠. 붓으로 캘리그라피의 기본을 정확히 배우고 연습한 후 일반 펜을 비롯한 다양한 종류의 펜 그리고 또 다양한 종류의 도구들로 캘리그라피에 도전해 보세요.

 # 붓 캘리그라피의 기본 재료 문방사우

캘리그라피는 특성상 매우 다양한 재료들을 사용합니다. 붓이나 펜 뿐 아니라 일상생활에서 쉽게 구할 수 있는 재료들로 글씨를 쓸 수 있고, 다양한 종이들을 활용할 수 있다는 것이 캘리그라피와 서예의 다른 점입니다. 하지만 앞서 말했듯이 서예가 캘리그라피의 모태가 된 것처럼 서예의 재료인 문방사우가 캘리그라피의 기본 재료로 쓰이고 있습니다. 문방사우는 옛 서재를 뜻하는 문방에서 사용하는 네 가지 도구라는 뜻으로 붓, 먹, 종이, 벼루를 말합니다. 붓을 시작으로 캘리그라피의 기본 도구에 대해 자세히 알아보겠습니다.

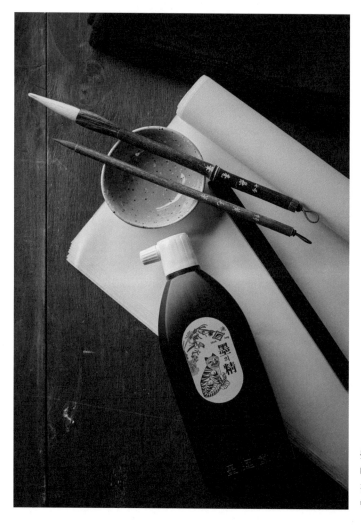

**붓 캘리그라피 초급자가 준
비해야할 기본 재료**
견호필 7호, 세필 중, 먹물,
먹그릇, 서진, 화선지, 모포

붓 [筆 붓 필]

붓의 종류

글씨를 쓰는 데에 있어 가장 중요한 도구가 바로 붓입니다. 그만큼 붓을 잘 알고 선택하는 것이 중요합니다. 붓은 동물의 털로 만들어진 붓 모와 나무로 만들어진 붓대로 이루어져 있습니다. 모필(毛筆)은 그 종류가 매우 다양합니다. 토끼털, 양털, 말갈기, 쥐 수염 털, 소털, 닭털, 족제비털 등이 있으며 최근에는 동물 보호 차원에서 인조모를 사용한 붓도 쓰이고 있습니다. 또 대나무를 결 따라 찢어서 털처럼 만들어 쓰는 죽필(竹筆)도 있습니다. 대부분의 붓이 동물의 털을 사용하다 보니 그 성질에 따라 강도가 달라지는데 말갈기나 쥐 수염 털은 강도가 센 편이고 양털, 닭털 등은 부드러운 편입니다. 양털처럼 모가 부드러운 붓은 유연하여 흘림체를 쓸 때 유용합니다. 그러나 탄력이 부족하여 초보자들은 붓을 움직이는 것이 어려울 수 있습니다. 그래서 강하고 부드러운 강도의 조화를 이루기 위해 양털과 다른 동물의 털을 배합하여 만든 겸호필이 초보자가 사용하기에 유용합니다. 겸호필은 양모필과 비교하면 탄력이 좋은 편이어서 캘리그라피 기본획을 연습하기에 좋습니다.

Tip

모필

동물의 털 또는 인조 모로 만든 붓

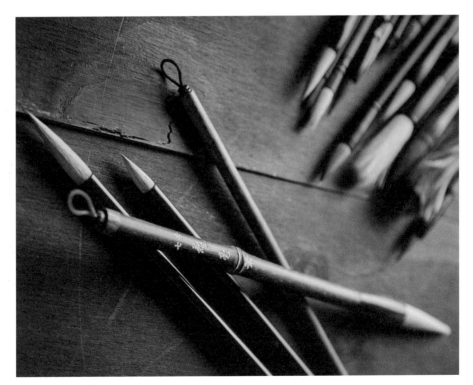

다양한 모로 만들어진 붓들

붓 관리법

새 붓은 풀이 매겨져 있어서 단단합니다. 먼저 붓털이 부드러워질 수 있게 손으로 누르고 쓸어내리며 풀어준 후 깨끗한 물로 붓 전체를 씻어 풀기를 제거한 후 사용합니다. 붓을 사용한 후에는 붓 전체에 묻은 먹물을 골고루 잘 씻어야 합니다. 우선 찬물을 틀고 붓털이 아래로 향하게 세워 들고, 물이 흐르는 방향과 털 방향이 일직선이 되도록 흐르는 물에 씻어줍니다. 먹물이 어느 정도 빠지면 붓끝이 뾰족해지도록 손으로 잘 다듬어 주세요. 먹물에 붓을 한 번 묻혀 쓰고 나면 먹물이 완전히 빠지는 것이 어렵습니다. 먹물이 완전히 빠질 때까지 씻는 것은 불가능하므로 먹물이 적당히 빠져 붓이 맑아질 때까지 씻어주세요. 그리고 통풍이 잘되는 곳에 보관합니다. 붓걸이 등에 걸어두는 것이 가장 좋고, 붓말이에 말아 보관해야 할 때는 붓말이를 너무 꽉 묶지 않은 상태로 보관해야 합니다. 붓을 세척할 때 뜨거운 물이나 비누, 샴푸, 린스 같은 것들은 사용하지 않습니다. 붓을 제대로 쓰는 것도 중요하지만 관리도 굉장히 중요합니다. 세척과 건조 등의 관리가 잘 돼야 붓의 수명이 길어집니다.

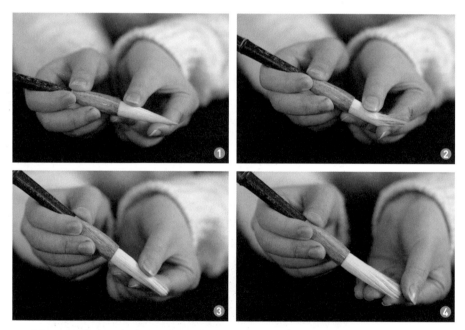

새 붓을 손으로 풀어주는 방법
① 붓 모를 엄지와 검지로 살짝 잡습니다.
② 붓 모를 가볍게 꺾어줍니다.
③, ④ 붓 모가 부드러워 질 때까지 윗부분부터 아래쪽으로 쓸어내리며 풀어줍니다.

먹 [墨 먹 묵]

먹은 붓만큼 중요한 역할을 하는 도구입니다. 그 빛깔에 따라 글씨의 느낌이 달라지기도 하고 붓에 걸리는 것이 없이 움직일 수 있어야 하므로 좋은 먹을 선택해 사용해야 합니다. 먹은 기본적으로 그을음과 아교를 배합하여 만드는데 이 둘 외에 첨가되는 재료에 따라 먹의 질이 달라집니다. 유연묵(油煙墨), 송연묵(松煙墨), 선연묵(選煙墨) 등 세 가지 종류의 대표적인 먹이 있는데, 그중에서도 가장 대중적으로 쓰이고 있는 것은 선연묵입니다.

- **유연묵** : 식물의 씨를 태운 그을음으로 만들어져서 입자가 매우 곱고 미세하며, 고급 먹에 속하여 가격도 비싼 편입니다.
- **송연묵** : 소나무를 태워 나온 그을음으로 만든 먹으로 시간이 지나면 청홍색을 띠게 됩니다.
- **선연묵** : 산업용 석탄과 아교에 향료를 배합하여 만든 먹으로 초보자들이 쓰기에 적당합니다.

입자가 가늘고 아교 성분이 적으며 부드러운 먹이 좋은 먹입니다. 만졌을 때 거친 느낌이 있다면 좋지 않은 것입니다. 입자가 가는 것은 그을음에 잡다한 것이 섞이지 않아 기포가 적거나 없으며 먹을 갈 때 부드럽게 갈립니다.

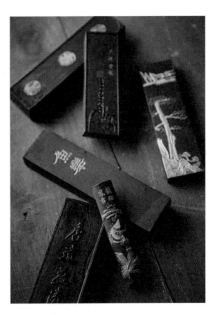

다양한 종류의 먹들

글씨를 썼을 때의 먹 빛깔은 푸른빛을 띠는 것보다 붉은빛을 띠는 것이 좋다고 합니다. 하지만 사실 육안으로 구분하기는 어렵습니다. 먹의 향은 강한 것보다는 오히려 먹 자체에 향이 없으면서, 먹을 갈 때 은은하게 풍기는 것이 좋습니다. 그리고 무게가 가벼운 것보다 무거운 것이 좋은 먹이라 할 수 있습니다. 이런 다양한 먹의 특징들을 이해하면 좋은 먹을 고를 수 있습니다.

Tip

먹 고르는 방법

먹에는 브랜드의 로고나 상징적인 이미지들이 새겨져 있습니다. 장식이 화려하다고 좋은 먹은 아닙니다. 좋은 먹을 육안으로 구분하기는 어렵습니다. 다만 먹의 향을 직접 맡아보고 그 향이 너무 독한 것은 피하고 날 듯 말 듯 은은한 향을 풍기는 것을 고르는 것을 추천합니다. 먹을 만드는 기술은 일본이 뛰어난 편이어서 작품용으로는 일본산 먹을 많이 사용합니다.

종이 [紙 종이 지]

문방사우의 재료로 사용되는 종이는 주로 화선지입니다. 화선지는 부드럽고 먹이 잘 스며들기 때문에 서예와 캘리그라피를 할 때 쓸 수 있는 최적의 종이입니다. 붓에 먹물을 묻혀 글씨를 쓸 때는 번지는 정도에 따라 글씨의 느낌이 달라지기도 합니다. 먹이 완전히 마른 후에는 물이 닿아도 번지지 않고 오랜 시간이 지나도 산화되지 않습니다. 또 잘 썩지 않으며 변색이 되지 않아 작품의 영구 보존에 탁월합니다.

오래된 작품들이 좋은 상태로 보관되어 전해지고 있는 것도 화선지의 이러한 특성 때문이라고 할 수 있습니다. 먹물의 농담에 따라 붓의 운용이 달라지기 때문에 화선지의 특징을 잘 살피고 먹물을 조절하여 글씨를 써야 합니다. 화선지 종류에 따라 두께감, 부드러움, 질김, 색감 등이 각각 다르며 다양합니다. 연습지를 비롯하여 이합지, 삼합지 등의 화선지와 다양한 작품용 화선지들이 있으며 기호에 따라 선택하여 쓸 수 있습니다.

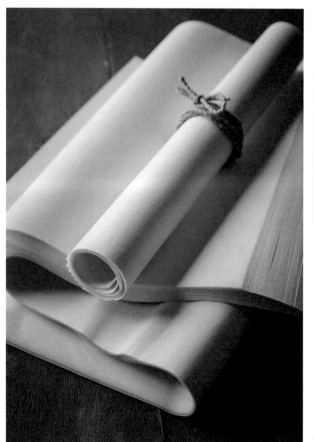

캘리그라피용 연습지

> **Tip**
>
> **종이 고르는 방법**
>
> 종이를 직접 보고 손으로 만져보면 두께나 부드러움, 거침의 정도를 파악할 수는 있으나 먹의 번짐 정도를 알 수는 없습니다. 번짐 표현, 거친 느낌 표현, 수묵화 표현 또는 무늬가 새겨진 종이의 특성을 살리는 글씨 등 본인이 쓰고자 하는 작품의 컨셉을 판매자에게 설명하고 그에 잘 맞는 종이를 추천받아 글씨 써보는 것을 권합니다.

벼루 [硯 벼루 연]

벼루는 먹과 짝꿍이라고 할 수 있습니다. 주로 돌로 만들어지는데 도자기나 토기로 만들어진 벼루도 있습니다. 벼루에 맑은 물을 붓고 먹을 갈아 먹물을 만들기 때문에 먹과 궁합이 잘 맞아야 좋은 먹물을 만들어낼 수 있습니다. 벼루의 입자가 너무 고우면 먹물이 끈적일 수 있고, 너무 거칠면 먹이 잘 갈리지 않아 좋은 먹물을 만들 수 없으므로 적절한 입자로 이루어진 벼루를 잘 선택해야 합니다. 벼루는 물이 새거나 물을 너무 빨리 흡수하지 않아야 합니다. 물을 담아 놓았을 때 쉽게 증발하지 않는 것을 선택하는 것이 좋습니다. 우리나라의 벼루 중에는 충청남도 보령의 남포지방에서 나는 남포석으로 만들어진 남포연이 가장 유명하며 좋은 벼루로 알려져 있습니다. 벼루는 주로 직사각형의 형태이지만 원형, 육각형, 팔각형, 십이각형, 타원형 등 다양한 형태의 벼루를 만들기도 합니다. 벼루를 사용한 후에는 깨끗한 물로 닦아 자연스럽게 마르도록 두는 것이 적절한 관리법입니다.

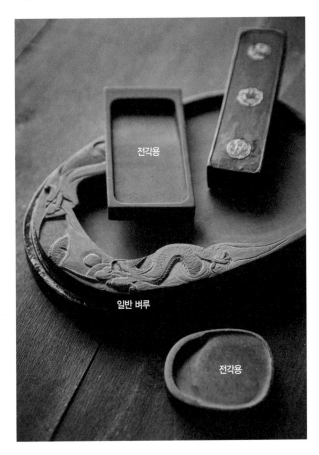

캘리그라피, 서예용 큰 벼루와 전각용 작은 벼루

03 서진(문진)의 역할

서진(문진)은 앞에서 공부했던 문방사우 외에 글씨를 쓸 때 필요한 도구 중 하나입니다. 화선지는 종이가 얇아서 글씨를 쓰다 보면 잘 움직이는데, 종이가 움직이게 되면 글씨도 흐트러질 수 있습니다. 이렇게 종이가 움직이는 것을 방지하기 위해 종이를 잘 눌러주어 움직이지 않도록 해주는 도구가 바로 서진(문진)입니다. 나무, 쇠, 고무, 도자, 옥 등 무게가 있는 것들로 만들어진 서진(문진)은 주로 긴 막대기 형태로 길쭉한 것, 원형, 납작한 형태 등이 있으며 이 외에도 동물의 문양을 새겨 꾸며진 서진(문진)들도 있습니다.

고무 서진

나무 서진

도자기 서진

크리스탈 서진

 # 모포(깔판)의 중요성

모포는 흡사 담요같이 생긴 천입니다. 먹물을 빨리 흡수하므로 붓으로 글씨를 쓸 때는 꼭 필요한 도구입니다. 화선지가 얇아서 먹물을 흡수하게 되면 바로 바닥으로 스며들기 때문에 천을 깔지 않으면 책상이나 바닥 등에 먹물이 다 묻어납니다. 캘리그라피용 모포는 보통 담요보다는 훨씬 얇습니다. 담요는 푹신하고 두꺼워서 글씨를 잘 쓸 수 없습니다. 그러므로 서예, 캘리그라피 전용으로 만들어진 모포나 깔판, 멍석 등을 사용해야 합니다. 특별히 좋고 나쁨이 있기보다 먹물을 잘 흡수하고 편평하게 깔고 쓸 수 있는 것이면 됩니다. 그 크기와 재질이 다양하므로 적절한 것을 골라 사용하면 됩니다.

모포

깔판

05 캘리그라피에 맞는 붓을 택하는 법

붓의 종류에 따라 크기가 다양하고, 호칭, 호수도 각기 다른 경우가 많은데, 캘리그라피를 처음 배울 때는 기본획을 크고 정확하게 쓰면서 연습하기 위해 비교적 큰 붓을 사용합니다. 붓은 크기를 선택하는 것도 매우 중요합니다. 서예를 할 때 한글 붓으로 사용하는 정도 크기의 붓(6호~8호)이 캘리그라피의 기본을 연습하기에 좋습니다. 붓 모는 탄력이 좋은 편인 겸호필을 추천합니다. 기본획 연습을 통해 붓과 친해진 후 긴 문장을 쓸 때는 주로 세필을 쓰게 됩니다. 세필은 황모필을 추천하지만, 문장을 쓸 정도의 과정에서는 다양한 모필을 경험해보고 잘 맞는 붓을 선택하여 쓰는 공부도 필요합니다. 캘리그라피에 사용하는 붓의 종류를 더 자세히 알아보겠습니다.

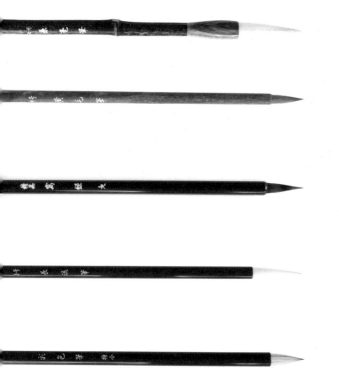

기본획 공부를 위한 큰 붓

(직경:11~12mm, 호:50~60mm)

문장을 쓰기 위한 세필

(직경 : 5~6mm, 호 : 20~25mm)

사경필

매우 긴 불교의 경전을 작은 글씨로 베껴 쓰는 용도로 쓰이는 사경필은 일반 세필보다 작고 붓끝이 예리하여 아주 작은 캘리그라피 글씨를 쓸 때 유용합니다.

장유필

일반 붓보다 호가 긴 붓입니다. 붓 호가 길어 삼묵을 표현하기 유용하여 수묵일러스트를 그리기에 적합한 붓입니다.

채색필

일반 붓보다 짧고 붓 모의 숱이 많은 편입니다. 민화를 그릴 때 채색의 용도로 쓰이는 붓으로 수묵일러스트를 그릴 때에도 쓰이는 붓입니다.

기본획 공부를 충분히 하여 붓 다루기가 익숙해지면 다양한 붓을 직접 사용해보세요.

먹과 벼루를 꼭 써야 할까?

앞서 공부했던 먹과 벼루를 사용하여 먹물을 만들어 쓰는 것은 생각보다 시간이 오래 걸립니다. 또 먹이 완전히 잘 갈렸는지 확인해야 합니다. 이런 번거로움을 피해 캘리그라피를 할 때 묵즙(墨汁) 즉, 만들어져 나온 먹물을 사용하는 경우가 많습니다. 사실 서예를 할 때는 먹물 사용을 지양합니다. 하지만 캘리그라피가 대중화되면서 먹물의 사용이 빈번해졌습니다. 하지만 무조건 먹물을 쓰기보다는 연습용으로는 먹물, 작품용으로는 벼루에 먹을 직접 갈아 사용하는 것을 추천합니다.

이번에는 먹물의 종류와 먹물을 쓸 때 적당한 먹그릇에 대해 알아보도록 하겠습니다.

먹물도 연습용과 작품용으로 구분되어 있습니다. 먹물 중에는 고운 입자로 만들어진 먹물이 더 비싸고 좋으며 작품용으로 만들어진 먹물입니다. 용량에 따라 차이가 있지만, 연습용 먹물은 주로 5천 원 이하의 가격대고, 작품용은 10만 원 가까이 하기도 합니다. 작품용 먹물은 붓이 잘 나가고 화선지와 궁합이 잘 맞을 수 있지만 가격이 비싸기 때문에 요즘 판매하는 연습용 먹물 중에는 작품용으로 써도 좋을 만큼 손색이 없는 먹물이 있으니 잘 골라 사용합니다. 브랜드별로 빛깔이나 농도가 조금씩 다를 수 있으므로 직접 써본 후 본인에게 가장 잘 맞는 먹물을 선택하여 사용하면 됩니다.

벼루를 대신하여 작은 먹그릇에 먹물을 따라 두고 쓸 수 있습니다. 먹그릇은 낮은 도자기 그릇을 쓰는 것이 좋습니다. 그릇이 너무 높거나 그릇의 밑굽이 좁으면 그릇이 쓰려져 먹물이 쏟아질 위험이 있으므로 밑굽이 넓고 높이가 낮은 그릇을 사용하는 것이 좋습니다. 울퉁불퉁한 면, 또는 플라스틱으로 된 그릇은 먹물이 잘 세척되지 않을 수 있으므로 매끈한 면을 가진 도자기 재질을 추천합니다.

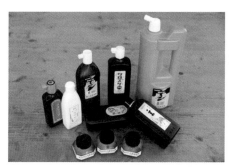

다양한 종류의 먹물

도자기 재질의 먹그릇

 # 화선지를 비롯한 종이 고르기

화선지의 종류

연습지

연습지는 대부분 기계지입니다. 작품지에 비해 가격도 저렴한 편이어서 연습용으로 쓰기 좋은 화선지입니다. 또한, 번짐이 적은 편이어서 먹물 조절이 어려운 초보자에게 적합합니다.

연습지에 글씨를 쓴 모습

연습지의 질감

작품지

작품지는 그 종류가 매우 다양합니다. 화선지의 색상, 무늬 등도 다양하고 번짐 정도 또한 다양합니다. 작품지를 구입할 때 하고자 하는 표현을 설명하고 그에 맞는 작품지를 추천받는 방법이 있습니다. 연습지에 비해 가격이 높은 편이지만 작품의 완성도를 높이기 위해 작품지를 사용하는 것도 좋습니다.

작품지에 글씨를 쓴 모습

작품지의 질감

이합지

이합지는 일반 화선지가 두 겹 겹쳐진 화선지입니다. 일반 화선지보다 두꺼운 이합지는 물감 발색이 좋아 수묵일러스트를 그릴 때 사용하면 좋습니다. 비교적 번지는 편이어서 글씨를 쓸 때는 먹물 조절 연습이 필요하니 참고해주세요.

이합지에 글씨를 쓴 모습

이합지의 질감

한지

한지는 섬유질로 구성된 종이여서 화선지에 비교해 질긴 편입니다. 한지는 색상이나 두께가 매우 다양합니다. 화선지와는 다른 질감의 표현을 하고 싶을 때 한지를 사용하는 것도 좋습니다. 또는 종이의 색감 표현을 위해 커피나 물감 등으로 종이 염색을 하고자 할 때 화선지는 잘 찢어지지만 한지는 질긴 편이어서 찢어지지 않으므로 한지 활용을 추천합니다.

한지에 글씨를 쓴 모습

한지의 질감

Tip

화선지의 질감을 활용하는 방법

위의 사진에 첨부된 각 종이의 질감은 참고 자료입니다. 대부분 기계로 대량 생산되는 화선지에 나타나 있는 선들은 기계로 뽑는 과정에서 생긴 선이며 특정 종이를 나타내는 선은 아닙니다. 화선지, 한지 모두 각각의 종이마다 두께와 질감이 모두 다르므로 종이는 직접 눈으로 보고 만져본 후 구입하는 것이 가장 좋습니다.

화선지 크기별 구분

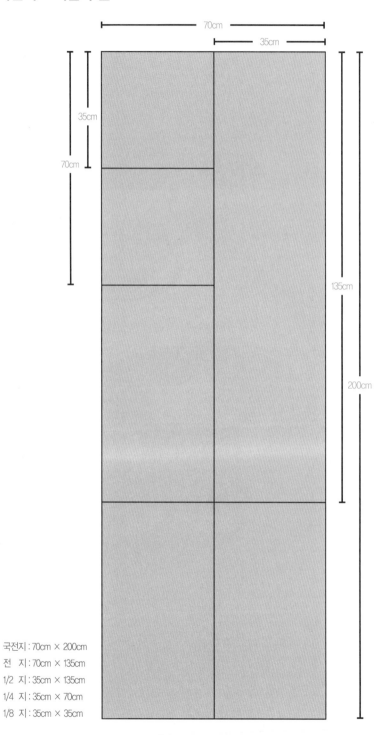

국전지 : 70cm × 200cm
전　지 : 70cm × 135cm
1/2 지 : 35cm × 135cm
1/4 지 : 35cm × 70cm
1/8 지 : 35cm × 35cm

수채화지

수채화 물감의 발색을 잘 표현해주는 기본 수채화지인 와트만지를 비롯해 띤또레또, 카디 등 종류가 다양합니다. 수채화지는 기본적으로 요철이 있는 편이지만 비교적 부드러운 편이어서 브러쉬나 펜을 모두 사용하여 써도 좋습니다.

띤또레또

판화지

판화지는 말 그대로 판화 작업을 할 때 사용하는 종이입니다. 하지만 수채물감의 발색 또한 좋은 편이어서 수채 캘리그라피 작품에도 활용할 수 있는 종이입니다. 종이가 습한 편이어서 잉크를 사용할 때는 번질 수도 있으니 주의하세요.

띠에뽈로

그 외 캘리그라피에 사용할 수 있는 종이

유화지

유화지 역시 수채물감 발색이 좋은 편이어서 수채 캘리그라피에 적합합니다. 잉크 발색도
괜찮은 편이어서 펜 캘리그라피에도 적합하지만 종이의 섬유질 때문에 펜촉에 걸리는 경우
도 종종 있으니 주의하세요.

하네뮬레

켄트지

켄트지는 위의 종이들에 비해 매끄러운 편입니다. 또 수채물감의 발색이 좋은 편은 아니지
만 종이의 가격이 저렴한 편이어서 수채 캘리그라피, 잉크펜 캘리그라피의 연습을 위한 연
습지로 추천합니다. 수채 캘리그라피, 잉크 캘리그라피, 영문 캘리그라피 등 다양한 캘리그
라피 작업을 위해 수채화지, 판화지, 유화지, 켄트지 등 여러 종류의 종이를 직접 써보세요.

켄트지

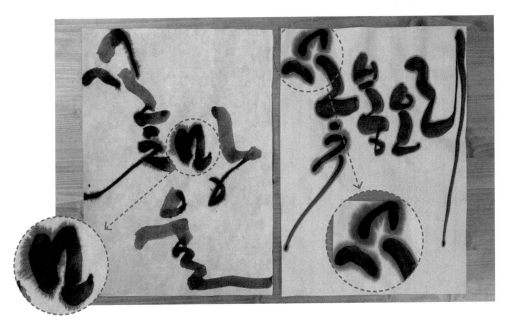

종이에 따라 번짐의 모양이 다릅니다. 왼쪽은 한지, 오른쪽은 화선지 연습지입니다. 한지는 번짐의 모양이 뾰족뾰족하고 화선지는 부드럽습니다. 한지는 붓에 먹물을 묻히고 처음 썼을 때는 번짐이 많고 갈수록 번짐이 없는데 화선지는 모두 고르게 번지는 것을 볼 수 있습니다.

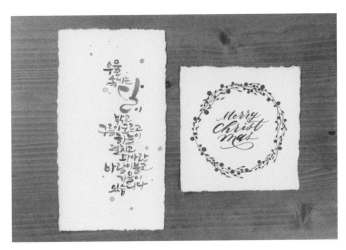

왼쪽은 판화지, 오른쪽은 하네 뮬레지에 글씨를 쓴 예

왼쪽은 판화지, 오른쪽은 하네뮬레입니다. 완성 작품을 보면 수채물감의 발색 차이는 크게 없지만 글씨를 쓸 때 왼쪽 판화지가 좀 더 뻑뻑한 느낌이 들고 물을 좀 더 많이 필요로 합니다.

캘리그라피 재료는 어디서 사야 할까?

캘리그라피의 기본 재료인 문방사우를 비롯한 먹물이나 서진, 모포 등은 '필방'이라는 명칭이 붙은 곳에서 구매하는 것이 가장 좋습니다. 필방은 인사동 지역에 밀집해 있으며 이곳에 가면 다양한 필방과 다양한 재료들을 직접 눈으로 보고 구매할 수 있고, 재료 공부에도 많은 도움이 될됩니다. 하지만 요즘은 온라인 사이트에도 다양한 재료들에 대한 자세한 설명과 함께 판매되고 있어 온라인으로도 구매하는 것도 괜찮습니다. 또 캘리그라피는 서예 재료뿐 아니라 다양한 종이, 펜, 물감 등을 사용하는 경우도 많으므로 '화방'을 이용해 재료를 다양하게 구매하기도 합니다. 하지만 문방사우는 화방보다는 필방에서 구매하는 것이 좋습니다. 화방이나 문구점 등에서 문방사우를 구매하면 실패하는 경우가 많기 때문에 꼭 필방에서 구매하는 것을 추천합니다.

추천하는 화방, 필방 및 종이샵

- **인사동 및 온라인 추천 필방** : 서령필방/명신당필방/혜풍당/서원서예백화점/유림필방/북경필방
- **홍대 추천 화방** : 호미화방
- **온라인 추천 화방** : 호미화방/화방넷
- **온라인 종이샵** : 두성페이퍼/삼원페이퍼

붓과 친해지는
붓 다루기 기본

Calligraphy

01 붓을 잡는 자세와 방법

서예를 할 때 붓을 다루는 다양한 방법들을 알아보고 이 방법들을 기본으로 하여 캘리그라피를 할 때 붓을 잡는 바른 자세와 붓 다루는 핵심 방법을 짚어 배워봅니다.

붓을 움직이는 자세

현완법

팔을 들고 어깨를 움직여 쓰는 방법으로 팔을 전체적으로 움직일 수 있어 글씨를 유동적으로 쓸 수 있는 좋은 자세입니다.

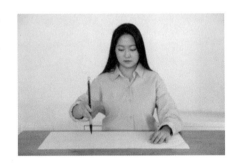

제완법

팔꿈치를 책상에 대고 쓰는 방법으로 주의할 점은 팔꿈치가 책상에 고정되어 있으면 글씨를 잘 쓸 수 없으므로 살짝만 대고 쓰는 것이 좋습니다.

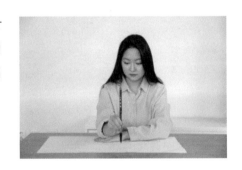

손을 책상에 대고 팔을 움직여 쓰는 법

이 두 가지 자세 외에 캘리그라피를 할 때 좀 더 쉽게 잘 쓸 수 있는 자세는 붓을 잡은 손을 책상에 대고 쓸고 다니듯이 쓰는 것입니다. 이 방법은 세필로 작은 글씨를 쓸 때 적합한 방법입니다.

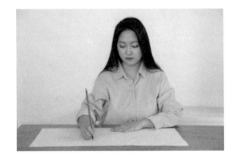

붓 잡는 방법

쌍구법

주로 큰 붓으로 큰 글씨를 쓸 때의 방법이며 쌍구법으로 붓을 잡을 때는 현완법으로 움직이는 것이 좋습니다. 쌍구법으로 붓을 잡을 때는 붓대 2/3 쯤의 위치를 잡거나 그보다 좀 더 위쪽을 잡아주는 것이 좋습니다.

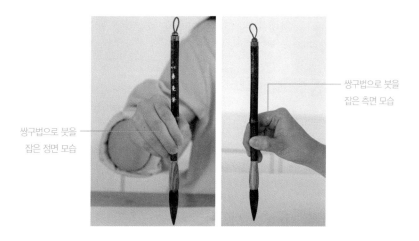

쌍구법으로 붓을
잡은 정면 모습

쌍구법으로 붓을
잡은 측면 모습

단구법

주로 세필로 작은 글씨를 쓸 때의 방법이며 제완법 또는 책상에 손을 대고 쓰는 자세에 적합한 방법입니다. 단구법으로 붓을 잡을 때는 붓을 잡는 위치를 붓 모와 가까운 쪽으로 낮게 하여 잡는 것이 좋습니다.

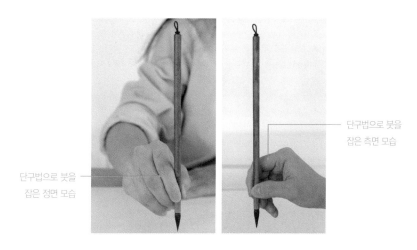

단구법으로 붓을
잡은 정면 모습

단구법으로 붓을
잡은 측면 모습

 # 붓을 움직일 때는 팔을 쓰자

처음 붓을 다룰 때는 대부분 팔을 책상에 붙이고 손목만 움직여 쓰는 경우가 많습니다. 하지만 이것은 좋은 습관이 아니며 글씨가 제대로 써질 수 없게 방해가 될 뿐입니다. 힘을 빼고 팔 전체가 유연하게 움직일 수 있도록 어깨를 움직여 글씨를 쓰는 습관을 들일 수 있도록 많은 연습이 필요합니다. 손목만 움직여 쓰면 붓대가 까딱까딱 움직여 좋은 글씨를 쓸 수 없고, 팔을 움직여 써야 다양한 획을 표현하여 좋은 글씨를 쓸 수 있습니다. 손목만 움직여 쓰는 모습과 팔 전체가 움직여 쓰는 모습을 비교해보도록 하겠습니다.

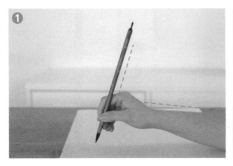 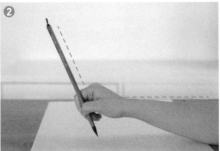

손목만 움직여 글씨를 쓰니 붓대가 움직인다.(×)

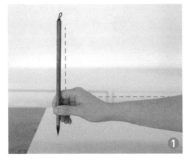 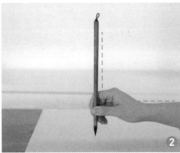 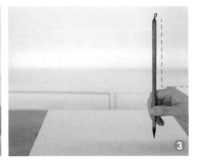

팔 전체를 움직여 글씨를 쓰니 붓대가 끝까지 세워져 있다.(O)

손목만 움직여 글씨를 쓰면 긴 획을 쓰기 어렵고 원치 않는 방향으로 획이 쓰일 수 있으므로 주의하세요.

손목만 움직여 쓴 글씨

이렇게 팔을 움직여 글씨를 쓰면 긴 획 표현을 비롯하여 글씨를 쓰는 범위가 확대될 수 있습니다. 그러므로 팔을 움직여 쓰는 습관을 잘 들어야 한다는 것을 다시 한 번 강조합니다.

팔 전체를 잘 움직여 쓴 글씨

 ## 챌리그라피를 위한 바른 자세

붓을 잡은 손에 힘을 너무 많이 주는 자세 → 붓을 가볍게 잡기

붓을 잡을 때 손에 힘을 주어 꽉 쥐고 쓰지 않도록 주의합니다. 붓이 손에 잡혀 있을 정도로 가볍게 힘만 주어 잡습니다. 글씨를 쓰는 붓을 확 빼면 붓이 쑥 빠져나갈 정도로 날달걀을 쥐고 있다는 느낌으로 가볍게 잡아주어야 합니다. 붓을 잡는 손의 힘보다는 붓끝으로 힘을 전달한다는 느낌으로 써야 합니다. 붓을 처음 쓸 때는 힘이 많이 들어가게 됩니다. 그러므로 붓을 잡고 글씨를 쓰기 전에 붓을 너무 꽉 쥐고 있지 않은지 확인한 후 붓을 잡는 손에 힘을 빼는 습관을 들이세요.

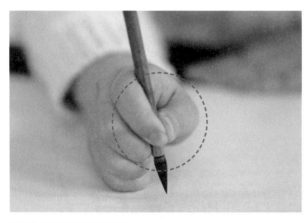

붓 잡은 손에 힘을 많이 준 자세 (X)

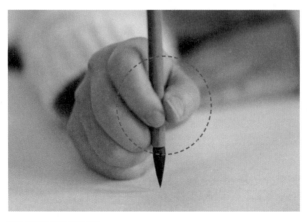

붓을 가볍게 잡은 자세 (O)

고개를 너무 숙이고 쓰는 자세 → 고개를 바르게 들고 쓰기

고개를 숙이고 글씨를 쓰게 되면 내가 쓰고 있는 글씨를 넓게 볼 수 없습니다. 그러므로 고개를 들고 시야를 충분히 확보한 상태에서 글씨를 써야 내가 쓰고 있는 글씨를 바르게 제대로 쓰는지 확인할 수 있습니다. 대부분 종이의 윗부분부터 글씨를 쓰기 시작하는데 글씨가 내려올수록 고개도 따라 숙이게 되므로 이를 방지하려면 종이를 올리며 쓰는 습관을 들여야 합니다.

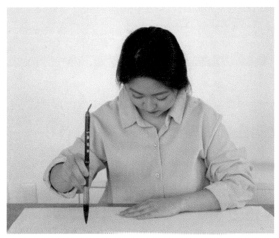
고개를 너무 숙인 잘못된 자세 (X)

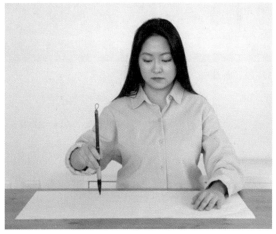
바른 자세 (O)

몸이 한쪽으로 기울어져 쓰는 자세 → 종이와 몸이 일직선이 되도록 바르게 앉아 쓰기

허리를 곧게 펴고 바로 앉아 있는 자세가 불편하면 몸을 한쪽으로 기울여 지탱하게 되는데 이 자세는 버려야 할 나쁜 생활습관으로 더불어 글씨를 쓸 때도 나쁜 자세입니다. 몸이 한쪽으로 기울어지면 글씨도 역시 기울어질 수밖에 없습니다. 바르게 앉아 내가 쓰고 있는 글씨를 정확히 확인하며 써야 합니다.

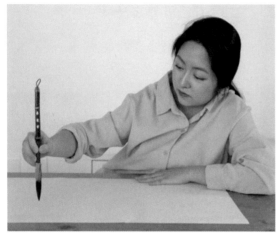
몸이 기울어진 잘못된 자세 (X)

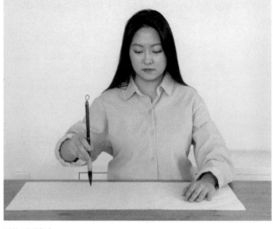
바른 자세 (O)

허리를 굽히고 쓰는 자세 → 허리를 펴고 고개를 살짝만 숙이고 쓰기

일어서서 글씨를 쓸 때 허리를 많이 구부리고 쓰게 되면 어깨와 허리에도 무리가 생겨 통증이 유발되므로 오랜 시간 글씨를 쓰기 어렵습니다. 또 고개를 숙이는 자세와 마찬가지로 허리를 숙이면 시야가 좁아져 쓰고 있는 글씨를 제대로 볼 수 없습니다. 그러므로 일어서서 글씨를 쓸 때는 책상 높이에 맞춰 편한 자세로 고개를 살짝만 숙이고 쓰는 것이 좋습니다.

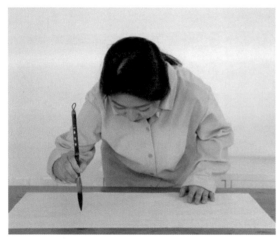
허리를 많이 굽히고 쓰는 잘못된 자세 (X)

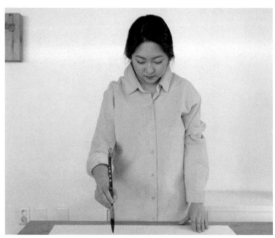
허리를 펴고 고개만 살짝 숙인 바른 자세 (O)

● P51~60
화선지에 붓으로
기본획을 충분히
연습해보세요.

역입부터 회봉까지 기본획과 '중봉' 쓰는 법

지금부터 직접 붓을 잡고 캘리그라피의 가장 중요한 기본획 '중봉' 연습을 시작하겠습니다. 본문 51~207쪽까지는 붓 캘리그라피의 기본 도구인 붓, 화선지, 서진, 모포, 먹그릇 등을 준비하여 연습합니다.

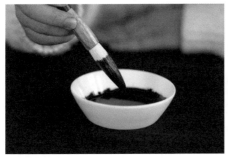

붓끝까지 먹물을 묻히지 않은 잘못된 예 (X)

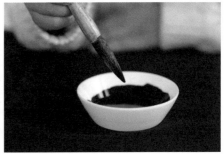

붓끝까지 먹물을 골고루 묻힌 바른 예 (O)

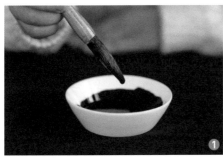

① 붓에 먹물을 골고루 묻힌 후
② 먹물이 뚝뚝 떨어지지 않도록 먹그릇 테두리에 붓을 뾰족하게 다듬으며 먹물을 조절해줍니다.

붓을 곧게 하여 붓끝이 한쪽으로 치우치지 않고 획의 가운데로 지나가는 것을 '중봉'이라고 하며, 중봉을 위해 네 가지의 과정이 필요합니다.

역입 ←---- ----→ 회봉
과봉 ↓ 중봉

❶ 역입[逆入] : 붓이 진행 방향과 반대로 거꾸로 한 번 들어갑니다.

51

❷ 과봉[裹鋒] : 진행 방향으로 바꾸기 위해 붓 모양이 폭 감싸는 모양으로 둥글게 말아집니다.

❸ 중봉[中鋒] : 붓끝이 처음부터 끝까지 획의 가운데에 있는 상태로 지나갑니다.

❹ 회봉[回鋒] 붓이 처음에 똑바로 세워진 상태로 되돌아옵니다.

'중봉' 실습 획 긋기

1 기본획은 화선지와 붓이 수직이 된 상태로 시작합니다.

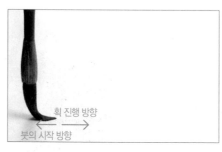

2 역입 : 획의 진행 방향과 반대로 붓이 거꾸로 한 번 들어갑니다.

3 과봉 : 획을 긋는 방향으로 진행하기 위해 붓의 모양이 폭 감싸듯 둥글게 말아집니다.

4 붓 방향을 바꾸기 위해 과봉에서 붓끝을 가볍게 살짝 듭니다.

5 중봉 : 붓 방향이 바뀌면서 중봉이 시작됩니다.

6 중봉 : 천천히 끝까지 중봉획을 씁니다.

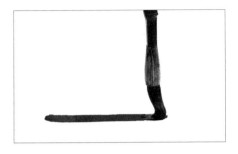 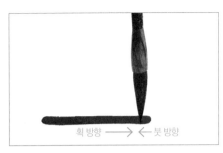

7 중봉 획을 마무리하기 위해 붓끝을 살짝 힘
주어 누릅니다.

8 회봉 : 탄력을 이용해 붓을 처음 똑바로 세
워진 상태로 되돌아옵니다.

'중봉'을 활용한 다양한 기본획 연습

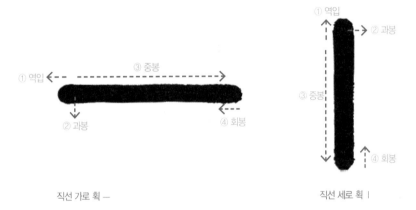

직선 가로 획 ㅡ

직선 세로 획 ㅣ

주의하세요

뒤로 갈수록 붓을 누르고 힘을 주면 획이 점점 굵어
집니다.

뒤로 갈수록 붓을 들고 힘을 빼면 획이 점점 가늘어
집니다.

손만 움직여 쓰면 획이 원하지 않는
방향으로 나갈 수 있습니다. 팔이 움
직여서 붓을 움직여 써야 원하는 모양
으로, 원하는 방향으로 획을 만들어
나갈 수 있습니다.

중봉의 잘못된 예 (X)

획 방향 바꾸기 ㄱ

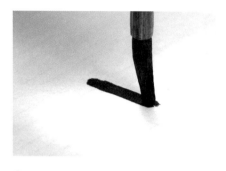

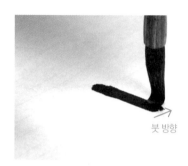

붓 방향

1 'ㄱ'의 가로 획 'ㅡ'를 쓸 때 [회봉]을 하여 붓을 정확히 세워줍니다.

2 세로 방향으로 획을 쓰기 위해 붓을 [역입]합니다.

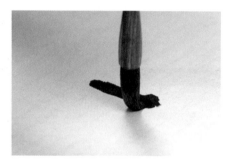

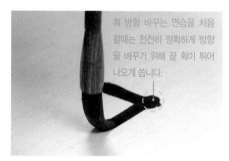

획 방향 바꾸는 연습을 처음 할때는 천천히 정확하게 방향을 바꾸기 위해 끝 획이 튀어나오게 씁니다.

3 붓의 방향을 바꾸어 세로 획을 씁니다.

4 'ㄱ'의 세로 획은 회봉으로 마무리합니다.

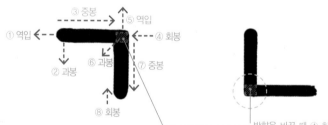

③ 중봉
⑤ 역입
① 역입
④ 회봉
② 과봉
⑥ 과봉
⑦ 중봉
⑧ 회봉

위의 방법으로 'ㄱ'과 'ㄴ'을 연습해보세요.

방향을 바꿀 때 ④ 회봉 ⑤ 역입의 과정을 좀더 짧고 빠르게 쓰면 튀어나오는 획이 감추어져 깔끔하게 방향 전환 획을 쓸 수 있습니다.

 주의하세요

회봉을 정확히 하지 않고 방향을 바꾸면 붓이 갈라지고 원치 않게 획이 굵어질 수 있으므로 주의합니다.

사선 획

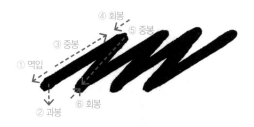

방향이 바뀌는 부분에서 회봉을 하여 붓을 정확히 세운 후 붓을 뒤집어 방향을 바꾸어 줍니다.

1 화살표 방향으로 사선 획을 씁니다.

2 붓끝을 뒤집어 붓의 방향을 바꿉니다.

3 반대 방향으로 사선 획을 씁니다.

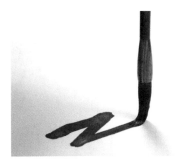

4 다시 붓을 뒤집어 반대 방향 사선 획을 씁니다.

붓의 방향을 좀 더 쉽게 바꾸기 위해 회봉 후 역입을 생략하고 바로 붓을 뒤집어 다음 방향으로 붓을 움직여 획을 쓰는 사선 획 쓰는 방법입니다.

사선 획 연습 - 별 그리기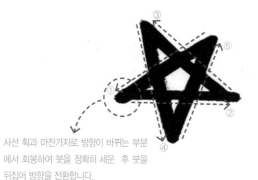

사선 획과 마찬가지로 방향이 바뀌는 부분
에서 회봉하여 붓을 정확히 세운 후 붓을
뒤집어 방향을 전환합니다.

회봉을 제대로 하지 않아 획 방향 전환이 잘못된 예

곡선 획

'ㅇ'을 쓸 때 손목을 돌리거나 붓대를 돌리지 않도록 주의
하세요. 팔의 움직임으로 붓을 움직여 'ㅇ'을 써주세요.

1 역입-과봉으로 획을 쓰기 시작합니다.

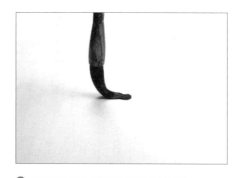

2 붓의 방향을 바꾸고 곡선을 씁니다.

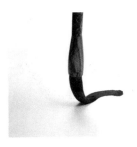

3 팔을 움직여 곡선을 씁니다.

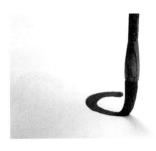

4 반원을 마무리 할 때는 회봉을 생략하고 자연스럽게 붓을 뗍니다.

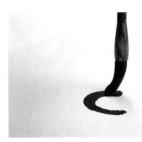

5 역입–과봉으로 반대 방향 반원을 쓰기 시작합니다.

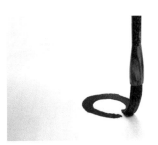

6 반대쪽 반원도 손목이 아닌 팔을 움직여 곡선을 씁니다.

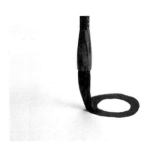

7 역시 마무리는 회봉 없이 겹치는 부분을 잘 이어 마무리합니다.

 주의하세요

일정 부분이 겹치도록 써주세요.

획을 겹치지 않게 쓰면 연결 부분이 드러나고, 동그란 원이 아닌 찌그러진 타원의 형태가 써질 수 있습니다.

곡선 획

곡선을 쓸 때도 팔의 움직임이 매우 중요합니다. 팔을 움직여 자연스러운 곡선을 그려줍니다.

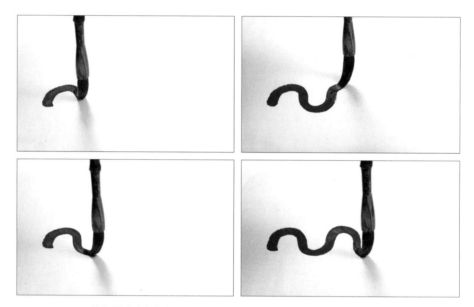

획의 방향이 바뀔 때 자연스럽고 부드럽게 곡선이 그려지는 것에 집중하여 연습하세요.

곡선 획 2

's'자 곡선 획을 쓰기 위해 's'가 거꾸로 쓰여진 모양을 활용

s 곡선 응용 획

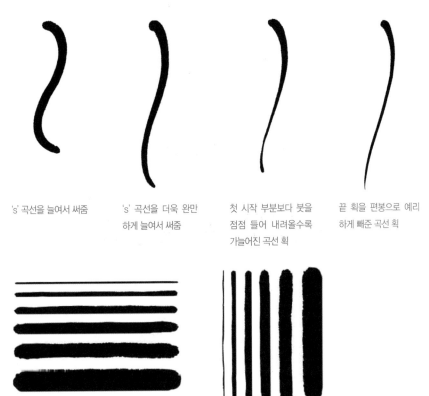

's' 곡선을 늘여서 써줌

's' 곡선을 더욱 완만하게 늘여서 써줌

첫 시작 부분보다 붓을 점점 들어 내려올수록 가늘어진 곡선 획

끝 획을 편봉으로 예리하게 빼준 곡선 획

가는 획부터 점점 굵어지는 직선 획까지 굵기를 조금씩 키워가며 연습합니다.

❶ 가는 획은 붓끝을 세워 빠르게 씁니다.

❷ 굵은 획은 붓끝을 눌러 천천히 씁니다.

❸ 이 과정에서 역입, 과봉, 회봉을 지켜줍니다.

가는 획을 천천히 쓰면 획이 흔들릴 수 있으므로 붓끝을 세워 빠르게 씁니다.

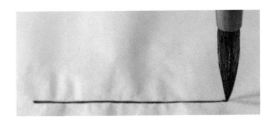

가는 획의 잘못된 예 (X)

굵은 획을 빨리 쓰면 거친 획이 표현될 수 있습니다. 붓을 정확히 화선지에 밀착시킨 상태로 천천히 쓰세요.

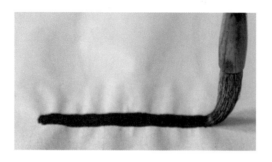

굵은 획의 잘못된 예 (X)

먹물 조절이 잘 되지 않는 이유

Q **먹물이 너무 번져요**

A ❶ 붓에 먹물이 너무 많으면 번질 수 있어요. 먹물을 조금 빼고 써보세요.

　❷ 쓰는 속도가 너무 느려요. 조금 더 빠르게 써보세요.

Q **획이 자꾸 거칠어져요**

A ❶ 붓에 먹물이 부족해요. 먹물을 조금 더 묻혀 써보세요.

　❷ 쓰는 속도가 너무 빨라요. 굵은 획을 빨리 쓰면 거친 획(갈필)이 표현 될 수 있어요. 거친 획을 꼭 써야 하는 경우 또는 가는 획을 꼭 표현해야 하는 경우가 아니라면 속도를 너무 빠르게 쓰지 않도록 주의하세요.

05 중봉이 중요한 이유

중봉은 붓을 다루는 데 있어 기본적인 필법으로 중봉으로 글씨를 쓰면 좋은 붓이 아니라 해도 좋은 글씨를 쓸 수 있습니다. 또 붓을 들고 누르고, 당기고 미는 등 붓의 움직임을 유연하게 할 수 있고 강한 표현, 부드러운 표현, 직선, 곡선 등 자유자재로 획의 질감을 표현할 수 있어 훨씬 풍부한 글씨를 쓸 수 있습니다. 이렇게 붓끝이 획의 가운데로 지나가도록 하여 다양한 움직임으로 글씨를 쓰면 더 튼튼하고 힘 있는 글씨가 되어 그 가치도 더욱 높아집니다. 그래서 붓글씨를 처음 배우고 붓을 처음 다룰 때는 반드시 중봉 연습을 충분히 하는 것이 중요합니다.

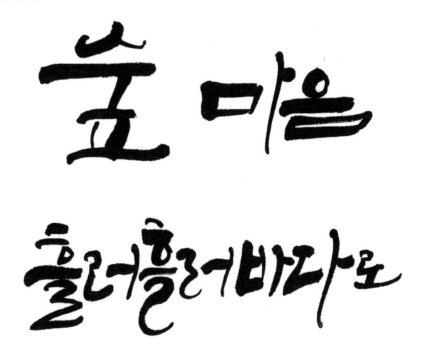

중봉을 잘 활용해야 필력을 가장 우수하게 표현할 수 있으며 그에 따라 글씨도 훨씬 무게감 있고 튼튼하게 쓸 수 있습니다.

06 편봉이란?

편봉(偏鋒)은 의미 그대로 해석하면 붓이 한쪽으로 치우쳐 점 또는 획이 가장자리에 치우쳐 있다는 뜻입니다. 중봉은 붓끝이 획의 가운데로 지나간다면 편봉은 붓끝의 한쪽 면만 사용하게 됩니다. 비슷한 필법으로 측봉(側鋒)이 있는데 측봉은 붓의 측면을 사용한다는 의미입니다. 사실 편봉과 측봉의 의미가 크게 다르지는 않지만 시작되는 붓의 모양이 달라 획의 모양이 조금 다를 수 있습니다.

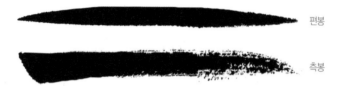

편봉

측봉

편봉과 측봉 모두 서예를 할 때는 나쁜 필법이라 하여 잘 쓰지 않습니다. 하지만 서체에 따라 편봉과 측봉이 종종 쓰일 때도 있습니다. 편봉이나 측봉은 중봉보다 유연성 있는 표현을 하기에 더 유리하고 끝 선 처리 등이 예리하고 리듬감 있게 표현할 수 있어서 캘리그라피를 할 때는 꼭 필요한 필법입니다.

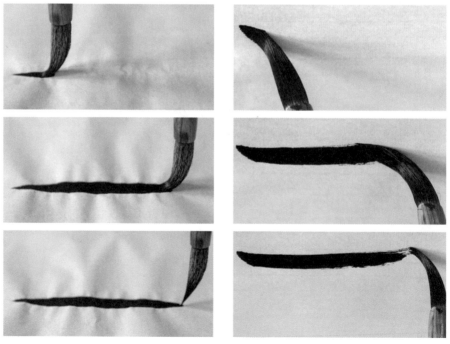

붓의 한쪽 면만 사용하여 쓰는 편봉을 활용한 붓 움직임 모습 붓의 옆면을 사용하여 쓰는 측봉의 붓 움직임 모습

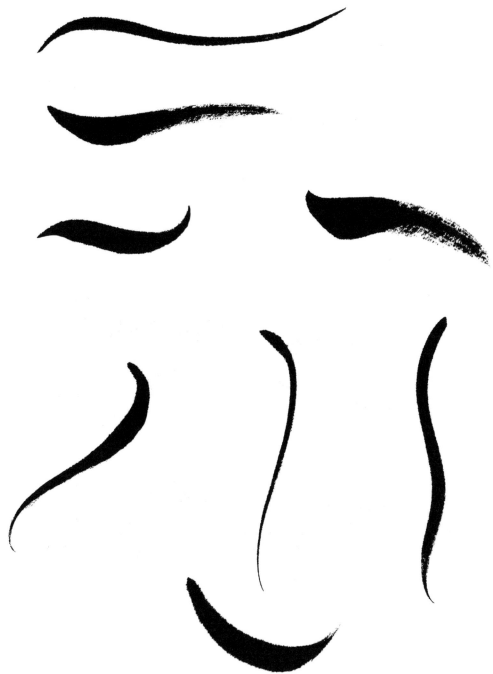

다양한 리듬을 표현할 수 있는 편봉의 획

07 편봉의 나쁜 예

편봉은 캘리그라피에 있어 꼭 필요한 필법이기는 하지만 편봉으로만 글씨를 썼다가는 절대 좋은 글씨를 쓸 수 없습니다. 그러므로 항상 중봉이 중심이 되어야 하고 편봉은, 요리할 때 조미료를 치듯이 사용한다 생각하고 글씨를 쓰는 것이 좋습니다.

편봉 획

편봉만 사용하여 쓴 글씨를 보겠습니다. 편봉만 사용하여 쓴 글씨는 자칫 가벼워질 수 있고, 글씨들이 풀풀 날리는 모양을 하여 흩날리는 느낌을 줄 수 있습니다. 그러므로 캘리그라피를 쓸 때는 중봉 필법을 중심으로 편봉은 조금씩만 사용하여 적절히 조화를 이루어 사용해야 합니다.

모든 획이 중봉을 전혀 사용하지 않고 편봉으로만 쓰여진 캘리그라피

ⓛ8 중봉과 편봉의 조화

중봉과 편봉의 조화를 이루도록 글씨를 써야 무게감과 리듬감이 함께 느껴지는 좋은 글씨를 쓸 수 있습니다. 중봉은 항상 글씨의 중심을 잡아 주어야 하며 편봉은 가벼운 점, 선 등의 처리를 통해 글씨의 경쾌함을 더 해주기도 합니다. 문장의 의미, 작품의 컨셉 등에 따라 중봉과 편봉의 비율을 조금씩 달리하여 쓸 수 있습니다.

편봉

중봉

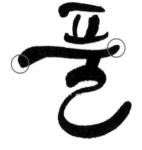

중봉 획만 사용한 예

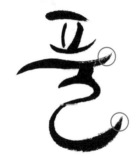

편봉 획만 사용한 예

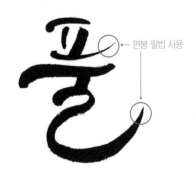

편봉 필법 사용

중봉 획 + 편봉 획을 사용한 예

중봉 획만 사용한 예

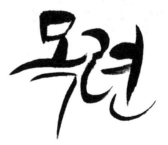

편봉 획만 사용한 예

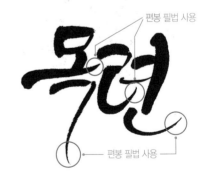

편봉 필법 사용

편봉 필법 사용

중봉 획 + 편봉 획을 함께 사용한 예

중봉 획만 사용한 예

편봉 획만 사용한 예

편봉 필법 사용

편봉 필법 사용

중봉 획 + 편봉 획을 함께 사용한 예

중봉 획만 사용한 예

편봉 획만 사용한 예

편봉 필법 사용

편봉 필법 사용

중봉 획 + 편봉 획을 함께 사용한 예

본격 캘리그라피 쓰기

한글 캘리그라피 입문

Calligraphy

01 캘리그라피 기본 변형법

캘리그라피는 정해진 규칙이 있기보다는 몇 가지 방법으로 자유롭게 자형을 변형하는 것으로부터 시작됩니다. 캘리그라피 글씨는 정답이 없습니다. 다양한 자형들을 써보고 불규칙한 변형 자형들 속에서 서로 조화를 이루며 안정적인 글씨의 형태를 만들어 낼 수 있어야 합니다. 그러려면 많은 연습과 시도가 필요합니다.

한글은 ㅅ, ㅇ을 제외하고는 사각형 안에 담겨 있으며, 초성, 중성, 종성이 만나 단어를 이룰 때 자형은 모두 사각형 안에 담겨 있습니다. 기본 자형을 써본 후 획을 변형하여 새로운 자형을 만들어냅니다. 기본적인 변형 방법은 글씨의 크기, 길이, 각도, 굵기, 위치 등을 다양하게 변형하는 것입니다. 'ㄹ', 'ㅂ'을 예로 들어 살펴보겠습니다.

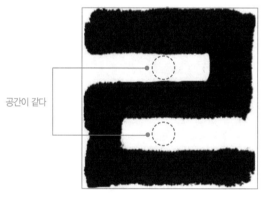

공간이 같다

가로와 세로가 각각 같은 길이

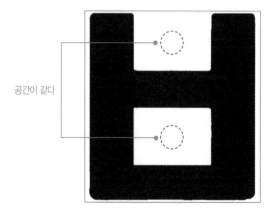

공간이 같다

사각형 안에 딱 맞게 정형화를 이루고 있는 자형을 변형하는 과정과 방법을 연습해보겠습니다.

한 획, 한 획, 각각의 길이와 굵기, 크기를 비롯한 자형을 하나씩 변형합니다.

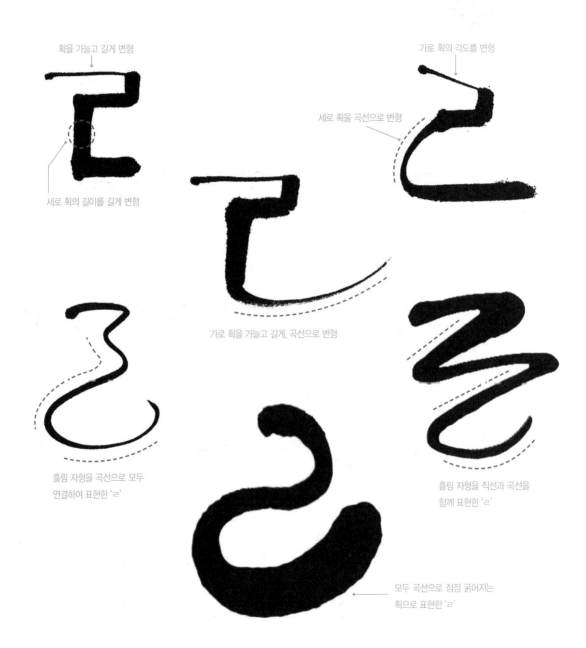

획을 가늘고 길게 변형

세로 획의 길이를 길게 변형

가로 획의 각도를 변형

세로 획을 곡선으로 변형

가로 획을 가늘고 길게, 곡선으로 변형

흘림 자형을 곡선으로 모두
연결하여 표현한 'ㄹ'

흘림 자형을 직선과 곡선을
함께 표현한 'ㄹ'

모두 곡선으로 점점 굵어지는
획으로 표현한 'ㄹ'

자형의 흐름에 따른 자음 변형

자음 ㄱㄴㄷㄹㅁㅂㅅㅇㅈㅊㅋㅌㅍㅎ

● P70~74
화선지에 붓으로
자음 모음 변형을
연습해보세요.

한글은 가로 직선 획, 세로 직선 획의 조합과 곡선으로 이루어집니다. ㄱ, ㄴ은 가로 획+세로 획, ㄷ은 가로 획+ㄴ, ㄹ은 ㄱ+ㄷ처럼 획의 구성을 알고 변형을 하는 것이 좋습니다. 그럼 비슷한 자형끼리 묶어서 변형 연습을 해보겠습니다.

ㄱㅋ

ㄱ+ㅡ= ㅋ

'ㄱ'은 'ㄴ' 두 개의 획으로 이루어져 변형할 수 있는 범위가 넓지는 않지만 두 가지 획의 길이, 각도, 굵기 등의 변화를 주어 다양하게 변형해봅니다.

'ㄱ'의 변형 자형에 한 획 더해지는 'ㅋ'입니다. 두 번째 가로 획의 길이, 굵기, 위치 등을 다양하게 씁니다.

ㄴㄷㅌㄹ

ㄴ+ㅡ= ㄷ

ㄷ+ㅡ= ㅌ

ㄱ+ㄷ= ㄹ

'ㄴ'은 'ㄱ'과 같은 방법으로 변형하는 것이 쉽습니다.

'ㄷ'의 변형에서 위, 아래 두 개의 가로 획의 길이를 다르게 변형해야 합니다. 두 개의 가로 획의 길이가 같으면 변화가 잘 느껴지지 않을 수 있습니다.

ㅌ

'ㄱ, ㅋ'의 변형과 같은 맥락으로 'ㄷ'의 변형을 통해 'ㅌ'도 쉽게 변형할 수 있습니다.

ㄹ

'ㄹ'은 다른 자음들에 비해 다양한 자형 변화를 줄 수 있습니다. 위아래의 공간이 같은 기본 자형을 탈피하여 공간, 굵기, 길이, 각도를 변형합니다. 특히 'ㄹ'은 흘림체 기본 자형을 변형하여 새로운 형태를 만들 수도 있습니다.

ㅁ ㅂ ㅍ

'ㅁ'의 기본 자형은 네 개의 획이 붙어 이루어져 있습니다. 변형할 때는 붙어 있는 획을 띄어 구성하기도 하고, 가로가 긴 형태, 세로가 긴 형태 등 다양하게 구성할 수 있습니다.

ㅂ

'ㅂ'은 양쪽 두 세로 획의 길이를 다르게 하여 높낮이 변화를 줄 수 있습니다.

ㅍ

'ㅍ'은 위 아래 가로 획과 양쪽 세로 획의 길이와 방향, 모양, 굵기 등을 모두 다르게 구성하면 자형 변형을 쉽게 할 수 있습니다.

71

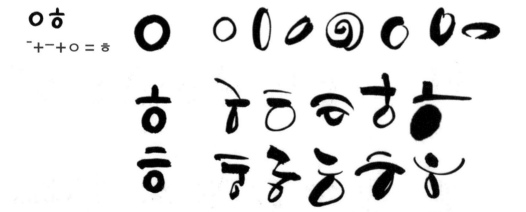

ㅅ ㅈ ㅊ

ㅅ + ¯ = ㅈ
ㅈ + ¯ = ㅊ

'ㅅ' 변형과 같은 방식으로 'ㅈ, ㅊ'의 자형 역시 변형할 수 있습니다.
왼쪽과 오른쪽 획 길이의 변화로 아랫선의 높낮이를 다르게 해주는 것이 좋다.

ㅇ ㅎ

¯ + ¯ + ㅇ = ㅎ

'ㅇ'은 하나의 곡선으로 만들어진 자형이어서 변형하기 쉽지 않습니다. 길이, 각도, 굵기 등의 변화를 과감하게
표현하여 최대한의 변형을 끌어냅니다. 'ㅇ'자형 변형을 바탕으로 'ㅎ'자형과 'ㅎ'자형의 변형도 구성합니다.

03 'ㅏ'의 변형만 알면 모음 변형 끝

10개의 기본 모음 ㅏ, ㅑ, ㅓ, ㅕ, ㅗ, ㅛ, ㅜ, ㅠ, ㅡ, ㅣ와 ㅐ, ㅔ, ㅟ, ㅚ, ㅢ, ㅘ, ㅙ, ㅝ, ㅞ 등의 이중모음이 있습니다. 하지만 'ㅏ'의 변형 흐름만 알면 나머지 모음은 어렵지 않게 변형할 수 있습니다. 모음 역시 자음과 같이 크기, 길이, 각도, 굵기, 위치 등을 변형해줍니다.

ㅏ를 뒤집으면 ㅓ, ㅗ, ㅜ

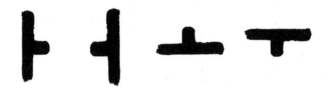

ㅑ를 뒤집으면 ㅕ, ㅛ, ㅠ

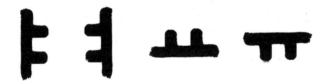

변형된 모음 'ㅏ'

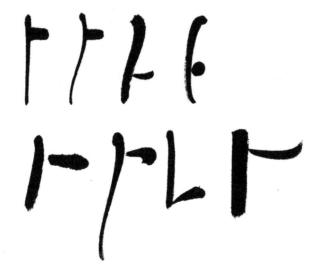

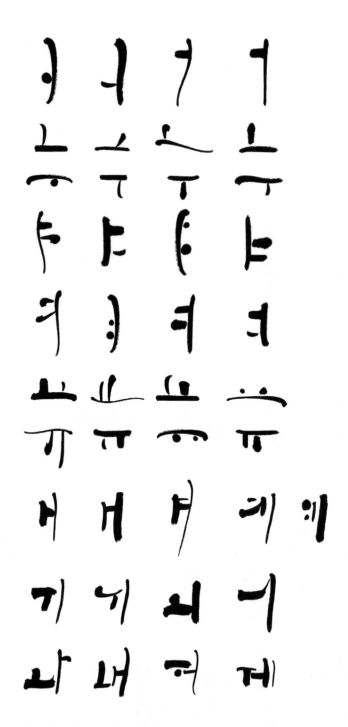

'ㅏ'의 변형을 흐름을 연습한 후 나머지 모음 변형도 함께 연습합니다. ㅡ, ㅣ를 비롯하여 모음은 자음과 조화를 이루는 것이 중요합니다. 단어 연습에서 더 다양한 자형의 모음 공부를 해보는 것이 좋습니다.

초성 + 중성 + 종성의 조합

한글은 초성, 중성, 종성이 합쳐져 글자를 이루게 됩니다. 이 조합을 잘 파악하면 글자의 변형에도 많은 도움이 됩니다. 기본 자형 연습과 함께 초, 중, 종성의 조합을 살펴봅시다.

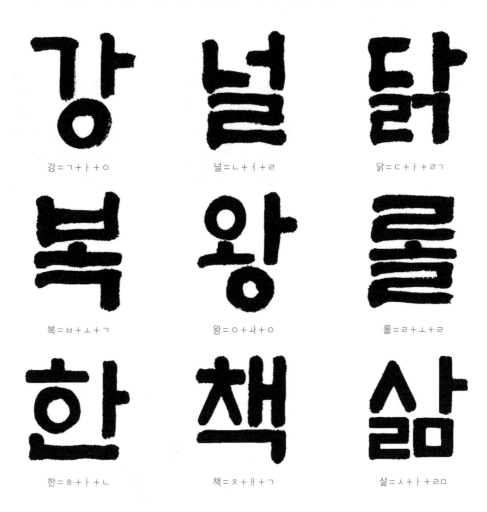

강 = ㄱ + ㅏ + ㅇ

널 = ㄴ + ㅓ + ㄹ

닭 = ㄷ + ㅏ + ㄹㄱ

복 = ㅂ + ㅗ + ㄱ

왕 = ㅇ + ㅘ + ㅇ

롤 = ㄹ + ㅗ + ㄹ

한 = ㅎ + ㅏ + ㄴ

책 = ㅊ + ㅐ + ㄱ

삶 = ㅅ + ㅏ + ㄹㅁ

자음, 모음을 따로 쓸 때와 초성, 중성, 종성이 조합된 단어를 쓸 때는 차이점이 있습니다. 단어는 조합으로 이루어지기 때문에 글자의 공간 활용을 잘 해야 합니다. 기본 자형은 정형화를 이루고 있어서 네모 안에 반듯반듯한 형태를 띠고 있으며 공간이 일정합니다. 정형화를 이루고 있는 기본 자형의 길이, 공간 등을 자세히 살펴 파악하면 자형을 변형할 수 있는 요소들을 잘 찾아낼 수 있습니다.

05 깍두기 자형을 탈피하자

앞서 초성, 중성, 종성의 조합에서 보았듯이 한글의 자형은 네모반듯한 모양을 하고 있습니다. 이런 반듯한 깍두기 형태의 자형을 탈피해야 캘리그라피를 표현할 수 있습니다. 그럼 깍두기 자형 탈피 방법을 배워보고 직접 써보도록 하겠습니다.

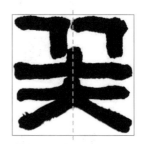

기본 '꽃' 의 자형은 두 개의 ㄱ이 같은 크기 같은 위치에 있으며 모음 ㅗ와 받침 ㅊ도 같은 길이로 이루어져 있습니다. 또 글자의 형태가 대칭을 이루고 사각형 안에서 벗어나지 않는 깍두기 자형을 이루는 등 매우 정형화되어 있는 형태를 볼 수 있습니다. 정형화된 단어 형태를 캘리그라피로 표현하기 위해 [크기, 길이, 각도, 굵기, 위치] 의 요소를 변형합니다.

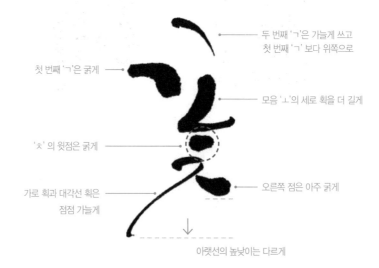

두 번째 'ㄱ'은 가늘게 쓰고 첫 번째 'ㄱ' 보다 위쪽으로

첫 번째 'ㄱ'은 굵게

모음 'ㅗ'의 세로 획을 더 길게

'ㅊ' 의 윗점은 굵게

오른쪽 점은 아주 굵게

가로 획과 대각선 획은 점점 가늘게

아랫선의 높낮이는 다르게

다양한 형태로 변형한 '꽃'

● P77~82
화선지에 붓으로 다양한 한 글자 단어를 연습해보세요.

두 개의 'ㄱ' 위치, 모양, 크기 등을 다르게 쓰기

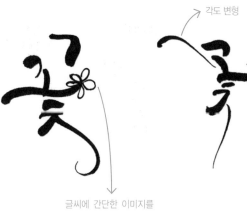
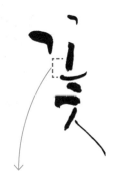

'ㅊ'을 꽃잎의 모양으로 자형 변형

각도 변형

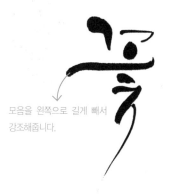

글씨에 간단한 이미지를 더해 표현할 수도 있어요.

'ㅣ'와 'ㅡ'를 살짝 떼어 쓸 수 있지만 그 간격이 너무 멀어지지 않게 주의하세요.

모음을 가장 가늘게 써주며 굵기의 변화를 명확히 합니다.

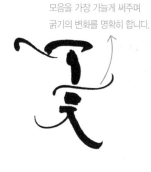

모음을 왼쪽으로 길게 빼서 강조해줍니다.

'ㅊ' 받침의 높낮이 차이를 많이 두면 변화가 더 많아보이게 쓸 수 있습니다.

한눈에 돋보이는 한 글자 단어 쓰기 연습

앞서 공부했던 내용을 바탕으로 한 글자 단어를 다양한 방법으로 써보겠습니다.

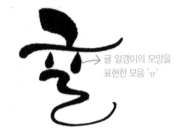

귤 알갱이의 모양을
표현한 모음 'ㅠ'

'ㅠ'가 짧으면 'ㄹ'이 길어지고

'ㅠ'가 길면 'ㄹ'이 짧아지게
구성해 보세요

'ㄴ'이 초성으로 쓰일 때는 자형을 자유롭게 변형해 보세요.
'ㄴ'이 받침으로 쓰일 때는 세로 획을 짧게 구성하는 것이 좋아요.

'ㅗ'의 'ㅣ'를 •점으로 쓰고 'ㅡ'는 매우
가늘게 써서 획의 굵기를 극대화하여 표현

딱딱한 돌의 느낌을 살려
각지게 쓴 '돌'

동글동글한 돌의 모양을 떠올리며
쓴 동글동글한 자형

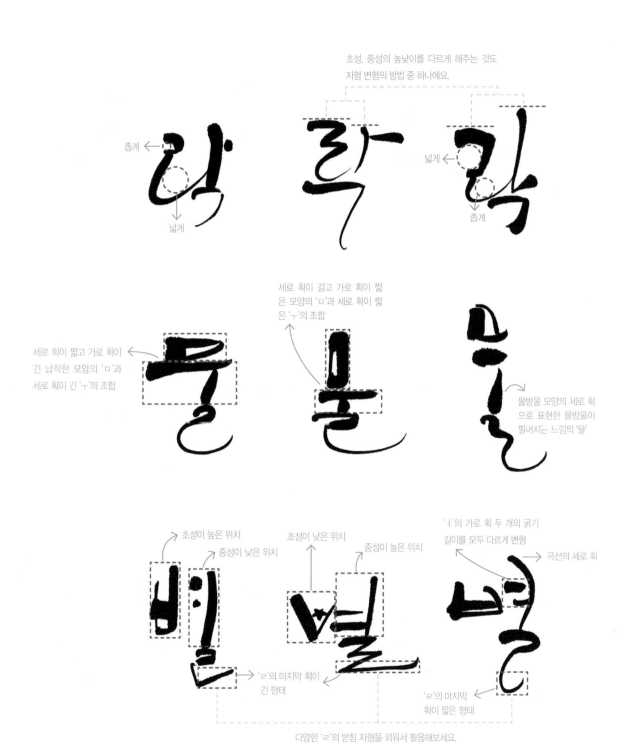

초성, 중성의 높낮이를 다르게 해주는 것도 자형 변형의 방법 중 하나에요.

좁게

넓게

넓게

좁게

세로 획이 짧고 가로 획이 긴 납작한 모양의 'ㅁ'과 세로 획이 긴 'ㅜ'의 조합

세로 획이 길고 가로 획이 짧은 모양의 'ㅁ'과 세로 획이 짧은 'ㅜ'의 조합

물방울 모양의 세로 획으로 표현한 물방울이 떨어지는 느낌의 '물'

초성이 높은 위치

중성이 낮은 위치

초성이 낮은 위치

중성이 높은 위치

'ㅕ'의 가로 획 두 개의 굵기 길이를 모두 다르게 변형

곡선의 세로 획

'ㄹ'의 마지막 획이 긴 형태

'ㄹ'의 마지막 획이 짧은 형태

다양한 'ㄹ'의 받침 자형을 외워서 활용해보세요.

79

초성은 좁게하고

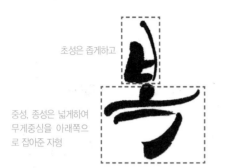

중성, 종성은 넓게하여 무게중심을 아래쪽으로 잡아준 자형

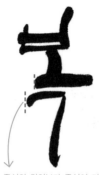

중성의 위치보다 종성이 더 앞으로 나오게 쓸 수 있어요.

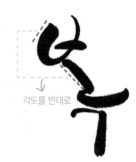

각도를 반대로

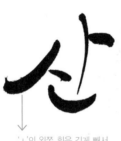

'ㅅ'의 왼쪽 획을 길게 빼서 쓰고 'ㄴ'이 안쪽으로 들어간 구성

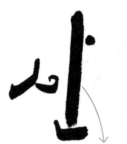

중성 모음을 길게 구성하고 그에 비해 초성과 종성인 'ㄴ' 받침을 작게 구성

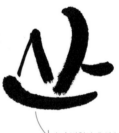

'ㄴ' 받침이 초성 'ㅅ'과 중성 'ㅏ'를 감싸준 형태로 구성

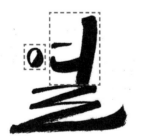

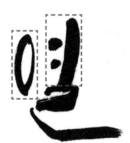

초성, 중성의 길이감을 다르게 구성하는 것만으로도 글씨의 변화를 만들어 낼 수 있어요.

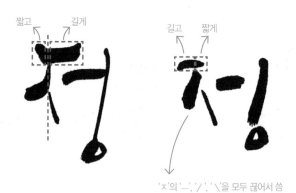

짧고　　　길게

길고　　　짧게

'ㅊ'의 'ㅡ', '/', '\'을 모두 끊어서 씀

'/'획을 길게 구성

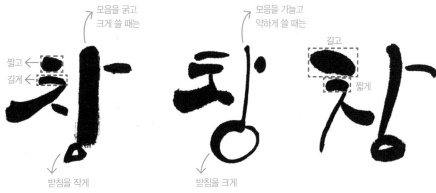

모음을 굵고
크게 쓸 때는

모음을 가늘고
약하게 쓸 때는

짧고 ←

길게 ←

길고

짧게

받침을 작게

받침을 크게

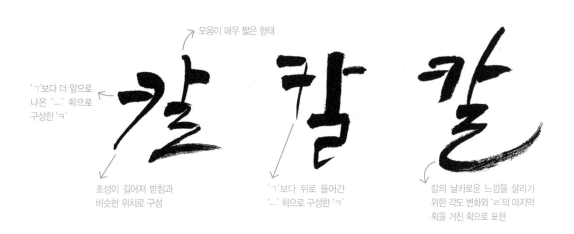

모음이 매우 짧은 형태

'ㄱ'보다 더 앞으로
나온 'ㅡ' 획으로
구성한 'ㅋ'

초성이 길어져 받침과
비슷한 위치로 구성

'ㄱ'보다 뒤로 들어간
'ㅡ' 획으로 구성한 'ㅋ'

칼의 날카로운 느낌을 살리기
위한 각도 변화와 'ㄹ'의 마지막
획을 거친 획으로 표현

81

무게 중심이 중간에서 크게
벗어나지 않은 구성

무게 중심이 오른쪽으로
잡힌 구성 ←

무게 중심이 왼쪽으로
잡힌 구성

초성을 굵고
크게 구성하고

중성은
왼쪽으로 길게 →

종성의 마지막 획은 오른쪽
으로 길게 구성

'ㅜ'의 세로 획만 각도를
왼쪽 방향으로 변형

종성은 작게 구성하여 '풀'
의 전체적 무게 중심이 위쪽
으로 잡힌 형태

'ㅎ'을 구성하는 다양한 방법을 꼭 기억해주세요. ㅎㅎㅎ

'향'과 같이 한 단어에 같은 자음이 두 번 나오는 경우
이 둘의 자형을 다르게 구성해줍니다.

 세로, 가로 포인트 활용 두 글자 이상 단어 쓰기

캘리그라피의 포인트는 '세로'와 '가로' 포인트 두 가지를 활용합니다.

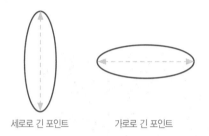

포인트는 여백을 활용하여 글씨의 크기와 길이를 변형해주는 방법입니다.

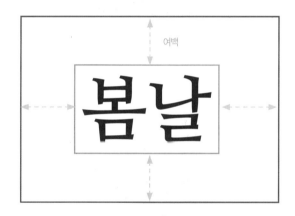

여백 부분으로는 글씨가 얼마든지 길어지거나 커져도 괜찮지만, 글자와 글자가 겹치는 포인트 변형은 피해야 합니다. 또한 세로와 가로 포인트가 겹치지 않게 해야 합니다. 글자마다 모두 포인트가 들어가면 포인트를 주는 의미가 없어지고 글씨가 산만해 보일 수 있습니다.

두 글자 모두 가로로 긴 포인트를 넣어 글자가 겹쳐진 형태. 좋지 않은 포인트 활용의 예

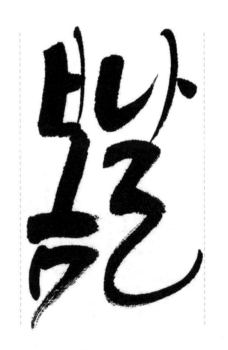

두 글자 모두 세로로 긴 포인트를 넣어 포인트의 의미가 없어진 형태. 좋지 않은 포인트 활용의 예

화선지에
붓으로 두 글자
단어를
연습해보세요.

포인트 활용의 좋은 예를 함께 보고 직접 써보도록 하겠습니다.

'봄'은 세로 포인트, '날'은 가로 포인트를 활용

'봄'은 포인트 없이 자형 변화만, '날'은 세로, 가로 포인트를 함께 활용

'동'은 가로 포인트, '행'은 세로 포인트 활용

'동'은 세로 포인트 활용, '행'은 포인트 없이 자형 변화.
'행'의 모음 'ㅐ'를 가로로 길게 쓰면 불필요한 공간이 생겨
균형 잡힌 자형을 만들 수 없으니 가로 포인트는 피하는
것이 좋습니다.

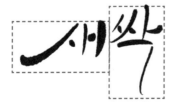

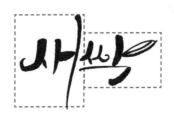

'새'는 가로 포인트, '싹'은 새로 포인트 활용

'새'를 세로 포인트로, '싹'의 'ㅏ'를 가로 포인트로 활용

포인트로 글씨에 강·중·약 리듬 주기

● P86~91
화선지에
붓으로 다양한
여러 글자 단어를
연습해보세요.

대부분의 사람들이 음악을 좋아합니다. 그 이유는 멜로디가 있고 리듬이 있기 때문입니다. 글씨에도 강, 약, 중강, 약 등의 다양한 박자와 리듬을 주었을 때 보는 사람들이 '예쁘다, 멋지다' 하는 특별한 글씨의 느낌을 받을 수 있고 글씨를 좋아하게 됩니다. 강, 중, 약 리듬에 따른 글씨의 변화를 직접 보고 따라 써보겠습니다.

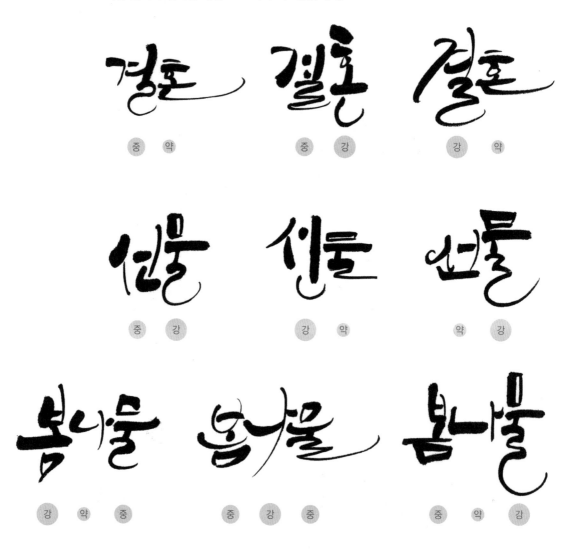

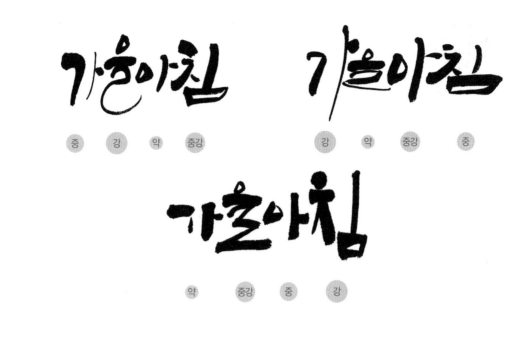

중 강 약 중강 강 약 중강 중

약 중강 중 강

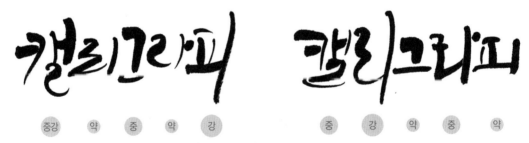

중강 약 중 약 강 중 강 약 중 약

단어를 쓸 때 중심선은 가운데로 두고 위 공간과 아래 공간을 같거나 비슷하게 맞춰줍니다.
중심선을 기준으로 길어질 때는 위와 아래가 같은 길이로 길어지고, 짧아질 때는 같은 길이
로 짧아지도록 쓰면 됩니다. 글씨가 비뚤어지지 않도록 균형을 잡는 방법입니다.

 반침의 유무, 종류에 따른 포인트 자리 정하기

포인트 자리를 정하는 순서

❶ 받침이 있는 글씨 또는 ㅏ, ㅑ, ㅣ, ㅜ, ㅠ, ㅓ 등의 모음이 있는 글씨 우선

❷ 모두 받침이 있을 때는 ㄱ, ㄹ, ㅅ, ㅈ, ㅊ, ㅋ을 우선으로 한다.

❸ 모두 받침이 있거나 ㄴ, ㅁ, ㅂ, ㅇ, ㅌ, ㅎ처럼 하단이 닫힌 모양의 자음이 받침으로 있을 경우 자유롭게 포인트 자리를 정합니다.

❹ 하단이 닫힌 모양의 자음(ㄴ, ㅁ, ㅂ, ㅇ, ㅌ, ㅎ) 받침이 세로로 길어지면 균형감각이 떨어지기 때문에 왼쪽, 오른쪽의 여백 공간을 활용하여 가로로 길어지는 포인트를 만들어주는 것이 좋습니다.

받침이 있는 것이 우선이지만 '집'은 'ㅂ' 받침이어서 포인트 자리로 우선순위는 아닙니다. 마지막 글자이므로 오른쪽 여백 활용이 가능하니 가로 포인트로 활용하는 것이 좋고, '집'이 가로 포인트이니 '리'는 세로 포인트를 활용하면 됩니다. 자연스럽게 '우'는 세로를 짧게 구성합니다.

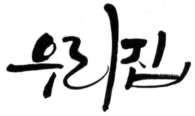

위의 '우리집'이 베스트 구성이긴 하지만 포인트 자리를 바꿔 구성하는 것도 필요 합니다. 이번 '우리집'은 '우'의 세로 획을 세로로 길게 구성하여 포인트를 줍니다. '리'를 가장 약하게 구성합니다. 자연스럽게 '집'은 중의 포인트로 구성합니다.

강, 약, 중의 리듬으로 쓴 '우리집'입니다.

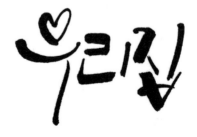

받침이 있는 것 우선으로 'ㄹ' 받침이 있는 '울' 자가 포인트의 우선순위가 됩니다. '울'을 중심으로 '겨'와 '바'는 세로의 리듬이 중 또는 약이 됩니다. '바'의 리듬을 약으로 구성하고 그에 따라 '다'를 중으로 구성합니다.

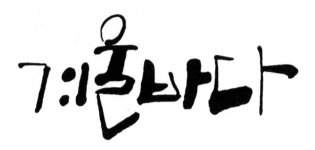

두 번째 '겨울바다' 구성은 '겨'를 가장 강한 포인트로 시작하여 강, 중, 약, 중강 의 리듬으로 구성합니다. 'ㄹ' 받침 글자의 포인트를 줄이기 위해서 'ㄹ'을 최대한 납작하게 씁니다. 'ㄹ'의 세로 길이를 줄이기 위해서는 공간을 최대한 좁게 씁니다.

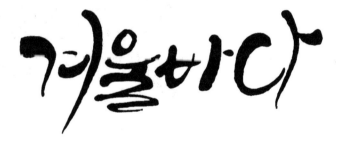

'캠핑'은 두 글자 모두 받침이 있습니다. 이렇게 둘 다 받침이 있을 때 우선순위 포인트의 받침이 있는데 ㅁ, ㅇ 모두 닫힌 받침이므로 포인트 자리는 자유롭게 정하여 구성합니다.

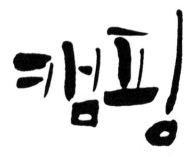

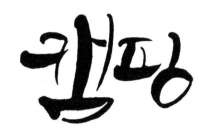

'핑'에 포인트를 주어 약, 강의 구성을 한 '캠핑' '캠'에 포인트를 주어 강, 약의 구성을 한 '캠핑'

'빗방울'과 같이 세 글자 모두 받침이 있을 때 우선순위의 받침 중 ㅅ, ㄹ이 있으므로 '빗'과 '울' 중 하나에 포인트를 줍니다. 중, 약, 강의 리듬으로 구성한 '빗방울'입니다.

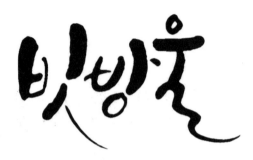

이번 '빗방울'은 '빗'에 강하게 포인트를 주어 강, 약, 중의 리듬으로 구성합니다. 빗방울의 물방울 느낌을 표현하기 위한 'ㅇ' 자형을 물방울 이미지로 활용했습니다.

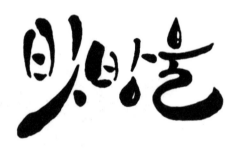

캘리그라피 단어를 구성하는 기본 방법과 구성하는 과정도 함께 해보았습니다. 캘리그라피는 글씨를 자유롭게 변형하는 것이 중요하기 때문에 글씨의 조화가 잘 이루어진다면 여기서 소개한 방법들 외에도 다양한 방법을 연구하여 구성을 조금씩 더 변형해도 좋습니다.

Tip
어려운 자음 네 가지
ㄴ/ㄹ/ㅈ/ㅁ

'ㄴ'은 초성으로 쓰일 때는 자형 변형을 자유롭게 해도 됩니다. 하지만 받침으로 쓰일 때는 세로 획이 길어지면 공간이 많이 벌어지기 때문에 세로 획을 짧게 구성하는 것이 좋습니다.

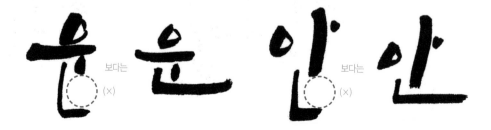

'ㅈ'은 직선과 사선이 함께 쓰이는 자음이어서 쓰기 어려운 편입니다. 꼭 이어서 쓰려고 하지 말고 ㅡ / ＼을 각각 따로 써보세요.

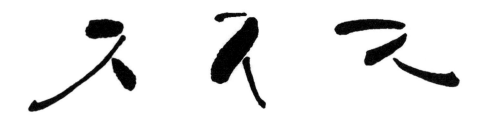

'ㄹ'은 흘림 자형으로 쓸 때 어려울 수 있습니다. 흘림 'ㄹ'은 숫자 3을 쓰고 나머지 획을 연결해서 연습한 후 써보세요.

'ㅁ'의 본래 획순은 이지만 캘리그라피 자형 변형을 위해 획순 또한 변형할 수 있습니다. 획순 변형을 통해 좀 더 자유롭게 다양한 자형을 만들어 써보세요.

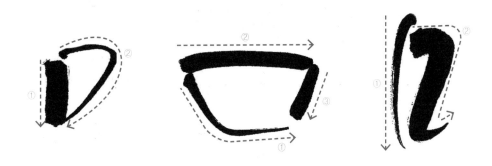

● P92~94
화선지에 붓으로
쌍자음, 겹받침을
연습한 후 단어를
써보세요.

쌍자음, 겹받침의 자형 변형법

쓰기연습 10

쌍자음, 겹받침 등 자음이 2개가 쓰일 때의 변형하는 방법은 크기든 굵기든 둘의 자형을 무조건 다르게 해주는 것입니다. 또 쌍자음, 겹받침은 단독 자음에 비해 가로 길이를 짧게 해주어야 합니다. 단독 자음일 때와 가로 길이가 같으면 자형이 전체적으로 너무 넓어지기 때문에 좋은 자형이 만들어지기 어렵습니다. 이 점에 주의하며 다양한 변형으로 쌍자음 연습을 해보겠습니다.

ㄲ ㄸ ㅃ ㅆ ㅉ ㄳ, ㄵ, ㄶ, ㄺ, ㄻ, ㄼ, ㄽ, ㄾ, ㅀ, ㅄ

쌍자음, 겹받침이 들어가는 단어들을 따라 써보도록 하겠습니다.

겹받침은 둘 중 하나를 길게 늘여 쓰면 자형 변화를 쉽게 할 수 있습니다.

'ㅆ'이 첫 글자 초성으로 쓰일 때 왼쪽 여백을 활용하여 첫 번째 'ㅅ'의 가로 길이를 변형합니다. 반대로 두 번째 'ㅅ'은 세로의 길이를 길게 변형하여 둘의 조화를 이룹니다.

쌍자음이 첫 글자, 두 번째 글자 모두 들어갈 때 글씨가 전체적으로 답답해 보일수 있습니다. 첫 번째 쌍자음은 왼쪽 여백 공간을 활용할 수 있으므로 조금 여유있게 쓰고 두 번째 쌍자음은 가로 길이를 좀 짧게, 붙여서 써주는 것이 좋습니다.

쌍자음을 쓰는 방법 중 하나는 왼쪽 자음은 가로 폭을 매우 좁게, 세로로 길게, 오른쪽 자음은 가로 폭을 조금 늘리고 세로를 짧게 하여 구성하는 방법입니다.

'ㅅ' 또는 'ㅈ'은 위, 아래 위치를 다르게 쓰는 것도 좋은 방법입니다. 왼쪽 자음을 위로, 오른쪽 자음은 아래쪽으로 배치해주면서 길이의 변화를 활용해주는 방법입니다.

'핥'처럼 획수가 많은 때는 네 글자 중 가장 강한 포인트로 결정하고, 상하공간을 충분히 활용하여 세로로 길게 써줍니다. 주의할 점은 '핥'처럼 획수가 많을 때 '초성·중성·종성'이 흩어지지 않도록 잘 모아 써주세요.

쓰기
연습 **11**

● P95~98
화선지에
붓으로 감성 표현
단어쓰기를
연습해보세요.

글씨에 감성을 담다

지금부터는 캘리그라피의 핵심 중 하나인 '감성 표현법'을 배워 보겠습니다. 같은 단어라고 해도 캘리그라피로 표현할 때는 감성에 따라 전혀 다른 느낌의 글씨가 만들어집니다.

'봄'의 감성 표현

'봄' 하면 대부분 생각하는 이미지는 꽃, 따뜻함, 새싹, 설렘, 시작, 아지랑이 등입니다. 이런 느낌을 표현하기 위해 꽃, 새싹 등의 이미지도 활용하고 곡선 획을 사용하여 따뜻한 계절 '봄'의 부드러운 느낌을 살려 표현하였습니다.

겨울에서 봄으로 넘어가는, 봄이 막 시작하는 시기에는 바람도 많이 불고 쌀쌀합니다. 이러한 느낌을 표현하기 위해 거친 획을 활용하여 바람에 날리듯 쓸 수도 있습니다. 같은 '봄'이라는 글자여도 다른 느낌으로 표현하면 자형도 확연히 다르게 만들어집니다.

'사랑'의 감성 표현

사랑은 연인의 사랑, 가족의 사랑, 친구와의 사랑 등 여러 가지 의미를 담고 있습니다. 따뜻함을 느끼게 해주는 사랑을 글씨에 담아내기 위해 사랑스럽고 동글 동글한 느낌을 표현하였습니다.

위에서 표현했던 사랑과는 다르게 거친 느낌인데요, 사랑하는 사이에서 생길 수 있는 다양한 갈등의 모습을 표현하였습니다. '봄'과 마찬가지로 같은 '사랑'이라는 글자이지만 다른 느낌으로 표현하여 자형도 달라졌습니다.

'눈물'의 감성 표현

눈물의 의미가 좋을 수도 있고 나쁠 수도 있습니다. 좋은 일이 생겼을 때 흘리는 감동과 기쁨의 눈물을 글씨로 담아내어 표현하였습니다.

슬픈 눈물의 감정을 표현하였습니다. 전체적인 획을 물이 떨어지는 듯한 느낌을 표현하고, 우울한 감정을 담아 쓴 '눈물'입니다.

여러 가지 단어를 감성을 담아 써보았는데요, 같은 단어지만 다른 의미를 나타낼 수도 있습니다. 그에 따른 느낌을 각각 다르게 표현할 수 있는 것이 캘리그라피의 큰 특징이자 매력이라고 할 수 있습니다. 앞에서 연습했던 대로 다양한 단어들을 감성을 담아 써보는 연습을 해보도록 하겠습니다.

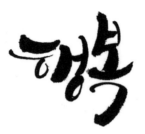

기쁘고 신나는 느낌이 나도록 곡선 획을 윗방향으로 써서 표현

믿음직스런 느낌 표현을 위해 전체적으로
굵은 획으로 표현

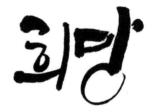

밝은 이미지 표현을 위해 부드러운 느낌을
살려 쓴 '희망' 특히 'ㅇ'에 포인트

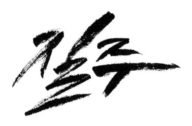

빠르게 달리는 느낌을 위해 각도를 기울여
굵은 획을 빠르게 써서 거칠게 표현

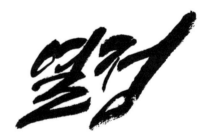

진취적인 느낌을 위해 각도를 기울이
고 굵고 단단하게 표현

'열정'과 비슷한 느낌이지만 각도를
기울이지 않고 직선 스타일로 표현

지난 시간을 떠올리며 행복한 생각하는
느낌을 위해 곡선을 활용하여 표현

소리나 모양까지 담아내는
의성어, 의태어 캘리그라피

의성어, 의태어는 감성 표현을 공부하기 좋은 단어가 많습니다. 소리나 모양을 표현 하는 단어들을 그 느낌에 맞게 캘리그라피로 표현하는 것은 꽤 흥미롭습니다.

획의 모양, 질감, 이미지 표현 등을 활용하여 다양한 의성어, 의태어를 찾아 단어의 의미에 맞춰 글씨에 감성을 담아 보겠습니다.

방울방울 : 물이나 액체가 한 방울 한 방울 이어지는 모습

물방울, 또는 딸랑딸랑 목방울의 이미지를 떠올려 동글동글한 글씨체로 표현한 '방울방울'입니다. 동글동글한 느낌을 살리기 위해 글씨체를 동글동글하게 표현했습니다.

'나풀나풀'의 의태어 캘리그라피

바람에 커튼이 날리는 모양을 떠올리며 쓴 '나풀나풀'입니다. 흩날리는 느낌을 표현하기 위해 붓끝을 세워 가장 얇은 획으로 썼습니다.

나풀나풀 : 얇은 물체가 바람에 날리어 자꾸 가볍게 움직이는 모양

'으스스'의 의태어 캘리그라피

무서운 감정을 느꼈을 때 소름이 돋아 몸의 털이 바짝 서는 모양을 생각하며 쓴 '으스스'입니다. 먹물은 많이 묻히고 최대한 번지게 글씨를 쓴 후 얇은 획으로 털 모양을 그려주었습니다.

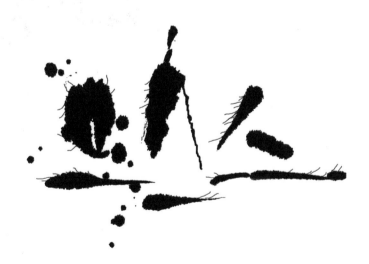

으스스 : 차거나 싫은 것이 몸에 닿았을 때 크게 소름이 돋는 모양

'미끄덩'의 의태어 캘리그라피

비누를 손에 쥐었을 때 미�元러워 손에서 빠져나갈 때의 모습을 표현한 '미�元덩'입니다. 미�元러지는 느낌을 표현하기 위해 곡선을 극대화시켜 표현하였습니다.

미끄덩 : 몹시 미끄러워서 넘어질 듯 자꾸 밀리어 나가다

'폭우'의 캘리그라피 표현

의성어, 의태어 외에도 단어의 의미에 맞춘 표현을 위해 다양한 느낌을 글씨로 나타낼 수 있습니다.
거칠게 쏟아 붓는 비의 느낌을 표현을 거친 획으로 표현하였습니다. 붓이 아닌 수세미를 사용하여 글씨를 썼습니다. 수세미 활용법은 P215를 참고해주세요.

폭우 : 갑자기 세차게 쏟아지는 비

'덤벼'의 캘리그라피 표현

거칠게 다투려는 모습을 표현하고자 거친 획을 사용하였고, 이를 위해 마늘 뿌리를 사용하여 글씨를 썼습니다. 다양한 질감 표현을 위해 붓이 아닌 다른 도구들을 쓰는 방법에 대해서는 Part.6 06의 다양한 도구 활용에서 더 자세히 공부해보도록 하겠습니다.

덤벼 : 마구 대들거나 달려들다는 의미를 가진 '덤비다'의 활용형

'퍽'의 캘리그라피 표현

세게 치는 모양을 표현하기 위해 붓을 내리찍어 쓴 글씨입니다.

퍽 : 세게 치는 모양 또는 붙이 붙거나 터지는 소리

캘리그라피
제대로 쓰기

한글 캘리그라피 초급

Calligraphy

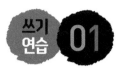
중심 단어를 크게 쓰는 한 줄 단문 쓰기

문장은 단어들의 조합입니다. 그러므로 앞서 공부했던 단어 쓰기 방법을 그대로 적용해야
하며, 단어들을 이어주는 어조사와 단어의 조합을 잘 이루어야 합니다. 짧은 문장으로 중심
단어를 크게 쓰는 한 줄 쓰기를 해봅니다. 중요한 단어는 강조해야 하므로 크게 써주며 가
로, 세로 포인트 살리는 단어 쓰기 방법을 잘 활용하여 한 줄 단문을 구성해봅니다.

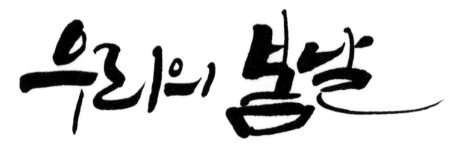

우리의 '우'를 세로 포인트, 봄날의 '날'은 가로 포인트, '의'는 조사이므로 작게

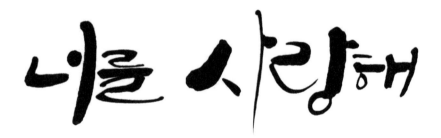

중심 단어 '너'에 포인트, 사랑의 '사'를 세로 포인트로, '를'은 조사이므로 작게

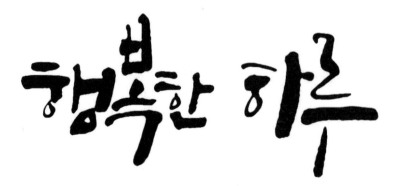

행복의 '복' 하루의 '루'를 세로 포인트로, '한'은 조사이므로 작게

02 띄어 쓰기를 생략하자

폰트 같은 인쇄 글씨는 자간을 정확히 맞춰 글씨를 쓸 수 있는 반면 손글씨는 사람이 쓰는 것이기 때문에 자간을 정확히 유지하기가 쉽지 않습니다. 또 캘리그라피는 변화가 많으므로 자간 변화까지 생기면 글씨가 산만해질 수 있습니다. 그래서 띄어쓰기를 하지 않고 모든 글자를 붙여 쓰는 방법으로 한 줄 단문 쓰기를 하게 됩니다. 물론 캘리그라피가 무조건 띄어쓰기를 하면 안 된다는 것은 아닙니다.

캘리그라피에 어느 정도 익숙해지고 자간을 어느 정도 유지할 수 있는 여유가 생기면 띄어쓰기를 적용하여 쓰는 것이 좋습니다. 띄어쓰기를 생략하고 글자를 모두 붙여 쓰지만, 중심 단어는 크게, 어조사는 작게 쓰기 때문에 시각적으로는 띄어쓰기 효과를 볼 수 있습니다.

자간이 좁고, 넓고 불규칙할 때 전체적인 구도가 불안정해질 수 있습니다. 캘리그라피 문장 쓰기가 익숙해질 때까지는 띄어쓰기 없이 안정된 구도를 구성하여 쓰는 것이 좋습니다.

띄어쓰기를 생략한 한 줄 문장

가장 소중한 당신을 위해

자간이 좁았다. 넓었다 불규칙한 모습입니다.

가장소중한당신을위해

결코을진심으로축하합니다

띄어쓰기 없이 중심 단어와 어조사들의 리듬 변화만으로 쓴 한 줄 문장입니다.
깔끔하게 문장이 한눈에 읽히는 장점이 있는 구도입니다.

┌─ **Tip** ───

캘리그라피에서 마침표를 쓰지 않는 이유
캘리그라피 문장에는 쉼표, 느낌표, 물음표, 따옴표 등의 부호는 쓰지만, 마침표는 쓰지 않습니다. 문장 마지막에 들어가는 마
침표는 캘리그라피와 만났을 때 조화를 이루지 못하기 때문입니다.

 ## 중심선을 가운데로 정렬하기

한 줄 구도로 단문을 쓸 때 중심선을 가운데로 하여 쓰는 방법입니다. 가운데 선이 중심을 잡은 상태에서 글씨의 리듬을 넣으면 글씨가 올라가거나 내려가거나 하는 것을 방지할 수 있고, 무게중심이 한쪽으로 쏠리는 현상도 막을 수 있습니다.

가운데 선을 중심으로 위, 아래의 공간을 비슷하게 구성해줍니다.

가운데 중심선을 생각하지 않고 쓴다면 글씨들이 점점 내려가거나 점점 올라가는 등의 실수를 할 수 있습니다.

쓰기 연습

화선지에 붓으로
연습해보세요.

가운데 중심선을 잘 맞추어 쓴 한 줄 문장

중심선을 맞추기 위해 글자의 길이 변화를 줄 때 가운데 중심선을 기준으로 위, 아래가 같은 길이로 길어지고 같은 길이로 짧아지면서 글씨 길이 높낮이의 리듬을 줄 수 있고, 가운데 선을 중심으로 균형 있는 구도를 맞출 수 있습니다.

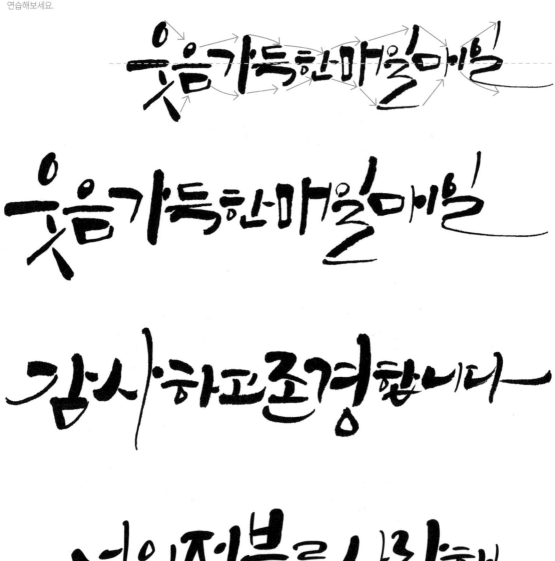

● P109~111
화선지에 붓으로
연습해보세요.

임서의 의미와 단문 따라 쓰기 연습

임서(臨書)는 서예나 캘리그라피와 같이 글씨를 배우는데 있어서 꼭 필요한 과정입니다. 처음 글씨를 배울 때는 자형이라든지 쓰는 방법을 잘 모르기 때문에 선생님이 써주는 체본(體本)을 기본으로 삼아 따라 쓰게 됩니다. 이 과정을 거치지 않으면 창작 글씨를 만들어 내는 단계까지 가기가 어렵습니다. 임서는 처음에 글씨의 모양 그대로를 최대한 똑같이 베껴 쓰는 형림(形臨)으로 시작하여 다음으로는 글씨에 담겨진 느낌이나 정신 등을 따르며 쓰는 의림(意林)의 과정을 거칩니다. 마지막은 이 두 가지의 과정이 충분히 습득되면 체본이 없어도 그 글씨를 똑같이 임서 할 수 있는 임서의 최종 과정인 배림(背臨)입니다. 임서는 글씨를 창작하여 본인만의 글씨체를 만들어낼 수 있는 창작의 출발점이라고 할 수 있습니다. 나만의 글씨체를 만들어내고 창작 작품을 하고 싶다면 임서의 과정을 차근차근 충분히 겪어내야합니다. 그러면 더 좋은 본인만의 글씨체를 만들어 낼 수 있습니다.

앞서 배운 한 줄 문장 쓰기 방법을 되새기며 한 줄 문장 쓰기 임서를 시작으로 이 책의 예제 글씨들을 통해 임서 공부를 충분히 해주세요.

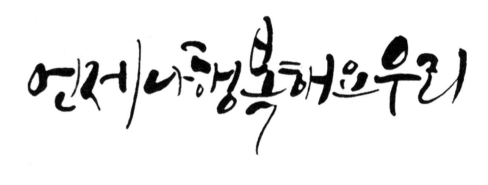

토닥토닥, 오늘도 수고했어요

좋은 일들만 생길 거예요

선물 같은 오늘 하루

빛나라 인생

영원한우리의추억여행

건강하고예쁘게자라나길

하늘과바람과별과시

나를움직이게하는꿈이야기

글씨로 퍼즐을 맞추자! 줄 바꿈 구도 장문 쓰기

문장이 길어지면 한 줄 구도로 쓰기 어려우므로 줄을 바꿔서 여러 줄로 구성해야 합니다. 줄 바꿈 구도 장문 쓰기를 하려면 먼저 문장을 끊어주어야 합니다. 같은 문장이라도 끊는 위치에 따라 구성이 달라질 수 있습니다. 연습 초반에는 문장을 최대한 많이 끊어서 여러 줄로 쓰는 것을 추천합니다. 문장을 써 내려갈 때 중심 단어와 어조사의 크기 변화를 주는 방법은 그대로 유지합니다. 중심 단어와 어조사의 글씨 크기를 차이나게 하면 자연스럽게 공간이 생기게 되는데요, 서로 이 공간을 채워주며 차곡차곡 써 내려갑니다. 퍼즐을 끼워 맞추듯이 테트리스 블록을 쌓듯이 구성합니다.

줄 바꿈 구도 장문 쓰기를 직접 해보며 구성 방법을 상세히 알아보겠습니다.

줄 바꿈 구도 장문 구성 방법

예문 하나뿐인 내 딸 생일을 진심으로 축하해

❶ 문장을 끊어준다.
❷ 중심 단어는 크게, 어조사는 작게 구성
❸ 글씨 크기의 변화로 각각 달라지는 밑선을 따라 글씨를 채워 내려간다.
❹ 전체적인 구도를 잡아준다.(114쪽 장문 쓰기 기본 구도에서 자세히 설명)

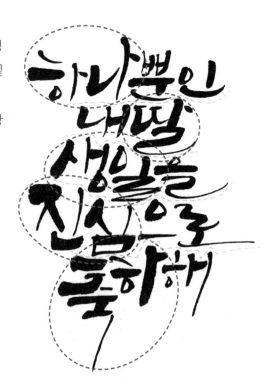

문장을 끊는 방법

1. 하나뿐인/ 내 딸/ 생일을/ 진심으로/ 축하해(다섯 줄 구성)

문장을 끊는 기본 방법은 띄어쓰기 되는 부분에서 끊어주는 것입니다. 또는 단락의 내용을 보고 원하는 부분에서 끊어줄 수 있습니다. 대신, 한 줄 한 줄의 글자 수가 많이 차이 나지 않도록 합니다.

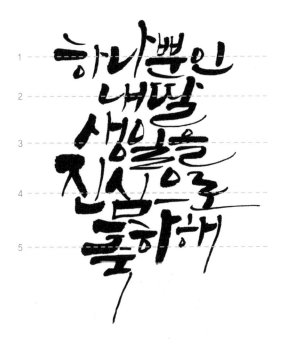

2. 하나뿐인 내딸/생일을 진심으로 축하해(두 줄 구성)

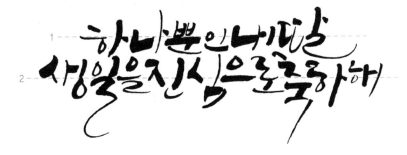

이처럼, 문장을 끊어주는 연습도 필요합니다. 몇 줄 구성으로 쓰느냐에 따라 느낌이 많이 달라질 수 있습니다. 어느 부분에서 끊어야 좋은 구도가 나올 수 있을지에 대한 공부와 연습을 거쳐야 합니다. 같은 문장을 다양한 줄 구분으로 구성해보세요.

06 장문 쓰기 기본 구도

가운데 정렬 구도

가운데 선을 중심으로 잡고, 정렬해주는 구도입니다. 주로 줄별 글자 수가 1자 ~ 2자 정도 차이 나면서 글자 수가 많고, 적고 반복될 때 활용합니다. 3자, 4자, 2자, 4자, 3자 등의 구성 이 될 때 활용하기에 좋은 '가운데 정렬 구도'입니다.

가운데 정렬 구도를 활용한 문장을 써보겠습니다.

쓰기 연습

● P114~122
화선지에 붓으로
연습해보세요.
A4 크기, 또는 35 35cm
크기의 화선지에
한두 번 쓰는 것이
좋습니다.

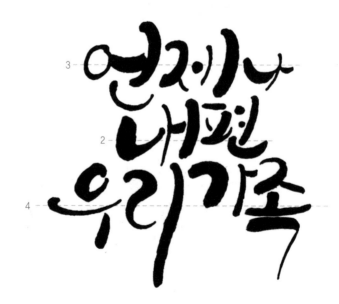

언제나/ 내편/ 우리가족 세 줄 구성
세 글자, 두 글자, 네 글자로 끊어주어 가운데 정렬 구도가 적합한 구성입니다. 조사가
거의 없는 문장이어서 '언제나'의 '나' 와 '편'을 줄여주고 나머지 단어를 중심으로 구성
하였습니다.

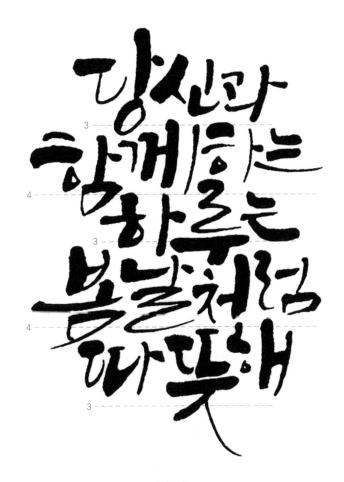

당신과/ 함께하는/ 하루는/ 봄날처럼/ 따뜻해

3, 4, 3, 4, 3의 글자 수가 적고, 많고, 적고, 많고, 적은 구성이므로, 가운데 정렬 구도가 적합합니다. 당신, 함께, 하루, 봄날, 따뜻의 중심 단어를 크게, 조사들은 작게 구성하였습니다.

지그재그 구도

같은 4자, 4자, 4자 또는 3자, 3자, 3자 등 글자 수가 반복되는 문장 쓰기에 적합한 지그재그 구도입니다. 반 글자 정도 차이 날 수 있게 차이를 두고 써야 좋은 구도가 만들어집니다.

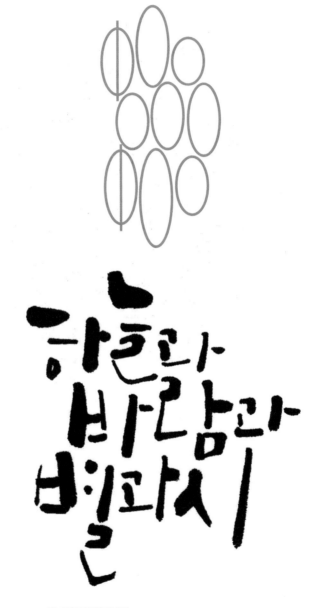

하늘과/ 바람과/ 별과시
3자, 3자, 3자 구성으로 지그재그 구도를 활용하여 쓴 문장입니다.

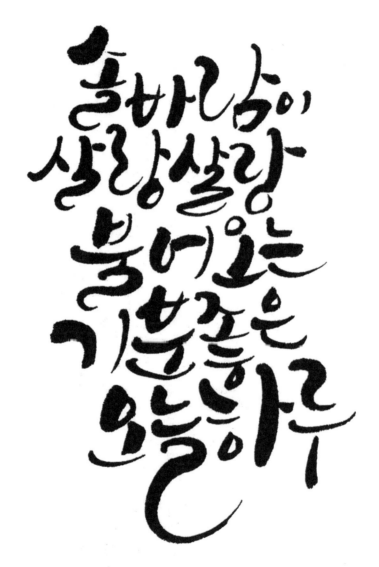

솔바람이/ 살랑살랑/ 불어오는/ 기분좋은/ 오늘하루

4자, 4자, 4자, 4자, 4자 구성으로 지그재그 구도를 활용하여 쓴 문장입니다.

계단식 구도

계단식 구도는 자칫 대각선 구도로 한쪽으로 쏠릴 수 있는 구도를 균형 있게 잡아주기 위한 구도로 8줄 이상의 긴 문장에 활용하면 좋습니다.

대각선으로 떨어지는 구도는 한쪽으로 쏠리기 때문에 조화로운 구도를 구성하기 어렵습니다. 조화롭게 대각선 구도를 구성하는 방법은 09 장문 쓰기 구도의 다양성에서 정확히 배워보도록 하겠습니다.

글자 수를 짧게 끊어 9줄로 구성한 구도입니다. 계단식 구도를 적용하여 쓴 문장입니다.

 장문 예제 따라 쓰기 연습

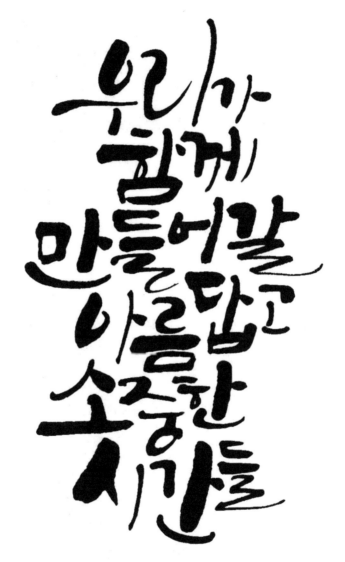

우리가/ 함께/ 만들어갈/ 아름답고/ 소중한/ 시간들
가운데 정렬 구도와 지그재그 구도가 혼합된 구도로 구성하였습니다.

┌─ **Tip** ───
문장 구성에 구도를 활용하는 방법
문장을 구성할 때, 앞 서 배웠던 가운데 정렬, 지그재그, 계단식 구도를 한 문장 안에서 혼합하여 활용하는 것도 좋은 방법입
니다.
└──

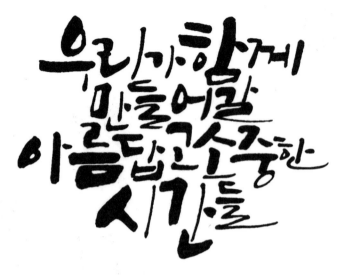

우리가함께/ 만들어갈/ 아름답고소중한/ 시간들
가운데 정렬 구도를 활용한 문장 구성입니다.

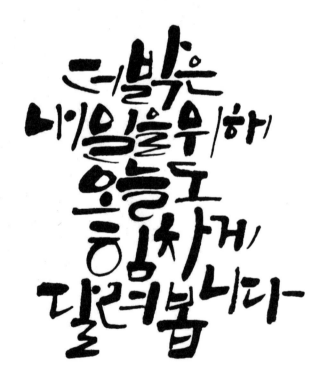

더밝은/ 내일을위해/ 오늘도/ 힘차게/ 달려봅니다
가운데 정렬 구도와 지그재그 구도를 혼합하여 쓴 구성입니다.

더밝은내일을위해/ 오늘도힘차게달려봅니다

두 줄로 구성하였으며, 가운데 정렬 구도를 활용한 문장입니다.

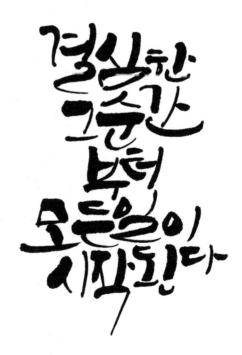

결심한/ 그순간/ 부터/ 모든일이/ 시작된다

5줄로 구성하였으며, 계단식 구도, 지그재그 구도, 가운데 정렬
구도가 모두 혼합된 구성입니다.

결심한그순간부터 / 모든일이시작된다

두 줄로 끊어 구성하였으며, 6자, 6자 글자 수가 같으므로 지그재그
구도로 구성하였습니다.

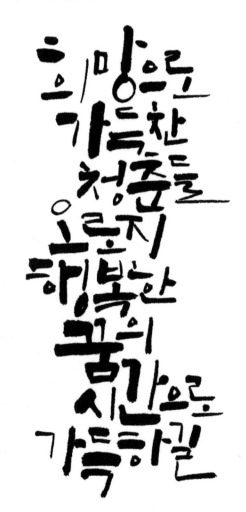

희망으로 / 가득찬 / 청춘들 / 오로지 / 행복한 / 꿈의 / 시간으로 / 가득하길

8줄로 끊어 구성하였으며, 계단식 구도로 구성하였습니다.

단어 쓰기 구도 업그레이드!

● P123~127
화선지에 붓으로
연습해보세요.

첫 번째 단어 쓰기 구도는 중심선을 가운데로 맞추는 방법이었습니다. 더 나아가 단어를 다양한 구도로 구성하는 방법입니다. 로고, 타이틀을 제작하거나 문장 쓰기의 제목 등에 활용할 수 있는 구도입니다.

윗선 맞추기

중심선을 위쪽으로 두고 단어를 쓸 때는 윗선을 기준으로 공간이 생기지 않도록 글자를 모두 위로 당겨줍니다. 무게중심은 자연스럽게 아래쪽으로 쏠리게 됩니다.

직접 따라서 써보세요.

모든 자음, 모음이 윗선에 맞추어져야 균형이 잘 이루어질 수 있습니다.

윗선을 중심으로 공간이 생기면 글자가 흐트러져 보이므로, 주의합니다.

아랫선 맞추기

중심선 아래쪽으로 두고 단어를 쓸 때는 윗선 맞추기와 반대로 아래쪽으로 글자를 모두 당겨 무게중심이 위쪽으로 쏠리게 구성합니다. 직접 글씨를 써보며 자세히 보겠습니다.

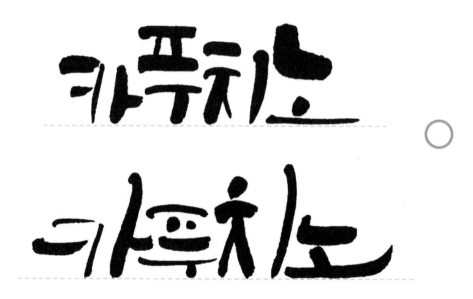

윗선 맞추기와 마찬가지로 자음, 모음이 모두 아랫선에 맞추어져야 합니다.

아랫선을 중심으로 불규칙한 공간들이 생기면 균형이 깨지고 글씨가 흐트러집니다.

지그재그 세로 구도

단어로 된 제목을 쓸 때 활용하기 좋은 구도입니다. 단어를 세로로 배치하여 지그재그로 구성하는데 글자 수가 많아지면 가독성이 떨어질 수 있으므로 2자, 3자, 4자 단어만 적용합니다.

첫 번째 '사'를 위쪽으로 '랑'을 아래쪽으로 배치하여 지그재그로 쓴 사랑입니다.

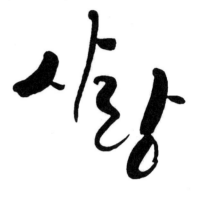

'라'를 오른쪽 위, '디'를 다시 왼쪽 아래로, '오'는 다시 오른쪽 아래로 배치하여 지그재그로 쓴 '라디오'입니다. 첫 글자와 세 번째 글자의 공간이 붙지 않도록 주의합니다.

세 글자 단어의 흐름과 똑같은 방법으로 배치해쓰면 네 글자 단어도 어렵지 않게 구성할 수 있습니다. 첫 글자와 세 번째 글자, 두 번째 글자와 네번째 글자의 공간이 붙지 않도록 주의합니다.

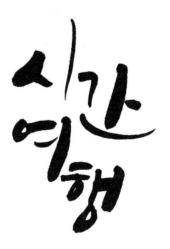

윗선 맞추기 구도

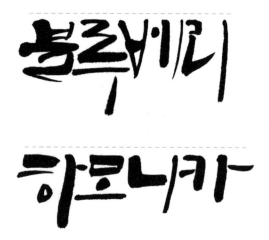

블루베리 블루베리

하모니카 하모니카

아랫선 맞추기 구도

에코백 에코백

올리브 올리브

지그재그 세로 구도

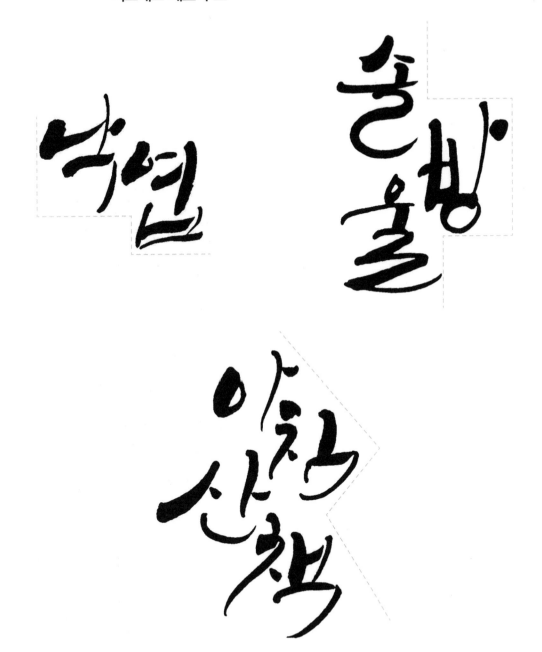

장문 쓰기 구도의 다양성

● P128~143
화선지에 붓으로
연습해보세요.

가운데 정렬, 지그재그, 계단식의 기본 구도를 충분히 익혔다면 이번에는 응용 구도들을 배우고 실습합니다. 다양한 구도를 공부하면 더 좋은 형태의 구성을 시도하게 되고 좋은 작품을 만들어낼 수 있습니다.

대각선 구도

문장의 구도가 대각선 방향으로 흘러갈 수 있도록 구성하는 방법입니다. 다만 정 중앙을 중심으로 반을 가르는듯한 대각선 구도는 좋게 보이지 않기 때문에 문장 전체 길이의 중간 정도까지는 가운데 정렬로 구성하고, 그 이후부터 점점 뒤로 밀어주며 구성합니다.

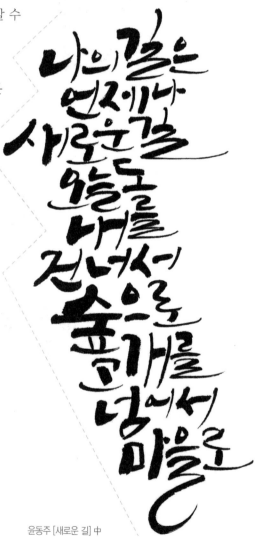

윤동주 [새로운 길] 中

대각선 구도로 구성된 추가 샘플 글씨를 보고 따라 쓰기를 해보세요.

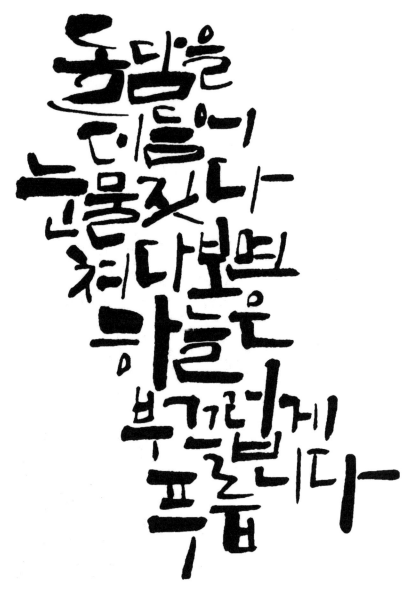

윤동주 [길] 中

분리 구도

한 프레임 안에서 하나의 문장을 두 개의 덩어리로 분리하는 구도입니다. 가운데 정렬, 지그재그 구도 등의 장문 쓰기 기본 구도를 적용하여 두 개의 덩어리를 만들고, 위치를 분리하여 배치합니다.

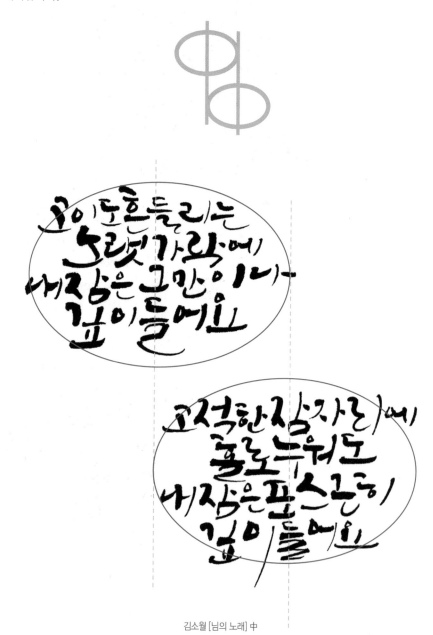

김소월 [님의 노래] 中

분리 구도로 구성된 추가 예제 글씨를 보고 따라 쓰기를 해보세요.

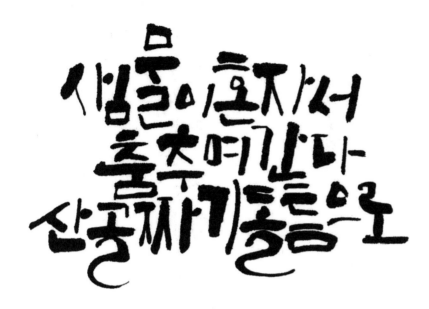

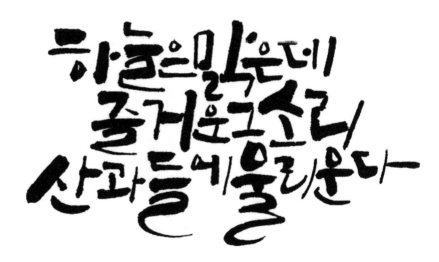

주요한 [샘물이 혼자서] 中

세로 구도

세로 한 줄 구도

세로 한 줄 구도는 가운데 정렬 구도와 지그재그 구도 두 가지로 구성할 수 있습니다.

세로 한 줄
가운데 정렬 구도

세로 한 줄
지그재그 구도

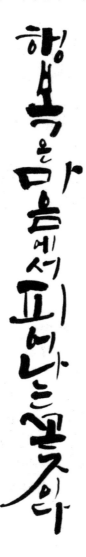

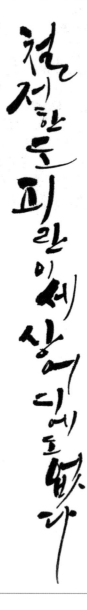

Tip

세로 한 줄 구도를 재미있게 구성하는 방법

세로 한 줄 구도로 쓸 때는 글씨의 넓이와 길이의 변화가 다양해야 훨씬 재미있는 구성을 만들어 낼 수 있어요. 가로쓰기 구도처럼 중심 단어는 크게, 조사는 작게 써주는 것을 기본으로 하여 과감하게 변화를 주세요.

세로 두 줄 이상 구도

세로 구도로 쓸 때 두 줄 이상부터는 가로쓰기와 다르게 오른쪽에서 왼쪽으로 쓰는 것을 기본으로 합니다. 요즘은 캘리그라피 변형 구도로 왼쪽에서 오른쪽 방향으로 쓰는 때도 있으나 가독성을 위해서 기본 진행 방향을 지켜주는 것이 좋습니다.

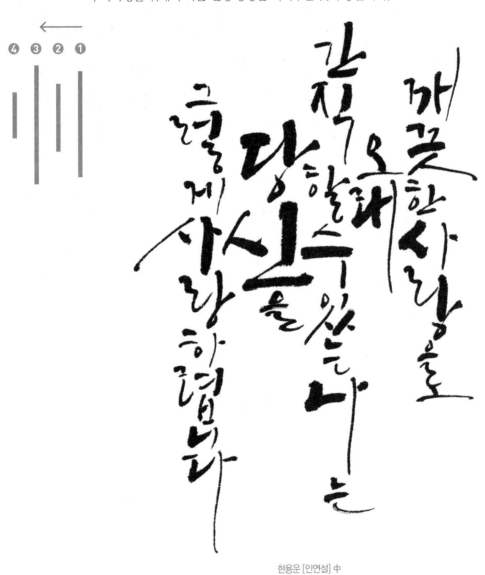

한용운 [인연설] 中

Tip

세로 두 줄 이상 구도를 잘 활용하려면?

세로 구도로 두 줄 이상 쓸 때는 줄과 줄 사이의 공간을 채워가며 쓰면 덩어리감이 느껴지는 표현을 할 수 있습니다.

세로 윗선 정렬 구도

윗선을 맞추어 쓸 때는 아랫선의 높낮이 변화를 많이 줄 수 있도록 구성합니다.

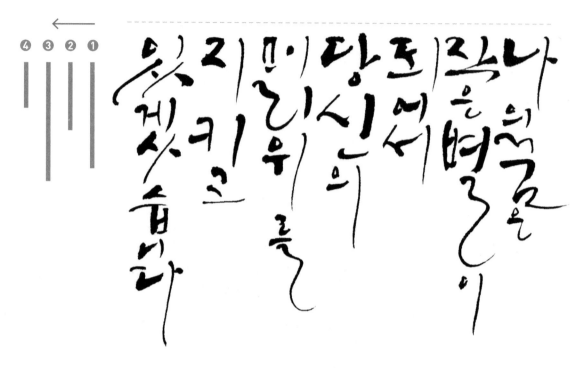

한용운 [나의 꿈] 中

Tip

세로 윗선 정렬 구도에서 주의할 점
글자의 받침이 있든 없든 세로 길이를 자유롭게 조절할 수 있어야 합니다.

세로 구도 프레임 구성법

윗선을 맞추어 쓸 때는 아랫선의 높낮이 변화를 많이 줄 수 있도록 구성합니다.

∪ 여백 구성 ⊏ 여백 구성 ⊓ 여백 구성

∩ 여백 구성 ㄱ 여백 구성 ㄴ 여백 구성

같은 구도의 문장을 각각 다른 여백으로 배치했을 때의 작품 구성을 비교해보겠습니다.

대표 단어는 크게, 세부 문장은 작게

문장의 제목 또는 강조하고 싶은 단어를 뽑아 크게 구성하고 나머지 문장을 작게 쓰는 구도입니다. 큰 글씨와 작은 글씨의 조화로 더 풍성한 구도를 구성할 수 있습니다.

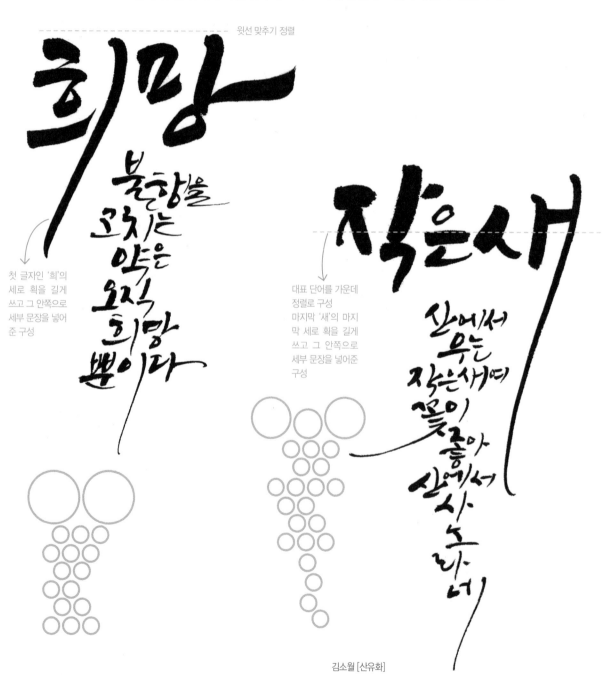

윗선 맞추기 정렬

첫 글자인 '희'의 세로 획을 길게 쓰고 그 안쪽으로 세부 문장을 넣어 준 구성

대표 단어를 가운데 정렬로 구성 마지막 '새'의 마지막 세로 획을 길게 쓰고 그 안쪽으로 세부 문장을 넣어준 구성

김소월 [산유화]

136

대표 문장은 아랫선
맞추기로 정렬

세부 문장은 윗선
맞추기로 설정

헬렌 켈러 명언

네모 박스 안에 판본고체 변형
형태로 대표 단어를 쓰고

왼쪽 정렬로 세부 문장 쓰기

이육사 [광야] 中

자유 구도 창작법

앞서 배웠던 단어, 문장 쓰는 다양한 방법들을 바탕으로 나만의 문장 구도를 만들어봅니다. 우선 글씨의 가로, 세로 배열 중 선택한 후 문장의 구도를 구성하고 구성된 문장을 프레임 안에서 어디에 어떻게 배치할 것인지 결정합니다. 같은 문장을 두 가지 구도로 구성하겠습니다.

가장 기본 구도로 최대한 많이 끊어 여러 줄로 쓰는 구성입니다. 문장 쓰기를 처음 할 때는 이 기본 구도 구성으로 연습을 많이 하면 많은 도움이 됩니다.

괜찮아 잘 하고있어 지금처럼만 하면돼

5줄 구도로 구성하고 '잘'에 포인트를
크게 주고 쓴 구성입니다.

10줄 이상으로 길게 구성할 경우 가운데 정렬, 지그재그, 계단식 구도를 혼합하여 구성하는 것을 추천합니다.

이상화 [빼앗긴 들에도 봄은 오는가] 中

같은 문장을 다르게 구성한 두 번째 구성입니다. 강조하고 싶은 단어를 아주 크게 쓰고, 그 단어를 중심으로 작은 글씨들이 흩뿌려지듯 쓴 구성입니다.

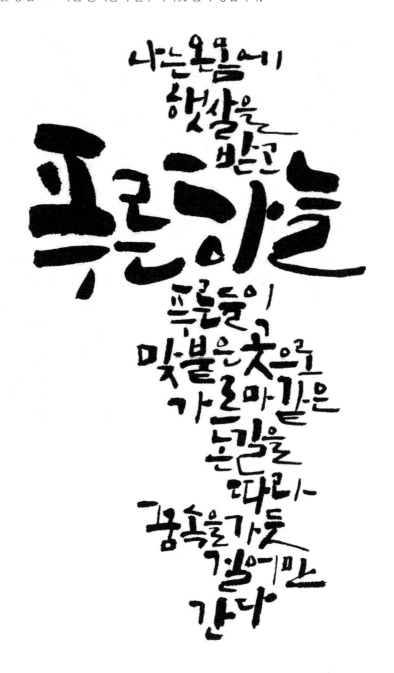

같은 문장을 세로 구도로 구성해보았습니다. 윗선 정렬 구도로 구성하였습니다. 그래서 아랫선은 높낮이 변화를 줄 수 있도록 글자 수를 다르게 끊어 구성한 것입니다.

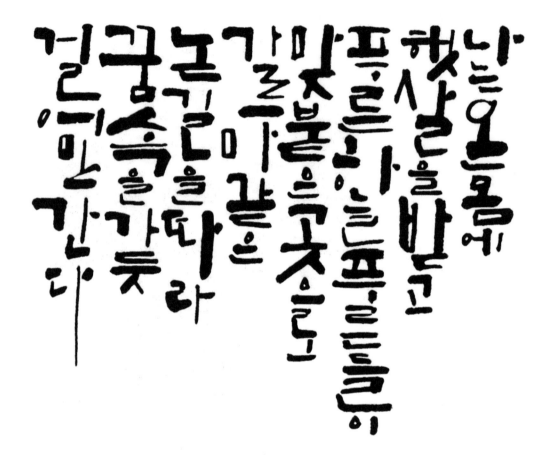

세로 구도로 구성할 때 윗선, 아랫선 높낮이를 모두 다르게 하는 방법으로 쓴 문장입니다.

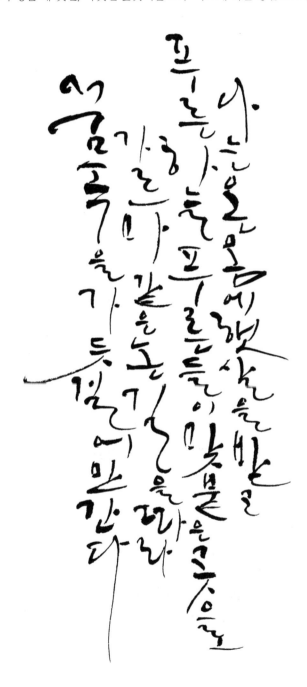

쓰기 연습 10 적절한 자간 맞춰 띄어 쓰기

● P144~146
화선지에 붓으로
연습해보세요.

한 줄 구도 띄어쓰기

앞서 배웠던 띄어쓰기 없이 모든 글자를 붙여 쓰는 방식으로 문장 쓰기를 충분히 연습한 후 캘리그라피가 어느 정도 익숙해질 때쯤 일정한 자간으로 띄어쓰기에 도전합니다. 사람의 눈과 손이 움직이는 작업이어서 컴퓨터처럼 정확한 자간을 구성할 순 없지만, 눈으로 봤을 때 일정한 간격을 유지할 수 있도록 합니다.

'알프레드 안젤로 아타나시오'의 명언

자간은 한 글자 넓이의 반 정도로 맞춰주는 것이 가장 편안하게 읽힐 수 있습니다. 자간이 너무 좁거나 넓으면 띄어쓰기를 하지 않는 것만 못한 효과가 나타날 수 있습니다.

중간에 쉼표가 들어갈 때 쉼표는 자간에 포함시켜야 합니다.

자간이 자로 잰 듯 같을 수는 없지만, 최대한 비슷한 간격을 유지할 수 있도록 연습합니다.

성공한 삶은 열정으로 이루어진다

자간이 한 줄에 최대 4개 정도 될 때 한 줄 쓰기로 구성하는 것이 좋습니다. 자간이 너무 많아지면 전체 가로 길이가 너무 길어지면서 가독성이 좋지 않기 때문에 문장이 많이 길어질 경우 줄바꿈 구도로 구성하는 것이 좋습니다.

소소한 행복들이 이어지는 날들

난 지금 그대로의 너도 좋아

당신은 하늘이 준 큰 선물입니다

줄 바꿈 구도 띄어쓰기

한 줄 문장 띄어쓰기가 끝나면 줄 바꿈 문장 띄어쓰기 구도를 구성합니다. 줄 바꿈 문장은 자간과 같은 넓이로 행간을 띄어서 줄을 바꿔줍니다. 줄 바꿈 장문 쓰기를 해보겠습니다.

줄 바꿈 구도 띄어쓰기로 구성된 추가 샘플 문장을 보고 따라 써보세요.

김소월 [진달래꽃] 中

Part
05

캘리그라피 실력 업그레이드!

한글 캘리그라피 중급

Calligraphy

한글 서체의 시작 '판본체'

순서대로
화선지에 붓으로
연습해보세요.

판본체는 '한글'이라는 우리나라 고유의 언어가 만들어지면서 가장 먼저 등장한 서체라고 할 수 있습니다. 판본체는 크게 판본고체(板本古體)와 판본필사체(板本筆寫體)로 분류할 수 있습니다.

판본고체(板本古體)

훈민정음해례본, 용비어천가, 석보상절, 월인천강지곡 등의 서첩에서 볼 수 있는 서체가 판본고체입니다. 나무판 또는 금속판에 글씨를 새겨 찍어내는 방식으로 인쇄하였고, 글씨를 칼로 새겼기 때문에 직사각형 또는 정사각형의 각진 자형으로 이루어져 있습니다. 획의 굵기 변화가 없으며, 글자의 너비, 자간, 행간 등이 일정한 것이 특징입니다.

판본고체의 기본 필법은 방필입니다. 방필의 '방'은 '方'자를 쓰며, 모가 났다는 의미를 갖고 있어 모난 것처럼 각이 진 획을 의미합니다.

앞서 배운 캘리그라피의 주요 획은 원필이었으며, 원필의 '원'은 '圓'자를 쓰며, 둥글다는 의미를 갖고 있어 둥근 획을 의미합니다.

방필을 쓰는 순서를 통해 방필 연습을 해보세요.

방필

원필

1 2
3 4

[훈민정음언해본] [훈민정음해례본(간송미술관 소장)]
[용비어천가] [월인천강지곡]

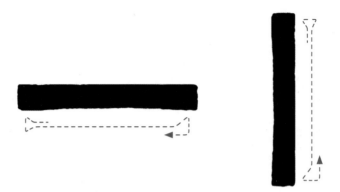

1 기본획은 화선지와 붓이 수직이 된 상태로 시작합니다.

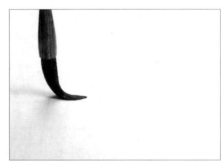

2 역입 : 획의 진행 방향과 반대로 붓이 거꾸로 한 번 들어갑니다.

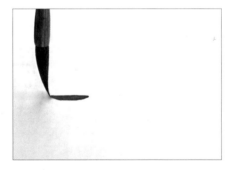

3 붓끝을 점차 들어 최대한 세웁니다.

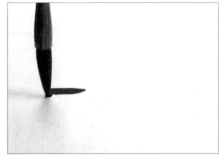

4 붓 방향을 아래쪽으로 내리면서 각을 잡습니다.

 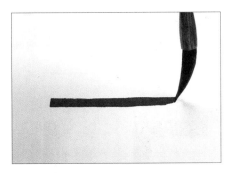

5 획 진행 방향인 오른쪽으로 획을 씁니다.

6 중봉 : 획 끝까지 중봉을 유지하며 획을 쓰고, 획 끝에서 붓끝을 들어 세웁니다.

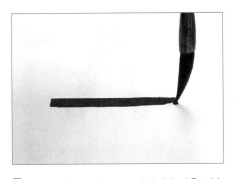 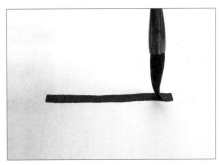

7 붓 방향을 아래쪽으로 내리면서 획을 집습니다.

8 회봉을 하기 위해 붓끝 방향을 뒤집어 비꿉니다.

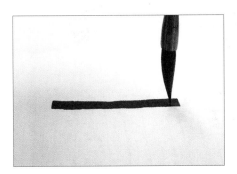

9 회봉을 하여 획을 마무리합니다.

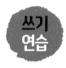
판본고체 자음 쓰기

ㄱ ㄴ ㄷ ㄹ

ㅁ ㅂ ㅅ ㅇ

ㅈ ㅊ ㅋ ㅌ

ㅍ ㅎ

ㅏ ㅑ ㅓ ㅕ

ㅗ ㅛ ㅜ ㅠ

ㅡ ㅣ ㅐ ㅔ

ㅢ ㅘ ㅙ

ㅝ ㅟ ㅞ

판본고체 단어 쓰기

서예의 기본 구도인 세로쓰기로 판본고체 단어를 써보세요. 한글은 본래 세로쓰기로 받침의
유무, 또는 획수에 따라 자형이 길어질 수도 있고 짧아질 수도 있습니다. 판본고체가 한글의
기본자형인 만큼 일정한 간격으로 써야 한다는 점도 참고해주세요.

오리 당을 민들레

강아지 공원

판본필사체(板本筆寫體)

판본필사체는 쉽게 말하면 필사하기 좋은 판본체라고 할 수 있습니다. 판본고체는 획이 곧고 자간, 행간, 굵기 등이 일정하여 필사하기에 어려운 부분이 있어서 좀 더 쉽게 따라 쓰는 서체로 변화하기 시작하여 만들어진 서체라고 할 수 있습니다.

붓으로 종이에 쓰다 보니 붓의 유연함으로 표현할 수 있는 부드러운 획으로 바뀌고, 글자의 방향이나 굵기 등의 변화도 생기기 시작했습니다. 판본필사체를 자세히 살펴보면 판본고체와 궁체의 특징이 함께 담겨 있으며, 궁체로 발전하기 바로 전 단계의 서체라고 할 수 있습니다.

월인석보(한국민족문화대백과사전, Photo by_유남해·김민영)

● P156~157
화선지에 붓으로
연습해보세요.

판본필사체의 기본획

ㅡ ㅣ ㅇ ㅇ

판본체의 직선 획과 궁체의 곡선 획이 혼합된 형태입니다.

가 나 다 라

마 바 사 아

자 차 카 타

파 하

판본 필사체 단어 쓰기 연습을 통해 필사체의 특징을 익혀보세요.

청춘

학교

꼭마

영화판

나팔꽃

풀밭

02 한글 서예의 꽃 '궁체' - 정자체

궁중에서 궁녀들이 썼던 글씨체여서 '궁체'라고 일컫게 된 서체입니다. 궁녀들의 손을 통해 만들어지고 발전되어 온 궁체는 여성스러운 느낌이 담뿍 담겨 있으며, 곡선 표현을 통해 부드러운 느낌 또한 잘 느껴지는 서체입니다. 궁체는 과학적인 비율로 만들어져 비율이 조금이라도 틀리면 글씨의 균형이 깨지게 됩니다. 그만큼 많은 연습이 필요합니다.

궁체

[옥원듕회연(玉鴛重會緣)]

한글 캘리그라피를 할 때 틀린 글씨를 쓰지 않기 위해서 궁체의 자형을 정확히 공부하는 것이 좋습니다. 모음에 따라 변하는 자음의 자형을 정확히 알아야 캘리그라피의 변형 자형을 제대로 만들어낼 수 있습니다. 궁체는 크게 정자체와 흘림체로 구분할 수 있는데, 먼저 정자체 자형부터 공부해보겠습니다.

쓰기 연습

● P159~162
화선지에 붓으로
연습해보세요.

정자체

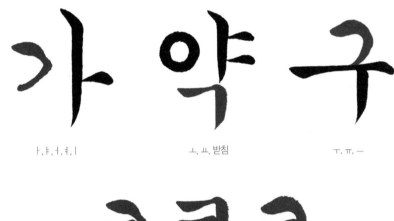

ㅏ,ㅑ,ㅓ,ㅕ,ㅣ ㅗ,ㅛ,받침 ㅜ,ㅠ,ㅡ

ㅗ,ㅛ,ㅜ,ㅠ,ㅡ

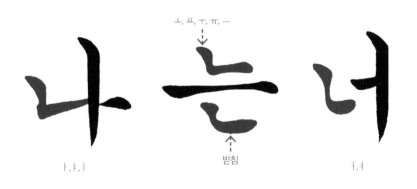

ㅏ,ㅑ,ㅣ 받침 ㅓ,ㅕ

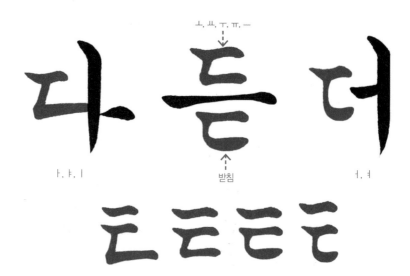

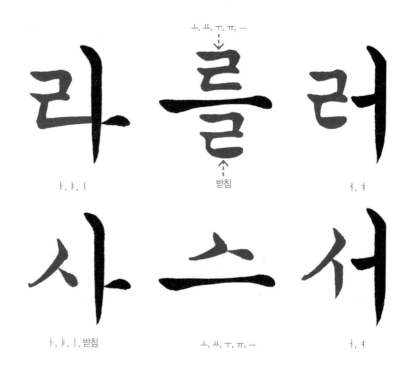

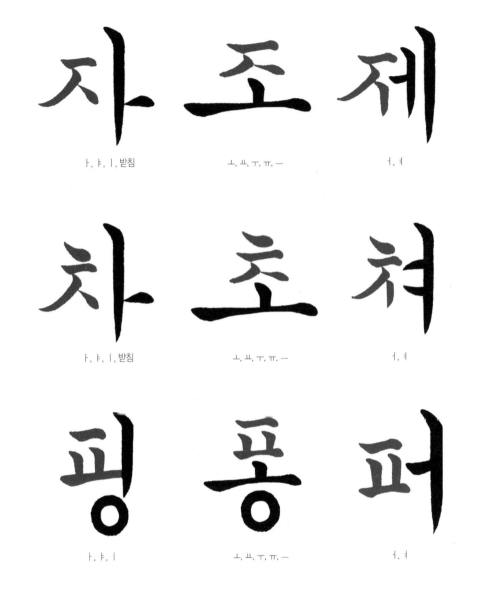

자 조 제

ㅏ, ㅑ, ㅣ, 받침 ㅗ, ㅛ, ㅜ, ㅠ, ― ㅓ, ㅕ

차 초 쳐

ㅏ, ㅑ, ㅣ, 받침 ㅗ, ㅛ, ㅜ, ㅠ, ― ㅓ, ㅕ

핑 퐁 퍼

ㅏ, ㅑ, ㅣ ㅗ, ㅛ, ㅜ, ㅠ, ― ㅓ, ㅕ

자음의 자형이 모음의 영향을 받지 않는 네 가지 자음

ㅁ ㅂ ㅇ ㅎ

궁체 단어 쓰기

기본 자형 연습이 끝나면 단어를 써보세요.

봄 여 가 겨
름 을 울

구름 시간

자두 운명

03 궁체 흘림체의 정확한 이해

낙성비룡(한국한중앙연구원
Photo by_ 김연갑)

봉셔 임서본

궁체 흘림체는 정자체의 기본자형을 중심으로 초성, 중성, 종성이 연결된 형태이며, 흘려쓰는 정도에 따라 반흘림, 진흘림 등으로 구분하기도 합니다. 연결 획을 잘못 썼을 때 전혀 다른 글자가 될 수 있으므로 주의해야 하며, 궁체 흘림체를 여러 번 임서하며 자형을 정확히 파악한 후 캘리그라피로 변형해야 정확한 캘리그라피 흘림체를 쓸 수 있습니다.

● P164~167 화선지에 붓으로 연습해보세요.

헷갈릴 수 있는 자음 구분

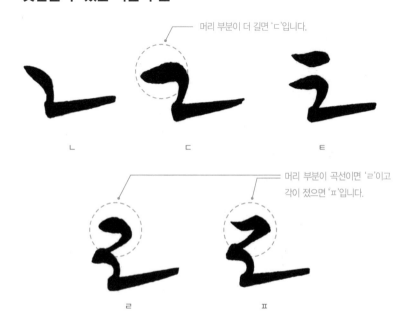

머리 부분이 더 길면 'ㄷ'입니다.

ㄴ　ㄷ　ㅌ

머리 부분이 곡선이면 'ㄹ'이고 각이 졌으면 'ㅍ'입니다.

ㄹ　ㅍ

모음에 따라 달라지는 자음

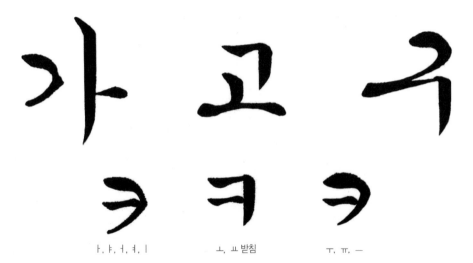

ㅏ, ㅑ, ㅓ, ㅕ, ㅣ　　ㅗ, ㅛ 받침　　ㅜ, ㅠ, ㅡ

나 너 늘

ㄹ ㄹ ㄷ ㄷ

ㅏ, ㅑ, ㅣ ㅓ, ㅕ ㅗ, ㅛ, ㅜ, ㅠ, ㅡ 받침

ㄹ ㄹ ㄹ ㄷ

ㅏ, ㅑ, ㅣ ㅓ, ㅕ ㅗ, ㅛ, ㅜ, ㅠ, ㅡ 받침

ㄹ ㄹ ㄹ 를

ㅏ, ㅑ, ㅣ ㅓ, ㅕ ㅗ, ㅛ, ㅜ, ㅠ, ㅡ 받침

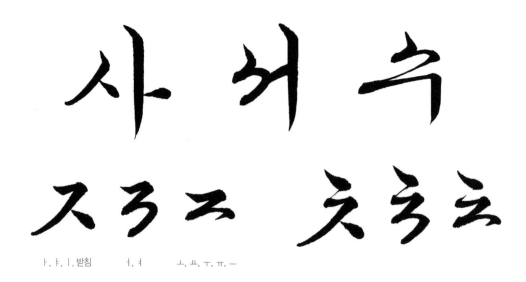

사 어 슥

ㅈㅋㅋ 츳츙츄

ㅏ,ㅑ,ㅣ,받침　ㅓ,ㅕ　ㅗ,ㅛ,ㅜ,ㅠ,ㅡ

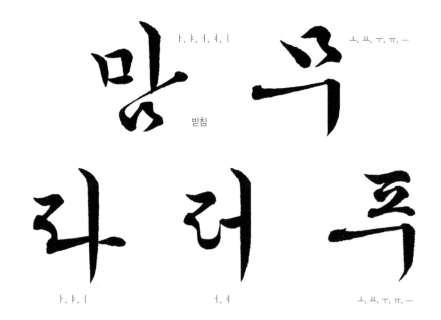

ㅏ,ㅑ,ㅓ,ㅕ,ㅣ　우　ㅗ,ㅛ,ㅜ,ㅠ,ㅡ

맘 무

받침

라 러 푹

ㅏ,ㅑ,ㅣ　ㅓ,ㅕ　ㅗ,ㅛ,ㅜ,ㅠ,ㅡ

자음의 자형이 모음의 영향을 받지 않는 세 가지 자음

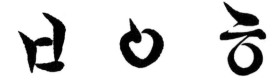

ㅂ ㅇ ㅎ

166

정확히 구분해야 할 모음

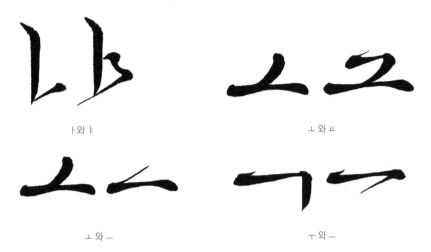

ㅏ와ㅑ

ㅗ와ㅛ

ㅗ와ㅡ

ㅜ와ㅡ

실획과 허획의 구분

흘림 획은 초성, 중성, 종성의 연결 역할을 하는 허획(가짜 획)입니다. 이 연결 획을 굵게 써서 실획(진짜 획)으로 표현하면 틀린 글자가 될 수 있으므로 유의해야 합니다. 궁체 흘림체의 허획과 실획을 정확히 익혀야 캘리그라피 변형 흘림체를 쓸 때 틀린 글자를 쓰지 않습니다.

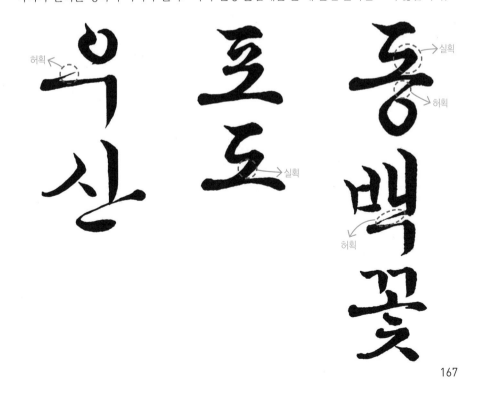

04 캘리그라피의 시초 '민체'

민체(民體)는 민간서체를 의미합니다. 궁중에서 쓰였던 궁체가 있었다면 궁중 밖의 민간 사대부, 일반 서민들의 글씨들을 통칭합니다. 판본체나 궁체처럼 서체명이 있거나 일정한 형식이 있는 서체가 아닌 각자의 필체로 자유롭게 쓴 서체라고 할 수 있습니다. 조선 시대에 한글의 사용이 확대되면서 백성들 사이에서 편지를 교환하거나 소설, 가사 등을 쓰면서 자연스럽게 다양한 서체가 나타나게 된 것입니다. 그 만큼 민체는 쓰는 사람마다 필체가 달라 각자의 개성이 담긴 글씨체들이 등장하게 됩니다. 이러한 이유로 민체를 캘리그라피의 시초라고 할 수 있다는 말도 생겼습니다. 주로 편지 글이나 여러 사람들이 함께 나누어 필사 한 소설책 등에 많이 남아있는 민체는 실질적으로 캘리그라피 서체를 창작할 때 많이 활용되고 있습니다.

이응태부인이 남편에게 쓴 편지글 임서본

고전소설 '유충렬전' 中(한국학중앙연구원)

05 서체 속에서 필요한 글자를 찾아 쓰는 집자(集字) 활용법

집자란, 말 그대로 글자를 모아주는 것입니다. 쓰고자 하는 글자를 내가 원하는 서체로 쓰기 위해 필요한 글자를 서체 속에서 찾아서 쓰는 것입니다. 집자를 통해 서체의 특징을 익힐 수 있고, 서체 창작에도 도움을 줄 수 있습니다.

유충렬전(한국학중앙연구원)

바로 앞의 민체를 집자하여 문장을 직접 써보겠습니다.

아름다운 이 땅 내야
너무도 밝고 깨끗해서 발을
내밀기가 황송만 하다

너무도 밝고 깨끗해서
아름다운 이 땅에야
내밀기가 황송만 하다 발을

이상화 [비 갠 아침] 中

민체의 기본 구성인 세로쓰기로 집자하여 쓴 민체 문장입니다. 따라 쓰기를 해보세요.

171

한글 서예 응용 글씨체 창작법

앞서 배웠던 판본체, 궁체, 민체를 응용하여 캘리그라피 글씨체를 창작해봅시다.

판본체의 방필을 활용한 변형 서체

판본체의 방필을 활용한 캘리그라피 변형 서체를 만들어봅니다. 방필의 특징인 각진 획을 활용할 수 있습니다.

방필의 각진 획은 살리되 획의 굵기, 길이 등을 변형하여 새로운 캘리그라피 서체를 만들 수 있습니다.

방필의 각진 획과 원필의 둥근 획을 혼용하여 쓰면 또 다른 스타일의 서체를 만들 수도 있습니다.

판본고체의 방필과 원필을 혼용한 문장

판본고체의 방필과 원필을 혼용하여 쓴 문장입니다. 방필로만 쓰면 딱딱해보일 수 있는 글씨를 원필로 완화시켜 귀여운 느낌의 글씨체를 만들 수 있습니다.

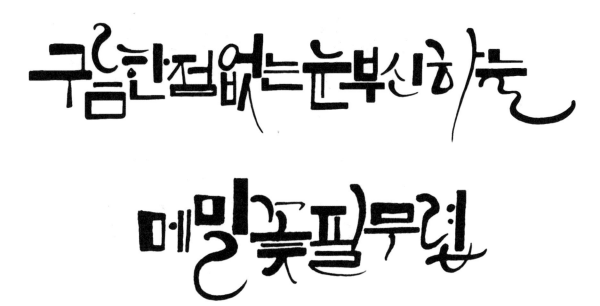

판본필사체의 단아한 느낌을 살려 쓴 문장

판본필사체의 단아한 느낌을 살려 쓴 캘리그라피 문장입니다. 판본필사체의 특징은 살리면서 원필을 함께 사용하여 색다른 글씨체를 만들 수 있습니다.

궁체를 활용한 변형 서체

궁체를 활용한 변형 서체를 만들어봅니다. 궁체의 여성스러운 느낌의 곡선과 필압의 변화를 활용할 수 있습니다.

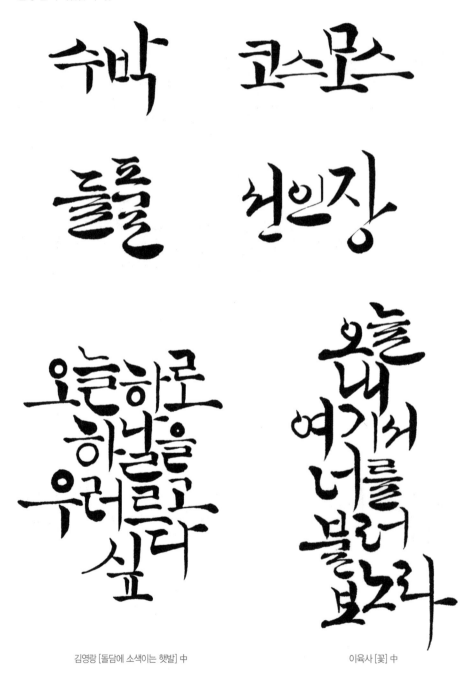

김영랑 [돌담에 소색이는 햇발] 中 이육사 [꽃] 中

민체를 활용한 서체

민체는 서체가 매우 다양하므로 캘리그라피로 변형할 수 있는 부분이 많습니다.

다양한 민체를 활용한 캘리그라피 서체들을 만들어 보겠습니다.

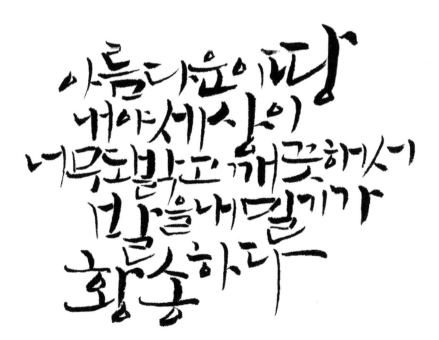

이육사 [청포도] 中

이상화 [비 갠 아침] 中

175

앞의 가로 구도로 구성한 이상화의 [비 갠 아침]을 세로 구도로 구성한 예

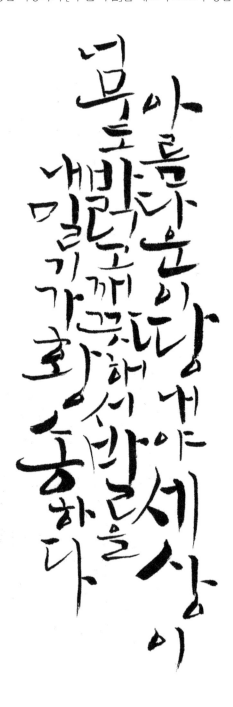

이상화 [비 갠 아침]

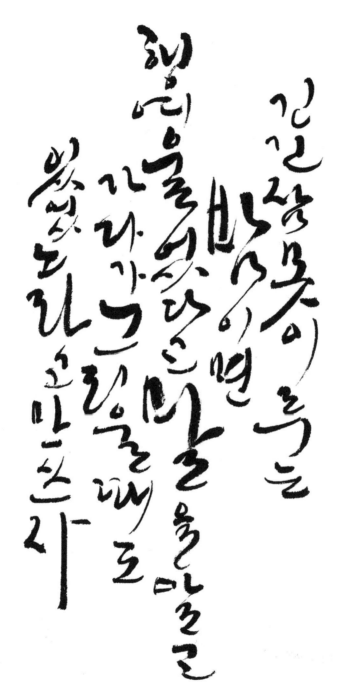

윤동주 [편지] 中

이탤릭 스타일 글씨체

● P178~180
화선지에 붓으로 연습해보세요. 기울임체이므로 편봉을 사용합니다.

이탤릭 스타일은 글씨의 각도가 기울어져 있어 일명 기울임체라고도 부릅니다.

각도를 기울여 쓰며, 글씨에 속도감을 더해줍니다. 붓을 잡을 때도 45° 정도 기울여 잡고 편봉으로 씁니다.

> **Tip**
> 기울임체를 쓸 때 손목이 움직이지 않도록 주의하세요. 팔의 움직임으로 써야 합니다.

기울임체 가로 획 : 편봉으로 시작하여 편봉으로 빼는 붓의 움직임 모습

 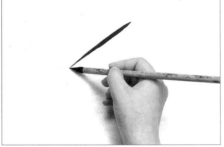

기울임체 세로 획 : 편봉으로 시작하여 편봉으로 빼는 붓의 움직임 모습

기본획

이탤릭 스타일 기본 가로 획 이탤릭 스타일 기본 세로 획

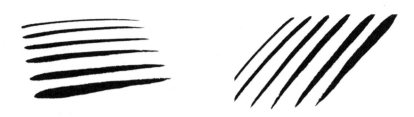

굵기 변화를 주며 가로 획, 세로 획을 연습합니다.

기본획 연습을 충분히 한 후 기울임체의 흐름 연습을 위해 가~하까지 한 흐름으로 기울여 쓰는 연습을 합니다.

가나다라 마바사
아자차카타파하

단어와 문징 쓰기

본격적으로 단어와 문장을 써보겠습니다. 이탤릭 스타일은 가로 획끼리의 각도, 세로 획 끼리의 각도를 유지해 주는 것이 제일 중요합니다.

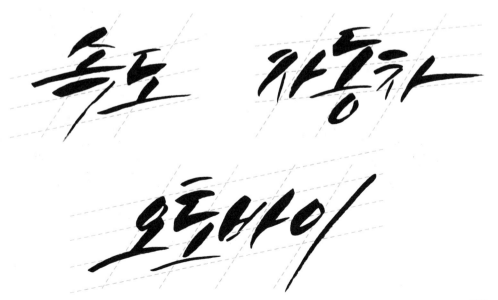

만남 그리고 이별

아름다운 꿈을 꾸는 시간

열구헐한
시간
일수록
둘이 함께
하라

마지막에
오는
사람이
진정한
승자라

180

획의 방향에 따른 글씨체 창작

획이 위에서 아래 다시 위로 향한 곡선은 밝고 활기찬 느낌을 표현해줍니다. 반대로 획이 아래에서 위 다시 아래로 향한 곡선은 우울하거나 축 처진 느낌을 표현합니다. 획의 방향에 따른 느낌을 같은 단어로 비교해보겠습니다.

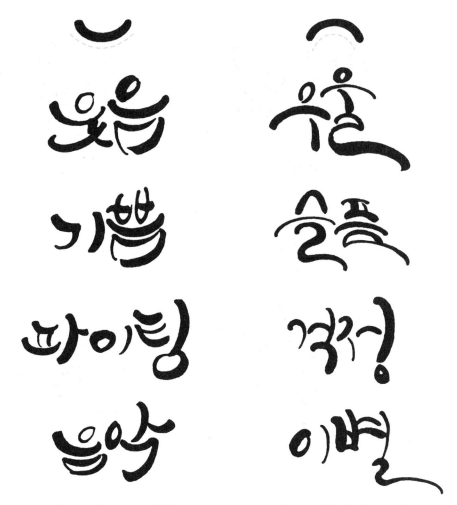

밝고 활기찬 느낌을 표현해주는 획의 방향 우울하고 축 처진 느낌을 표현해주는 획의 방향

획의 방향만으로도 각각 다른 느낌을 나타낼 수 있는 캘리그라피 표현 방법입니다.

획의 모양에 따른 글씨체 창작

● P182~183
화선지에 붓으로
다양한 획의 모양을
활용하여 여러가지
단어쓰기
연습을 해보세요.

직선 획, 곡선 획, 거친 획, 뾰족한 획 등 획의 모양에 따라 글씨체를 새롭게 만들 수 있습니다. 다양한 획을 활용한 단어를 써보겠습니다.

곡선 획은 원필을 활용하여 최대한 획을 구부려 씁니다.

직선 획은 앞서 배운 방필을 활용하여 씁니다.

직선 획을 활용한 '별빛'

곡선 획을 활용한 '별빛'

앞서 배운 이탤릭 스타일을 활용하여 쓰며, 붓을 눌러 빠르게 쓰면 거친 느낌의 획을 표현할 수 있습니다.

붓끝을 세워 한 획 한 획을 빠른 속도로 씁니다.

뾰족한 획을 활용한 '별빛'

거친 획을 활용한 '별빛'

이렇게 같은 단어라도 획의 모양에 따라 다른 느낌의 글씨체를 만들어 낼 수 있습니다.

다양한 획의 모양을 활용하여 여러 가지 단어 쓰기 연습을 해보세요.

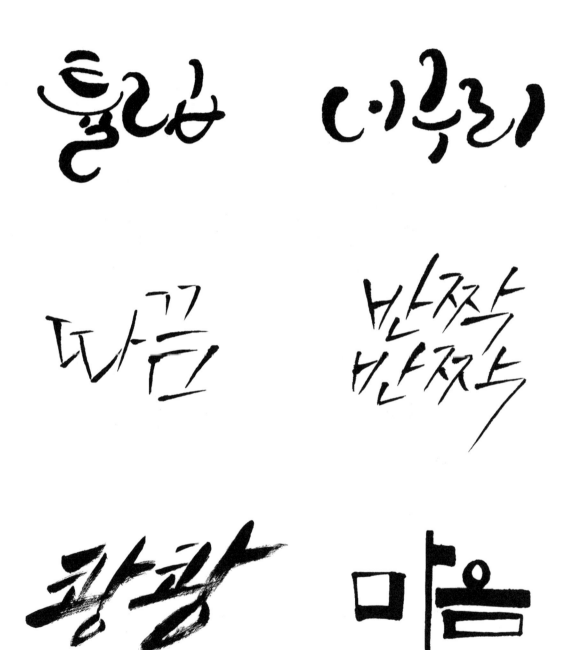

⑩ 흘림체 캘리그라피 창작

캘리그라피 흘림체는 한글 서예 전통 서체인 궁체 흘림체의 기본 자형을 바탕으로 변형해야 합니다. 흘림체를 잘못 쓰면 다른 글씨로 쓰이고 읽힐 수 있으므로 주의해야 합니다. 앞서 궁체 흘림체 파트에서 공부했던 자형을 바탕으로 정확한 캘리그라피 흘림체와 잘못된 흘림체를 비교하며 써보도록 하겠습니다.

ㅏ, ㅑ 흘림 구분 [건강]

건강(ㅇ)

건걍(×)

ㅗ, ㅛ 흘림 구분 [오리]

오리(ㅇ)

요리(×)
'오리'도 '요리'도 아닌 애매한 흘림체

ㅗ, ㅡ 흘림 구분 [가스]

가스(ㅇ)

가소(×)

ㅜ, ㅡ 흘림 구분 [국수]

국수(ㅇ)

극수(×)

ㅜ, ㅗ 흘림 구분 [동강]

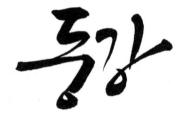

동강(ㅇ)

둥강(×)

ㄷ, ㄹ 흘림 구분 [사랑]

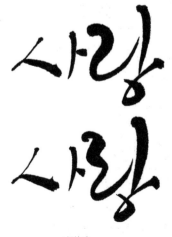

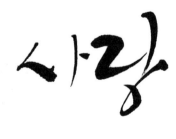

사랑(ㅇ)

사당(×)

흘림체 자형을 주의하여 캘리그라피 문장 창작을 해보겠습니다.

● P186~187
흘림체 자형을
주의하여 흘림체
캘리그라피 문장을
화선지에 붓으로
연습해보세요.

늘, 그리운사랑

깊이 있는말을전하는감동

당신의향기를기억할게요

당신이
있기에
오늘도
행복을
느낍니다

희안한 봄,
보고 싶고
늘 생각나는
사람

흔하지 않아지는 사랑
다가오는 사랑

11 감성 따라 만드는 다양한 글씨체

지금까지 캘리그라피의 다양한 과정을 통해 글씨 연습이 충분히 되었다면 자신만의 감성을
글씨에 실어봅니다. 같은 단어, 같은 문장이라도 사람마다 각자의 감성이 다를 수 있습니다.
단어나 문장에서 와 닿는 자신의 느낌을 최대한 글씨로 표현해봅니다.

맑음체

물방울의 맑은 느낌을 표현하기 위해 획을 물방울모양으
로 활용한 글씨체

활기체

밝고 활기찬 느낌을 표현하기 위해 날아가는 듯한 느낌
의 획을 사용한 글씨체

우아체

우아한 느낌을 표현하기 위해 이탤릭 스타일을 기본으로
하면서 과장된 곡선을 활용한 글씨체

귀욤체

귀여운 느낌을 표현하기 위해 동글동글한 획을 활용한 글
씨체

수줍체

수줍어하는 느낌을 표현하기 위해 획을 조금씩 띄엄띄엄
배치하며 쓴 글씨체

세상에
하나뿐인
내편

맑음체

그래,
어떻든 간에
인생은
좋은 것이다~

활기체

꽃처럼 피어나는
추억의 시간

우아체

세상에서 제일예쁜 우리딸

세상에서 제일멋진 우리아들

귀욤체

용기내어 당신에게 전하는 진심을담은 마음

수줍체

표현하고자 하는 느낌의 포인트를 결정한 후 획의 모양을 활용하여 글씨체를 만들어줍니다.
이 연습을 꾸준히 하면 자신만의 개성이 담긴 글씨체 창작에 많은 도움이 됩니다.

캘리그라피 먹물 및 도구 활용

한글 캘리그라피 고급

Calligraphy

01 우유와 함께 쓰는 먹물 사용법

먹물이라 하면 당연히 아주 까만색을 떠올리게 마련입니다. 하지만 앞서 먹물의 재료 소개 부분에서 봤던 먹물 외에도 다양한 종류의 먹물이 있습니다. 다양하고 특별한 먹물의 활용 법과 직접 만드는 먹물 제조법까지 배워보겠습니다.

우유와 먹물을 함께 쓰면 특별한 효과를 볼 수 있습니다. 우유 먹물 활용법 순서를 배워보고 직접 따라 해보세요.

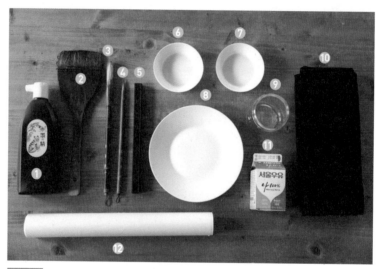

준비물 ① 먹물 ② 백 붓 ③ 큰 붓 ④ 세필 ⑤ 서진 ⑥ 먹물 그릇
⑦ 우유 그릇 ⑧ 백붓용 접시 ⑨ 물통 ⑩ 모포 ⑪ 우유 ⑫ 화선지

화선지 앞면을 활용하는 우유 캘리그라피

1 깨끗한 붓에 우유를 묻혀 글씨를 씁니다.

2 우유가 마르기까지 기다립니다.

192

3 큰 붓에 먹물을 묻히고 물을 섞어 농담붓을 만들어줍니다.

4 우유로 쓴 글씨를 농담붓으로 덮어 써줍니다. 우유로 쓴 부분이 하얗게 나타나는 것을 볼 수 있습니다.

화선지 뒷면을 활용하는 우유 캘리그라피

1 깨끗한 붓에 우유를 묻혀 글씨를 씁니다.

2 우유가 마르기까지 기다립니다.

3 우유가 다 마르면 화선지를 뒤집습니다.

4 백붓에 먹물을 가득 묻힙니다.

 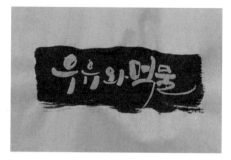

5 뒤집은 뒷면에 백붓으로 먹물을 발라줍
니다.

6 어느 정도 마른 후 화선지를 다시 뒤집으면
글씨가 하얗게 남아있는 것을 볼 수 있습니다.

**쓰기
연습**

위의 설명대로
화선지에 붓으로
연습해보세요.

우유와 먹물을 사용하여 쓴 캘리그라피

 어두운 바탕에 흰 글씨 투명먹물

투명먹물은 말 그대로 투명한 먹물입니다. 실제로 생수와 구분할 수 없을 정도로 투명합니다. 겉보기에 물 같은 이 먹물이 신기한 효과를 내줍니다. 우유의 효과와 비슷한 부분도 있지만, 훨씬 깨끗한 글씨를 표현해줍니다. 지금부터 투명먹물 사용법에 대해 알아보고 직접 글씨를 써서 활용해보겠습니다.

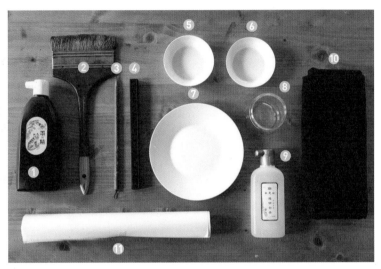

준비물 ① 먹물 ② 백붓 ③ 세필 ④ 서진 ⑤ 먹물그릇 ⑥ 투명먹물 그릇
⑦ 먹물 농담용 접시 ⑧ 물통 ⑨ 투명먹물 ⑩ 모포 ⑪ 화선지

투명먹물 사용 순서

1 화선지의 앞면을 표시하기 위해 살짝 접어 둡니다.

2 투명먹물을 따르면 물처럼 맑은 것을 확인할 수 있습니다.

3 표시해 둔 화선지의 앞면에 글씨를 씁니다.

4 투명먹물이 모두 마르면 글씨가 잘 보이지 않습니다.

5 1번 과정에서 표시해둔 면을 반대편으로 뒤집어줍니다.

6 먹물을 묻힌 백붓에 물을 섞어줍니다.

7 접시에 붓을 섞어 농담 붓을 만들어줍니다.

8 뒤집어 놓은 면에 농담 붓으로 칠해줍니다.

9 어느 정도 마른 후 화선지를 다시 뒤집으면 글씨가 하얗게 남아있는 것을 볼 수 있습니다. 앞면의 글씨 부분에 먹물이 전혀 닿지 않아 글씨가 깨끗하게 남을 수 있습니다.

투명먹물을 사용하여 쓴 캘리그라피

 ## 03 반짝반짝 빛나는 메탈릭 먹물

금색, 은색 글씨를 쓰는데 테두리는 먹물로 띄워지는 효과를 주는 방법입니다. 이 방법을 위해 소개할 먹물은 메탈릭 먹물입니다. 매우 생소한 이름일 텐데요, 금속의 광택과 같은 반짝이는 효과를 준다는 의미에서 메탈릭이라는 이름이 붙었습니다. 시중에서 판매되고 있는 메탈릭 먹물은 금색, 은색, 빨간색, 파란색, 보라색, 초록색 이렇게 여섯 가지의 색상이 있습니다. 이 먹물의 단점은 가격이 비싸다는 것입니다. 그래서 메탈릭 먹물의 효과를 내기 위해 금색, 은색의 동양화 물감을 활용하는 방법을 함께 배워보겠습니다.

메탈릭 먹물

50ml와 180ml 용량의 메탈릭 먹물 제품

1 메탈릭 먹물을 잘 흔들어 먹그릇에 따라줍니다.

2 붓으로 메탈과 먹물을 잘 섞어줍니다.

3 평소보다 많은 양의 먹물을 붓에 묻혀 획을 그어줍니다. 테두리는 먹물로, 중봉 획은 메탈색을 띠는 것을 볼 수 있습니다.

이렇게 펄 감이 들어간 새감이 표현되면서 테두리는 먹물로 보이게 됩니다. 이와 같은 효과를 내기 위해 동양화 물감을 사용하는 방법을 배워보겠습니다.

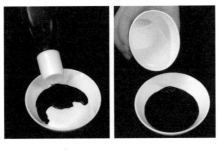

1 먹그릇(간장 종지 크기 기준)의 1/4 정도 먹물을 부어주고 물은 두 세 방울 정도 소량만 섞어줍니다.

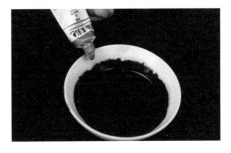

2 금색 동양화 물감을 먹그릇에 차례로 담습니다. 물감은 튜브로 짰을 때 손가락 한 마디 정도의 양을 혼합합니다.

3 물감과 먹물이 잘 섞이도록 붓으로 충분히 섞어줍니다.

4 붓에 충분히 물혀 획을 그어보고 뻑뻑하거나 거친 획이 표현되면 물을 조금 더 섞어주고, 너무 묽으면 물감을 더 섞으며 그 비율을 조절하여 쓰는 것을 추천합니다.

> **Tip**
>
> 금색 물감을 잘 섞어주세요.
> 쓰다 보면 물감이 가라앉아 금색 물감이 잘 나타나지 않을 수 있으니 쓸 때 붓으로 잘 섞어서 써야 합니다.

은색 물감도 같은 방법으로 제조하여 사용합니다. 메탈릭 먹물 기성품은 좀 더 다양한 색상이 있지만 동양화 물감을 사용할 경우에는 금색과 은색만 사용할 수 있다는 것이 단점입니다.

쓰기 연습

● P200~202
위의 설명대로
화선지에 붓으로
연습해보세요.

초록색 메탈릭 먹물을 사용하여 쓴 캘리그라피

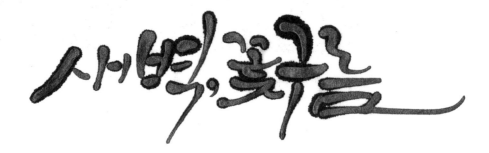

파란색과 금색의 메탈릭 먹물을 혼용하여 쓴 캘리그라피

아직 우는 한 잎이 피기까지는
한 다 리고 오 있을 테요
한 숨 옶 풀은 의데에나
봄을

금색, 은색 동양화 물감과 먹물로 제조한 메탈릭 먹물로 쓴 캘리그라피

 커피와의 만남, 커피와 먹물 활용

커피는 캘리그라피 작품에 유용하게 활용할 수 있는 좋은 재료입니다. 커피로 직접 글씨를 쓰기도 하고, 종이를 염색하는 염료로 활용하기도 합니다. 믹스커피를 사용할 때와 원두커 피 가루를 활용할 때 색감은 조금 다릅니다. 색감을 확인하고 취향에 따라 활용해 보세요. 화선지 또는 한지에 커피로 염색하고 그 위에 먹물로 글씨를 씁니다. 이 작품을 액자로 만들 경우에는 먹물로 쓴 글씨가 번질 수도 있으므로 커피에 백반을 섞어주는 것이 안전합니다. 다양한 커피 활용법을 배워보겠습니다.

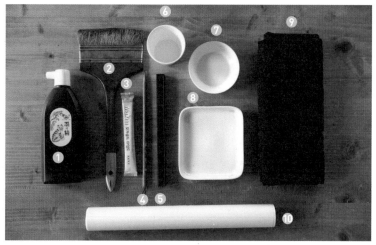

준비물 ① 먹물 ② 백붓 ③ 커피 ④ 세필 ⑤ 서진
⑥ 종이컵 ⑦ 먹물 그릇 ⑧ 커피 접시 ⑨ 모포 ⑩ 화선지&한지

먹물 글씨 + 커피 배경

1 먹물로 원하는 캘리그라피를 씁니다.

2 글씨가 마르는 동안 커피를 타서 접시에 붓습니다. 커피는 뜨거운 물을 약간 넣어 풀어주고 나머지는 찬물을 부어 커피를 타주세요.

203

3 글씨가 바짝 마른 1번 과정의 화선지를 반대편으로 뒤집어줍니다.

4 백붓에 커피를 가득 묻힙니다.

5 백붓으로 커피를 원하는 구성대로 바릅니다.

6 마른 후 뒤집어보면 글씨가 번지지 않고 커피 배경지가 완성됩니다.

커피 번짐 글씨

1 커피에 먹물을 살짝 찍어줍니다.

2 붓으로 커피와 먹물을 잘 섞어줍니다.

3 오묘한 색감의 커피 먹물이 완성됩니다.
커피와 먹물의 비율을 다르게 해도 좋습니다.

커피 염색지 만들기

1 백붓에 커피를 듬뿍 묻혀줍니다.

2 한지에 전체적으로 커피를 골고루 발라 물
들입니다.

＊ 염색 시 종이가 찢어지는 것을 피하기 위해 화선지 대신 한
　지를 씁니다.

Tip

커피의 농도를 활용한 작품 만들기
커피 염색 횟수에 따라 농도가 달라질 수 있습니다. 진한
색감을 원한다면 첫 번째 염색이 어느 정도 마른 후 두 번
째 염색을 하고 또 어느 정도 마른 후 세 번째 염색을 합
니다.

커피 무늬지 만들기

1 캘리그라피 붓에 커피를 듬뿍 묻힙니다.

2 1차 염색 후 마른 한지 위에 붓을 이용해 커피를 뿌려줍니다.

3 원하는 무늬가 되도록 커피를 뿌려 커피 무늬지를 완성합니다.

4 글씨를 쓰고 염색지를 컷팅하여 작품을 완성합니다.

커피먹물을 사용하여 쓴 캘리그라피

고하연 작가의 [위트
윙크] '멈춘 시간

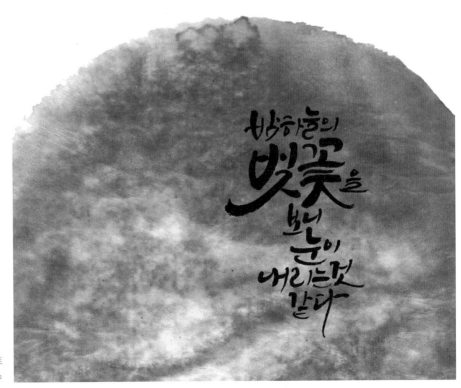

고하연 작가의 [위트
윙크] '봄의 함박눈' 中

05 직접 만드는 먹물 제조법

다양한 효과를 주기 위해 먹물을 직접 제조할 수 있습니다. 제조 방법은 먹물과 함께 다양한 액체 또는 분말 등을 함께 섞는 것입니다. 액체나 분말의 종류와 섞는 비율과 숙성기간에 따라 효과가 달라질 수 있으니 제조할 때 비율과 기간을 기록해 두는 것을 추천합니다.

로션 8, 먹물 2 정도의 비율로 섞어 만들어 일주일 정도 숙성시킨 로션 먹물입니다. 매끄러운 느낌의 획을 표현할 수 있고 먹물의 진한 검정색 보다는 짙은 회색의 색감이 돌며 자연스러운 번짐이 생기는 먹물입니다.

로션 8 : 먹물 2 비율로 섞은 먹물로 쓴 글씨

맥주 9, 먹물 1 정도의 비율로 섞어 만들어 일주일 정도 숙성시킨 맥주 먹물입니다. 맑은 느낌의 번짐이 표현되며 옅은 회색빛을 띄는 색감이 표현됩니다.

맥주 9 : 먹물 1 비율로 섞은 먹물로 쓴 글씨

올리브유 7, 먹물 3 정도의 비율로 섞어 만들어 일주일 정도 숙성시킨 올리브유 먹물입니다. 기름이 섞여 쓸 때는 기름이 보이지만 마른 후에는 기름이 모두 날아가 흔적이 없습니다. 기름의 특성상 먹물과 완벽히 섞이지 않아 먹물 찌꺼기 같은 것이 보이며 독특한 질감이 표현되는 매력적인 올리브유 먹물입니다.

올리브유 7 : 먹물 3 비율로 섞은 먹물로 쓴 글씨

이 외에도 두유, 우유, 소주, 식초 등의 액체나 녹차가루, 계피가루 등의 다양한 분말들을 섞어 독특한 먹물을 만들어 써보세요. 숙성먹물은 숙성기간이 길어질수록 효과서 더욱 다양해질 수 있습니다.

06 붓 이외의 다양한 도구를 쓰는 이유

캘리그라피 붓은 둥글고 끝이 뾰족하여 끝으로 쓰면 가는 획, 붓을 눌러주면 굵은 획을 표현할 수 있고, 붓을 누른 상태에서 속도를 빠르게 하면 굵고 거친 획을 표현할 수 있습니다. 이렇게 붓이라는 도구를 이용하여 다양한 획을 표현할 수 있지만 붓으로 표현해내지 못하는 효과들이 분명히 있습니다. 캘리그라피의 다양성을 더 끌어내기 위해 붓이 아닌 다른 도구들을 활용하기도 합니다. 캘리그라피를 배우기 위한 기초 도구는 물론 붓이 되어야 하지만 깊이 있는 작품 표현을 위해서 붓만 사용하는 것이 정답은 아닙니다. 또한, 꼭 어떤 도구로 써야만 한다고 정해진 것도 없습니다. 일상생활에서 쓰는 생필품들을 활용해 글씨를 쓸 수도 있고, 자연에서 만날 수 있는 식물들을 이용해서도 글씨를 쓸 수도 있습니다. 또 평소 글씨를 쓸 때 주로 사용하는 연필이나 펜도 그 종류가 매우 다양하기 때문에 이런 다양한 필기도구들을 활용하는 것도 필요합니다. 이렇게 정해지지 않은 다양한 도구들을 사용하여 글씨를 쓴다는 것이 서예와 다른 점이면서 캘리그라피만의 특징이라고 할 수 있습니다.

마카펜 붓펜 딥펜 딥펜

이쑤시개 면봉 칫솔

만년필 납작붓

롤러

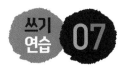

귀여운 글씨 효과를 내는 '면봉'

A4지에 면봉으로
연습해보세요.

면봉은 나무막대기에 양쪽으로 면이 뭉쳐져 있는 도구입니다. 생김새가 둥글어서 글씨를 쓸
때도 둥글둥글한 귀여운 질감이 잘 표현됩니다. 획 모양처럼 귀여운 느낌의 단어를 선택하
여 표현해주면 좋습니다. 면봉을 펜이나 연필을 잡듯이 편하게 잡고 면봉의 둥근 면을 잘 활
용하여 글씨를 씁니다.

211

한 개의 나무젓가락으로 세 가지 질감 표현

나무젓가락은 나무가 표현할 수 있는 거친 질감을 표현하기 좋습니다. 그런데 거친 질감도 다양한 느낌과 모양으로 표현할 수 있습니다. 어떤 면을 사용하느냐에 따라 다른 느낌의 글씨를 쓸 수 있다는 것이 특징입니다. 한 개의 나무젓가락으로 세 가지 질감을 표현하는 방법을 배워보겠습니다.

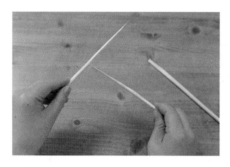
1 나무젓가락을 사선으로 부러뜨려 3개의 나무펜을 만듭니다.

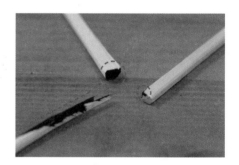
2 측면, 밑면, 모서리에 먹물을 묻혀 글씨를 씁니다.

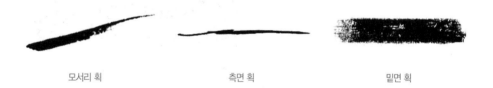

모서리 획 측면 획 밑면 획

하나의 나무젓가락으로 다양한 질감을 표현할 수 있는 것이 나무젓가락 도구의 장점입니다. 나무젓가락을 사용하여 여러 가지 단어를 써보겠습니다. A4 용지를 사용해 주세요.

밑면을 잘 밀착시켜 씁니다.

모서리의 뾰족한 질감을 살려서 씁니다.

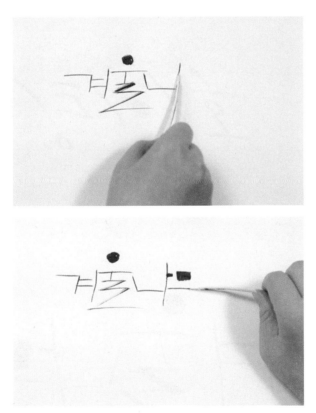

나무젓가락을 잡은 손의 모양을 잘 보고 나무젓가락의 측면으로 따라 써보세요.

쓰기 연습

A4 용지에 나무젓가락으로 연습해보세요.

나무젓가락 밑면을 사용한 글씨

화이팅

나무젓가락 모서리를 사용한 글씨

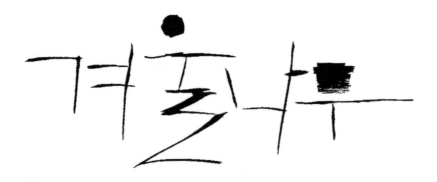

나무젓가락 측면을 사용한 글씨

 # 수세미의 거친 질감 활용법

수세미는 그 종류가 다양하지만, 그 중에서도 초록색 납작한 수세미가 글씨를 쓰기에 가장 적당합니다. 수세미 자체가 질감이 매우 거칠며 먹물을 묻혀 글씨를 썼을 때 붓의 거친 획과는 다른 느낌의 거침을 표현할 수 있습니다. 수세미의 질감 때문에 화선지는 찢어질 수 있으므로 A4, A3 등의 연습지를 사용해주세요.

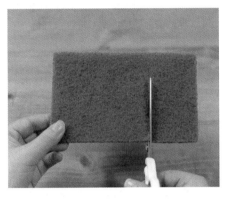

1 세로 3~4cm, 가로 5~6cm 정도, 또는 자신의 손에 맞게 자릅니다.

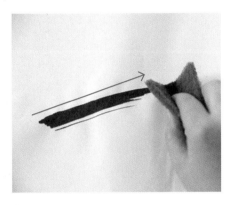

2 수세미의 가운데를 끼워 잡고 먹물을 묻혀 누르면서 씁니다.

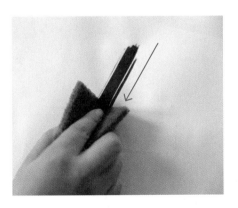

3 2와 같은 방법으로 세로 획을 써줍니다.

4 수세미의 거친 느낌을 살려 단어를 씁니다.

도전

열정

질주

⑩ 다양한 붓펜 활용 캘리그라피

붓펜은 붓과 가장 흡사한 종류의 펜입니다. 붓으로 표현할 수 있는 다양한 굵기의 획을 쓸 수 있다는 것이 가장 큰 장점이며 휴대성은 붓보다 훨씬 뛰어나다고 할 수 있습니다. 붓펜도 그 종류가 매우 다양하고 종류별로 각각의 특징들이 있습니다. 다양한 붓펜의 종류를 알아보고 글씨를 써보겠습니다.

붓펜은 붓보다는 쓰기가 훨씬 쉽습니다. 붓은 대부분 동물의 털로 만들어지는 것에 반해 붓펜은 동물의 털이 아닌 탄력이 좋은 인조털로 만들어진 것, 또는 스펀지 스타일로 만들어진 붓펜들도 있어서 쓸 때의 느낌도 다릅니다. 붓은 중봉을 지켜 쓰지만, 붓펜은 탄력이 좋으므로 중봉을 위해 역입을 하면 브러시가 튕기면서 깨끗한 글씨가 표현이 잘 안 되기 때문에 편봉으로만 써주어도 좋습니다.

잉크 내장형 붓펜

잉크가 내장되어 있으며 잉크나 브러시가 소모되면 수명이 다하게 됩니다.

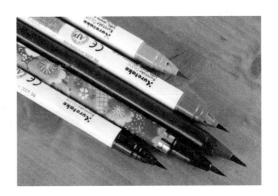

잉크 리필형 붓펜

잉크가 소모되면 잉크 리필이 가능하다는 장점이 있지만 브러시가 소모되면 수명이 다합니다.

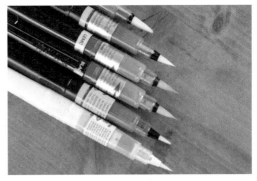

붓펜은 브러시의 타입으로도 구분할 수 있으며, 브러시 타입에 따라 글씨의 느낌이 달라질 수 있습니다.

모 브러시 타입 붓펜

붓과 가장 흡사한 느낌을 표현해 주는 브러시로 유연성이 좋은 편입니다.

스펀지 브러시 타입 붓펜

브러시 부분이 고무 스펀지로 되어있어 쓸 때 소리가 나는 것이 단점이며, 모브러시 타입보다는 유연성이 적어 붓펜을 처음 쓸 때 좀 더 쉽게 쓸 수 있습니다.

팁 브러시 타입 붓펜

수성펜 끝에 브러시가 살짝 붙어있는 느낌의 붓펜으로 유연성이 있는 일반 펜이라고 설명할 수 있습니다. 앞의 모브러시, 스펀지 브러시보다는 더 작은 글씨를 쓸 때 유용합니다.

워터브러시 붓펜

원하는 색상의 잉크 또는 수채화 물감 등을 사용할 수 있다는 장점이 있지만 역시 브러시가 소모되면 수명이 다합니다. 앞서 사용했던 모 브러시 붓펜과 같은 브러시입니다. 붓펜을 잡는 방법, 움직이는 방법 등은 모두 동일합니다. 수채물감이나 잉크를 사용할 수 있다는 것이 다른 점입니다.

물감이나 잉크를 묻혀 쓰는 방법

물감을 묻혀 쓰는 방법과 잉크 또는 물감을 물에 희석하여 브러시 통에 채워 쓰는 방법이 있습니다.

물감을 묻혀 쓰는 방법과 잉크를 묻혀 쓰는 방법

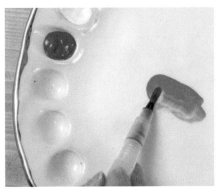

브러시 부분에 수채물감을 묻혀 쓰는 방법. 물통이 따로 필요합니다.

워터 브러시에 잉크를 채워서 쓰는 방법

Tip
잉크통에 물이나 잉크 등을 채워 쓸 때 새어 나오는 경우가 있으니 주의하세요.

워터 브러시의 물통 부분에 원하는 색상의 잉크를 채워 쓰는 방법

브러시를 살짝 기울여 물통 부분을 지그 눌러주고, 잉크를 브러시 쪽으로 빼줍니다.

지금까지 알아 본 여러 종류의 붓펜을 활용한 붓펜 캘리그라피 실습을 해보겠습니다.

기본 붓펜 캘리그라피

리필형 붓펜 사용법

Tip
붓펜에 표시된 화살표
방향으로 돌려줍니다.

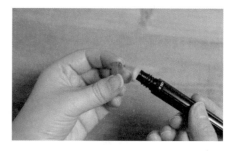

1 새 붓펜은 잉크가 흘러나오지 않도록 고리가 끼워져 있으므로 고리를 분리해야 합니다.

2 브러시와 잉크통을 분리하고 빨간 고리를 빼줍니다.

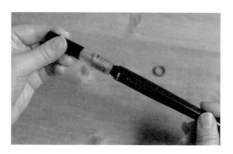

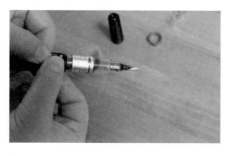

3 브러시와 잉크통을 다시 잘 닫아 고정시켜줍니다. 잘 닫히지 않으면 잉크가 새어 나올 수 있으니 주의하세요.

4 붓을 살짝 기울여 잉크통을 지그시 눌러 잉크를 빼 주면 브러시 부분에 잉크가 배어납니다.

> **Tip**
>
> **붓펜 사용 시 주의할 점**
> 붓펜을 너무 세운 상태로 잉크통을 누르면 잉크가 많이 쏟아져 나올 수 있으니 주의하세요
>
>

붓펜 캘리그라피 기본획 연습하기

붓펜은 앞에서 설명한 작은 붓 잡는 방법과 같은 방법으로 잡고 씁니다. 붓펜도 역시 세워 써야 획의 굵기를 조절하며 쓸 수 있습니다.

가는 획 쓰는 방법

붓펜을 단구법으로 잘 세워 잡고 빠른 속도로 쓰면 가는 획을 표현할 수 있습니다.

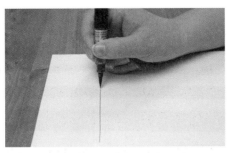 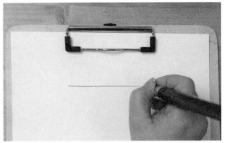

굵은 획 쓰는 방법

붓펜을 단구법으로 잘 세워 잡고 브러시를 눌러 천천히 쓰면 굵은 획을 표현할 수 있습니다.

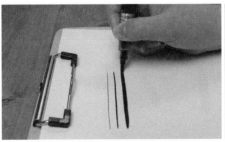 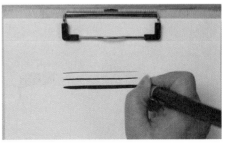

쓰기 노트 3~4쪽에
연습해보세요.

방필 획 쓰는 방법

붓펜을 몸 쪽으로 기울여서 각을 잡아 쓰면 방필(方筆) 획을 표현할 수 있습니다.

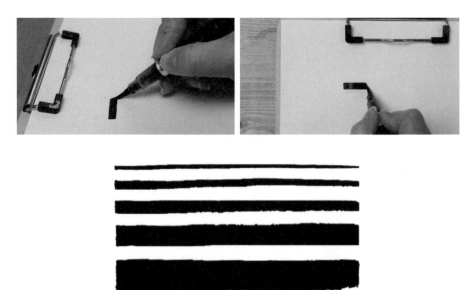

한글 자음 쓰기

붓펜 다루는 법을 충분히 익힌 후 자음 쓰기를 연습해 보세요.

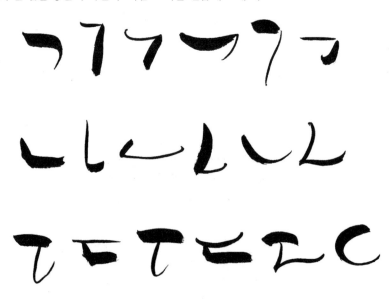

한글 모음 쓰기

붓펜 다루는 법을 충분히 익힌 후 모음 쓰기를 연습해 보세요.

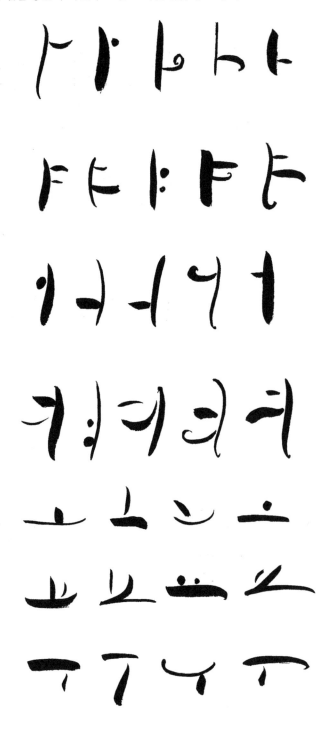

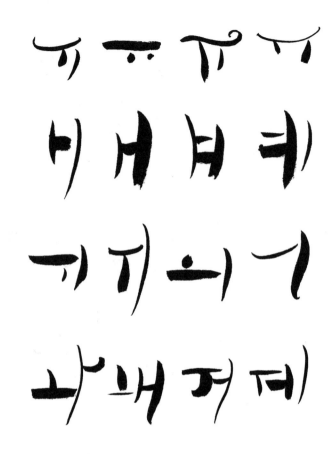

한글 한 글자 단어 쓰기

자음, 모음 연습을 충분히 한 후 한 글자 단어 쓰기 연습을 해보세요.

쓰기 노트 23~25쪽에
연습해보세요.

쓰기 연습

쓰기 노트 26~28쪽에
연습해보세요.

한글 단어, 문장 쓰기

붓펜 다루는 법을 익힌 후 앞서 배운 붓 캘리그라피에서 공부했던 단어, 문장 쓰기 방법을
바탕으로 붓펜 캘리그라피 쓰기 연습을 해보세요.

아메리카노 벚꽃 보름달

문을 꼭 닫아주세요

감기조심하세요

쓰기 연습

쓰기 노트 29~32쪽에
연습해보세요.

줄 바꿈 한글 문장 쓰기

붓펜 다루는 법을 익힌 후 앞서 배운 붓 캘리그라피에서 공부했던 단어, 문장 쓰기 방법을
바탕으로 붓펜 캘리그라피 쓰기 연습을 해보세요.

사랑하는 사람들과 행복 가득한
새해 맞이하세요

새해에는
더욱 큰
복이
찾아오길
기원
합니다

꿈을 위해
열정을 갖고
행동하자

당신의 오늘을
그리고 내일을
응원합니다

워터브러시 활용법

워터브러시는 수채물감 또는 캘리그라피용 잉크를 사용할 수 있습니다. 수채물감을 쓸 때는 물의 농도가 중요한데, 물이 부족하고 물감이 많으면 뻑뻑하여 글씨가 거칠게 써지고, 물이 너무 많으면 흐려져 글씨가 잘 안 보이게 될 수도 있으므로 물 조절을 잘 해야합니다.

물이 부족한 글씨 적절한 농도의 글씨

물이 많아 흐린 글씨

쓰기 연습

수채화지, 수채물감, 워터브러시를 준비하여 직접 써보세요.

워터브러시와 수채물감을 활용하여 쓴 캘리그라피

캘리그라피용 잉크를 활용해 쓴 글씨

Tip

수채물감과 캘리그라피용 잉크의 차이점

수채물감과 캘리그라피용 잉크의 발색은 비슷하지만, 잉크를 썼을 때 조금 더 흐리고 맑은 느낌을 표현할 수 있습니다.

11 캘리그라피와 잘 어울리는 마카펜

마카펜은 그 종류가 매우 다양하고 종류에 따른 색상, 펜의 굵기 등이 모두 다르므로 활용 목적에 따라 선택하여 사용할 수 있습니다. 마카펜 종류별로 다양한 글씨를 써보도록 하겠습니다.

캘리그라피용 마카펜

보편적으로 쓰이는 캘리그라피용 마카펜입니다. 두 가지 크기의 팁이 내장되어 있고 각진 모양을 하고 있어서 각진 획을 기본으로 글씨를 쓸 수 있습니다.

메탈릭 마카펜

메탈릭 펜은 종류가 다양하지만 그중에서도 'Liquid Chrome' 펜은 더욱 또렷한 메탈 표현을 할 수 있는 펜입니다. 종이뿐 아니라 아크릴, 유리 등의 다양한 소재에 사용해도 메탈의 느낌이 잘 표현됩니다.

페인트 마카펜

페인트 성분의 잉크가 내장된 마카펜으로 유리, 아크릴, 우드 등 다양한 소재에 잘 써지며, 잘 지워지지 않습니다.

포스터칼라 마카펜

아크릴물감 성분의 잉크가 내장된 마카펜으로 발색력이 좋아 어두운 색상의 종이에 쓰면 또렷한 글씨 표현을 할 수 있습니다. 포스터칼라 마카펜 역시 다양한 소재에 쓸 수 있습니다.

캘리그라피용 마카펜 쓰는 법

펜의 각도에 맞춰 펜을 종이에 잘 밀착시켜 써야 합니다. 기본획이 평행사변형 모양을 하도록 써주세요. 팁이 앞, 뒤 양쪽에 있으며 굵기가 다르므로 둘 다 활용하여 쓸 수 있습니다. 0.5mm와 3.5mm로 구성된 펜이 활용도가 좋습니다.

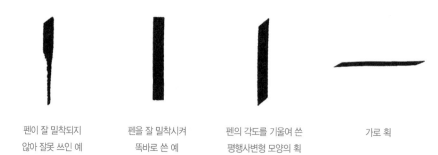

| 펜이 잘 밀착되지 않아 잘못 쓰인 예 | 펜을 잘 밀착시켜 똑바로 쓴 예 | 펜의 각도를 기울여 쓴 평행사변형 모양의 획 | 가로 획 |

'펜촉'의 각도를 기울여 종이에 잘 밀착된 상태에서 획을 긋습니다.

쓰기 연습

마카펜 기본획을 쓰기 노트 33쪽에 연습해보세요.

마카펜 기본획 쓰기

마카펜 단어, 문장 쓰기

봄 여름

3.5mm 팁 직선 획으로 쓴 봄, 여름

가을 겨울

3.5mm 팁 곡선 획으로 쓴 가을, 겨울

따뜻한 하루 보내세요

3.5mm 팁 곡선 획으로 쓴 단문

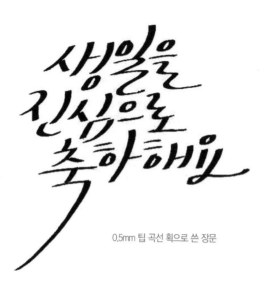

생일을
진심으로
축하해요

0.5mm 팁 곡선 획으로 쓴 장문

슬이의
첫번째
생일을
많이
많이
축하해
♥

0.5mm와 3.5mm 팁을 혼용하여 쓴 장문

 펜과 만년필의 차이점

딥펜과 만년필은 모두 펜의 일종입니다. 두 펜은 흡사하지만 딥펜은 분리형, 만년필은 일체형이라고 쉽게 구분할 수 있습니다. 딥펜과 만년필에 대해 각각 자세히 알아보고 그에 따른 캘리그라피 표현도 함께 공부해보겠습니다.

딥펜

딥펜은 펜대에 펜촉을 끼워서 잉크를 찍어 쓰는 펜입니다. 종류별 펜대, 펜촉, 잉크에 대해 자세히 알아볼까요.

펜대

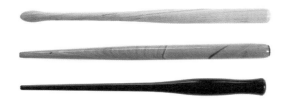

펜촉의 종류에 따라 사용하는 펜대의 크기도 다릅니다. 나무로 된 것도 있고 아크릴로 된 것도 있습니다. 또, 스트레이트 펜대와 오블리크 펜대로 구분되기도 합니다. 한글 딥펜 캘리그라피는 주로 스트레이트 펜대를 사용합니다.

기본획

쓰기연습

납작 펜촉 – 기본획을 쓰기 노트 38쪽에 연습해보세요.

펜촉은 종류가 너무도 다양하고 브랜드에 따라 촉의 모양이나 질감이 다르기도 하며, 글씨의 표현이 달라지기도 합니다. 한글 딥펜 캘리그라피의 입문에 좋은 펜촉은 납작 펜촉인 스피드볼 C 시리즈의 C-4 또는 C-5 펜촉을 추천합니다.

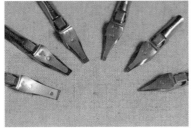

납작 펜촉 – 스피드볼 C 시리즈

48, 54쪽에
연습해보세요.

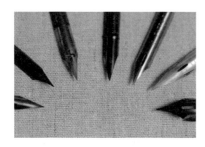

뾰족 펜촉 – 브라우즈 스테노, 닛코 G 등

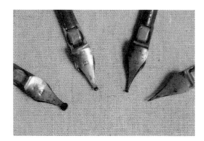

둥근 펜촉 – 스피드볼 A 시리즈

잉크

잉크는 브랜드에 따라 색감, 농도 등의 차이가 있으며 가격도 천차만별입니다. 캘리그라피
용으로 판매되는 잉크도 있고, 만년필 카트리지용 잉크도 있는데 딥펜 캘리그라피를 할 때
모두 사용할 수 있습니다. 또 전용 잉크 뿐 아니라 수채물감을 물에 풀어 잉크로 만들어 쓸
수 있습니다.

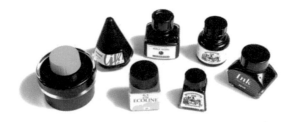

한글 딥펜 캘리그라피 입문 연습용 블랙 잉크로는 가성비가 좋은 윈저앤뉴튼 캘리그라피잉
크, 자바잉크, 파일롯 잉크 등을 추천합니다. 또 Part 8. 04의 영문 캘리그라피 잉크의 종류
와 한글 캘리그라피 잉크는 혼용할 수 있습니다.

딥펜 기본 사용법

딥펜 쓰는 방법을 배워보고, 연습한 후 문장 쓰기도 해보도록 합니다.

펜촉 끼우는 사진 방향

펜촉의 오목한 부분에 두 번째 손가락의 측면으로 잘 잡아주고 펜 홀더에 밀어 넣습니다. 펜촉 끝을 잡고 밀어 넣게 되면 펜촉이 휘어지거나 손이 다칠 수 있으니 주의하세요.

1 펜촉의 1/3 정도 잉크를 묻힙니다.

2 펜촉을 잘 밀착시키고 그대로 세로 획을 내려 긋습니다.

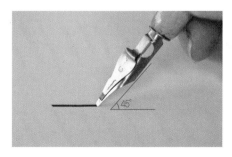

3 펜을 45° 정도로 기울여 잡고 쓰는 것이 가장 좋습니다.

4 가로 획 역시 펜촉을 잘 밀착시킨 상태에서 써야 합니다.

쓰기 노트 38쪽에
연습해보세요.

딥펜 납작 펜촉 기본획 쓰기

딥펜은 펜촉의 면을 잘 밀착시켜 주는 것이 중요합니다. 밀착이 잘 되어야 획을 정확하게 표현할 수 있습니다.

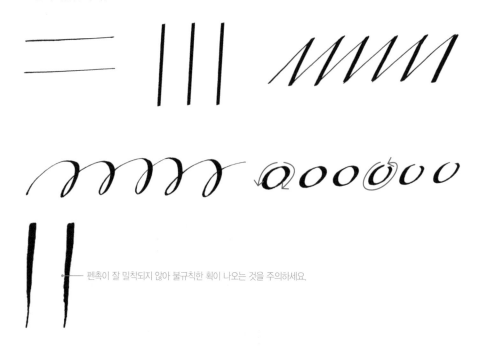

펜촉이 잘 밀착되지 않아 불규칙한 획이 나오는 것을 주의하세요.

쓰기 노트 39쪽에
연습해보세요.

딘펜 캘리그라피 납작 펜촉 한글 가나다라 쓰기

펜촉을 바꿔 쓸 때도 기본획을 먼저 연습하면서 펜촉의 특성을 파악한 후 단어, 문장 등의 순서로 연습합니다. 기본획이 끝나면 '가~하'까지 천천히 쓰는 연습을 합니다.

**쓰기
연습**

쓰기 노트 40~41쪽에
연습해보세요.

딥펜 납작 펜촉 자형 변형을 활용한 한글 기본 단어 쓰기

딥펜 캘리그라피의 자형 변형 방법은 크기, 길이, 각도, 위치의 변화입니다. 붓 캘리그라피와 다른 점은 굵기 변화입니다. 가로, 세로 획의 굵기 변화만 표현할 수 있으므로 굵기 변화의 의미는 크게 없습니다. 변형 방법을 통해 기본 단어를 써보겠습니다.

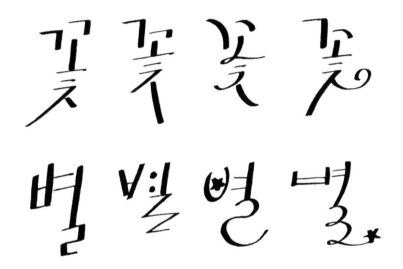

기본 단어를 연습한 후, 각자 써보고 싶은 단어를 써보세요.

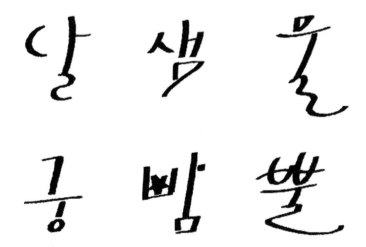

두 글자 이상 단어는 앞서 배운 '세로'와 '가로' 포인트 활용 방법으로 씁니다.
part 3. 07, 08, 09의 두 글자 이상 단어 쓰는 방법을 참고해주세요.

다양한 펜촉을 활용한 딥펜 캘리그라피

쓰기 노트 42~47쪽에
연습해보세요.

딥펜 납작 펜촉으로 한글 단어 쓰기

캘리그라피 벚꽃여행

다이아몬드 보물섬

딥펜 납작 펜촉으로 한 줄 문장 쓰기

큰사람이큰희망을만든다

노력은배신하지않는다

딥펜 납작 펜촉으로 한글 줄 바꿈 문장 쓰기

세상에서
제일
사랑하는
엄마
제일예쁜
내엄마

오,바람아
겨울이
온다면
그뒤에는
봄이
있지
않겠는가

영원히
살것처럼
꿈꾸면서
오늘당장
죽을것
처럼
살아라

딥펜 뾰족 펜촉으로 한글 단어 쓰기

로맨틱 제주도 별밤 알콩달콩

딥펜 뾰족 펜촉으로 한 줄 문장 쓰기

순간을 즐겨라

부족함을 채워가는 것이 행복이다

딥펜 뾰족 펜촉으로 줄 바꿈 한글 문장 쓰기

나무들 사이를 거닐며
나는 벌써 여기까지 자랐습니다

나는 언제나
활짝핀
꽃보다
꽃봉오리를
소유보다
희망을
사랑한다

그칠줄
모르고
타는
나의 가슴은
누구의
밤을 지키는
약한
등불입니까

딥펜 둥근 펜촉으로 한글 단어 쓰기

담쟁이 뭉게구름

딥펜 둥근 펜촉으로 한 줄 문장 쓰기

비밀의화원

당신은할수있어요

딥펜 둥근 펜촉으로 줄 바꿈 문장 쓰기

지금이순간,
여기,
그리고우리♡

누가
뭐래도
너는
이세상의
유일한
존재야

반짝
반짝
빛나는
너의
삶을
응원해

만년필

만년필은 펜촉과 잉크가 내장된 일체형 펜입니다. 하지만 만년필도 펜촉의 모양이나 굵기를 선택할 수 있고 잉크의 색상 역시 선택할 수 있습니다. 브랜드별 만년필의 종류와 함께 캘리그라피를 써보도록 하겠습니다.

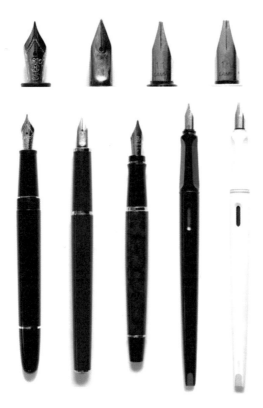

만년필은 펜촉의 모양, 굵기 등이 다양합니다.

브랜드에 따라 디자인이 다양합니다. 몽블랑, 파일롯, 워터맨, 라미 등 다양한 만년필 브랜드가 있으며 잉크를 충전할 수 있는 형태로 되어있습니다. 잉크의 색상 역시 다양하게 쓸 수 있습니다. 만년필의 디자인, 펜촉의 필기감, 잉크의 색상 등 취향에 따라 선택하여 쓰는 것을 추천합니다.

만년필 잡는 방법

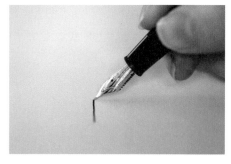

만년필은 펜을 잡는 방법, 움직이는 방법 등이 모두 딥펜을 쓰는 방법과 같고, 글씨를 썼을 때의 느낌도 비슷합니다. 딥펜으로 기본획 연습을 했던 것처럼 해보세요.

쓰기 노트 60쪽에
연습해보세요.

만년필로 기본획 쓰기

기본획 연습을 충분히 합니다. 그 후에 문장쓰기를 해보세요.

쓰기 노트 61쪽에
연습해보세요.

만년필로 한글 문장 쓰기

라미 1.5mm 촉 만년필로 쓴 문장

쓰기
연습

쓰기 노트 62~63쪽에
연습해보세요.

오늘도
나는
누구를기다려
정거장
가차운
언덕에서
서성
거릴게다
아아,
스러운
오래
거기남아
있거라

몽블랑 EF 촉 만년필로 쓴 문장(윤동주 [사랑스런 추억] 中)

좋은비는
때를
알아
봄이되어
봄내리네

라미 1.5mm 촉 만년필로 쓴 문장(두보 시 [春夜喜雨] 中)

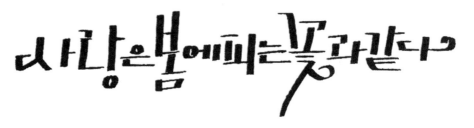

파일롯 패러렐 1.5mm 촉 만년필로 쓴 문장(귀스타브 플로베르 명언)

245

신기하지
않아요?
누군가를
기쁘게
해주려고
무엇이든
할수있다는게
말이에요!

플래티넘 만년필 EF 촉으로 쓴 문장(빨간머리 앤 중에서)

13 롤러로 만들어내는 캘리그라피 아트

미술 작업용 롤러를 활용하여 캘리그라피 작업도 가능합니다. 글씨뿐 아니라 이미지 표현과 함께 작품을 구성할 수 있습니다. 그럼 캘리그라피 롤러 아트 활용법을 배워보겠습니다.

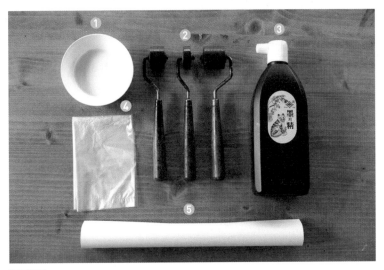

준비물 ①먹물 그릇 ②롤러 ③먹물 ④비닐 ⑤A3용지

Tip

비닐 대신 호일을 사용해도 좋습니다.

롤러에 먹물을 묻혀 아크릴 소재의 롤러판에 굴리면 미끄러져 먹물이 골고루 묻지 않기 때문에 일회용 비닐이나 은박지를 사용하는 것이 좋습니다. 롤러에 먹물을 묻히고 비닐 또는 은박지에 굴리며 롤러 전체에 먹물을 묻힙니다. 그리고 롤러를 종이 위에 굴립니다. 처음에 먹물이 많이 묻어 있을 때는 진하게 시작되어 점점 먹물이 빠지면서 흐려지며 먹물이 패턴을 만들어 냅니다. 이렇게 롤러의 질감만으로도 획이 이미지가 표현됩니다. 패턴 기본획으로 글씨를 써주면 독특한 캘리그라피 표현이 가능하며 글씨뿐 아니라 이미지 표현도 할 수 있어서 더욱 다양한 작품 구성에 도움이 됩니다. 또 롤러는 크기가 다양하므로 글씨의 굵기 변화 표현을 할 수 있습니다. 롤러 기본획 연습을 해보도록 하겠습니다.

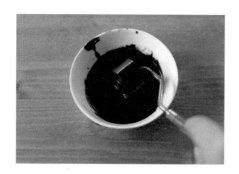

1 먹물 그릇의 먹물을 롤러에 묻힙니다.

2 롤러 전체에 골고루 묻힐 수 있게 비닐에서 롤러를 굴려줍니다.

직선 획 쓰기

곡선 획 쓰기

롤러 모서리에 먹물을 묻히고 모서리를 굴려주어 가는 획 쓰기

롤러를 처음 다루면 원하는 방향으로 잘 움직이지 않을 수 있습니다. 충분한 기본획 연습으로 롤러 다루는 법을 익힌 후 단어를 써보세요.

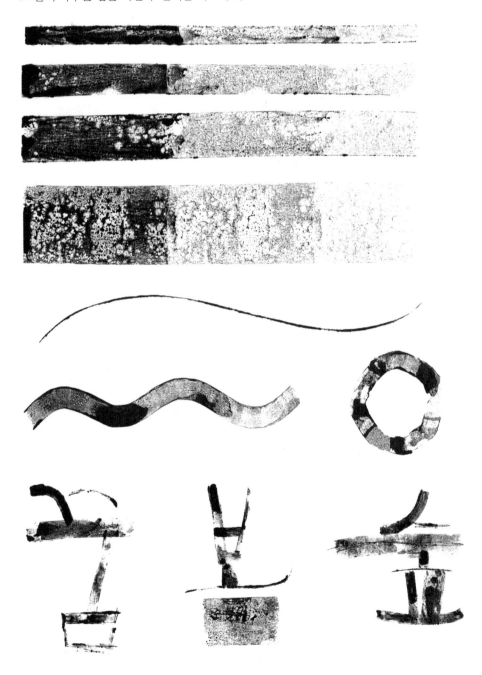

긴 단어나 긴 문장을 롤러로 쓰게 되면 글씨가 복잡해질 수 있습니다. 물론 작품 컨셉에 따라 롤러를 모두 사용하여 쓸 수도 있겠지만 가독성이 떨어질 수도 있으므로, 강조하고 싶은 단어 정도를 롤러로 표현하여 쓰는 것을 추천합니다.

롤러로 표현하는 이미지

14 납작 붓으로 쓰는 캘리그라피

캘리그라피 붓 이외에도 미술용 붓으로도 글씨를 쓸 수 있습니다. 그 중 납작 붓은 캘리그라피 붓과 모양이 다르므로 표현되는 글씨 자체도 달라집니다. 납작붓을 활용하여 또 다른 글씨체를 만들어 보겠습니다.

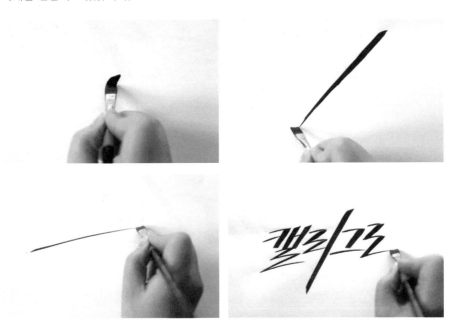

납작붓은 앞서 배웠던 이탤릭 스타일 글씨체를 쓰기에 유용한 붓입니다. 기본획도 이탤릭 스타일대로 기울여 씁니다. 기본획을 써보면서 납작붓 다루는 연습을 해보세요.

기본획 연습을 충분히 한 후, 단어 쓰기를 해보세요.

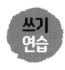

쓰기 연습

A4지에 납작붓과 먹물을 이용하여 연습하세요.

납작붓 기본획

캘리그라피

벤자민

ABANDON

 다양한 먹물과 도구를 활용한 작품

앞서 공부했던 다양한 도구와 먹물 등을 활용하여 구성한 작품을 참고하여 따라 해보고 직접 새로운 작품을 구성 해보도록 합니다.

곰돌이 푸우 대사 中
로션+먹물, 메탈릭 먹물, 먹물, 화선지, 캘리그라피 세필

'배려'는 로션+먹물로 '생각'은 메탈릭 먹물로 문장은 일반 먹물로 썼습니다. 캘리그라피 세필 붓을 사용하여 작업한 작품입니다.

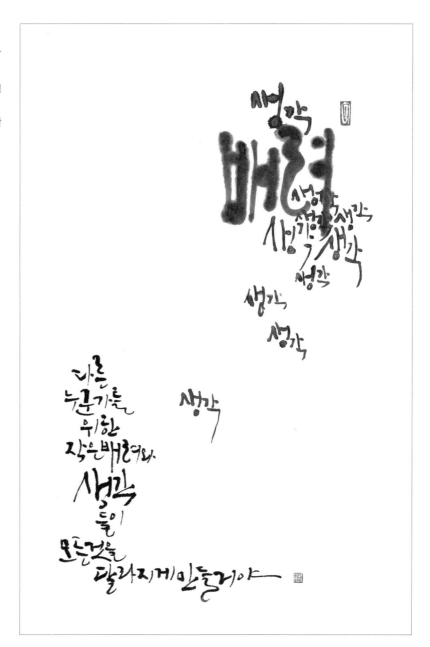

우리에게 가장 소중한 건 행복이에요
메탈릭먹물, 먹물, 먹물+물, 커피, 롤러, 화선지, 캘리그라피 세필

롤러에 일반 먹물을 묻혀 행복의 일부를 쓰고 메탈릭 먹물을 묻
혀 또 일부를 씁니다. 'ㅇ'은 캘리그라피 세필 붓으로 씁니다. 오
른쪽 이미지는 롤러에 일반 먹물과 커피를 번갈아 묻혀 롤링하여
만들어줍니다.

엘빈 토플러의 명언

올리브유＋먹물, 메탈릭먹물, 먹물＋물, 화선지, 캘리그라피 세필, 나무젓가락

'꿈'을 올리브유 + 먹물을 사용해 캘리그라피 세필로 쓰고 먹물 + 물을 나무
젓가락에 묻혀 문장을 씁니다. 메탈릭 먹물을 사용해 캘리그라피 세필로 뿌려
준 후 캘리그라피 세필로 먹물을 묻혀 낙관을 씁니다.

어린 왕자 中

먹물, 커피, 화선지, 백붓, 캘리그라피 세필

먹물로 문장과 낙관을 쓴 후 잘 말립니다. 다 마른 후
화선지를 뒤집어 백붓에 커피를 묻혀 둥근 이미지를
만들어줍니다.

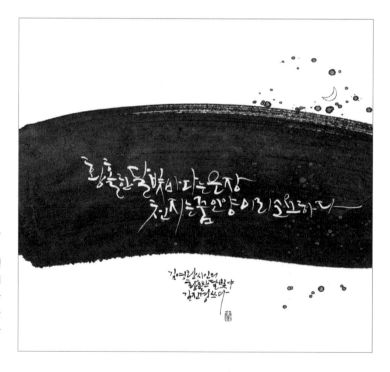

김영랑의 '황홀한 달빛' 中

메탈릭 먹물, 백붓, 투명먹물, 먹물, 캘리그라피 세필,
화선지

글씨를 반전시켜 투명먹물로 씁니다. 투명먹물을 완전
히 말린 후 종이를 뒤집어 백붓에 메탈릭 먹물을 묻혀
문장을 덮어줍니다. 투명먹물로 쓴 글씨가 하얗게 나
타나는 것을 확인할 수 있습니다. 금색 메탈릭 먹물을
캘리그라피 세필에 묻혀 뿌려줍니다. 먹물을 캘리그라
피 세필에 묻혀 낙관을 쓰고 완성합니다.

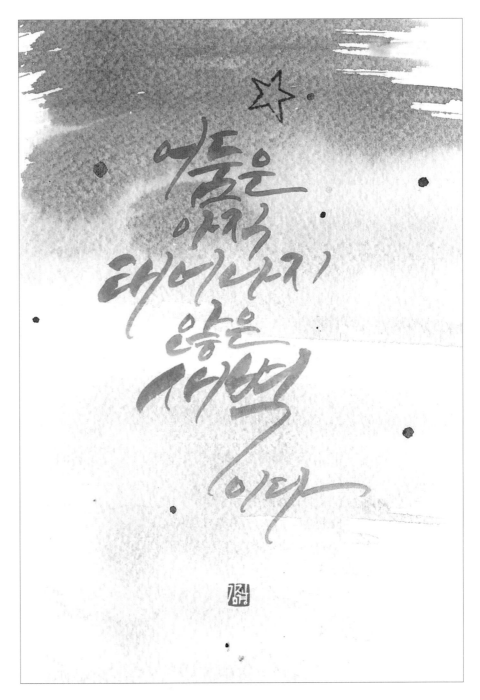

칼릴 지브란 – 삶의 길 사랑의 길 中 –

수채화지, 수채물감, 먹물+물, 워터브러시

수채화지에 먹물+물로 배경지를 만듭니다. 모두 마른 후 수채물감을 워터브러시에 묻혀 캘리그라피를 씁니다.

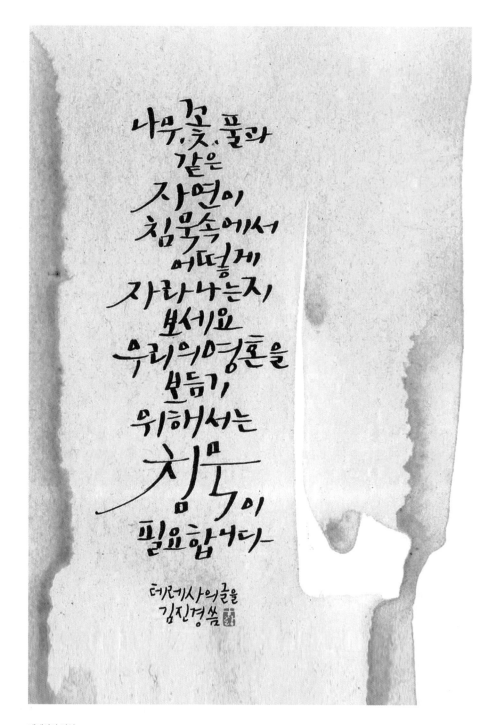

테레사의 명언
켄트지, 커피, 만년필
켄트지에 커피를 불규칙하게 칠하여 배경지를 만들고 모두 마른 후, 만년필을 사용하여 캘리그라피를 씁니다.

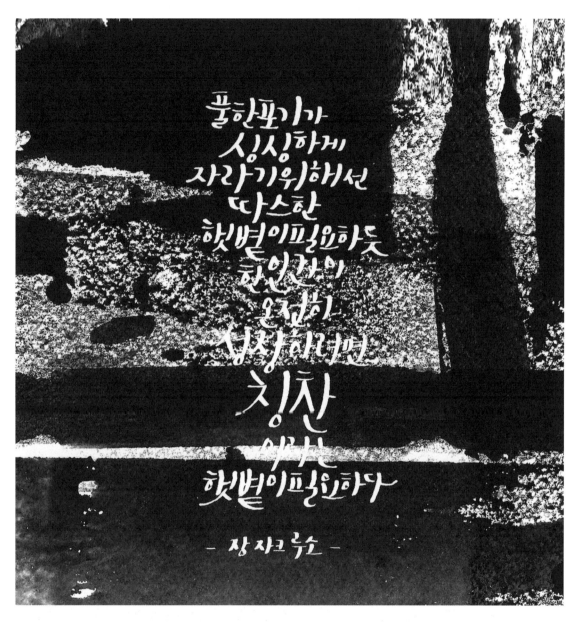

풀한포기가
싱싱하게
자라기위해선
따스한
햇볕이필요하듯
한인간이
온전히
성장하려면
칭찬
이라는
햇볕이필요하다

- 장 자크 루소 -

장 자크 루소의 명언
수채화지, 롤러, 먹물, 과슈물감, 딥펜, 수채붓
수채화지에 먹물을 묻힌 롤러를 이리저리 굴려 이미지를 만들어 배경지를 완성합니다. 배경지가 모두 마르면 흰색 과슈물감을 수채 붓으로 딥펜에 묻혀 글씨를 씁니다.

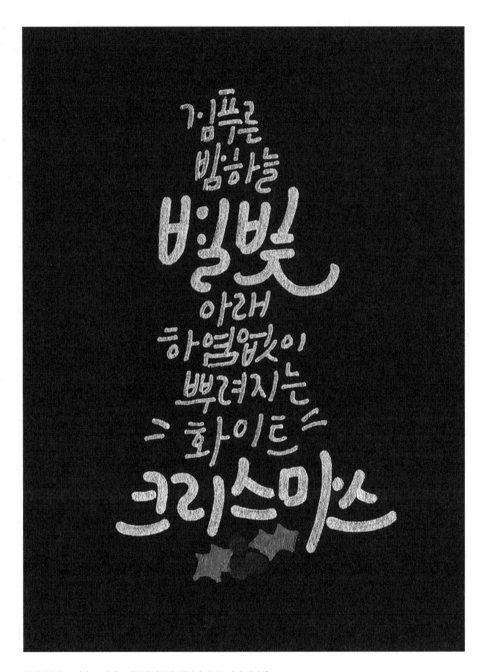

두성페이퍼-프린터05, 리퀴드 메탈릭 마카펜, 메탈릭 캘리그라피 마카펜
어두운 계열의 종이를 준비합니다. 이 작품은 두성종이의 '프린터05'라는 종이를 사용하였습니다.
리퀴드 메탈릭 마카펜으로 문장을 쓰고 메탈릭 캘리그라피 마카펜으로 간단한 이미지를 그렸습니다.

위의 작품 샘플 구성을 보고 다양한 도구 및 먹물을 활용하여 다양한 작품을 구성해보세요.

웅장한 멋

한자 캘리그라피

Calligraphy

 # 한자 서예의 역사

중국 서예의 서체는 상형문자인 '전서', 글씨의 형태를 갖추기 시작한 '예서', 한자의 정자체라고 할 수 있는 '해서', 흘림의 美를 가진 '행서', 물이 흐르는 듯한 '초서'로 구분합니다. '전예해행초' 라고도 불리는 이 다섯 가지의 서체는 서로 연관성이 깊지만, 각각의 특성이 뚜렷합니다.

상형문자 전서

전서는 사물, 생물 등의 모양을 본 떠 만든 상형문자입니다. 그래서 문자 보다는 그림이라고 느껴지기도 합니다. 특별한 필기도구나 종이 같은 것이 없을 때 동물의 가죽 등에 나뭇가지, 돌 등을 이용해 문자를 새겨 놓기도 하였고, 후에는 솥과 같은 금속에 새겨져 남아있기도 하였습니다.

갑골문

모공정

글씨의 형태를 갖춘 예서

예서는 전서에서 예속(隸屬)되어 나왔다고 하여 예서라고 불리게 되었다는 말이 있습니다. 전서의 획들을 다듬어 좀 더 쓰기 편하게 만든 서체입니다. 전서에서 볼 수 있던 상형자의 의미는 예서에서는 없어졌고, 문자로서의 모습을 정확하게 보여주기 시작했습니다.

사신비

한자의 정자체 해서

해서는 예서보다 좀 더 쉽게 쓰기 위해 만들어진 서체입니다. 전서는 세로가 긴 자형, 예서는 가로가 긴 자형의 형태를 보이지만 해서는 이 둘의 중간쯤인 정사각형 자형에 가깝습니다. 한글로 보자면 정자체라고 할 수 있습니다. 글자의 형태가 매우 정갈하고 정확한 비율을 하고 있어 한글 궁체와 비슷하게 비율이 조금이라도 달라지면 좋은 자형 구성이 되지 않습니다.

구성궁예천명

장맹룡비

흘림의 미 행서

행서는 해서를 좀 더 빠르고 유려하며 실용적으로 쓸 수 있는 서체입니다. 한글로 보자면 흘림체라고 할 수 있습니다. 해서처럼 짜여진 비율대로 쓰지 않아도 되고 속도감이 있어 좀 더 자유로운 느낌을 줍니다.

왕희지 난정서

물 흐르는 듯한 초서

초서는 굉장한 속필이라고 느껴질 만큼 글씨끼리 이어짐이 많습니다. 행서보다 자형 변화가 심해서 일반 사람들이 보기에는 지렁이가 기어가는 느낌을 받기도 하고 글씨가 맞는지 의문이 들게도 합니다. 이러한 초서는 빠르게도 썼다가 천천히 쓰기도 하여 글씨의 리듬감이 좋습니다.

손과정 서보

지금까지 알아본 중국 한문 서예의 역사는 우리나라의 서예 역사와도 일맥상통합니다. 한문 서예 공부는 한글 서예 공부에도 많은 도움이 되며, 더 나아가 캘리그라피를 더 확장시킬 수 있는 수단이 되므로 한문 서예에도 많은 관심과 공부가 필요합니다.

02 중국과 일본의 캘리그라피 이야기

사실 중국은 우리나라와 일본처럼 캘리그라피라는 장르가 따로 있거나 많이 활용되진 않습니다. 'Chinese Calligraphy'라고 하면 그저 중국의 전통 서예를 의미합니다. 우리나라나 일본처럼 디자인을 활용한 캘리그라피라는 장르가 따로 존재하지 않는 중국에서의 캘리그라피 찾기는 쉽지 않습니다. 캘리그라피라는 분야가 따로 없긴 하지만 중국의 상업 디자인에서도 서예의 변형된 형태의 글씨들을 볼 수 있습니다. 그에 비해 일본은 디자인 분야가 발달하여 캘리그라피라는 예술 장르의 발전 시기도 빨랐습니다. 우리나라의 캘리그라피와 비슷하게 서예와 디자인이 결합되어 다양한 상업 디자인에 활용되고 있습니다. 우리나라보다 빠르게 캘리그라피가 시작되어 발전하였고, 일본 거리 상점 간판의 대부분이 캘리그라피로 쓰여져 있는 것을 볼 수 있습니다. 우리나라의 캘리그라피 시작에 일본의 영향이 어느 정도 있다고 볼 수 있습니다. 중국과 일본의 거리에서 볼 수 있는 캘리그라피 사례들을 알아보겠습니다.

중국의 캘리그라피

중국 여행 중 거리에서 만난 캘리그라피입니다. 중국 캘리그라피는 전통 서예의 틀을 많이 벗어나지 않는 모습을 볼 수 있습니다.

중국의 거리에서 만난 캘리그라피

일본의 캘리그라피

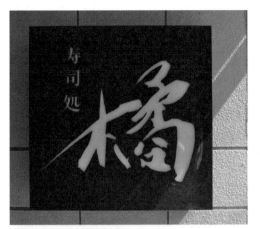

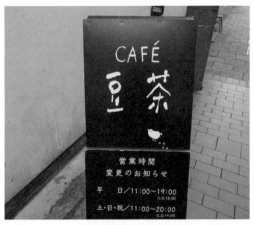

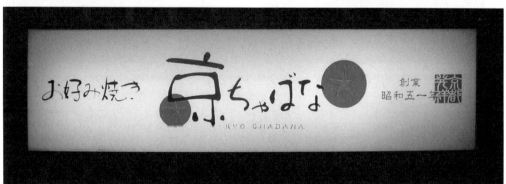

일본의 거리에서 만난 캘리그라피

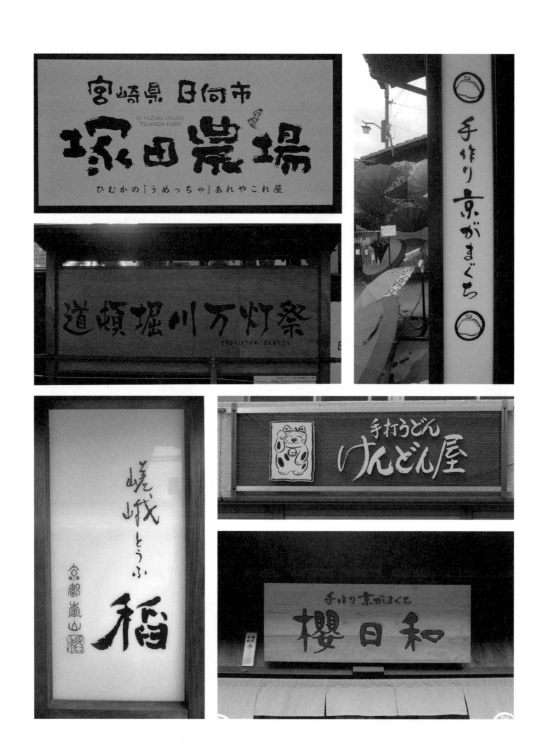

일본의 거리에서는 캘리그라피를 쉽게 만날 수 있고, 매우 다양한 스타일의 글씨체들을 볼 수
있습니다.

● P271~273
화선지에 붓으로
따라 쓰기
연습해보세요.

[福] 복

[我想你] 보고싶어

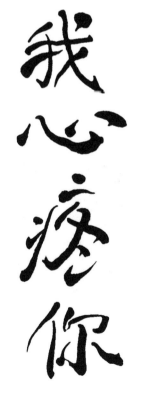

[我心疼你] 마음이 아플만큼 널 아껴

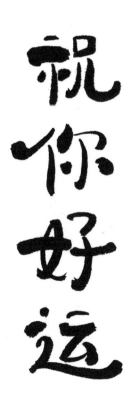

[祝你好运] 행운을 빌어

年年有余

[年年有余] 해마다 풍요롭길

更上一层楼

[便上一层楼] 한걸음 더 높이

我能做到

[我能做到] 난 할 수 있다

相信自己没问题

[相信自己没问题] 너 자신을 믿어

272

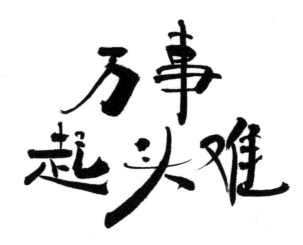

[万事起头难] 시작이 반이다

[不怕慢只怕站]
느린 것을 두려워 말고
그 자리에 멈추는 것을 두려워하라

쓰기 연습 04 일본어 캘리그라피

● P274~275
화선지에 붓으로
따라 쓰기
연습해보세요.

はる　なつ　あき

봄　　　여름　　　가을

ふゆ　ゆき　そら

겨울　　　눈　　　하늘

天道

人を殺さず
てんどう、
ひとをころさず

하늘의 도리는 항상 바르고 절대 선량한 사람을 버리는 무자비한 일은 하지 않는다.

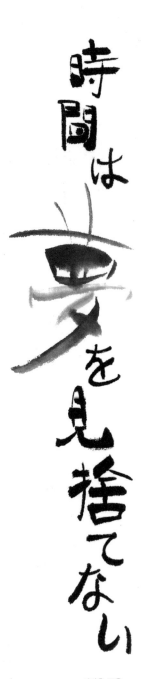

時間は夢を見捨てない

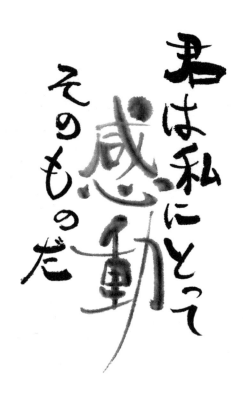

君は私にとって感動そのものだ

너는 나에게 감동 그 자체야

시간은 꿈을
저버리지 않는다.

275

한자 서예를 응용한 한자 캘리그라피

쓰고자 하는 한자를 원하는 서체로 집자합니다. 원하는 서체에서 한자를 찾아 쓴 후 기본 서
예 서체에서 캘리그라피의 표현으로 변형하며 조화로운 서체를 창작합니다.

서예 전서체 전서체
좀(향기 향) 캘리그라피 변형

서예 예서체 예서체
味工房 미공방(맛 미, 장인 공, 방 방) 캘리그라피 변형

서예 해서체
美樂茶室 미락다실
(아름다울 미, 즐거울
락, 차 다, 집 실)

해서체
캘리그라피 변형

서예 행서체
黑糖 흑당(검을 흑, 엿 당)

행서체
캘리그라피 변형

서예 초서체
風 풍(바람 풍)

초서체
캘리그라피 변형

한자 캘리그라피를 한글 서체로 변환하기

● P278~280
화선지에 붓으로
따라 쓰기
연습해보세요.

한자를 집자하여 쓴 한자 캘리그라피를 또다시 한글로 변형하면 새로운 한글 서체를 만들어 낼 수 있는 창작 과정이 됩니다. 그동안 써왔던 글씨체를 탈피하고 싶을 때 도전해볼 만한 과정입니다. 한자 캘리그라피에 쓰여진 획을 한글에 옮겨 쓰는 방법으로 진행됩니다.

전서

예서

278

美樂茶室

↓

미락다실

해서

행서

초서

다양한 영문 캘리그라피 재료 소개

Calligraphy

01 펜대의 종류

펜촉의 홀더 역할을 하는 펜대는 앞서 배운 딥펜 한글 캘리그라피에서 사용했던 펜대와 같습니다. 다만, 카퍼플레이트 서체나 모던 영문 캘리그라피를 쓸 때는 오블리크 펜대를 사용하는 경우가 많아 펜대의 종류가 하나 더 추가됩니다.

스트레이트 펜대

이탤릭체를 쓸 때 주로 쓰는 펜대입니다.

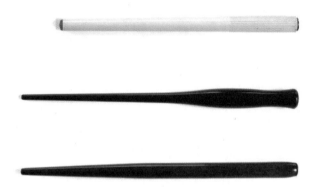

오블리크 펜대

카퍼플레이트 서체와 모던 영문 캘리그라피를 쓸 때 주로 쓰는 펜대입니다. 오블리크 펜대는 펜촉을 끼우는 홀더의 각도가 기울어져 있어 각도를 기울여 쓰기 쉽게 도와줍니다.

02 펜촉의 종류

펜촉의 종류는 매우 다양합니다. 펜촉은 닙(nib)이라고 칭하며, 펜촉마다 촉의 모양이나 유연성이 모두 다릅니다. 책에 실린 펜촉들은 영문 캘리그라피 입문자부터 전문가까지 두루 사용할 수 있습니다. 쓰는 사람마다 손의 모양이나 힘이 다르므로 여러 펜촉을 한 번씩 경험해보고 본인의 손에 가장 잘 맞는 펜촉을 선택하여 쓰는 것을 추천합니다.

이탤릭체를 쓸 때 주로 쓰는 펜촉

한글 캘리그라피에서 사용했던 납작 펜촉입니다. 영문 이탤릭 캘리그라피를 쓸 때 주로 사용하며, 크기가 다양합니다. 닙의 mm에 따라 자연스럽게 글씨의 크기도 달라질 수 있습니다. 이탤릭을 처음 쓸 때는 2mm 또는 2.5mm를 사용하는 것을 추천합니다. 충분히 연습한 후에는 다양한 크기의 닙으로 다양한 크기의 이탤릭 캘리그라피를 써보세요.

브랜드	펜촉명	펜촉 사진	펜촉 특성
브라우스	Bandzug		단단하고 손에 힘이 많이 필요한 펜촉으로 초보자는 조금 어려운 수 있음
스피드볼	c시리즈		브라우스 펜촉에 비해 유연하여 편하게 쓸 수 있어 초보자들에게 추천
미첼	라운드핸드		탄성은 브라우스와 스피드볼의 중간 정도라 할 수 있고, 잉크를 담아두는 레저브아가 분리되어 있어 잉크 조절이 쉽지 않을 수 있음
레오나트	tape		탄성은 스피드볼과 비슷하며 스피드볼과 함께 초보자들에게 추천하는 펜촉

카퍼플레이트 서체 또는 모던 영문 캘리그라피를 쓸 때 주로 쓰는 포인티드 닙 펜촉

포인티드 닙(pointed nib)은 한글 펜 캘리그라피에서 써보았던 뾰족 펜촉입니다. 예리하고 예민한 펜촉으로 브랜드마다 유연성의 차이가 큽니다. 글씨를 쓸 때 힘을 많이 주고 쓰는 편이라면 단단하고 탄성이 좋은 펜촉을, 힘을 많이 주지 않는 편이라면 좀 더 무르고 유연한 펜촉을 쓰는 것이 좋습니다. 위의 이탤릭체를 쓸 때 사용한 닙들은 잉크를 담아두는 레저브아가 있는 반면 포인티드 닙은 잉크 저장소가 따로 없어 잉크를 찍는 횟수가 많아질 수 있습니다. 포인티드 닙 역시 두루 경험해본 후 본인의 손에 가장 잘 맞는 것으로 선택하여 쓰면 됩니다.

브랜드	펜촉명	펜촉 사진	펜촉 특성
브라우스	스테노		펜촉 끝이 예리한 편이 아니어서 초보자들도 편하게 쓸 수 있음
레오나트	ef 프린시펄닙		펜촉 끝이 매우 예리하여 힘 조절이 필요함
니코	G펜촉		펜촉 끝이 예리하지만 단단하여 초보자들도 편하게 쓸 수 있음
스피드볼	헌트 22B (엑스트라파인)		펜촉 끝이 예리한 편이며 유연성도 적당하여 초보자들도 편하게 쓸 수 있음
	헌트 스쿨		펜촉이 짧은 편이며 둔탁한 느낌은 있지만 펜촉 끝과 유연성도 적당하여 초보자들도 편하게 쓸 수 있음
질럿	404		펜촉 끝이 예리한 편이 아니며, 펜촉이 전체적으로 거친 편임. 유연하지 않고 단단한 편이어서 펜촉 끝이 예리하지 않은 것에 비해 가는 획 표현이 잘 되는 펜촉임
	303		질럿 404에 비해 작고 유연하며 펜촉 끝이 매우 예리함. 초보자들이 쓰기에 어려울 수 있음

 ## 붓펜 및 마카펜의 종류

붓펜은 Part 6 - 10 한글 붓펜 캘리그라피 도구에서 설명한 것과 동일한 제품들을 사용합니다. 마카펜 역시 한글 마카펜 캘리그라피 도구와 동일하며, 표현에 따라 컬러와 팁의 크기를 다르게 쓸 수 있습니다.

붓펜

모필 리필형 붓펜, 스펀지 붓펜, 모필 내장형 붓펜, 팁브러쉬 펜, 워터 브러쉬 붓펜 등 다양한 붓펜을 사용하여 브러쉬 영문 캘리그라피 작품을 할 수 있습니다. 딥펜으로 쓸 때의 느낌과는 다르게 풍성하고 부드러운 느낌을 표현 할 수 있습니다. 수채 영문캘리그라피를 할 때는 워터 브러쉬를 사용합니다.

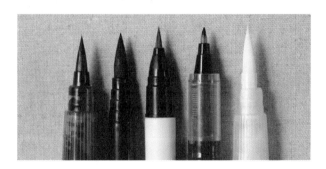

마카펜

마카펜은 붓펜과 함께 사용하여 작품을 구성하거나 다양한 색감을 표현 할 때 사용하며, 붓펜과는 다른 깔끔한 느낌을 표현할 수도 있습니다. 메탈릭 마카펜은 어두운 색의 종이에 활용합니다.

04 잉크의 종류

잉크의 종류는 매우 다양하며, 브랜드마다 색감과 발색도 조금씩 다릅니다.

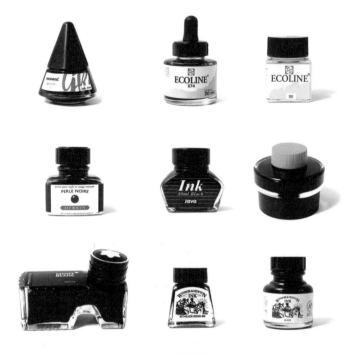

액상 잉크

액상 타입의 잉크는 브랜드 별로 종류가 매우 다양합니다. 같은 검정 잉크라도 농도나 색감이 조금씩 다를 수 있습니다. 캘리그라피용, 드로잉용으로 쓰이는 잉크가 따로 있고 만년필 충전용으로 쓰이는 잉크가 따로 있지만 딥펜을 사용할 때는 두 가지 모두 쓸 수 있습니다. 액상 타입의 잉크 중 연습용으로는 윈저&뉴튼 드로잉 잉크, 자바(Java) 잉크, 파이롯트(Pilot) 잉크 등을 추천합니다. 또, 작품용으로는 J. 허빈(J.herbin) 캘리그라피 잉크, 라미 잉크, 몽블랑 잉크 등을 추천합니다. 에코라인 잉크는 다양한 색상이 있어 색감 표현에 유용하게 쓰일 수 있습니다. 여러 액상 타입의 잉크들은 종이와의 궁합도 확인할 필요가 있습니다. 종이에 따라 번짐이 있을 수 있으니 작품을 만들 때는 추천한 잉크들을 작품지에 테스트해보고 사용하는 것이 좋습니다.

월넛 잉크

호두를 갈아 만든 월넛 가루를 물에 희석하여 사용하는 잉크입니다. 물에 희석하여 액상 타입으로 만들어 판매되는 월넛 액상잉크도 있지만 가루 타입을 사용하면 원하는 농도로 조정하여 사용할 수 있습니다. 뜨거운 물과 브러시를 사용해 가루를 어느 정도 풀어준 후 원하는 양의 물을 희석하여 공병에 담아 사용할 수 있습니다.

먹물

먹물은 아교 성분이 있어 종이에 잘 붙는 성질을 갖고 있습니다. 화선지에 쓸 때는 번짐이 생기지만 화선지 외에 수채 종이 또는 판화지 등에는 번짐이 거의 없어 일반 액상 잉크보다 더 매트한 느낌을 표현할 수 있습니다. 다만 마르는 시간이 조금 길길 수 있으니 참고하세요.

수채물감 잉크

수채물감 잉크란, 수채물감과 물을 희석하여 제조하여 쓰는 것을 말합니다.

수채과슈 물감

파인테크 메탈 물감

수채물감 잉크를 제조하는 방법은 두 가지가 있습니다.

❶ 투명 수채물감 + 물 1:1.5 비율로 섞어 액상 타입의 잉크로 만들어 공병에 담아 쓰는 방법

❷ 불투명 수채물감을 팔레트에 짜두고 물을 한두 방울 떨어뜨려 풀어준 후 브러시로 펜촉에 묻혀 넣어 쓰는 방법

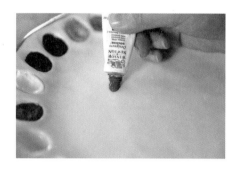

1 파레트에 물감을 짜줍니다.

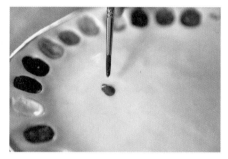

2 붓에 물을 묻혀 한 방울 정도 떨어뜨려 줍니다.

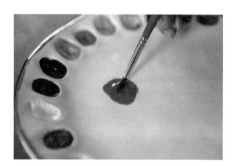

3 붓을 잘 섞어 붓에 물감을 묻힙니다.

4 펜촉에 물감을 넣어줍니다. 물과 물감의 비율이 잘 맞지 않으면 너무 묽어서 잉크가 쏟아질 수 있으며, 물이 너무 적으면 잉크가 잘 나오지 않을 수 있으니 조절하며 사용합니다.

05 종이의 종류

연습지

캔손 마커지는 A4 용지보다 매끄러워 초
보자가 펜촉을 운용하기에 편리합니다.
또 얇고 잘 비치므로 초보자가 체본을 밑
에 깔고 따라 쓰기 연습을 하기에 유용합
니다. 간격과 각도를 맞춰 쓰기 위해 모눈
종이나 도트종이 등을 사용하기도 합니
다. 종이의 크기는 B4, B5, A3, A4 정도
로 두루 사용 가능합니다.

캔손 마커지(무지)

> **Tip**
>
> **일반 프린트 용지는 연습용으로 비추!**
> 일반 프린트 용지는 잉크의 번짐이나 펜촉의 걸림 때문에 연습용으로 추천하지 않습니다.

작품지

수채용 종이를 일반적으로 작품지로 많이 사용하지만 요즘 워낙 다양한 종이들이 제작되고
있으므로 직접 써보고 취향에 잘 맞는 종이를 선택하여 쓰는 것이 좋습니다. 36쪽 종이 고르
기 부분에 소개했던 판화지, 유화지 등의 종이도 사용할 수 있고, 코튼지, 수제 종이 등도 영
문 캘리그라피 작품에 활용할 수 있습니다. 종이와 펜촉, 잉크의 궁합도 모두 다르므로 샘플
종이에 테스트를 해본 후 사용하는 것을 추천합니다.

 영문 캘리그라피를 돋보이게 해주는 소품 재료

스탬프

다양한 스탬프로 종이를 디자인 할 수 있습니다. 무지에도 캘리그라피를 쓸 수 있지만, 스탬프 디자인이 된 종이에 쓰면 한 층 더 눈에 띄는 영문 캘리그라피를 완성할 수 있습니다.

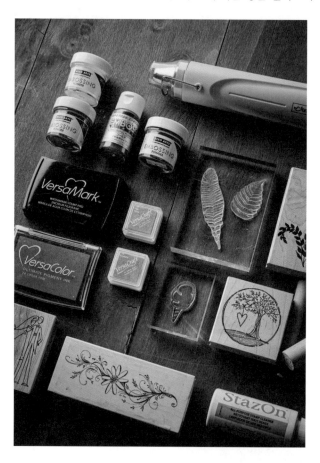

스탬프는 다양한 디자인으로 구성되어 있어 배경지를 구성하기에 좋습니다. 우드스탬프가 기본 형태이며, 실리콘 스탬프는 투명 블록에 붙여 사용할 수 있습니다. 스탬프잉크 역시 수성, 유성 등 그 형태가 다양하여 종이 뿐 아니라 패브릭에도 사용할 수 있습니다. 또 접착 형태의 워터마크 잉크 스탬프에 엠보싱 파우더를 뿌려 열을 가하면 입체감 있는 이미지를 완성할 수도 있습니다. 스탬프에 잉크를 묻혀 사용한 후에는 전용 클리어로 닦아 보관하는 것이 좋습니다.

실링 왁스 인장

봉투를 봉인할 때 쓰는 풀의 역할을 했던 실링 왁스가 지금은 영문 캘리그라피의 품격 있는 디자인을 도와주는 역할도 함께 하고 있습니다. 실링 왁스는 아직도 봉투 봉인에 사용되고 있으며, 네임 카드나 액자 작품에도 실링 왁스를 활용할 수 있습니다.

인장 스탬프와 실링 왁스를 함께 사용하여 독특한 인장으로 영문 캘리그라피 작품을 스타일링 할 수 있습니다. 전용 실링 왁스를 열을 가하여 녹인 후 다양한 디자인으로 이루어진 황동 인장을 찍어 이미지를 완성합니다. 낱개로 이루어진 실링 왁스를 인장의 크기에 따라 3개~5개 정도 사용하면 알맞은 크기의 실링 디자인을 완성할 수 있습니다. 낱개로 이루어진 실링 왁스 외에도 글루건 형태의 왁스도 있습니다. 하지만 글루건 형태는 잘 녹아내려 불필요하게 흐르는 부분들이 생겨 불편한 점이 있어 낱개의 실링 왁스를 녹여 쓰는 것을 추천합니다.

아게이트

원석의 종류로 액세서리로 주로 사용되는데, 슬라이스 형태의 아게이트 위에 영문 캘리그라피를 써서 촬영 소품, 또는 인테리어 소품 등으로 활용할 수 있습니다. 아게이트 위에 쓸 때는 액상 형태의 잉크 대신 주로 메탈 물감 또는 과슈물감 등을 사용합니다.

천연 원석이 본래 아게이트 형태이지만 아게이트의 형태를 잘 살려 만들어진 수지판 형태의 아게이트 모형도 있으니 참고하세요. 온라인에 '아게이트, 원석트레이' 등으로 검색하면 구매할 수 있습니다. 접착성이 좋은 메탈물감, 과슈물감 등으로 쓰기 때문에 고착이 잘 되는 편이지만 손톱으로 긁거나 문지르면 지워질 수 있으므로 주의해야 합니다.

지금부터 영문 캘리그라피의 여러 서체를 배워보고 위의 소품들을 활용하여 다양한 영문 캘리그라피 작품을 구성해보도록 하겠습니다.

영문 캘리그라피의
정갈한 멋

이탤릭체

Calligraphy

영문 이탤릭체 기본획 연습

이탤릭체는 영문 캘리그라피 정통 서체 중 하나이며, 영문 캘리그라피를 시작할 때 기본으로 배우게 되는 서체입니다.

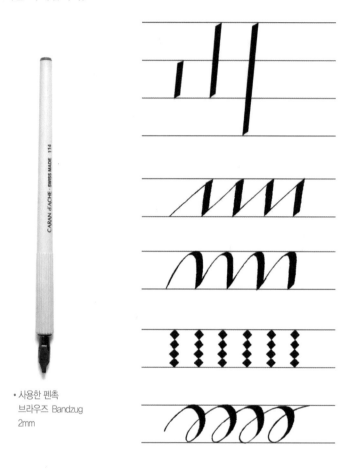

• 사용한 펜촉
브라우즈 Bandzug
2mm

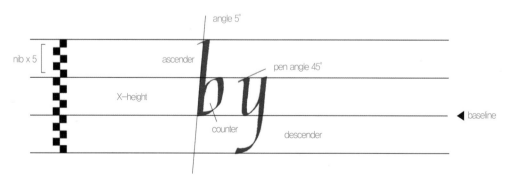

294

영문 이탤릭체 소문자

소문자 n, m, h, r, u, y

처음 연습하는 분들을 위해 쓰기 노트에서는 알파벳 순으로 정리했지만 이탤릭체 소문자는 x-height 부분의 모양이 비슷한 스펠링끼리 묶어서 연습하는 것이 효과적입니다. 아래 예제를 참고하여 연습 노트에서 따라 쓰기 연습을 해보세요.

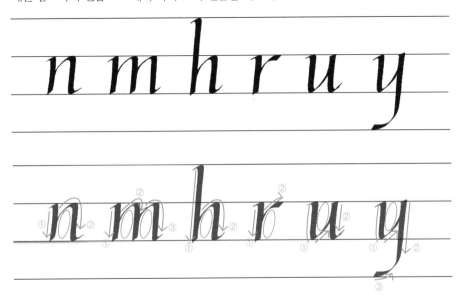

소문자 a, d, q, g, b, p

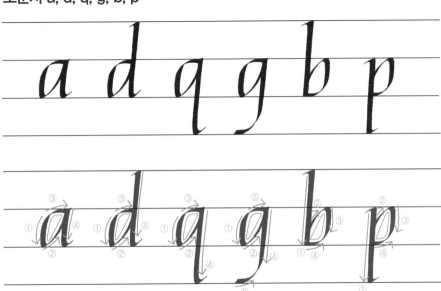

소문자 l, i, j, k, t, f

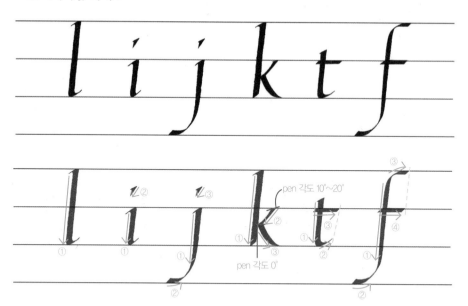

소문자 o, c, e, s, k

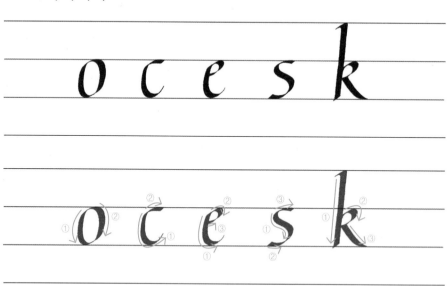

소문자 v, w, x, y, z

v w x y z

v w x y z

영문 이탤릭 대문자 및 숫자, 기호

이탤릭체 대문자는 장식의 요소들이 더해집니다. 아래 예제의 순서를 잘 참고하여 연습노트
에서 따라 쓰기 연습을 해보세요.

P P Q R S

T U V W X

Y Z

1 2 3 4 5 6

7 8 9 0 & ! ?

이탤릭 대문자 쓰는 순서

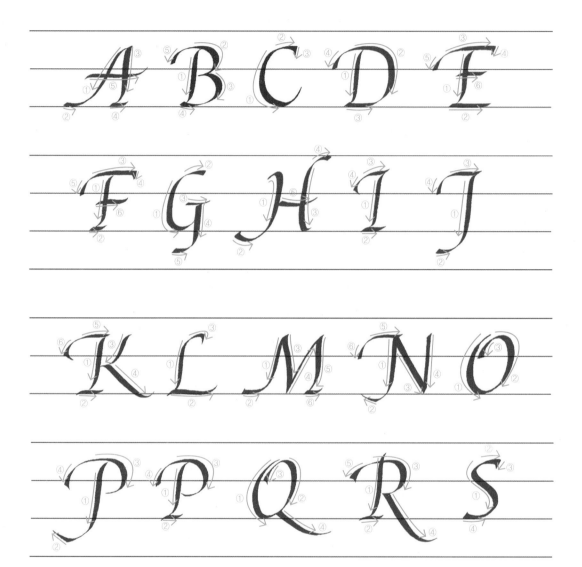

T U V W X

Y Z

1 2 3 4 5 6

7 8 9 0 & . ! ?

영문 이탤릭체 단어, 문장 쓰기

P302~304는
쓰기 노트 80~89쪽에
연습해보세요.

learn

learn

hope

hope

success

success

practice

practice

friends

friends

peace on earth

peace on earth

keep smiling & having fun

keep smiling & having fun

I have found the one whom my

I have found the one whom my

Life begins at
the end of
your comfortzone

Life begins at the end of your comfortzone

Don't ask what
meaning of
life is you define it

Don't ask what meaning of life is you define it

우아함이 가득 담긴

카퍼플레이트 서체

Calligraphy

P306은
쓰기 노트 90~91쪽에
연습해보세요.

01 카퍼플레이트 기본획 연습

**쓰기
연습**

사용한 펜촉 – 헌트 22B(엑스트라파인)

카퍼플레이트 서체는 이탤릭체보다 훨씬 부드럽고 유연한 서체입니다. 그만큼 곡선이 많이
쓰입니다. 그래서 펜촉 또한 예리하고 유연한 포인티드 닙(뾰족 펜촉)을 사용합니다. 아래
예제를 참고하여 연습노트에서 따라 쓰기 연습을 해주세요.

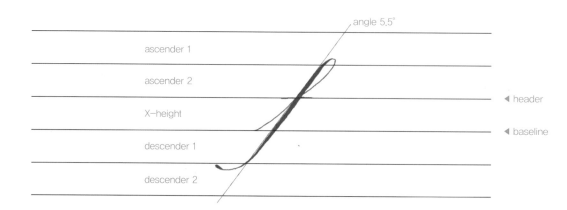

카퍼 플레이트 영문 소문자

카퍼플레이트 소문자는 x-height와 어센더 · 디센더의 길이 비율이 중요합니다. 라인의 위치를 보면서 연습노트에 따라 쓰기 연습을 해주세요.

a b c d e f g h

i j k l m n o

p q q r s t u

v w x y z

307

카퍼플레이트 영문 소문자 쓰는 순서

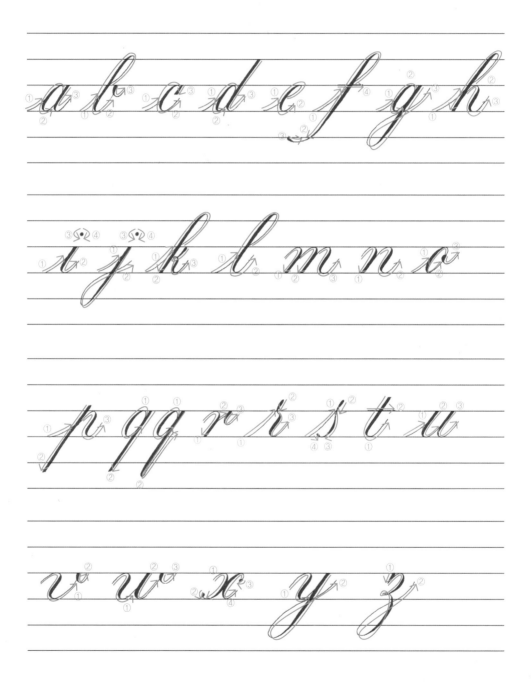

카퍼플레이트 영문 대문자 및 숫자, 기호

P309~310은
쓰기 노트 98~103쪽에
연습해보세요.

카퍼플레이트 대문자는 이탤릭체 대문자처럼 장식적인 요소가 더해집니다. 쓰는 순서를 잘 참고하여 연습노트에 따라 쓰기 연습을 해주세요.

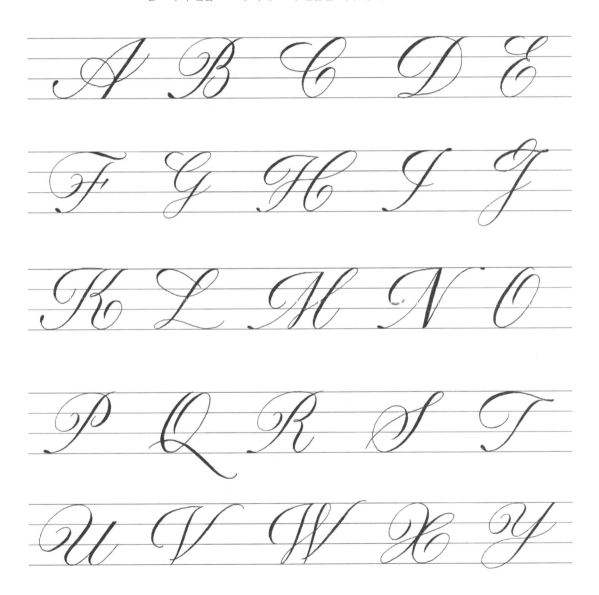

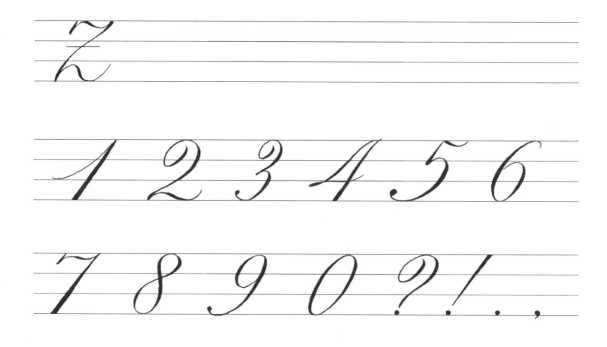

카퍼플레이트 영문 대문자 및 숫자, 기호 쓰는 순서

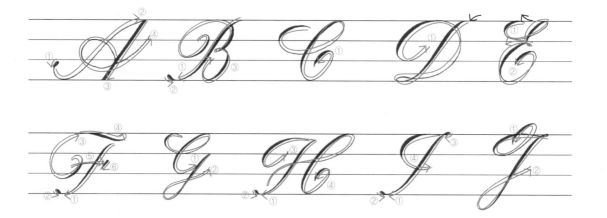

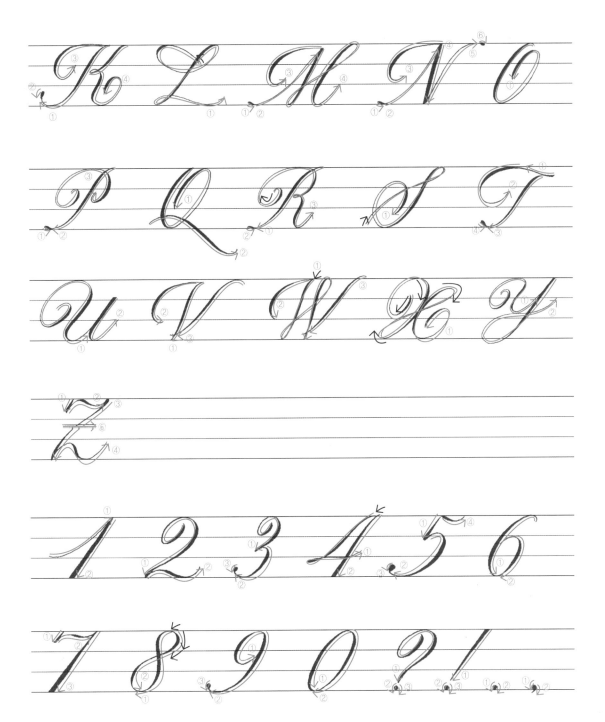

카퍼플레이트 알파벳 연결하기

알파벳에 따라 연결하는 획의 모양이 조금씩 달라집니다. 아래 예제를 참고하여 연습한 후
단어 쓰기에 적용해보세요.

an av aw ac ex ea

em ei mu ne in

ro ri rw wi ow

st rd sh he ki le

be al ig of jo op

qu ry ze

장식 기법 플로리싱 구성법

플로리싱이란?

플로리싱(Flourishing)은 '번영하는, 융성한, 성대한' 등의 뜻이며, 그 의미를 토대로 캘리그라피 글씨를 더욱 풍성하게 보일 수 있도록 하는 장식의 역할을 하는 기법이라고 할 수 있습니다. 캘리그라피 획의 여러 부분에 곡선을 활용하여 획을 연장하여 작품을 더욱 아름답게 만들어 줄 수 있습니다. 획을 연장하는 예를 보고 따라 쓰기를 통해 플로리싱을 연습해보세요.

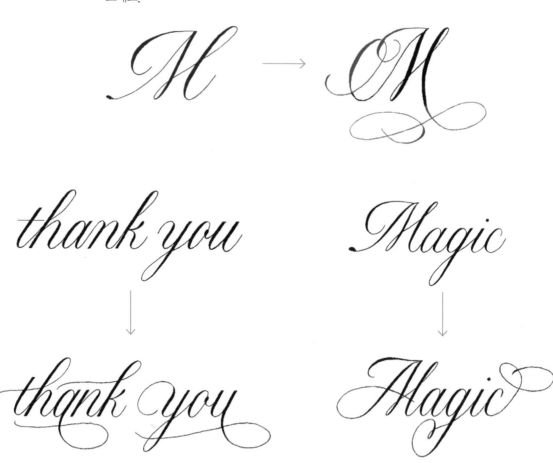

쓰기
연습 06 카퍼플레이트 단어, 문장쓰기

P315~318은
쓰기 노트 115~127쪽에
연습해보세요.

Start

Bright

Lovepoem

Airplane

Beautiful

Passion

I am me and
I am okay

Happy
Valentine's
Day

Happy Birthday

Love is the only force capable of transforming an enemy into a friend

세련미 끝판왕

모던 영문 캘리그라피

Calligraphy

모던 영문 캘리그라피 기본획 연습

P320은
쓰기 노트 128~132쪽에
연습해보세요.

모던 영문 캘리그라피를 쓰기 전 기본획 연습을 통해 다양한 획의 형태를 익히는 과정입니다. 굵은 획은 downstroke(위 → 아래), 가는 획은 upstroke(아래 →위)으로 펜을 움직여 씁니다.

• 사용한 펜촉
헌트 22B
(엑스트라파인)

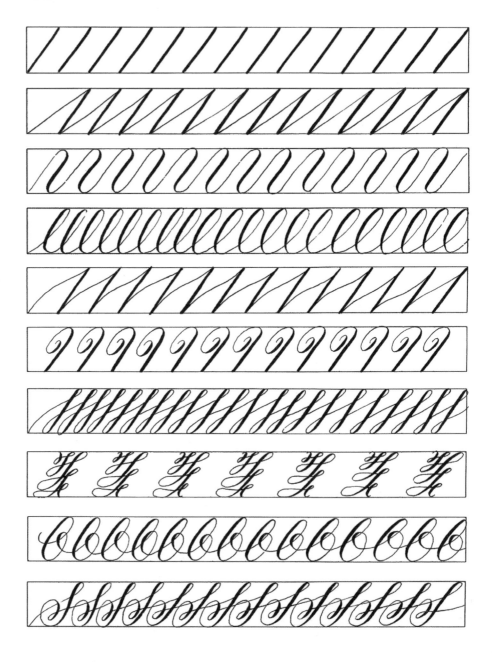

모던 영문 캘리그라피 소문자

P321은
쓰기 노트 133~137쪽에
연습해보세요.

모던 영문 캘리그라피는 이탤릭체, 카퍼플레이트 서체와는 다르게 각도나 간격 등의 정해진 규칙이 없습니다. 한국의 서예와 캘리그라피의 차이점과 영문의 전통 서체와 모던 서체의 차이점이 비슷하다고 볼 수 있습니다. 지금부터 배워 볼 모던 영문 캘리그라피는 카퍼플레이트 서체의 변형 형태라고 하면 쉽게 이해할 수 있습니다. 모던 영문 캘리그라피 소문자부터 배워보겠습니다.

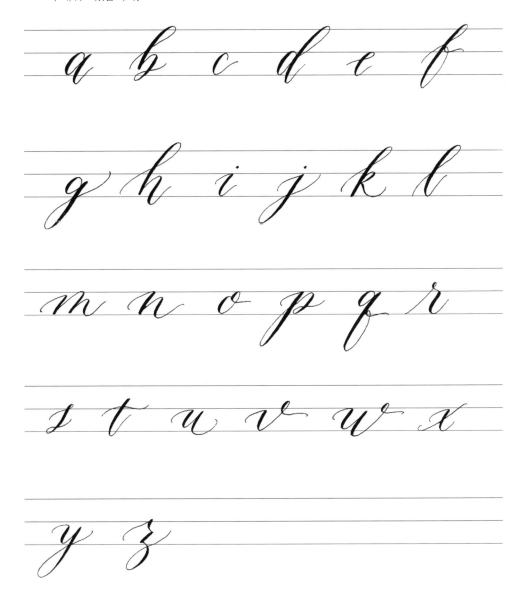

모던 영문 캘리그라피 소문자 쓰는 순서

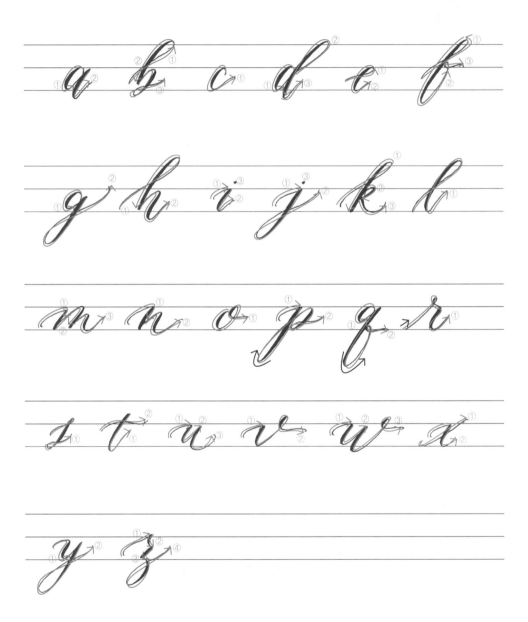

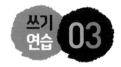
모던 영문 캘리그라피 대문자 및 숫자, 기호

모던 영문 캘리그라피 대문자는 카퍼플레이트 서체 대문자가 조금 더 간결하게 쓰였다고 볼 수 있습니다. 쓰는 순서에 따라 연습노트에 따라 쓰기 연습을 해보세요.

$$A \quad B \quad C \quad D \quad E \quad F$$

$$G \quad H \quad I \quad J \quad K \quad L$$

$$M \quad N \quad O \quad P \quad Q \quad R$$

$$S \quad T \quad U \quad V \quad W$$

$$X \quad Y \quad Z$$

$$1 \quad 2 \quad 3 \quad 4 \quad 5 \quad 6$$

$$7 \quad 8 \quad 9 \quad 0 \quad \& \quad ! \quad ?$$

모던 영문 캘리그라피 대문자 및 숫자, 기호 쓰는 순서

쓰기
연습 04

P325는
쓰기 노트 143~144쪽에
연습해보세요.

이미지 플로리싱 활용법

카퍼플레이트 서체에서 배웠던 글씨 플로리싱 외에도 플로리싱을 활용한 이미지 표현도 할
수 있습니다. 이미지 플로리싱을 위한 기본획 연습을 해보겠습니다.

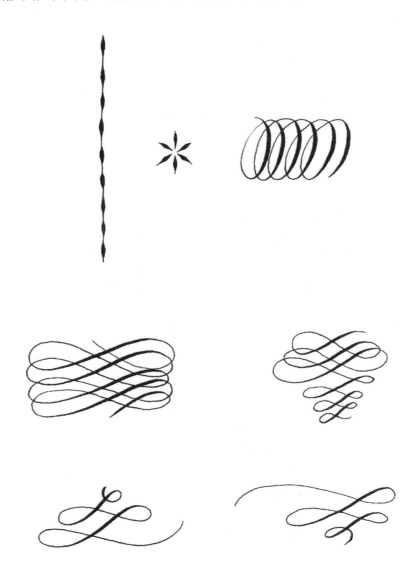

간단한 이미지 따라 그리기

P326은
쓰기 노트 145~149쪽에
연습해보세요.

모던 영문 캘리그라피 단어, 문장 쓰기

Moonlight

wedding

Bridal

Dreamer

sunshine

Love story

tea time

Modern calligraphy

Make today
magical

Be the change
you wish
to see in
the world

No man truly
has joy unless he
live in love

06 모던 영문 캘리그라피 스타일링

엠보싱 스탬프 활용

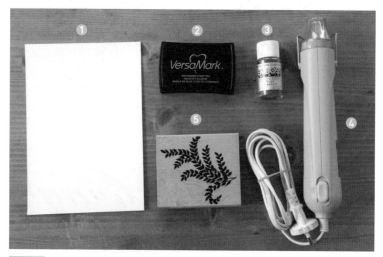

준비물 ① 켄트지 ② 워터마크 잉크패드 ③ 엠보싱 가루 ④ 핫툴 ⑤ 스탬프

1 잉크패드보다 스탬프가 클 때는 잉크패드를 뒤집어 스탬프에 두드려줍니다

2 작품지에 스탬프를 찍습니다. 스탬프를 전체적으로 꼭꼭 눌러줍니다.

3 워터마크 잉크는 투명하므로 흰 종이에 찍었을 때는 눈에 잘 보이지 않을 수 있습니다.

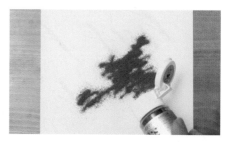

4 찍힌 부분에 엠보싱 가루를 골고루 뿌려줍니다.

5 불필요한 부분에 묻은 가루는 붓으로 세밀하게 털어냅니다.

6 엠보싱 가루 부분에 힛툴로 열을 가하여 줍니다.

6 엠보싱 가루가 부풀어 볼록하게 올라온 이미지가 완성됩니다.

실링왁스 소품 활용

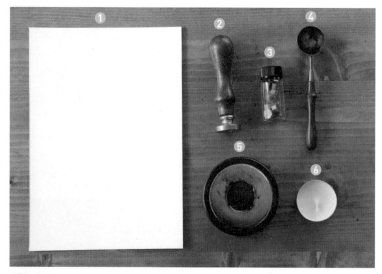

준비물 ① 켄트지 ② 인장 ③ 실링왁스 ④ 왁스워머 ⑤ 멜팅스푼 ⑥ 캔들

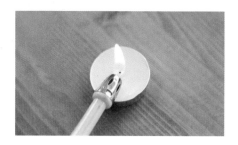

1 캔들에 불을 붙입니다.

2 왁스 워머를 덮어줍니다.

3 실링 왁스 세 알을 멜팅 스푼에 넣고 워머에 올려둡니다. 인장의 크기는 주로 2.5~3cm 정도이며 인장의 크기에 따라 3개 ~ 5개 정도 실링 왁스의 개수를 정합니다.

4 실링 왁스가 완전히 녹아 풀어질 때까지 데워줍니다.

5 스푼에 담긴 왁스를 종이 위에 부어줍니다.

6 스푼을 돌리며 왁스를 최대한 동그란 모양
이 되도록 만들어줍니다.

7 왁스를 붓지미지 인장의 위치를 잘 잡이 을
려 놓고 찍어줍니다.

8 5초 정도 이상 지난 후에 떼이줍니다.

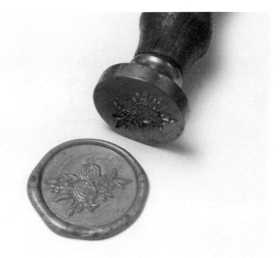

9 멋진 실링왁스가
완성됩니다.

아게이트 소품 활용

준비물 ① 메탈 물감 ② 물통 ③ 딥펜 ④ 붓 4호 ⑤ 아게이트

1 붓에 물을 듬뿍 묻힙니다.

2 물감을 풀어 붓에 묻힙니다.

3 펜촉에 물감을 넣어줍니다.

4 아게이트를 손으로 잘 잡고 펜촉으로 종이에
쓰듯이 같은 방법으로 글씨를 씁니다.

응용 작품

스탬프 활용 태그

엠보싱 스탬프 활용 액자 작품

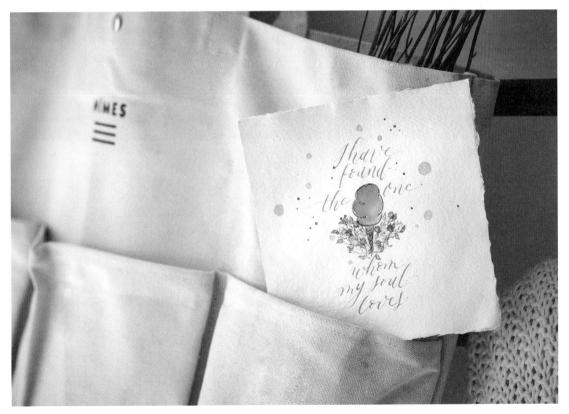

스탬프+수채물감 활용 엽서 작품

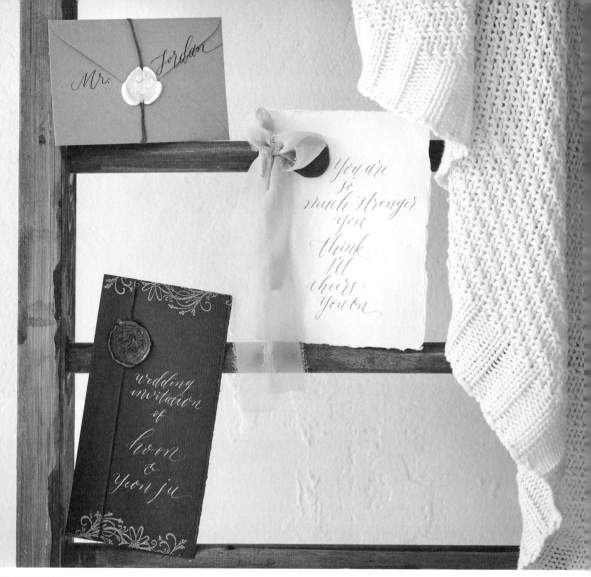

실링왁스를 활용한 봉투 작품

아게이트 활용 소품

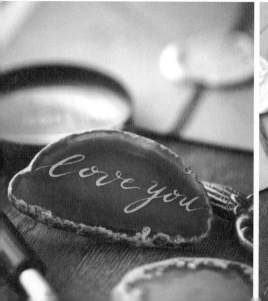

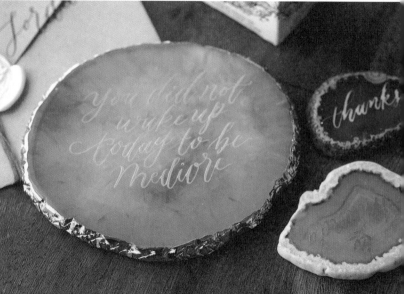

붓펜으로 쓰는 브러시
영문 캘리그라피

Calligraphy

브러시 영문 캘리그라피 기본획 연습

P338은
쓰기 노트 159~162쪽에
연습해보세요.

펜텔 컬러 브러시를 사용하였습니다. 모 브러시를 사용하면 글씨의 볼륨감이 더 해지지만 처음에 좀 어려울 수 있습니다. 모 브러시가 어렵게 느껴진다면 팁 브러시를 사용하여 써보세요.

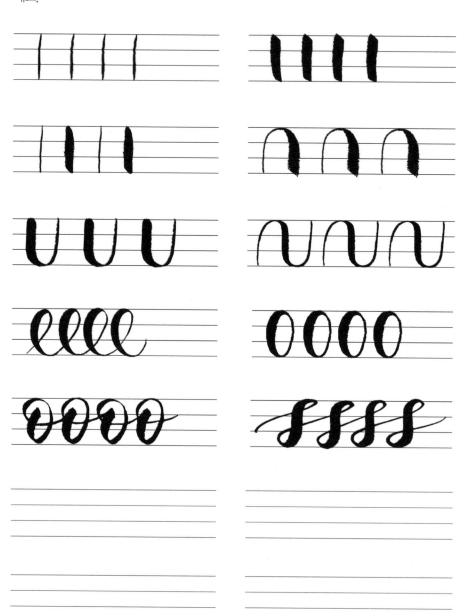

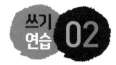
브러시 영문 소문자

기울임 스타일

＊쓰는 순서는 펜 모던 영문 캘리그라피와 동일합니다.

a b c d e f g

h i j k l m n

o p q r s t u

v w x y z

브러시 영문 소문자 기울임 스타일 쓰는 순서

직선 스타일

a b c d e f

g h i j k l

m n o p q r

s t u v w

x y z

브러시 영문 소문자 직선 스타일 쓰는 순서

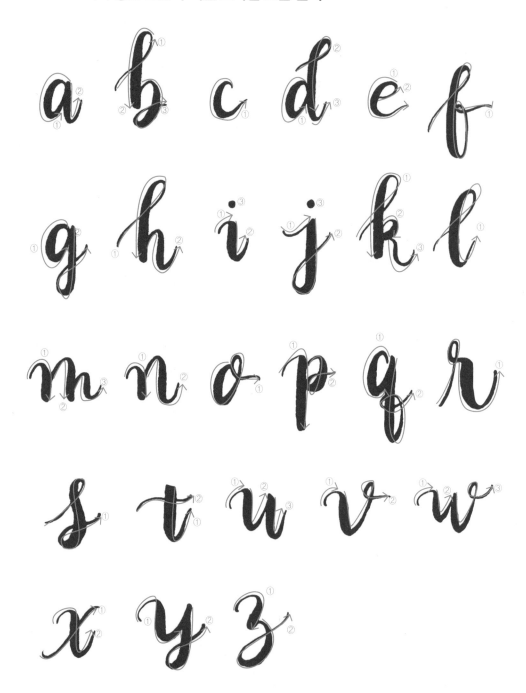

쓰기 연습 03 브러시 영문 대문자 및 숫자, 기호

P343은
쓰기 노트 173~178쪽에
연습해보세요.

기울임 스타일

*A B C D E F
G H I J K L
M N O P Q R
S T U V W
X Y Z 1 2 3 4 5
6 7 8 9 0 0 & ! ? .*

브러시 영문 대문자 및 숫자, 기호 기울임 스타일 쓰는 순서

직선 스타일

A B C D E F
G H I J K L
M N O P Q R
S T U V W X
Y Z

브러시 영문 대문자 및 숫자, 기호 직선 스타일 쓰는 순서

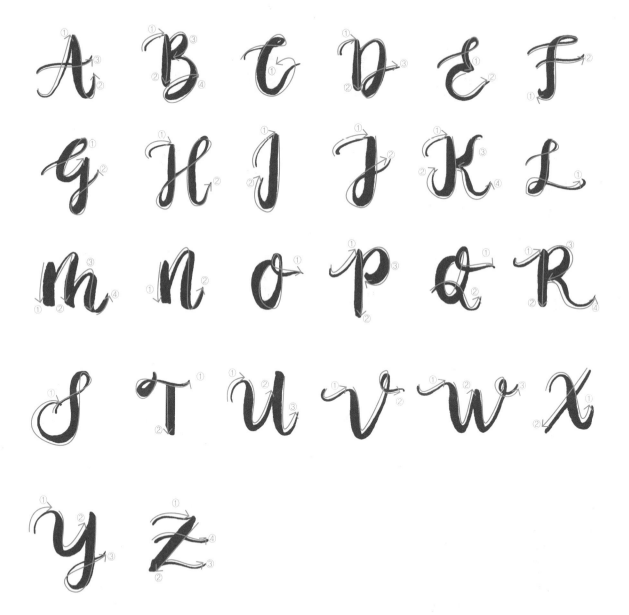

브러시 영문 단어 쓰기

아래 예제 글씨를 보고 따라 써보세요.

Birthday

wonderful

wonderful

Joy

Joy

welcome

victory

Smile

home

calligraphy

쓰기 연습 05 브러시 영문 문장 쓰기

P349~350은 쓰기 노트 190~196쪽에 연습해보세요.

아래 예제 글씨를 보고 따라 써보세요.

Happy new Year

happy Birthday to you

the beginning of
anything you want

the beginning of anything you want
당신이 이루고자 하는 그것의 시작

may this
New Year
all your
wishes turn
into reality

may this new year all your wishes turn into reality
올해에는 너의 모든 소원들이 현실이 될거야

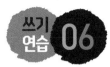

● P351~357
다양한 마카펜,
붓펜을 준비하여
켄트지, 수재화지
등의 종이에 따라
쓰기 연습을 해보세요.

쓰기연습 06 브러시와 마카를 활용한 영문 캘리그라피

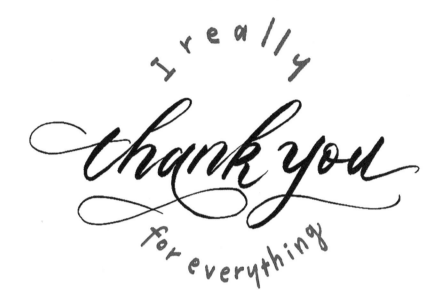

팁브러시로 쓴 thank you, zig calligraphy
펜 2.0mm 촉으로 쓴 I really, for everything

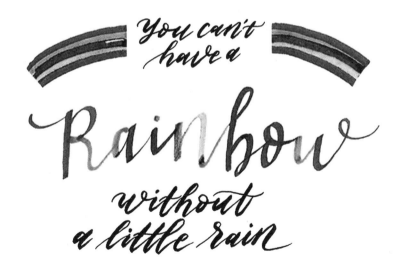

zig calligraphy **펜 2.0mm** 촉으로 쓴 Rainbow와 무지개,
팁브러시로 쓴 you can't have a, without a little rain

a good time
with my
Friend

zig calligraphy 펜 2.0mm 촉으로 쓴 a good time with my,
펜텔 컬러 브러시로 쓴 Friend

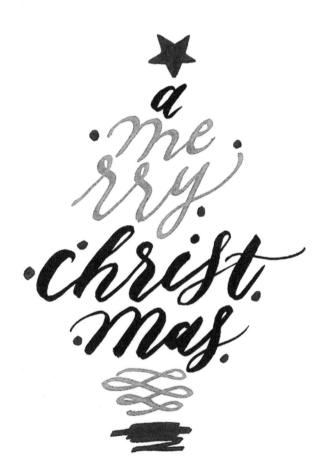

쿠레타케 브러시 no.24로 쓴 a, christmas,
zig calligraphy 메탈릭 펜 2.0mm 촉으로 쓴 merry와 일러스트

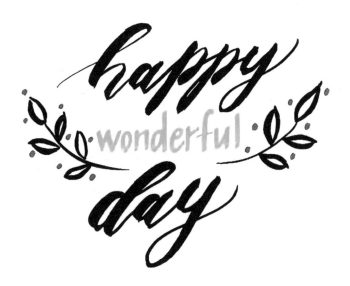

펜텔 컬러브러시로 쓴 happy day,
zig calligraphy 펜 2.0mm 촉으로 쓴 wonderful

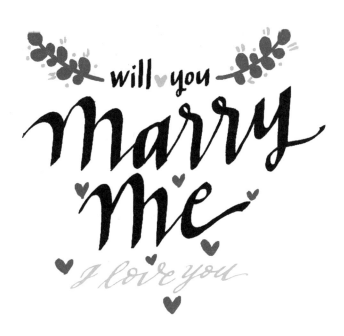

zig calligraphy 펜 2.0mm 촉으로 쓴 will you, I love you, 일러스트,
zig calligraphy 펜 3.5mm 촉으로 쓴 marry me

쿠레타케 브러시 no.24로 쓴 joy world,
zig calligraphy 펜 2.0mm 촉으로 쓰고 그린 to the와 일러스트

쿠레타케 브러시 no.24로 쓴 Holliday,
zig calligraphy 펜 2.0mm 촉으로 쓰고 그린 WELCOME과 일러스트

쿠레타케 브러시 no.22로 쓴 love yourself,
zig calligraphy 펜 2.0mm, 3.5mm 촉으로 그린 일러스트

다양한 기법으로 풍성해지는 캘리그라피 활용

Calligraphy

수채 기법

수채화 물감을 사용하는 수채 기법을 활용하여 다양한 캘리그라피 표현을 해보겠습니다.

수채 기법에 필요한 도구

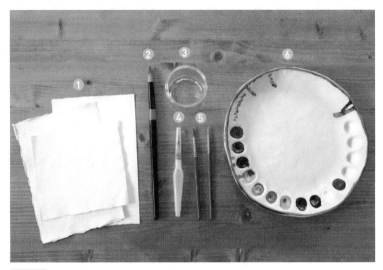

준비물 ① 수채화지 ② 수채 붓(루벤즈18호) ③ 물통 ④ 붓펜 ⑤ 수채 붓(화홍 3호,4호) ⑥ 물감파레트

❶ **수채화지** : 수채화 전용지에 쓰고 그릴 때 발색이 좋습니다.
　　(파브리아노 수채화지/와트만지/띤또레또/카디/아르쉬)

❷, ❺ **수채 붓** : 매우 다양한 종류와 크기의 수채붓이 있습니다.(화홍 – 2호~4호)

❸ **물통** : 플라스틱 물통 또는 일회용 음료 컵을 재활용하여 사용할 수도 있습니다.

❹ **붓펜** : 다양한 색감을 쓰기 위해 워터 붓펜을 사용합니다. (펜텔 워터브러시)

❻ **팔레트** : 주로 쓰는 철제, 플라스틱 팔레트 외에도 일회용 종이 팔레트도 있습니다.
　　(크기는 작고 구분하는 칸의 개수가 많은 것이 유용함)

❼ **수채물감** : 투명 수채화 물감, 불투명 수채화 물감 등으로 구분할 수 있습니다.
　　(쿠레타케/사쿠라코이 고체물감 – 휴대하기 편리함 미션/알파/신한/미젤로/홀베인 등 튜브형 수채화
　　물감)

수채 기본 기법

● P357~368
수채화지, 수채물감,
수채붓 또는
워터브러시를
준비하여 따라
그리기 연습을 해보세요.

수채 그러데이션 기법

수채(水彩) 기법에서는 물과 물감을 잘 조절하여 그리는 것이 중요합니다. 물과 물감의 양에 따라 각기 다른 농담과 색감이 표현됩니다.

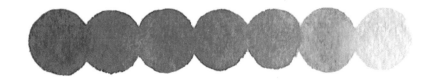

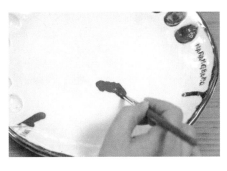

1 물감 팔레트에 물감의 농도를 진하게하여 붓에 묻힙니다.

2 진한 농도로 수채화지에 채색합니다.

3 물에 붓을 살짝 씻어냅니다.

4 물로 씻어낸 붓의 물감을 물감 팔레트에 조금 풀어줍니다.

5 2번 과정에서 채색한 그림 뒤에 채색합니
다. 처음보다 흐린 농담이 표현됩니다.

6 다시 붓을 물에 살짝 씻어냅니다.

7 더 흐려진 농담을 파레트에서 확인할 수 있
습니다.

8 채색했을 때 역시 가장 흐린 농담을 볼 수
있습니다. 이런 방식으로 농담을 조절할 수 있
습니다.

그러데이션 방향 응용 방법

1 진한 농도의 물감을 채색합니다. 이 때 물기가 붓에 어느 정도 머금고 있어야 합니다.

2 붓을 깨끗이 씻어냅니다.

3 휴지 또는 키친타월 등에 물기를 충분히 제거해줍니다.

4 1번 과정에서 채색했던 물감을 끌어와 채색합니다.

> **Tip**
> 진한 농도의 물감을 채색하는 시작 위치에 따라 그러데이션 방향이 결정될 수 있습니다.

5 2, 3번의 과정을 반복하고 4번의 물감을 끌어와 채색합니다.

수채 색채 믹스 기법

색채를 믹스하면 다양한 느낌의 색감을 표현할 수 있습니다. 색을 섞으려면 물의 양을 적절하게 잘 사용해야 합니다. 물이 너무 적으면 색이 섞이지 않고, 반대로 물이 너무 많으면 번짐이 심해져 원하는 색감이 표현되기 어렵습니다. 색을 섞어 새로운 색을 만들어 내기도 하고, 한 이미지 안에서 여러 가지 색을 표현할 수도 있습니다. 다만 네 가지에서 다섯 가지 이상의 색이 섞이게 되면 색이 탁해질 수 있으므로 주의해야 합니다. 색채 믹스 기법을 실습을 통해 배워보겠습니다.

1 3가지 색을 삼등분하여 채색해봅니다. 먼저 원하는 구획으로 분할 계획을 하고 첫 번째 채색을 합니다.

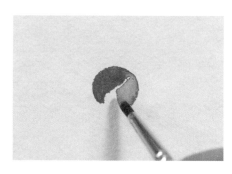

2 두 번째 채색을 합니다.

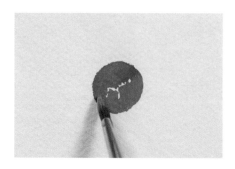

3 세 번째 채색을 합니다.

4 붓을 물에 깨끗이 씻어주고 깨끗한 물을 붓에 묻힙니다.

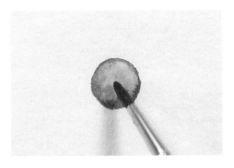

5 세 가지 색의 가운데에 물을 조금씩 떨어뜨려 세 가지 색을 섞어줍니다.

> **Tip**
> 깨끗한 물을 떨어뜨려 색과 색의 구분선을 섞어주면 자연스럽게 색이 혼합되는 방법으로 다양한 색, 다양한 분할의 색채 믹스 이미지를 만들어보세요.

새로운 색을 만드는 색채 믹스 기법

이번 색채 믹스 기법은 새로운 색을 만들어 나가는 방법입니다.

❶ 1번 색을 채색합니다.

❷ 1번 색의 붓을 씻지 않고 그대로 3번 색을 섞어 채색합니다.

❸ 붓을 깨끗이 씻어 내고 3번을 채색합니다.

❹ ❶~❹의 과정을 반복하여 색을 섞어 채색해 나갑니다.

어떤 색들이 섞여 어떤 새로운 색이 만들어졌는지 한눈에 볼 수 있는 컬러차트를 만들 수 있습니다. 색을 섞는 과정 없이 바로 다른 색으로 넘어가게 되면 색감의 조화를 이루지 못할 수 있으므로 중간중간 색을 섞어주면 자연스러운 색감 변화를 만들 수 있습니다. 또 컬러차트를 활용하여 색감에 변화를 주어 캘리그라피를 쓸 수 있습니다.

 # 수채 배경지 만들기

수채 기법을 활용하여 캘리그라피 엽서 배경지 제작도 가능합니다. 배경지를 제작하여 완전히 마른 후에 그 위에 캘리그라피를 쓰면 됩니다.

수채 기법으로 만든 배경지

색채 믹스 효과 배경지

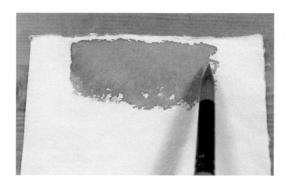

1 배경지는 면적이 넓으므로 큰 붓을 사용해야 합니다. 물감을 잘 풀어 붓 전체에 골고루 묻히고 물의 양을 많이 하여 넓은 면적에 골고루 채색합니다.

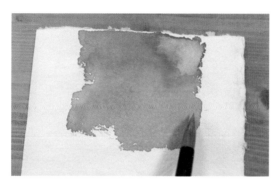

2 1번 과정에서 채색한 부분과 겹치도록 두 번째 색을 넓게 채색합니다.

> **Tip**
> 물의 양이 충분해야 색이 자연스럽게 잘 섞이므로 참고하세요.

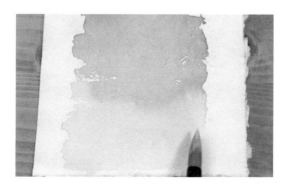

3 2번 채색 부분과 겹치도록 세 번째 색을 넓게 채색합니다.

뿌리기 수채 효과 배경지

물감을 톡톡 뿌려준 후 그 중 몇 개의 방울을 골라 붓에 물을 묻혀 조금 더 크기를 키운 후 번지게 해줍니다. 물방울의 크기가 다양하게 구성되면 훨씬 더 풍성한 이미지 표현을 할 수 있습니다. 그림이나 글씨를 완성한 후 뿌리기 효과로 마무리 해줄 수 있습니다.

1 붓을 둘째 손가락으로 톡톡 쳐줍니다.

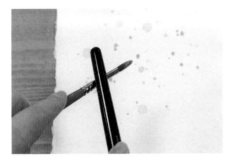

2 1번의 방법이 어려울 경우에는 다른 붓으로 쳐주세요.

Tip

붓은 최대한 아래쪽을 향하도록 두고 뿌려주어야 합니다. 그렇지 않으면 원치 않는 쪽으로 물감이 튈 수 있으니 주의하세요.

 03 수채 믹스 기법으로 쓰는 캘리그라피

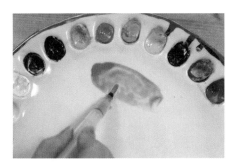

1 첫 번째 물감을 워터브러시에 골고루 묻힙니다.

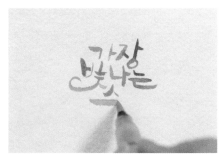

2 획을 그어줍니다.

3 브러시를 씻지 않고 바로 두 번째 물감을 묻힙니다.

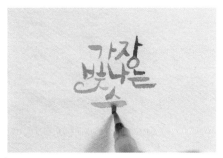

4 획을 그어줍니다.

> **Tip**
>
> 붓에 물감을 골고루 묻히면서 글씨를 쓰는 방법입니다. 획마다 색상의 변화가 있어야 전체 문장의 자연스러운 색감 변화를 표현할 수 있습니다. 색을 섞을 때 붓을 씻지 않고 바로 다른 물감을 묻히는 것이 중요하며, 색이 너무 많이 섞여 탁해지면 붓을 씻어내고 다시 새로운 물감을 묻혀 씁니다.

두 가지 색상의 물감을 섞어 쓴 캘리그라피

● P366~368
수채화지에
워터브러시를
이용하여
따라 쓰기
연습을 해보세요.

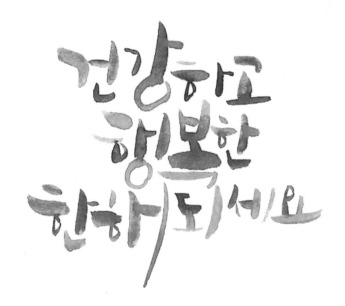

세 가지 이상의 물감을 섞어 쓴 캘리그라피

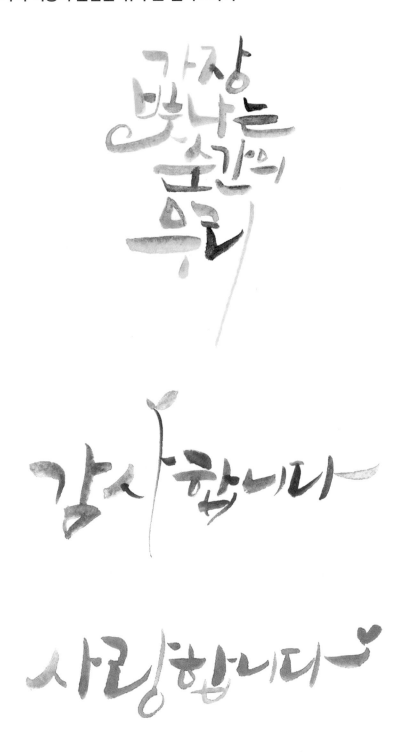

행복한 하루

최고
멋쟁이
우리
아빠
사랑
합니다

the best
is yet
to come

그리기
연습 **04**

● P369~381
수채화지, 수채물감,
수채붓 또는
워터브러시를
준비하여 따라
그리기 연습을 해보세요.

캘리그라피에 자주 쓰는 수채 일러스트 활용법

수채 나뭇잎 기본 그리기

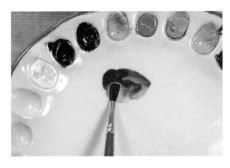

1 진한 농도의 물감을 붓에 가득 묻힙니다.

2 물감을 가득 묻힌 부을 눌러 나뭇잎 모양을 만들어 채색합니다.

3 붓을 깨끗이 씻어줍니다.

4 붓에 물기를 빼줍니다.

5 1번 과정의 물감을 끌어와 채색합니다.

6 3, 4번의 과정을 반복한 뒤 5번 과정의 물감을 끌어와 채색합니다.

7 6번 과정의 이미지가 어느 정도 마르면 잎맥을 그리기 위해 1번의 물감에 푸른 계열의 물감을 섞어 1번보다 진한 색감을 만듭니다.

8 7번의 붓끝을 최대한 뾰족하게 다듬어 줍니다.

9 뾰족한 붓끝을 수직으로 세워 빠른 속도로 예리하게 잎맥을 그려줍니다.

수채 기본 꽃 그리기

1 검정 물감을 붓에 가득 묻힙니다.

2 붓을 수직으로 세워 콕콕 점을 찍어 수술 부분을 표현합니다.

3 꽃잎 표현을 위해 깨끗한 붓에 파란 물감을 가득 묻힙니다.

4 붓을 눌러 꽃잎 모양을 한 장씩 그립니다.

> **Tip**
>
> 꽃잎을 그릴 때 위의 수채 나뭇잎 그리기처럼 진한 물감을 먼저 채색하고 붓을 깨끗이 씻어 맑은 물로 진한 물감을 끌어오는 방식으로 꽃잎을 채색하여 그려줍니다.

5 최대한 붓을 눕히고 면을 이용하여 꽃잎을 그립니다.

수채 장미 꽃잎 그리기 Ⅰ

1 가운데 점을 시작으로 꽃잎을 감싸면서 바깥쪽으로 그려나갑니다.

2 꽃잎을 세 겹에서 네 겹 정도까지 감싸 그려줍니다.

3 물에 붓을 깨끗이 씻어내고 붓에 물을 묻힙니다.

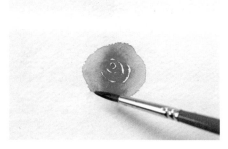

4 맑은 물로 2번 과정의 물감을 끌어와 번짐을 이용해 장미꽃잎을 완성합니다.

수채 장미 꽃잎 그리기 II

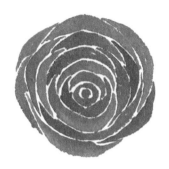

1 두 가지 또는 세 가지 정도의 물감 색을 사용하여 색을 바꿔가며 꽃잎을 그립니다.

2 장미꽃 그리기 I과 같이 가운데 점을 시작으로 꽃잎을 감싸면서 바깥쪽으로 그려나갑니다.

3 이 때 주의할 점은 잎과 잎이 붙지 않도록 간격을 조금씩 떨어뜨려 그려나갑니다.

4 원하는 크기가 만들어지면 꽃잎을 마무리합니다.

수채 카네이션 그리기

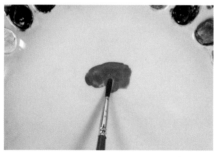

1 카네이션 잎을 그리기 위한 빨간 물감을 붓에 골고루 묻힙니다.

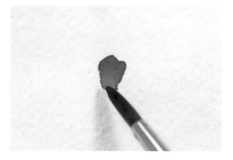

2 첫 번째 꽃잎을 그립니다. 빨간 물감을 진하게 채색하고 붓을 씻어 맑은 물로 물감을 끌어와 꽃잎을 그립니다.

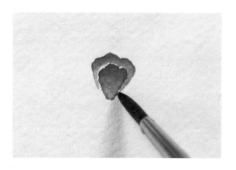

3 같은 방법으로 2번 과정의 꽃잎을 감싸며 두 번째 꽃잎을 그립니다.

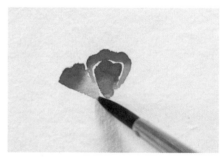

4 왼쪽에 다음 꽃잎을 같은 방법으로 그립니다.

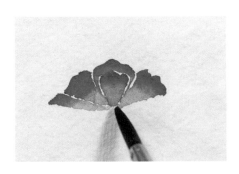

5 왼쪽에 두 개의 꽃잎을 그린 후 오른쪽에 마지막 꽃잎을 그려 카네이션 꽃잎을 완성합니다.

6 카네이션 줄기를 채색하기 위해 녹색 계열의 물감을 붓에 골고루 묻힙니다.

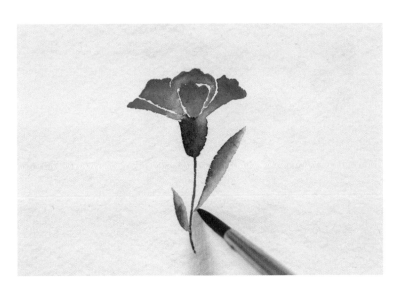

7 녹색의 진한 물감을 묻혀 채색하고 물로 연한 농담을 만들어 채색하는 방식으로 줄기를 그립니다.

수채 튤립 그리기

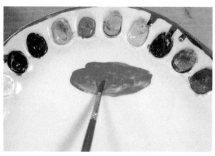

1 튤립 꽃잎을 그리기 위해 다홍 물감을 붓에 골고루 묻힙니다.

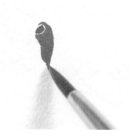

2 진한 농담의 다홍 물감으로 가운데 점을 시작으로 첫 번째 꽃잎을 그립니다.

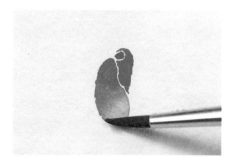

3 두 번째 꽃잎은 진한 농담으로 채색한 후 맑은 물로 물감을 끌어와 옅은 농담으로 채색합니다.

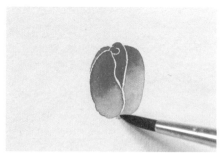

4 3번 과정과 같은 방법으로 마지막 꽃잎을 그립니다.

5 줄기를 그리기 위해 녹색 계열의 물감을
붓에 골고루 묻힙니다.

6 꽃잎을 그린 방법과 같은 방법으로 줄기를 먼저 그린 후 잎을 그려 튤립을 완
성합니다.

수채 선인장 그리기 Ⅰ

정면에서 바라본 선인장 화분을 그려봅니다.

1 선인장 화분을 그릴 때는 화분을 먼저 그립니다. 화분을 토분으로 그리기 위해 갈색 계열의 물감을 붓에 골고루 묻힙니다.

2 토분 역시 진한 물감으로 채색한 후 맑은 물로 물감을 끌어와 농담을 표현하여 토분을 그립니다.

3 선인장을 그리기 위해 녹색 계열의 물감을 붓에 골고루 묻힙니다.

4 선인장 몸통을 농담 표현법으로 그립니다.

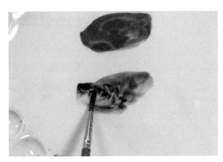

5 왼쪽과 오른쪽에 각각 아기 선인장을 그립
니다.

6 선인장을 채색한 물감보다 좀 더 진한 녹색
계열의 물감을 조색하여 붓에 골고루 묻힙니다.

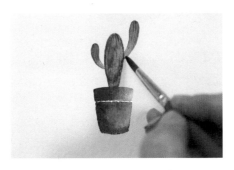

7 신한 물감을 묻힌 붓을 살 나눔어 붓끝으로
선인장의 줄기 무늬를 그립니다. 붓끝으로 예리
하고 빠르게 그려 줄기 무늬를 표현합니다.

8 붓의 양늘 최대한 적게 하여 흰색 물감을
붓에 묻힙니다.

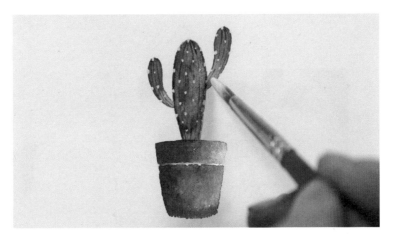

9 선인장의 가시를 표현하기 위해 흰색 물감으로 붓을 잘 세워 콕콕 점을 찍어
그립니다.

수채 선인장 그리기 II

살짝 위쪽에서 보아 화분 위에 놓인 돌이 보이는 모습입니다.

1 토분을 그리기 위해 갈색 계열의 물감을 붓에 골고루 묻힙니다.

2 진한 물감으로 채색한 후 맑은 물로 물감을 끌어와 농담을 표현하여 토분을 그립니다.

3 토분을 채색했던 물감에 검정 물감을 섞어 좀 더 진한 색을 만들어 붓에 골고루 묻힙니다.

4 화분에 가까이 점을 콕콕 찍어 돌을 그립니다. 점의 크기를 큰 것, 작은 것 등 골고루 그립니다.

5 선인장을 그리기 위해 녹색 계열의 물감을 붓에 골고루 묻힙니다.

6 선인장 몸통을 안쪽부터 하나하나 그려줍니다. 진한 물감을 채색한 후 맑은 물로 물감을 끌어와 농담 표현을 하여 채색합니다.

7 바깥쪽으로 감싸며 선인장 몸통을 완성합니다.

8 선인장 꽃을 그리기 위해 빨강 물감과 물을 섞어 흐린 농담의 빨강 물감을 만듭니다.

9 8번 과정의 두 가지 농담의 빨강을 번갈아 채색하며 선인장 몸통 윗부분에 꽃을 그립니다.

10 5번 과정의 물감을 붓에 골고루 묻혀 붓을 잘 세워 x자로 선인장 가시를 그립니다.

수채 기법 응용 작품(액자, 엽서, 책갈피)

카네이션 수채화를 이용해 만든 액자

> **Tip**
>
> **액자를 고려한 작품지의 여백 조절**
>
> 액자의 크기에 맞춰 먼저 종이를 재단할 때 액자에 끼우고 나면 사방 0.5cm 정도씩 액자 프레임이 겹쳐지기 때문에 감안하고 작품 여백을 잘 조절해야 합니다.

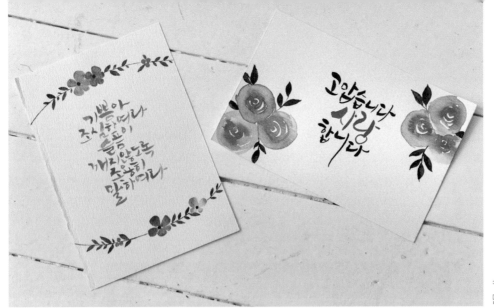

수채 꽃 일러스트로
만든 캘리그라피 엽서

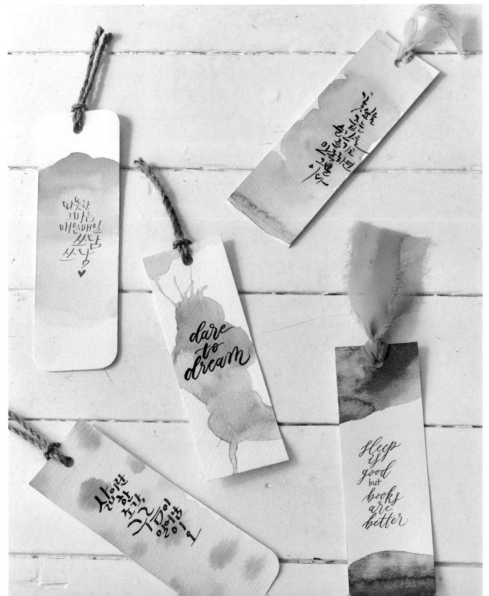

수채 배경지 만들기를
응용하여 만든 캘리그
라피 책갈피

수묵 기법

동양화 물감과 먹을 이용하는 수묵 기법을 활용하여 다양한 캘리그라피 표현을 해보겠습니다.

수묵 기법에 필요한 도구

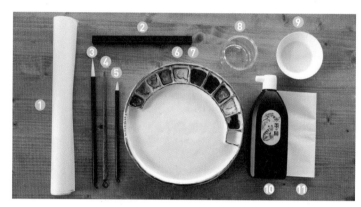

준비물

① 이합지 ② 서진
③ 문인화 붓
④ 캘리그라피 붓
⑤ 채색 붓
⑥ 동양화 물감
⑦ 접시
⑧ 물통
⑨ 먹그릇 ⑩ 먹물
⑪ 휴지 또는 면걸레

① 이합지 : 기본 화선지를 사용해도 좋지만, 수묵 기법에서는 물 조절이 필요하므로 기본 화선지보다 두꺼운, 이합지를 사용합니다. 이합지도 화선지의 한 종류입니다.

② 서진 : 화선지를 고정하는 역할을 하는 서진입니다.

③ 문인화 붓 : 캘리그라피 붓과는 조금 다르게 문인화 붓은 길이가 깁니다. 삼묵법을 활용하여 쓰기 좋은 붓입니다.

④ 캘리그라피 붓 : 수묵 일러스트와 함께 조화를 이룰 캘리그라피를 쓰는 붓으로 세필 중 사이즈를 사용합니다.

⑤ 채색 붓 : 반면 채색을 위주로 하는 채색 붓은 오히려 짧고 통통한 편입니다. 채색 붓은 민화 작업에 많이 사용되지만 수묵 일러스트를 그릴 때도 종종 사용합니다.

⑥ 동양화 물감 : 화선지에서의 발색, 착색을 위해 동양화 물감을 사용합니다. 수채화 물감은 화선지에서의 발색도 다를뿐더러 착색이 완벽하게 되지 않아 시간이 지나면 물감이 날아갑니다. 그래서 화선지에 그리는 수묵 일러스트는 동양화 물감을 사용합니다.

⑦ 접시 : 먹과 물감을 붓에 골고루 묻히면서 발색과 농도 조절을 위해 도자기 재질의 흰색 접시를 사용합니다. 사진에 있는 접시는 파레트와 접시가 함께 있는 형태이지만 물감 파레트와 접시를 따로 사용하기도 합니다.

⑧ 물통 : 수묵 기법은 물을 반드시 써야 하므로 먹그릇 외에 물통이 필요합니다. 물통은 재료 사진에 있는 물통 보다는 큰 물통을 사용하는 것이 좋습니다.

⑨ 먹그릇, ⑩ 먹물 : 캘리그라피의 기본 재료로 수묵 기법에도 꼭 필요한 먹그릇과 먹물입니다.

⑪ 휴지 또는 면걸레 : 물 조절을 위해 사용합니다. 휴지 또는 면 걸레를 사용하거나 사용했던 화선지를 사용해도 좋습니다.

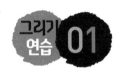
점, 선, 면 활용 수묵 붓터치 일러스트 제작법

점, 선, 면의 기본 붓터치

점

붓을 세워 잡고 붓 모의 면을 사용하여 왼쪽으로 반원, 오른쪽으로 반원을 그리는 방식으로 점을 만들 수 있으며, 붓의 면을 얼마만큼 사용하느냐에 따라 점의 크기가 달라질 수 있습니다.

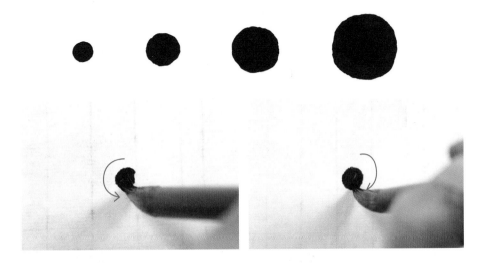

선

붓을 세워 잡습니다. 붓 터치 선을 그을 때는 기본 선 긋기의 시작인 역입, 과봉, 중봉을 거쳐 회봉은 생략하고 붓을 빠르게 빼줍니다. 선 역시 붓을 누르는 정도에 따라 굵기 변화를 줄 수 있습니다.

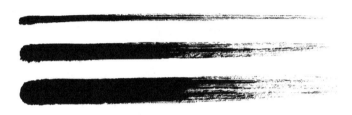

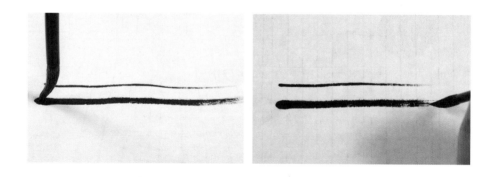

면

면봉을 사용한 붓터치 방법입니다. 붓이 회선지와 가깝게 닿을 정도로 붓을 눕혀 잡고 붓의
전체 면을 사용합니다. 처음에 붓의 면을 화선지와 잘 밀착시키고 면을 그려주다가 중간쯤
지났을 때 빠른 속도로 붓을 터치하여 빼줍니다.

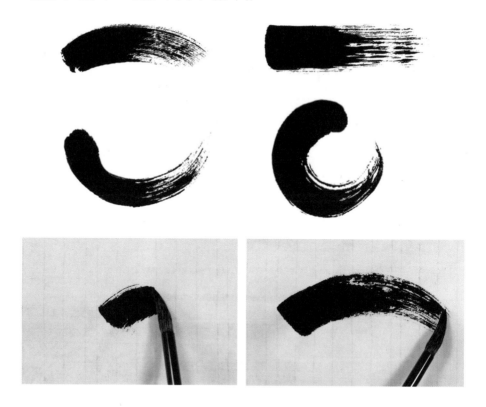

먹의 농담을 활용한 붓터치

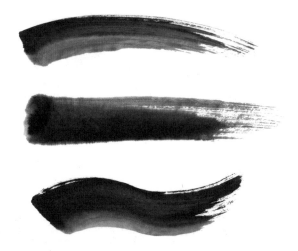

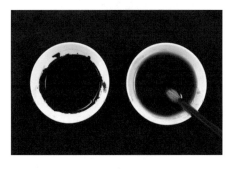

1 흐린 먹을 붓 전체에 골고루 묻힙니다.

2 붓끝에만 살짝 진한 먹을 찍습니다.

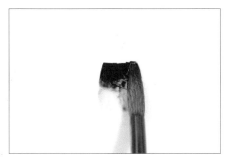

3 접시에 붓을 문지르며 흐린 먹과 진한 먹을
잘 섞어줍니다.

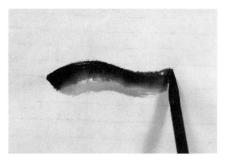

4 붓을 화선지와 가깝게 눕혀 잡고 편봉으로 곡
선 붓터치를 표현합니다.

다양한 붓터치 일러스트 예제

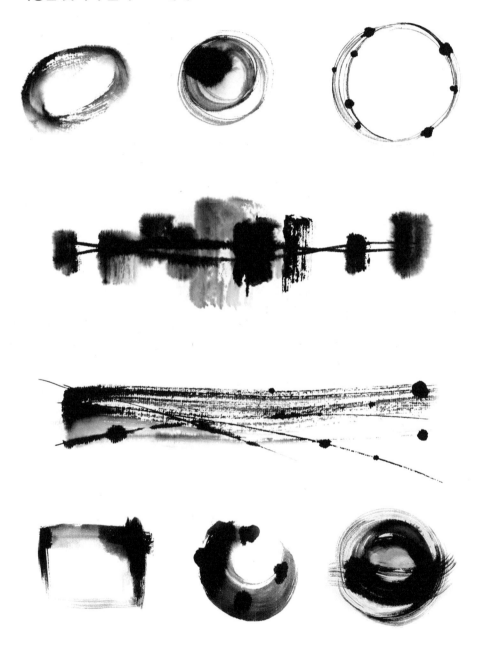

 # 다양한 먹꽃 번짐 활용

먹이 번지는 성질을 활용하여 풍성한 번짐 이미지를 만들어내는 기법입니다.

필요한 도구

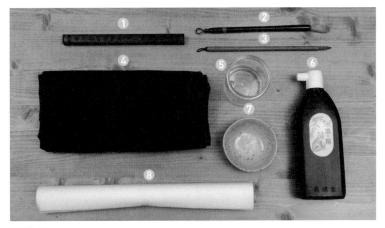

준비물 ① 서진 ② 물붓 ③ 먹물붓 ④ 모포 ⑤ 물통 ⑥ 먹물 ⑦ 먹그릇 ⑧ 화선지

1 먹물이 붓끝에 맺혀 살짝 떨어질 정도로 먹물을 붓에 듬뿍 묻혀 점을 찍습니다.

2 붓을 물붓으로 바꿔 붓에 물을 묻힙니다.

 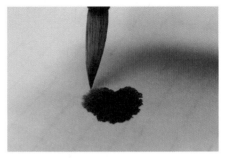

3 점 가운데에 물을 넣어준다는 느낌으로 물붓으로 꾹 눌러 줍니다. 2번 정도 반복하세요.

4 점차 번지는 것이 보이면 물붓으로 점의 둘레 부분을 콕콕 찍으며 물을 계속 넣어줍니다.

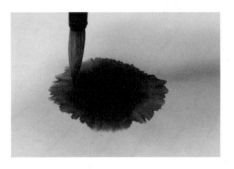 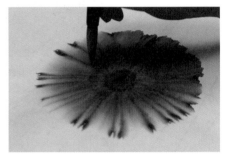

5 물을 다시 좀 더 묻혀서 번짐을 확인하며 계속 둘러가며 물을 넣어줍니다.

6 물이 계속 들어가면 농도도 흐려지고 먹꽃의 크기도 커집니다.

먹꽃 번짐 활용의 과정 중 **2**번 따라히기 과정에서 우유, 소금, 물감 등을 사용하면 다른 느낌의 먹꽃 번짐을 표현할 수 있습니다.

우유 먹꽃 번짐 소금 먹꽃 번짐 물감 먹꽃 번짐

 # 수묵 기법의 기본 '삼묵법' 활용 수묵 일러스트

- 수묵 기법 : 먹만 사용
- 수묵담채 기법 : 먹과 색을 함께 사용

- 삼묵 만드는 법

짙은 먹(농묵)

중간 먹(중묵)

엷은 먹(담묵)

→ 농묵

→ 중묵

→ 담묵

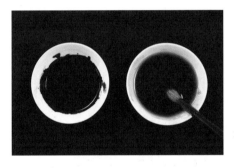

1 담묵을 붓 전체에 골고루 묻힙니다.

2 붓끝 부분에만 농묵을 묻힙니다.

3 접시에 붓을 문질러줍니다.

4 농묵과 담묵이 섞이면서 중묵이 되므로 삼묵이 만들어집니다.

Tip

동양화 물감을 사용하는 수묵담채 기법의 삼묵 표현도 방법은 같습니다.

두 가지 이상의 색깔을 섞어 쓰는 방법

1 색 1을 붓에 묻힙니다.

2 접시에 물감을 풀어 붓 전체에 골고루 묻힙니다.

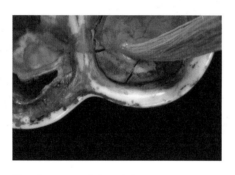

3 색 2를 붓끝에만 묻힙니다.

4 접시에 붓을 문지르며 색 1과 색 2를 잘 섞어줍니다.

5 두 색이 잘 섞인 색감 표현을 볼 수 있습니다.

삼묵법으로 수묵 기본 꽃잎 그리기 I (두 가지 색을 섞어 사용)

색 1 색 2

색 1을 붓 전체에 묻히고 색 2를 붓끝에 묻혀
색을 섞어 2색 붓을 만듭니다.

1 가운데 점을 먼저 그리고 꽃잎을 감싸며
그립니다.

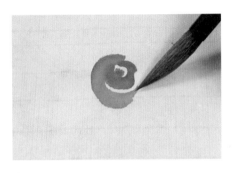

2 붓의 면을 좀 더 눌러 감싸 그린 후 마무리
는 붓끝을 점점 들이 끝을 빼줍니다.

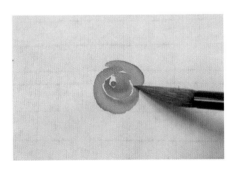

3 왼쪽 오른쪽 번갈아가며 감싸 그려줍니다.

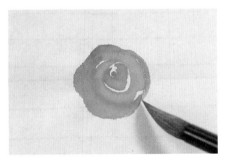

4 마지막 꽃잎은 얇은 선으로 감싸며 마무리
해줍니다.

삼묵법으로 수묵 기본 꽃잎 그리기 II (세 가지 색을 섞어 사용)

색 1 색 2 색 3

색 3을 붓 전체에 골고루 묻힙니다. 색 2를 붓의 반 정도 묻혀 섞어줍니다. 마지막으로 붓끝에 색 1을 살짝 묻혀 3색 붓을 만듭니다.

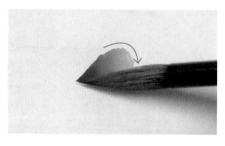

1 붓을 화선지에 가깝게 눕혀 잡고 화선지에 붓끝을 대고 서서히 누르면서 화살표 방향으로 밀어서 첫 번째 꽃잎을 그립니다.

2 같은 방법으로 두 번째 꽃잎을 그립니다.

3 같은 방법으로 세 번째 꽃잎을 그립니다.

4 색 1을 붓끝에 한 번 더 묻혀 색을 섞어준 후 붓을 잘 세워 빠르게 가는 획으로 꽃잎 테두리 선을 그립니다.

5 같은 색으로 붓을 잘 세워 가운데 점을 찍어 꽃잎을 완성합니다.

수묵 장미꽃 그리기(세 가지 색을 섞어 사용)

색 1

색 2

색 3

색 1을 붓에 묻히고 물을 섞어 흐린 농담을 만들어 붓 전체에 골고루 묻힌 후 붓끝에 색을 진하게 묻힙니다.

1 위의 기본 꽃잎 그리기 1과 같은 방법으로 꽃잎 그리기를 시작합니다.

2 꽃잎을 그릴수록 흐린 농담의 꽃잎이 표현됩니다.

3 흐린 농담의 꽃잎을 감싸 그리며 장미 꽃잎을 완성합니다.

4 색2를 붓 전체에 골고루 묻히고 붓끝에 색3을 진하게 묻힌 후 왼쪽 나뭇잎을 그립니다.

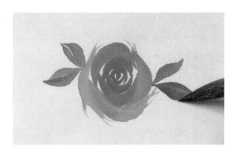

5 오른쪽 나뭇잎을 그려 완성합니다.

수묵 동백꽃 그리기 (세 가지 색을 섞어 사용)

색 1 색 2 색 3

1 색 1을 붓 전체에 골고루 묻히고 꽃 수술 부분을 점 그리기 방법으로 그립니다.

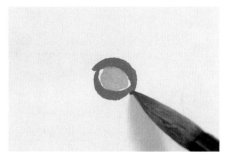

2 1번 과정의 붓끝에 색 2를 묻히고 수술을 중심으로 양쪽으로 감싸며 꽃잎을 그립니다.

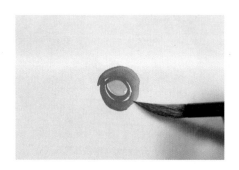

3 한 잎 더 그려주면 색 1과 색 2가 섞여 농담 이 표현됩니다.

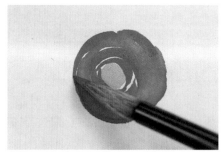

4 색 1을 한 번 더 붓끝에 묻히고 나머지 꽃잎 을 그려 동백 꽃잎을 완성합니다.

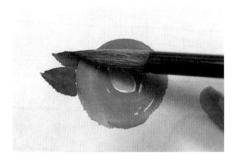

5 색 1, 색 2, 색 3을 함께 섞어 나뭇잎 색감을 만듭니다. 이 때 색 3의 비율을 가장 많이 합니다. 왼쪽 나뭇잎을 그립니다.

6 5번 과정에서 만든 색으로 나머지 오른쪽 나뭇잎을 그려 완성합니다.

수묵 선인장 그리기(네 가지 색을 섞어 사용)

색 1 색 2 색 3 색 4

1 색 3을 붓 전체에 골고루 묻히고 붓끝에 색3을 진하게 묻혀 화분의 윗부분을 먼저 그립니다.

2 색 3과 먹물을 살짝 섞어 붓에 골고루 묻힌 후 붓을 잘 세워 붓끝으로 빠르게 화분 테두리를 그립니다.

3 색 4를 붓에 골고루 묻히고 점 그리기 방법으로 화분 위의 돌을 그립니다.

4 색 1을 붓 전체에 묻힌 후 붓끝에 색 2를 묻혀 선인장 몸통을 세 번에 나누어 그립니다.

5 4번 과정의 색으로 아기 선인장을 양쪽에 그립니다. 역시 세 번에 나누어 그립니다.

6 색 2에 먹물을 살짝 섞어 조금 진하게 만든 녹색으로 선인장의 테두리를 그립니다.

수묵 복숭아 그리기

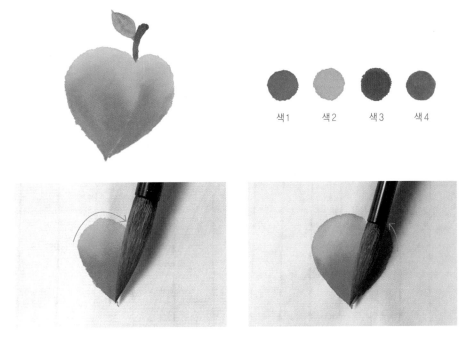

색1 색2 색3 색4

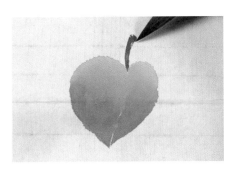

1 색 2에 색 1을 살짝만 섞어 붓 전체에 골고루 묻힌 후 새 1을 붓끝에 묻혀 화살표 방향으로 붓의 면을 밀어 그립니다.

2 1번 과정과 같은 방법으로 왼쪽보다는 작은 크기이 면을 화살표 방향으로 그려 복숭아 몸통을 완성합니다.

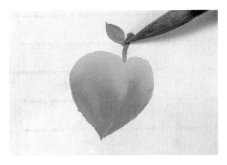

3 색 3을 붓에 골고루 묻혀 복숭아 꼭지를 그립니다.

4 색 4를 붓에 골고루 묻히고 붓끝에 색 4를 진하게 더 묻혀 나뭇잎을 그려 최종 복숭아를 완성합니다.

수묵 곰 그리기

색 1 먹물

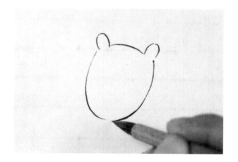

1 캘리그라피 붓에 먹물을 묻히고 붓끝을 잘 세워 빠른 속도로 곰 얼굴 모양을 스케치합니다.

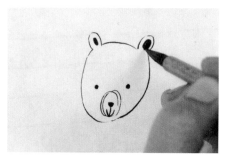

2 눈, 코, 입과 귀까지 먹물로 완성합니다.

3 색 1에 물을 조금 섞어 흐린 농담을 만들고 붓 전체에 골고루 묻힌 후 붓끝에 색 1을 진하게 묻혀 화살표 방향으로 곰 얼굴 전체에 채색하여 완성합니다.

수묵 쥐 그리기

색1 먹물

1 캘리그라피 붓에 먹물을 묻히고 붓끝을 잘 세워 빠른 속도로 쥐 얼굴 모양을 스케치하고 눈은 점 그리기 방법으로 그립니다.

2 쥐의 코도 점 그리기 방법으로 그리고 수염은 화살표 방향으로 빠르고 예리하게 그립니다.

3 색 2에 물을 조금 섞어 흐린 농담을 만들고 붓 전체에 골고루 묻힌 후 붓끝에 색 1을 진하게 묻혀 화살표 방향으로 쥐 얼굴을 채색합니다. 이 때 붓끝 방향은 아래쪽을 향합니다.

4 3번 과정의 붓을 그대로 붓끝만 윗방향을 향하도록 하여 쥐의 귀 부분을 채색하여 완성합니다.

수묵 닭 그리기

색 1 색 2 색 3 먹물

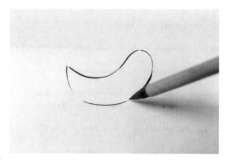

1 캘리그라피 붓에 먹물을 묻히고 붓을 잘 세워 닭의 몸통 부분을 스케치합니다.

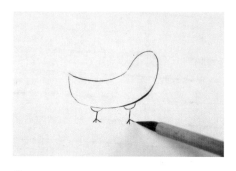

2 1번 과정과 같은 방법으로 닭의 다리 부분을 스케치합니다.

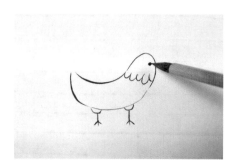

3 점 그리기 방법으로 눈까지 완성하여 스케치를 끝냅니다.

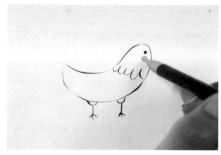

4 채색 붓으로 색 3을 골고루 묻힌 후 눈 밑에 볼터치 느낌으로 채색합니다.

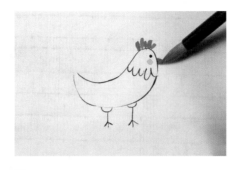

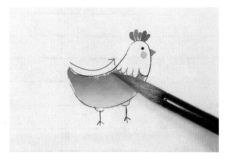

5 채색 붓에 색 1과 색 2를 번갈아 사용하여 닭 벼슬을 채색하고 닭 부리까지 채색해줍니다.

6 문인화 붓에 색 2를 골고루 묻힌 후 색 1을 붓끝에 묻혀 접시에 문질러 색을 잘 섞어줍니다. 그리고 화살표 방향으로 닭 몸통을 채색하여 완성합니다.

수묵 고양이 그리기

색 1

색 2

색 3 먹물

1 캘리그라피 붓에 먹물을 묻혀 붓을 잘 세워 고양이의 머리, 몸통, 꼬리 순으로 스케치합니다.

2 감은 눈, 수염 순으로 스케치를 완성합니다.

3 채색 붓에 색 3을 묻혀 귀를 채색합니다.

4 문인화 붓에 담묵을 묻히고, 붓끝에 농묵을 묻혀 삼묵붓을 만들고 몸통, 꼬리 순으로 고양이의 털 표현을 채색합니다.

5 얼굴 부분의 털 표현은 붓에 담묵을 묻혀 채색합니다.

6 문인화 붓에 색 2를 골고루 묻히고 붓끝에 색 1을 진하게 묻혀 접시에 문질러 잘 섞어준 후 바닥 표현을 채색하여 완성합니다.

수묵 캘리그라피 양초 만들기

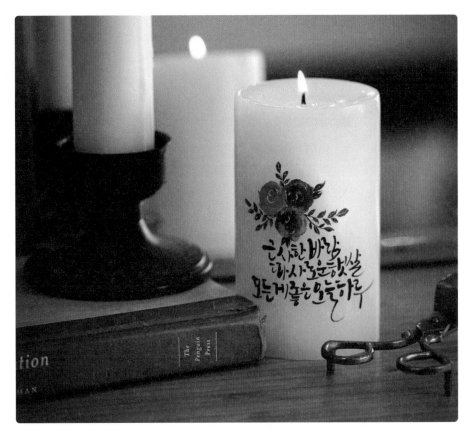

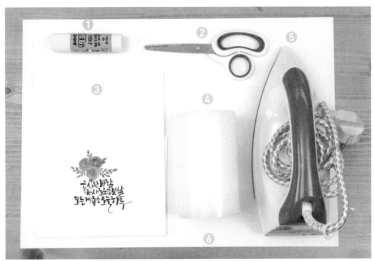

준비물 ① 딱풀 ② 가위 ③ 수묵 캘리그라피 작품 ④ 양초 ⑤ 다리미 ⑥ A4용지

1 캘리그라피 작품을 가위로 오려주세요. 이 때 최대한 글씨, 그림 부분 가까이 테두리 부분 여백이 없도록 오려줍니다.

2 오린 작품을 뒤집어서 골고루 딱풀을 발라 줍니다.

3 양초를 잘 잡고 작품을 붙입니다.

4 양초에 잘 밀착시켜 붙여 작품을 양초에 고 정합니다.

5 테이블에 A3용지(신문지 등의 파지를 사용 해도 됨.)를 깔고 그 위에서 작업해주세요. 양초를 잘 잡고 다리미로 작품 부분을 밀어주 세요. 화선지가 양초에 녹아 들어가 투명해지는 것을 볼 수 있습니다.

6 남은 부분까지 모두 다리미로 밀어주세요. 화선지가 모두 투명해졌다면 마무리합니다.

> **Tip**
> p. 331의 **6** 힛툴을 사용하여 초를 녹이는 방식으로 작업 이 가능합니다.

수묵 기법 활용 '그림 문자'

● P407~411
화선지에 붓, 먹,
동양화 물감을
이용해 쓰기 연습을
해보세요.

이 기법은 단어의 의미에 맞게 글씨를 이미지화하는 기법입니다. 먼저 단어의 의미를 바탕으로 표현하고자 하는 느낌의 컨셉을 정합니다. 글씨를 쓰고 이미지를 넣어 줄 위치를 정합니다. 그리고 이미지를 그려 넣습니다. 이때 글씨의 색감 변화를 주어도 좋습니다.

색 1

1 원하는 캘리그라피 글씨를 씁니다. '겨울'의 '겨'를 먼저 씁니다.

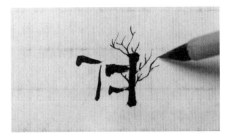

2 겨울나무의 느낌을 표현하기 위해 얇은 가지를 그립니다.

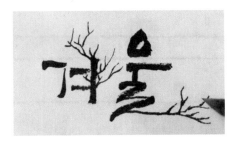

3 '울'은 'ㄹ' 받침 부분에 나뭇가지를 그립니다.

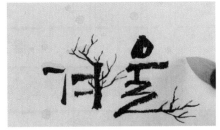

4 색 1을 채색붓에 묻혀 다양한 점의 크기로 눈을 표현하고, 나뭇가지와 글씨 부분에 쌓인 눈을 표현하여 채색합니다.

색 1 색 2

1 파도치는 모습을 표현하기 위해 글씨체는 기울임체를 활용합니다. 캘리그라피 붓으로 'ㅍ'을 씁니다.

2 문인화 붓에 색 2를 골고루 묻힌 후 붓끝에 색 1을 묻혀 편봉으로 'ㅏ'를 물결치듯 씁니다.

3 캘리그라피 붓으로 'ㄷ'을 쓰고 2번 과정과 같은 방법으로 'ㅗ'를 물결치듯 씁니다.

색 1 색 2 색 3

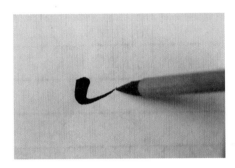

1 캘리그라피 붓으로 'ㄴ'을 씁니다.

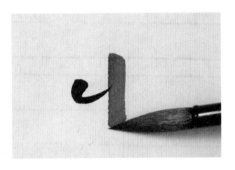

2 문인화 붓에 색 3을 붓 전체에 골고루 묻히고 붓끝에 먹물을 살짝 묻혀 접시에 문질러 섞어줍니다. 나무 기둥 표현을 위해 'ㅏ'의 세로 획을 편봉으로 채색합니다.

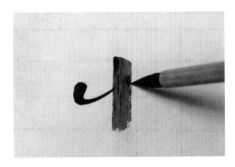

3 캘리그라피 붓으로 나무기둥에 나이테를 그립니다.

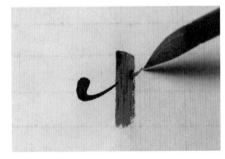

4 'ㅏ'의 'ㅡ'가로 획은 나뭇가지와 나뭇잎으로 표현하기 위해 2번 과정의 붓으로 나뭇가지를 먼저 그립니다.

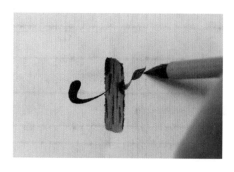

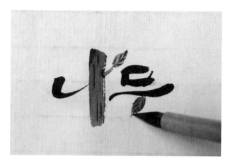

5 채색 붓에 색 1을 골고루 묻히고 붓끝에 색 2를 묻혀 나뭇잎을 채색하고 다시 캘리그라피 붓으로 잎맥을 그립니다.

6 캘리그라피 붓으로 '므'까지 쓰고 '누'의 'ㅣ' 세로 획은 **5**번 과정과 같은 방법으로 나뭇잎을 그려 마무리합니다.

색 1 색 2 색 3

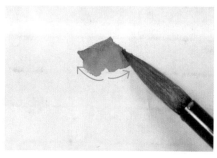

1 문인화 붓에 색 1을 골고루 묻힌 후 붓끝에 색 2를 묻혀 접시에 문질러 색을 잘 섞어준 후 붓을 눕혀 편봉으로 왼쪽 한 번 오른쪽 한 번 나누어 채색합니다.

2 캘리그라피 붓으로 '누'와 'ㅍ'의 첫 가로 획 까지 씁니다.

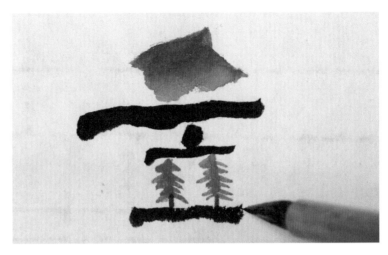

3 'ㅍ'의 세로 획은 채색붓에 색 2를 묻혀 나뭇잎과 색 3을 묻혀 나무 기둥을 그리고 캘리그라피 붓으로 가로 획을 그려 마무리합니다.

응용작품

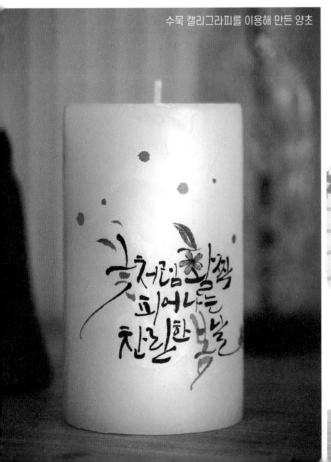

수묵 캘리그라피를 이용해 만든 양초

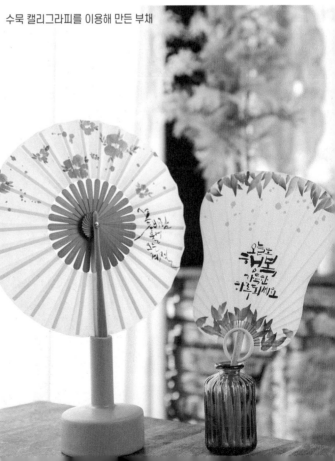

수묵 캘리그라피를 이용해 만든 부채

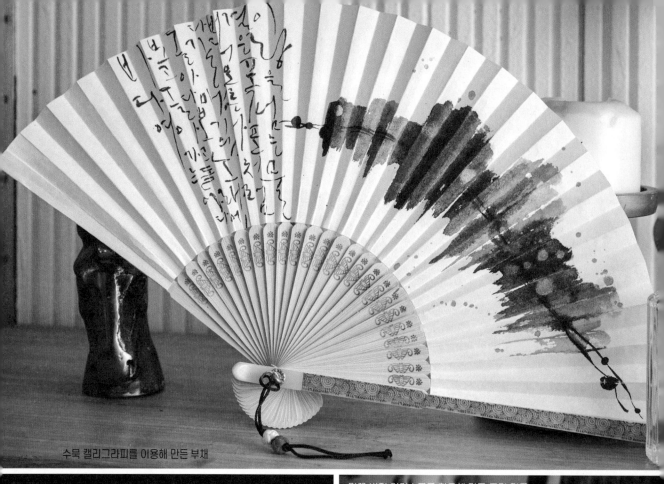
수묵 캘리그라피를 이용해 만든 부채

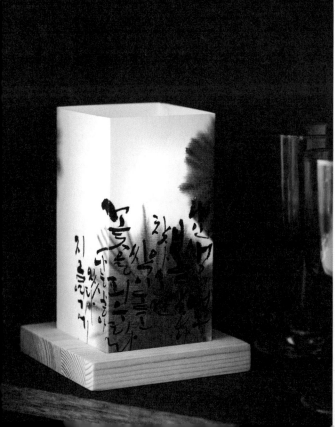

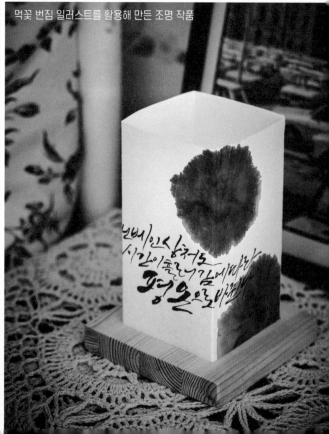
먹꽃 번짐 일러스트를 활용해 만든 조명 작품

배접 기법

01 배접의 의미와 배접이 필요한 이유

배접(褙接)이란 종이나 헝겊 등을 겹쳐 붙인다는 의미가 있습니다. 그림이나 글씨 작품 등을 보존하기 위해 족자 또는 액자로 제작하기 위한 과정입니다. 또는 훼손된 작품을 보강한다는 의미도 있습니다. 동양화, 서예 작품 등을 비롯하여 캘리그라피 작품 또한 화선지나 한지 등을 사용하는데, 화선지의 특성상 작품을 완성한 후에 종이의 구김이 생기기 마련입니다. 이러한 구김을 깨끗하게 펴주는 역할을 하는 것이 배접입니다. 깔끔하게 펴진 작품을 액자나 족자로 제작하게 됩니다. 배접 과정을 통해 발묵의 색감이 더욱 또렷해지기도 합니다.

배접 전
화선지의 구겨짐. 그림을 그리고 글씨를 쓰면서 물과 먹물로 인해 하선지가 움어서 울룩불룩한 부분이 생기기도 합니다.

배접 후
뒷면에 배접지를 대고 배접을 하여 깨끗하게 펴진 화선지 작품이 완성됩니다.

02 배접하는 순서

정통 배접

배접지는 작품지의 크기보다 사방 3~5cm 정도 여유 있게 재단하여 준비합니다. 밀가루 풀은 도배풀을 사용하면 되고 집에서 밀가루를 끓여 만들어도 좋습니다. 밀가루 풀을 풀어주는 접시는 넓고 편평한 것일수록 좋습니다. 분무기는 최대한 공기가 들어가지 않도록 물이 고르게 분사되는 스프레이 타입의 분무기를 이용합니다.

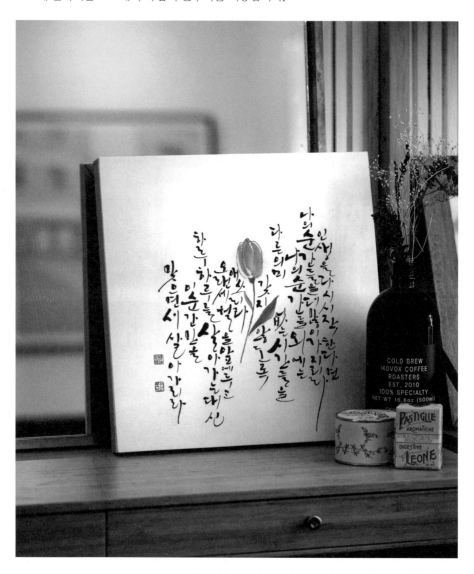

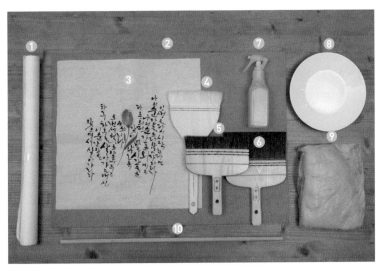

준비물 ① 배접지 ② 배접판 ③ 작품(화선지) ④ 물붓 ⑤ 풀붓
⑥ 표구솔 ⑦ 분무기 ⑧ 풀접시 ⑨ 밀가루풀 ⑩ 나무막대

1 작품을 뒤집어 뒷면에 분무기로 물을 뿌려
적셔줍니다.

2 물붓으로 종이를 왼쪽 오른쪽 쓸어주며 테
이블에 밀착시킵니다.

3 밀가루 풀에 물을 섞어 풀이 주르륵 흐를
정도로 개어줍니다. 풀의 덩어리가 생기지 않도
록 채반에 한 번 걸러주어도 좋습니다.

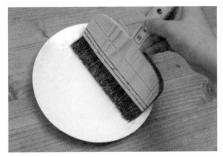

4 풀붓에 골고루 풀을 묻힙니다.

5 배접지의 부드러운 쪽을 윗면으로 하여 배접풀을 왼쪽 오른쪽으로 쓸어주며 골고루 바릅니다.

6 배접지에 풀을 모두 바르면 반투명 상태가 됩니다.

7 배접지 위쪽 끝 부분을 나무막대로 말아서 천천히 떼어줍니다.

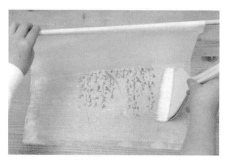

8 풀 바른 배접지를 물을 뿌려 놓은 작품에 덮어 붙입니다. 물붓으로 사용했던 붓을 사용해 아래쪽부터 왼쪽, 오른쪽으로 쓸어가며 밀착시켜 붙입니다.

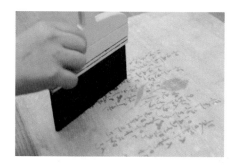

9 공기가 들어간 부분은 표구솔을 수직으로 세워 톡톡 두드려 공기를 제거합니다.

10 작품지보다 여유 있게 재단했던 부분에 밀가루풀을 좀 더 걸쭉하게 만들어 발라줍니다. 이때 작품 부분에 풀이 들어가지 않도록 주의합니다.

11 작품과 배접지를 천천히 같이 떼어냅니다.

12 작품의 앞면이 보이도록 배접판에 붙여 줍니다.

13 물붓으로 배접판에 잘 밀착시켜 줍니다.

14 배접판을 바람이 잘 통하는 곳에 히루 이틀 정도 건조합니다.

15 잘 건조되면 작품지가 빳빳하게 펴진 것을 볼 수 있습니다. 칼로 작품 부분만 오려냅니다.

16 정통 배접으로 완성한 모습입니다.

간이 배접

정통 배접의 여러가지 재료 준비, 복잡한 과정 등을 축소하여 좀 더 간편하게 배접할 수 있는 방법입니다. 필요한 재료와 진행 과정이 간소하다는 장점이 있습니다.

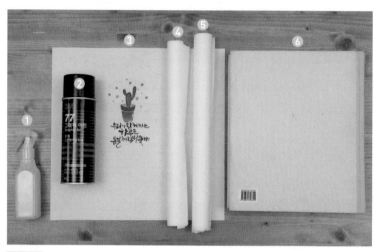

준비물 ① 분무기 ② 3M 77 접착 스프레이 ③ 작품(화선지) ④ 화선지 ⑤ 배접지 ⑥ 두꺼운 책

1 작품을 뒤집어 뒷면에 분무기로 물을 뿌려 적셔줍니다.

2 물붓으로 종이를 왼쪽 오른쪽으로 쓸어주며 테이블에 밀착시킵니다.

3 배접지의 부드러운 쪽을 윗면으로 하여 77 스프레이를 골고루 뿌려줍니다.

4 스프레이 뿌린 면을 작품에 덮어줍니다.

5 덮인 면을 손바닥으로 잘 문질러 밀착시킵니다.

6 배접지와 함께 붙인 작품을 다시 뒤집어 앞면이 위쪽으로 오도록 두고 깨끗한 화선지를 덮어줍니다.

7 위에 두꺼운 책을 올려두고 하루 이틀 정도 그대로 둡니다.

8 간이 배접 완성입니다.

 배접 작품 판넬 제작법

원하는 크기의 판넬에 배접한 작품을 붙여 최종 판넬 작품을 완성하는 과정입니다.

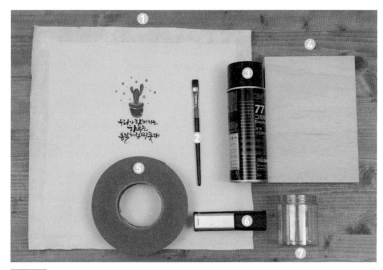

준비물: ① 배접된 작품 ② 납작붓 ③ 3M 77 접착 스프레이 ④ 나무판넬 ⑤ 물테이프 ⑥ 스템플러 ⑦ 물통

1 나무판넬에 77스프레이를 골고루 뿌려줍니다.

2 배접된 작품을 판넬에 잘 밀착시켜 붙입니다.

3 판넬 크기보다 3cm 정도 여유를 두고 자릅니다.

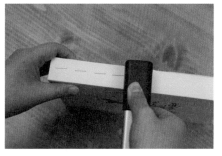

4 테두리 네 면에 스템플러로 작품지를 고정합니다.

5 작품이 깔끔하게 고정된 판넬 모습입니다.

6 테두리면의 마감을 위해 물테이프를 판넬 크기에 맞춰 재단합니다.

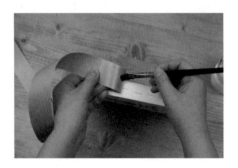

7 납작붓에 물을 묻혀 물테이프에 바르며 물 테이프를 붙여 나갑니다.

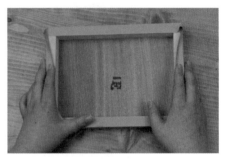

8 테두리 네 면을 모두 감아 붙인 후 판넬 뒷 면으로 접어 붙여 마무리합니다.

Tip

온라인 사이트에서 '나무판넬'을 검색하면 판넬 구입이 가능하므로 쉽고 간편하게 판넬 작품 제작이 가능합니다. 하지만 70cm 이상의 대형 작품은 셀프 배접, 판넬 제작이 어려우므로 표구 사에서 제작하는 것을 추천합니다.

추천업체 : 삼성표구액자(02-336-7369)

잉크 기법

펜촉과 잉크를 사용하여 일러스트와 캘리그라피가 함께 조화를 이루는 기법으로 잉크의 번짐, 믹스 등을 활용합니다.

잉크 기법에 필요한 준비물

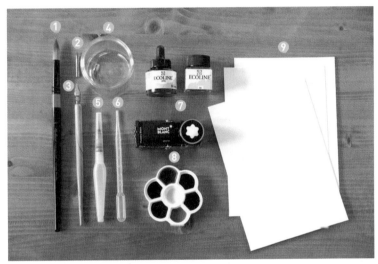

준비물 ① 수채 붓 (루벤즈18호) ② 니코 G펜촉 ③ 펜대 + 스피드볼 C-3 ④ 물통 ⑤ 붓펜(워터브러시)
⑥ 스포이트 ⑦ 잉크 ⑧ 잉크 꽃 파레트 ⑨ 켄트지

❶ **수채 붓(루벤즈18호)**

❷ **니코 G펜촉** : 뾰족 펜촉으로 잉크일러스트와 펜 캘리그라피를 쓸 때 사용합니다.

❸ **펜대+스피드볼 C-3** : 스트레이트 펜대를 사용하며, 납작 펜촉인 C-3 펜촉으로 잉크 일러스트와 펜 캘리그라피를 쓸 때 사용합니다.

❹ **물통** : 수채 기법과 같이 플라스틱 물통 또는 일회용 음료 컵을 재활용하여 사용합니다.

❺ **붓펜(워터브러시)** : 잉크일러스트를 그릴 때 사용합니다.

❻ **스포이트** : 잉크를 소분하기 위해 스포이트를 이용합니다.

❼ **잉크** : 다양한 종류의 잉크 중 기호에 맞게 선택합니다.

❽ **꽃 팔레트** : 꽃 모양의 동그란 팔레트로 잉크를 소분하여 쓸 때 유용합니다.

❾ **종이** : 켄트지와 같이 요철이 없고 발색이 가능한 종이가 가장 좋지만, 요철이 있는 수채화지도 사용 가능합니다.

잉크 번짐 일러스트 배경 소스 만들기

● P424~437
켄트지 또는
수채화지에
캘리그라피 잉크과
딥펜을 이용하여
따라 그리기
연습을 해보세요.

고체 타입인 수채물감과는 다르게 잉크는 액체 타입입니다. 액체와 물이 만나면 더욱 투명한 느낌을 주기 때문에 수채물감의 발색보다 좀 더 맑은 느낌을 표현할 수 있습니다. 잉크의 번짐 기법을 활용하여 배경 이미지로 쓸 수 있는 일러스트 소스를 제작해봅니다.

> **Tip**
> 스포이드로 잉크를 소분하여 잉크 파레트에 담습니다.

그러데이션 배경 소스

> **Tip**
> 이 작업을 여러 번 반복하면 더 넓은 면의 그러데이션 배경을 만들 수 있습니다.

1 잉크를 붓에 묻혀 넓게 면을 만들어 발색해줍니다.

2 붓에 물을 묻혀 잉크를 서서히 끌어옵니다.

원 배경 소스

1 잉크를 붓에 묻혀 붓을 눕힌 상태에서 동그랗게 돌려줍니다.

2 붓에 물을 묻혀 테두리 부분으로 잉크를 끌어 동그랗게 돌려줍니다.

잉크 믹스 배경 소스

1 A 잉크를 붓에 묻혀 원하는 모양의 이미지를 만들어줍니다.

2 B 잉크를 붓에 묻혀 A 이미지에 콕콕 찍어줍니다. A 잉크와 B 잉크가 섞여 자연스럽게 번지면서 믹스 배경이 완성됩니다.

손으로 만드는 화려한 잉크 배경 소스

1 손에 잉크를 찍어 문질러줍니다.

2 물을 손에 묻혀 잉크를 펴줍니다.

3 다른색의 잉크를 손에 묻혀 톡톡 두드려줍니다.

── **Tip** ──

잉크를 문지르고 물로 펴주고, 잉크끼리 톡톡 두드려
주는 작업들을 반복하여 원하는 색상의 잉크들을 섞어
줍니다.

 잉크 믹스 기법 무지갯빛 캘리그라피 쓰기

여러 색상의 잉크로 한 문장을 써 주는 기법입니다. 자연스럽게 색상이 조화를 이루는 것이 중요합니다.

잉크 믹스 캘리그라피

한 획에서 여러 색상이 섞이면 더 자연스러운 믹스 효과를 표현할 수 있습니다.

1 A 잉크를 찍어 첫 번째 획을 씁니다.

2 B 잉크를 찍어 두 번째 획을 씁니다. 이 때 1번 과정의 획과 살짝 겹쳐 시작합니다.

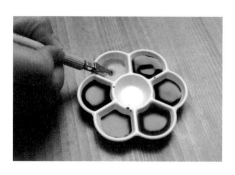

3 C 잉크를 찍어 세 번째 획을 씁니다. 역시 **2**번 과정의 획과 살짝 겹쳐 시작합니다. 잉크끼리 섞여야 자연스러운 믹스 효과를 표현할 수 있기 때문입니다.

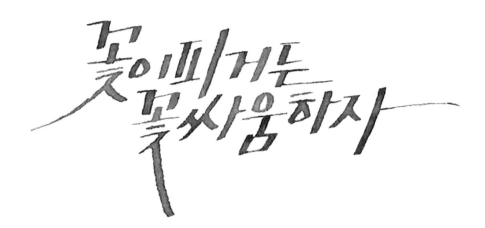

한용운 [꽃싸움] 中

응용 작품

가도아주가지는
않노라시던
그러한약속이
있었겠지요
날마다개여울에
나와앉아서
하염없이무엇을
생각합니다

김소월 [개여울] 中

꿈이라도
꾸면은
잠들면
만날런가
잊었었던
그사람은
흰눈
타고
오시네

김소월 [눈 오는 저녁] 中

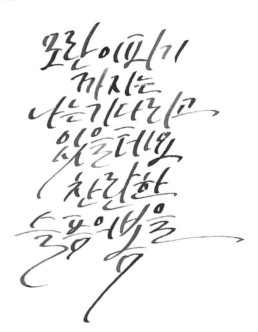

모란이피기
까지는
나는기다리고
있을테요
찬란한
슬픔의봄을

김영랑 [모란이 피기까지는] 中

Tip

작은 프레임에 긴 문장을 쓸 때는 붓보다 펜으로 쓰는 것이 더 좋은 구성과 가독성을 줄 수 있습니다. 작은 프레임(엽서 크기 기준)에 20자 이상의 긴 문장은 펜으로 쓰는 것을 추천합니다.

 # 03 다양한 잉크 일러스트 제작

붓과 펜촉을 이용하여 다양한 잉크 일러스트를 제작하여 캘리그라피 작품에 활용합니다.

잉크믹스 배경

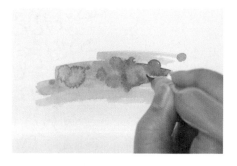

1 워터브러시를 사용하여 A 잉크를 듬뿍 묻힙니다. 붓펜을 최대한 눕혀 쓸어주며 면을 그려줍니다.

2 붓펜에 B 잉크를 묻히고 붓펜을 잘세워 콕콕 찍어줍니다. A 잉크와 B 잉크가 만나 자연스럽게 번지며 믹스 배경이 완성됩니다.

잉크믹스 별 그리기

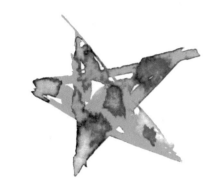

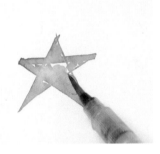

1 납작 펜촉에 A 잉크를 듬뿍 묻혀 별을 그립니다.

2 붓펜에 물을 묻혀 1번 과정의 잉크를 끌어와 채색합니다. 이 때 스케치선을 꼼꼼히 채우는 것이 아니라 자연스럽게 비어 있는 부분이 생기도록 채색합니다.

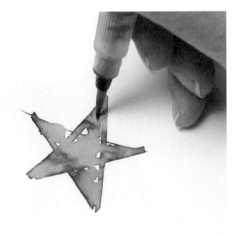

3 붓펜에 B 잉크를 묻혀 잘 세워 잡고 콕콕 찍어줍니다. A 잉크와 B 잉크가 자연스럽게 믹스되며 별 일러스트가 완성됩니다.

잉크 꽃잎 그리기

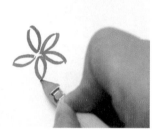

1 납작 펜촉에 A 잉크를 듬뿍 묻혀 꽃잎을 그립니다.

2 붓펜에 물을 묻혀 1번 과정의 잉크를 끌어와 채색합니다. 꽃잎 역시 스케치선을 꼼꼼히 채우는 것이 아니라 자연스럽게 비어 있는 부분이 생기도록 채색합니다.

3 붓펜에 B 잉크를 묻혀 잘 세워 잡고 콕콕 찍어줍니다. A 잉크와 B 잉크가 자연스럽게 믹스되며 꽃잎 일러스트가 완성됩니다.

잉크 아이스크림 그리기

2 붓펜에 물을 묻혀 1번 과정의 잉크를 끌어와 아이스크림 채색을 마무리합니다.

1 A 잉크를 붓펜에 듬뿍 묻혀 아이스크림 윗부분을 면으로 채색합니다.

3 B 잉크를 붓펜에 묻힌 후 세워 잡고 콕콕 찍어 초코칩을 표현합니다.

4 B 잉크를 다시 붓펜에 듬뿍 묻혀 콘의 왼쪽 부분을 채색합니다.

5 붓펜에 물을 묻혀 4번 과정의 잉크를 끌어와 콘 채색을 마무리합니다.

6 뾰족 펜촉에 B 잉크를 찍어 세로선을 긋습니다.

7 6번 과정과 같은 방법으로 가로선을 그어 아이스크림 일러스트를 완성합니다.

잉크 새 그리기

1 뾰족 펜촉으로 새 일러스트를 스케치합니다.

2 A 잉크를 붓펜으로 채색하고 물을 묻혀 잉크 번짐 효과를 표현하여 새 일러스트를 완성합니다.

잉크 선인장 그리기

1 뾰족 펜촉에 검정 잉크를 듬뿍 묻혀 화분을 스케치합니다.

2 붓펜에 물을 묻혀 잉크를 끌어와 화분을 채색합니다.

3 같은 펜촉으로 선인장을 스케치하고 붓펜에 컬러잉크를 묻혀 채색합니다.

4 다시 뾰족 펜촉으로 선인장 몸통에는 점으로 가시를, 테두리는 짧은 선으로 가시를 그려 선인장 일러스트를 완성합니다.

잉크 깃털 그리기

1 납작 펜촉에 A 잉크를 묻혀 깃털심을 그립니다.

2 같은 잉크를 듬뿍 묻혀 깃털심을 중심으로 왼쪽과 오른쪽 순서로 깃털을 그립니다.

3 붓펜에 물을 묻혀 깃털의 잉크들을 끌어와 채색하여 깃털 일러스트를 완성합니다.

잉크 사슴 그리기

1 뾰족 펜촉에 검정 잉크를 듬뿍 묻히고 사슴 얼굴과 귀를 그립니다.

2 같은 펜촉으로 왼쪽 뿔을 그립니다.

3 같은 펜촉으로 오른쪽 뿔과 중간 뿔을 그립니다.

4 붓펜에 컬러잉크를 묻혀 사슴 얼굴의 왼쪽 부분을 채색합니다.

5 붓펜에 다시 물을 묻혀 왼쪽 잉크를 끌어와 채색하여 사슴 일러스트를 완성합니다.

잉크 일러스트 캘리그라피
새해카드

잉크 일러스트 캘리그라피
명함

잉크 일러스트 캘리그라피
선물 포장 태그

잉크 일러스트 캘리그라피
크리스마스카드

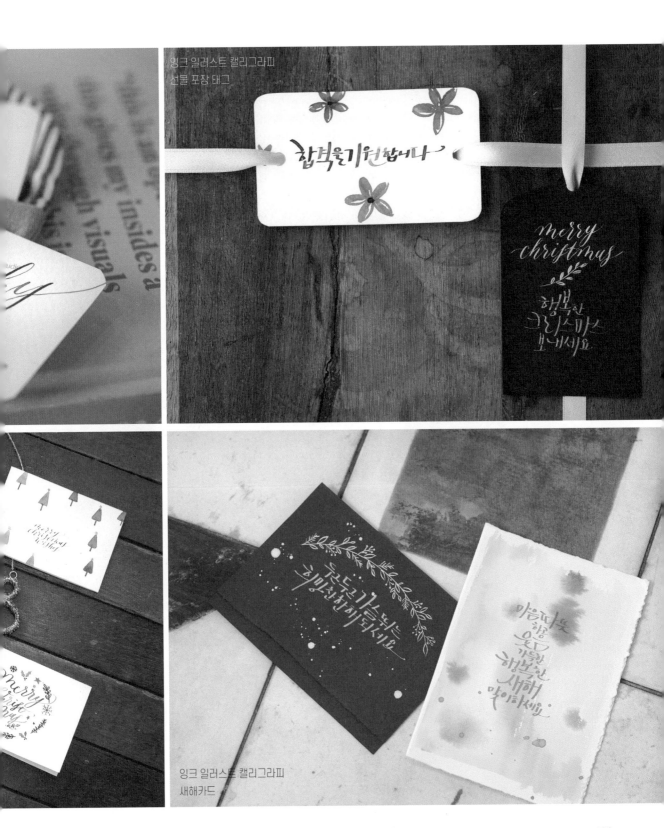

잉크 일러스트 캘리그라피
선물 포장 태그

잉크 일러스트 캘리그라피
새해카드

439

포일 기법

01 글루펜으로 쓰는 입체 포일 캘리그라피

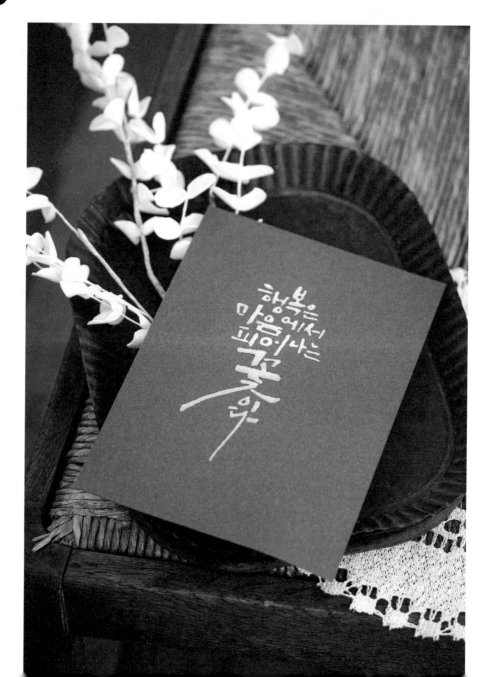

준비물 ① 골드포일 ② 글루펜 1.0mm ③ 다양한 종이 활용

글루펜은 다양한 팁과 굵기의 제품들이 있습니다. 캘리그라피를 하기 위해서는 1mm 펜을 사용하여 얇은 획부터 굵은 획까지 다양하게 사용해보고 굵기에 따라 어떻게 표현되는지 살펴보는 것이 좋습니다.

포일종이는 펄 감이 있는 반짝이는 종이입니다. 물감이나 잉크로는 표현할 수 없는 색감을 표현해줍니다. 색상이 매우 다양하며 포일종이는 온라인에 '포일캘리' 또는 '포일종이'라고 검색하면 구매할 수 있습니다.

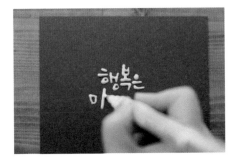

1 글루펜으로 캘리그라피를 씁니다. 처음에 글씨를 쓸 때는 하늘색의 불투명한 글루가 나옵니다.

2 글루를 자연건조합니다. 건조 후에는 투명하게 변합니다.

3 골드 포일을 글씨 부분에 덮어줍니다.

4 포일을 잘 덮고, 글씨 부분에 포일이 잘 붙도록 잘 문질러줍니다. 안경 닦는 천 등의 부드러운 천으로 밀어주어도 좋습니다.

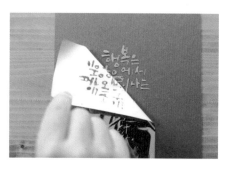

5 포일을 떼어내면 글씨에 포일이 붙어 나옵니다. 포일이 골고루 잘 붙었는지 확인하고 덜 붙은 부분은 포일을 다시 덮어 손톱으로 살짝 긁어주면 보강할 수 있습니다.

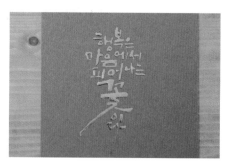

6 올록볼록 포일 캘리그라피가 완성되었습니다.

 02 반짝반짝 평면 포일 캘리그라피

준비물 ① 코팅기 ② 레이저 프린팅 작품 ③ 포일

1 직접 쓴 캘리그라피를 편집하여 이미지 파일로 만듭니다.(P.474의 포토샵 편집법을 참고해주세요) 그 파일을 '레이저프린터'로 프린트합니다. 포일이 레이저 잉크로 붙기 때문에 잉크젯 프린터는 사용할 수 없습니다.

2 프린트 작품 위에 골드 포일을 덮습니다.

3 포일을 잘 잡고 예열된 코팅기에 넣습니다.

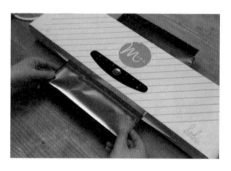

4 코팅기의 열이 전체적으로 다 전달될 때까지 밀어서 꺼냅니다.

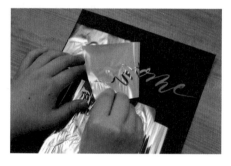

5 꺼낸 종이의 포일종이를 떼어냅니다.

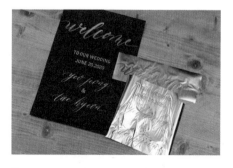

6 평면 포일 캘리그라피 완성. 입체 포일 캘리그라피처럼 보강은 할 수 없으니 참고해주세요.

> **Tip**
> 종이는 포일이 잘 붙을 수 있도록 요철이 없는 매끈한 종이를 사용하는 것이 좋습니다.

입체포일 캘리그라피 액자

평면 포일 캘리그라피 액자

445

 가죽 위에 반짝! 가죽 포일 캘리그라피

포일펜은 펜촉에 열이 전달되는 펜입니다. 열기로 포일을 녹여 붙여주는 역할을 합니다. 인터넷에서 '포일펜'으로 검색하면 구매할 수 있습니다. 가죽은 요철이 있는 것보다 매끈한 가죽 제품에 작업하는 것을 추천합니다.

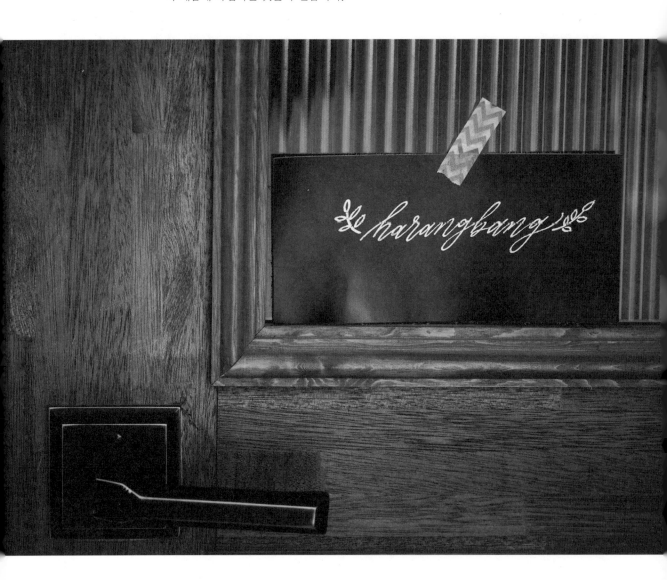

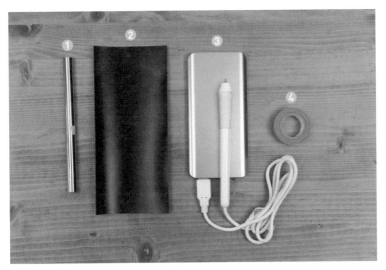

준비물 ① 포일 ② 가죽 ③ 포일펜 ④ 마스킹테이프

1 준비된 가죽 제품의 원하는 위치에 글씨 크기에 맞춰 포일 종이를 재단하여 덮고 마스킹테이프로 고정한 후 포일펜으로 캘리그라피를 씁니다.

2 포일을 떼어냅니다. 가죽 포일 역시 보강이 쉽지 않으므로 한번에 써야합니다.

3 자투리 가죽에 연습한 후 다양한 가죽 제품에 가죽 포일을 완성해보세요.

가죽 포일 캘리그라피 캐리어 태그

가죽 포일 캘리그라피 핸드백

전각 기법

01 전각의 의미와 재료 소개

전각(篆刻)은 전서체를 새긴다는 의미입니다. 하지만 꼭 전서체만 국한되어 새겼던 것이 아니라 해서, 예서체 등도 새겼으며 이미지를 새기기도 하였습니다. 이러한 전각이 캘리그라피와 만나면서 다양한 서체, 다양한 이미지들을 새기는 작업으로 그 범위가 확대되었습니다. 전각은 본래 돌, 나무, 상아, 옥, 금속 등의 인재(印材)에 새겼었는데, 이들 중 새김이 쉬운 편인 돌을 주로 사용하게 되었습니다. 전각은 가로, 세로가 3.3cm의 한 치 정도 크기의 돌에 새기는 것이 기본이며, 이 정도로 작은 한정된 공간에서 양각 또는 음각으로 새기는 예술입니다. 캘리그라피용 전각으로는 주로 0.5cm~1.5cm 정도가 사용되는 편이며, 이 외에도 용도에 따라 다양한 크기의 석인재를 사용합니다. 전각은 국새와 같이 관서에서 사용하는 관인(官印), 개인의 인감과 같은 개인 이름 도장, 또 캘리그라피, 서예, 그림 작품 등에 쓰는 성명인·아호인 등으로 널리 사용됩니다. 그럼 전각 예술을 위해 사용되는 재료들을 알아볼까요.

재료

인재(印材)

돌, 나무, 옥, 도자, 상아, 금속 등의 다양한 재료들이 있지만 새김이 쉬운 편인 돌을 주로 사용합니다. 전작에 사용하는 돌의 종류는 매우 다양한 편인데 대부분이 중국석입니다.

요녕석
가장 보편적으로 쓰이는 돌입니다. 단단한 편은 아니어서 초보, 입문용으로 사용됩니다. 무늬가 거의 없이 매끈하고 깔끔한 돌입니다.

청전석
요녕석 보다는 단단하여 섬세한 획을 표현할 수 있습니다. 노란 빛이 도는 편이고 무늬가 다양합니다.

선거석
청전석과 비슷한 단단함을 가지고 있으며 석질은 부드러운 편입니다. 무늬가 다양하고 어두운 회색빛의 돌로 돌에 따라 검은색에 가까운 것도 있습니다.

몽고석
꽤 단단한 편인 몽고석은 돌마다
색상과 무늬가 제각기 다릅니다.
요녕석으로 연습을 많이 한 뒤
사용하는 것을 추천합니다.

인조 흑석, 홍석
위의 자연석과는 다르게 무늬 없
이 매끈한 표면의 검정과 빨강을
만들기 위해 인위적으로 제작된
인조 돌입니다. 깔끔한 디자인
도장을 새기는 데에 좋습니다.

위에 소개한 돌 이외에도 다양한 석인재가 많습니다. 위의 기본 석인재들로 전각 연습 및 공
부를 한 후 더 많은 석인재들을 직접 보고 구매하는 것도 좋습니다.

전각도

전각도는 크기가 다양합니다. 그 범위는 1mm~10mm 정도인데, 대체적으로 6~8mm를 가
장 많이 사용하는 편입니다. 인재의 크기에 따라 또는 새기고자 하는 문자나 이미지의 크기
에 따라 전각두의 크기를 결정하여 사용합니다. 칼자루에는 가죽이나 천 끈 등으로 감아 손
의 땀을 잘 흡수할 수 있도록 하는데 자신의 손에 맞게 직접 감아 쓰는 것을 추천합니다.

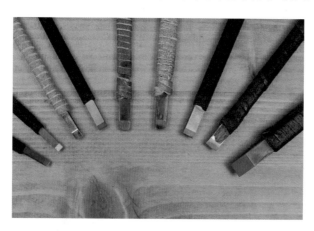

인주

인주는 도장을 찍는 재료로 붉은빛을 띠지만 인주에 따라 색감이 조금씩 다릅니다. 또 붉은
인주뿐 아니라 요즘은 다양한 색상의 인주가 있습니다. 작품에 따라 어울리는 색감을 선택
하여 사용합니다. 인주는 비싼 것일수록 빛깔이 좋고 찍은 후에 인주가 빨리 마릅니다. 평소
작품을 제작할 때 연습용 인주를 사용해도 충분합니다.

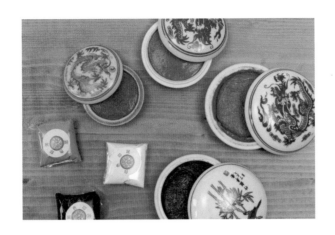

인상

인상은 돌을 고정해 주는 도구입니다. 초보자일 경우 또는
매우 작은 크기의 돌을 쓸 때 사용하면 유용합니다.

먹, 주묵, 벼루, 세필

새김 문자나 이미지를 디자인하는 인고 작업 시 벼루에 먹과 주묵을 갈아서 주묵으로는 돌
의 바탕을 채워주고 세필에 먹을 묻혀 새기고자 하는 문자나 이미지를 밑면에 그려줍니다.
하지만 좀 더 편리하게 인고 작업을 하기 위해 붓펜이나 펜을 사용하기도 합니다.

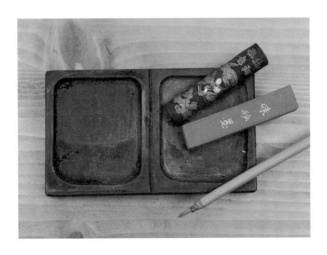

사포와 유리판

돌의 치석을 위해 사용하는 도구로 300방 정도의 거친 사포와 1000방 정도의 고운 것 두 가지가 필요합니다. 돌의 밑면을 편평한 곳에서 치석하기 위해 사포를 올려둘 유리판도 필요한데, 면이 매끄럽고 단단해야 돌의 밑면이 고르게 잘 치석되므로 유리판이 가장 적절합니다.

아크릴물감

측면 새김에 색을 입힐 때 사용하는 물감입니다. 마르면 잘 굳어 번지지 않고 고정되는 아크릴물감을 사용합니다.

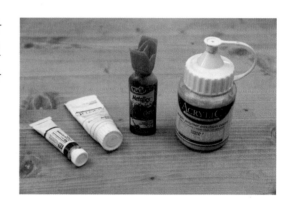

기타 재료

새김 후 돌가루를 털어낼 칫솔, 돌의 측면 치석을 위한 물그릇과 측면 치석 후 매끄러운 코팅을 위한 부드러운 천과 양초, 장갑 그리고 측면에 물감을 채우기 위한 면봉과 세필, 물감을 다듬기 위한 아세톤 등이 부재료로 필요합니다.

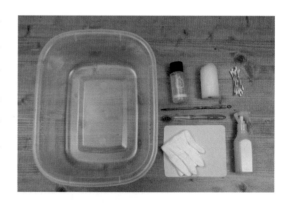

02 치석 방법과 과정

밑면 치석은 고르지 못한 새 돌의 밑면을 고르게 다듬어주는 과정이며 필수로 진행해야 합니다. 또 새김 작업 중에 실수가 발생했을 경우 치석을 해주어야 다시 재작업을 할 수 있습니다. 밑면뿐 아니라 전체적인 돌의 모양을 변형하거나 다듬어줄 때도 치석을 합니다.

밑면 치석(유리판–편평하고 단단한 판으로 대체 가능/사포 1000방)

1 유리판 위에 사포 1000방을 올려놓고 돌의 밑면을 바로 세워 사포 면에 잘 밀착시킵니다. 그리고 원을 그리며 갈아줍니다. 너무 빠르거나 너무 느리면 밑면이 기울어질 수 있으니 적당한 속도로 갈아줍니다. 돌의 밑면을 확인해 마무리합니다.

2 밑면이 편평해지는 것이 중요하므로 치석 후 유리판에 올려보고 쓰러지지 않는지 확인합니다. 돌이 뒤뚱거리면 밑면이 고르지 못한 것이니 다시 치석 해주세요.

수정 시 밑면 치석(유리판–편평하고 단단한 판 대체 가능/사포 300방, 사포 1000방/분무기)

1 유리판 위에 300방 사포를 올립니다.

2 사포에 분무기로 물을 뿌립니다. 물을 뿌리면 치석 시간을 단축할 수 있습니다.

3 돌을 사포에 잘 밀착시키고 원을 그려가며 치석합니다.

4 거친 면을 다듬기 위해 1000방 사포를 유리 판에 올리고 치석하여 마무리합니다. 역시 밑면 의 수평을 잘 확인합니다.

측면 치석(사포 300방 / 사포 1000방 / 물그릇 / 양초 / 부드러운 천)

1 치석을 위해 사포를 손에 맞게 잘라줍니다. 1000방과 300방 모두 준비해주세요.

2 물그릇에 물을 충분히 받아 물속에 돌과 사 포를 담그고 측면을 치석합니다. 원하는 측면의 모양으로 다듬어질 때까지 치석해주세요.

3 1000방 사포 치석으로 거칠어진 면을 300 방 사포로 부드럽게 마무리합니다.

4 사포 치석으로 광택이 사라진 돌의 측면을 매끄럽게 코팅해야 합니다.

5 부드러운 천에 양초를 녹여 촛농을 떨어뜨려 코팅 천을 만들어주세요.

6 촛농에 치석면을 문질러 매끄러워지도록 코팅합니다.

7 코팅이 마무리 되면 부드러운 천으로 닦아주고 마무리합니다. 오일을 발라주면 광택이 더 좋아질 수 있습니다.

측면 치석 전

측면 치석 후

 전각 밑면 새김 순서와 글씨 배열

새김 순서

❶ **선문** : 새기고자 하는 글귀를 선별합니다. 이미지로 대체 가능합니다.

❷ **인고** : 새김 문자 또는 이미지를 디 자인하는 과정입니다. 트레싱지에 붓펜 또는 세필로 새김면을 디자인 합니다

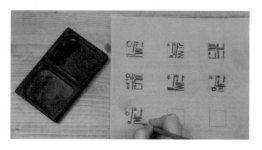

붓으로 트레이싱 상자에
새김면을 디자인하는 모습

❸ **포자** : 완성된 인고를 도장 밑면에 그려 넣는 과정입니다. 도장이 완성된 후 찍어내면 반 대로 나오기 때문에 인고를 반전시켜 도장 밑면에 올려주어야 합니다.

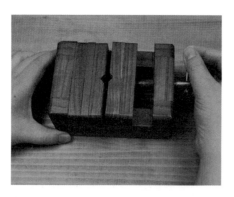

1 '인상'의 나사 손잡이를 돌려 풀어줍니다.

2 칸막이를 한 칸 빼주세요.

3 전각을 새길 돌을 끼우고 다시 나사 손잡이 를 돌려 조여줍니다.

4 돌 위에 먹지를 덮어 스카치테이프로 돌에 잘 붙여주세요.

5 인고 과정에서 완성한 새김 면 디자인 트레이싱지를 가위로 잘라줍니다.

6 먹지 위에 트레이싱지를 올려주세요.

7 트레이싱지 역시 스카치테이프로 돌에 잘 붙여주세요.

8 붉은 색의 얇고 단단한 펜으로 인고를 그대로 베껴냅니다.

9 먹지를 떼어내면 돌 위에 인고가 그대로 베껴 나온 것을 확인할 수 있습니다.

❹ **각인** : 포자된 밑면을 전각도로 그대로 새깁니다.

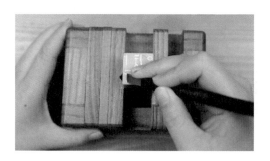

전각도 다루는 법

전각도 잡는 법(집도법)

- **장악식 집도법**

 손바닥 전체로 움켜잡는 방법이며, 힘을 많이 낼 수 있습니다. 이 때 칼날은 돌과 닿는 쪽
 으로 씁니다.

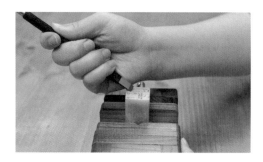

- **경필식 집도법**

 연필 잡듯이 잡는 방법으로 세밀한 획을 표현할 때 주로 쓰는 방법입니다. 이때에도 역시
 칼날은 돌과 닿는 쪽으로 씁니다.

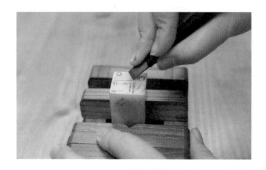

전각도 움직이는 법(운도법)

- **인도법**

칼을 몸쪽으로 끌어당기는 방법입니다. 주로 장악식 집도법으로 칼을 잡을 때 움직이는 방법이고, 새기는 획의 방향에 따라 경필식 집도법일 때도 종종 쓰는 때도 있습니다.

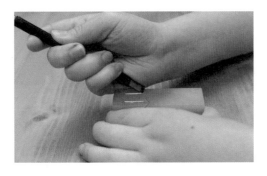

- **추도법**

칼을 몸의 바깥쪽으로 밀어내는 방법입니다. 경필식 집도법으로 칼을 잡을 때 움직이는 방법입니다.

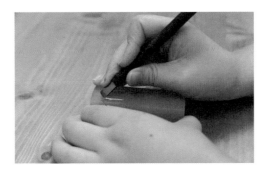

추도법으로 곡선도 새길 수 있습니다. 칼을 밀어내는 방향과 반대로 돌을 돌리며 새기면 곡선 'ㅇ'을 새길 수 있습니다.

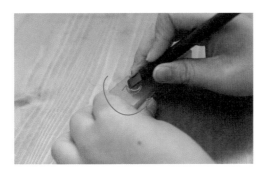

❺ 검인 : 각인이 끝나면 인주를 묻혀 종이에 찍어 검인합니다.

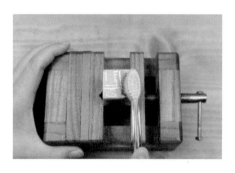

1 검인을 위해 칫솔로 돌가루를 털어내고

2 전각도 뒷부분으로 돌의 테두리를 두드려 마무리한 후

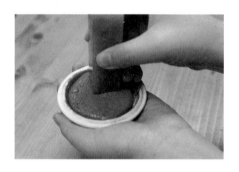

3 인주를 밑면에 골고루 묻힙니다.

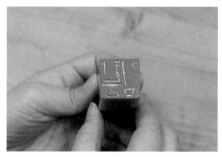

4 인주가 잘 묻었는지 확인한 후

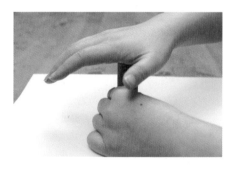

5 종이에 수평을 잘 맞추고 힘을 고르게 주어 찍고

6 새김을 확인합니다.

❻ **보각** : 글씨는 '일필휘지(一筆揮之)' 한번에 쓰는 것이 가장 좋지만 전각은 검인을 거쳐 수정할 부분을 체크하여 보각하는 과정이 필요합니다.

보각할 부분을 펜으로 표시한 후 수정합니다.

❼ **완성** : 보각이 끝난 후 최종 작품을 작품지에 찍어 완성합니다.

밑면 새김 배열 순서

가로 배열 (좌 → 우)

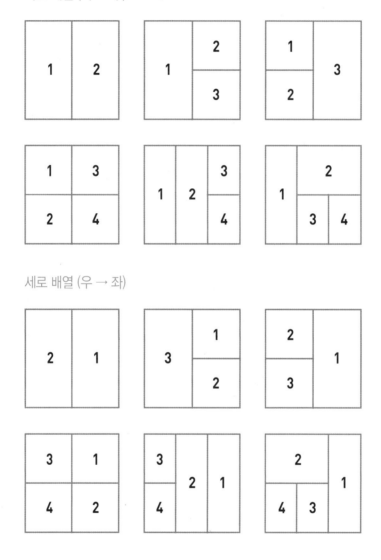

세로 배열 (우 → 좌)

캘리그라피 작품에 찍는 낙관인의 경우 글씨가 가로 구도일 때 전각도 가로 배열, 글씨가 세로 구도일 때 전각도 세로 배열로 새겨진 것을 찍어야 합니다. 이 외의 경우 개인인감도장, 아기도장, 커플도장 등의 디자인 수제도장은 대부분 가로 배열을 사용합니다.

음각 (백문인)

전각을 찍었을 때 글씨가 하얀 것을 백문인(白文印)이라고 하며 음각입니다. 글씨가 오목하게 들어가도록 글씨 부분을 새겨내는 작업입니다.

양각 (주문인)

전각을 찍었을 때 글씨가 붉은 것을 주문인(朱文印)이라고 하며 양각입니다. 배경을 새겨 글씨가 볼록 나오게 새겨내는 작업입니다.

양각 + 음각

도장의 한 면에 양각과 음각을 함께 새기는 작업입니다.

한 글자 또는 이미지 배열

두 글자 배열

미소

행운

여유

설고

지하

子

세 글자 배열

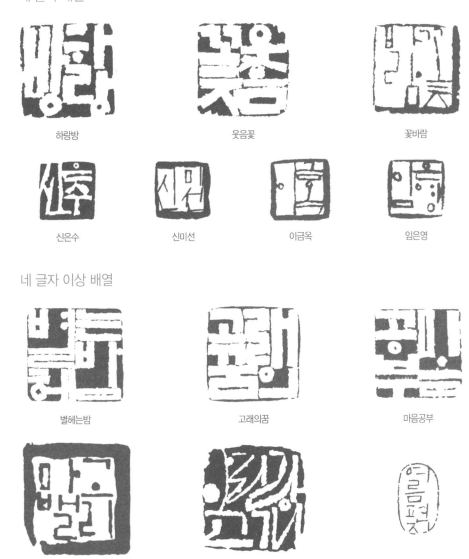

하랑방

웃음꽃

꽃바람

신은수

신미선

이금옥

임은영

네 글자 이상 배열

별헤는밤

고래의꿈

마음공부

마고밸리

아리랑고개

여름편지

위의 배열을 참고하여 여러 글자 수의 글씨들을 응용하여 배열할 수 있습니다. 전각은 새기는 것도 중요하지만 글씨를 배열하고 디자인하는 인고 과정의 충분한 공부와 연습이 필요합니다.

측면 새김 및 색 입히기

전각의 측면 새김의 의미는 본래 새긴 날짜, 새긴 사람 등을 기록하는 역할을 하며, 도장을 바로 찍을 수 있도록 위치를 표시하기 위해 네 면 중 도장을 잡았을 때 엄지손가락이 닿는 부분에 새깁니다. 하지만 요즘 디자인 수제도장의 유행으로 측면에 특별한 의미가 담긴 다양한 이미지들을 새기면서 측면의 새김의 위치도 변화하였습니다. 도장을 찍을 때 몸의 바깥쪽, 정면에 새겨지는 경우가 많아졌습니다. 측면 새김은 수정, 보각이 어려우므로 정확히 디자인하여 한번에 새기는 것을 추천합니다.

낙관 측면 새김

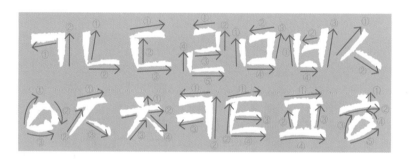

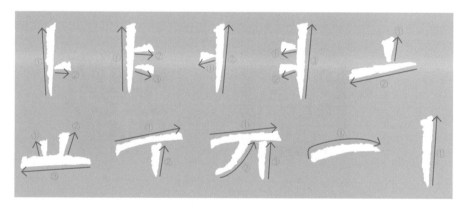

측면의 글씨를 새기기 위한 자음, 모음 새김 연습 체본입니다. 화살표 방향에 따라 전각도를 움직여 새겨보세요. 자음, 모음 새김 연습이 끝나면 새기고자 하는 단어나 문장을 새겨보세요.

측면의 이미지를 새기기 위해 다양한 선의 모양을 새겨봅니다. 측면의 이미지는 곡선을 사용하는 경우가 많으므로 곡선 연습을 위주로 새김 연습을 하는 것을 추천합니다.

이미지 측면 새김

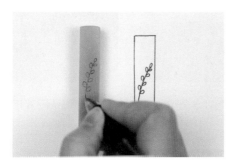

1 미리 디자인한 도안을 보고 펜으로 측면에 이미지를 그립니다.

2 디자인대로 전각도로 이미지를 새깁니다.

3 면봉에 아세톤을 묻힙니다.

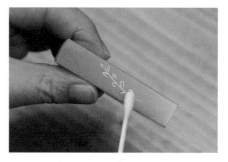

4 펜 선을 깨끗하게 지웁니다.

측면 색 입히기

디자인된 측면을 더욱 또렷하게 하거나 화려한 색감 표현을 위해 색을 입히는 과정입니다.

한두 가지 색 입히기

이미지에 원하는 물감을 면봉에 묻혀 이미지 새긴 부분에 발라줍니다. 물감은 반드시 아크릴물감을 사용합니다. 깨끗한 A4용지를 두고 물감을 묻힌 측면을 용지에 밀착시켜 힘주어 밀어줍니다.

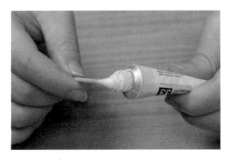

1 원하는 색상의 물감을 면봉에 묻힙니다.

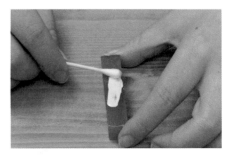

2 이미지를 새긴 부분에 물감을 바릅니다.

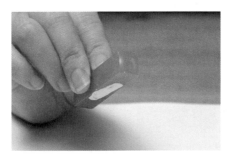

3 깨끗한 A4용지를 두고 물감을 묻힌 면이 A4용지 쪽으로 향하도록 뒤집습니다.

4 A4용지에 측면을 잘 밀착시켜 힘주어 밀어줍니다.

5 새김 이미지에 물감이 잘 채워졌는지 확인합니다.

6 면봉에 아세톤을 묻힙니다.

7 이미지 주변에 불필요하게 묻은 물감들을 깨끗하게 지웁니다.

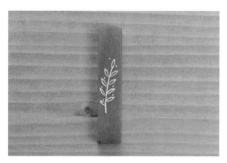

한 가지 색 입히기 완성

세 가지 이상 색 입히기

원하는 색을 붓에 묻혀 이미지 새긴 부분에 채색합니다.

색 입히기가 끝나고 물감이 모두 마르면 면봉에 아세톤을 묻혀 이미지 주변에 불필요하게 묻은 물감을 닦아내고 정리해줍니다.

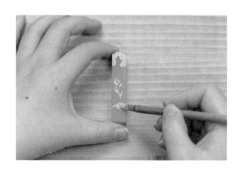

1 첫 번째 색을 붓으로 채색합니다.

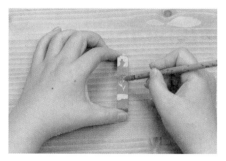

2 두 번째 색을 붓으로 채색합니다.

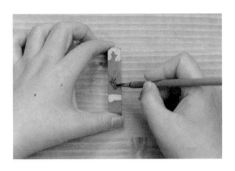

3 세 번째 색을 붓으로 채색합니다.

4 면봉에 아세톤을 묻힙니다.

5 주변에 불필요하게 묻은 물감을 채색한 순서대로 깨끗하게 지웁니다.

6 두 번째 물감도 깨끗하게 지웁니다.

7 세 번째 물감 까지 깨끗하게 지우고 마무리합니다.

세 가지 이상 색 입히기 완성

전각의 다양한 측면 디자인

전각의 다양한 측면 디자인 Ⅱ

나만의 캘리그라피
상품을 만들자!

캘리그라피 실전

Calligraphy

01 상품 인쇄 주문 제작을 위한 포토샵 편집법

캘리그라피의 기본 재료에 포토샵을 포함하여 '문방오우' 라는 말이 있을 만큼 포토샵 편집법은 중요한 작업 중 하나입니다. 직접 쓴 캘리그라피를 이미지 파일로 만들어 더욱 다양한 캘리그라피 디자인 작업을 할 수 있도록 배워봅니다.

포토샵 프로그램은 Adobe Photoshop 사이트에서 체험판 다운로드가 가능합니다. 지속적인 사용이 필요할 경우 월 결제로 사용할 수 있습니다.

글씨 편집법

1 글씨를 스캐너로 스캔하거나, 최대한 밝게 하여 카메라로 촬영합니다.

2 [파일(File)] – [열기(Open)]를 클릭합니다.

3 스캔 또는 촬영한 글씨 파일을 열어 불러옵니다.

4 [이미지(Image)] – [조정(adjustments)] – [레벨(Levels)]을 클릭합니다.

· 단축키 : Ctrl + L

5 글씨를 제외한 바탕색을 빼기 위해 레벨 값을 조절합니다. 세 번째 화살표를 왼쪽으로 이동하면 배경이 빠집니다. 글씨가 사라지지 않는지 확인하며 배경만 밝아지도록 화살표를 이동합니다.

6 배경이 모두 빠지면서 함께 밝아진 글씨 부분을 진하게 올리기 위해 첫 번째 화살표를 오른쪽으로 이동합니다.

7 오른쪽 메뉴 [채널(channel)] – 하단 첫 번째 ☼ 모양을 클릭합니다.

8 상단 메뉴 [선택(Select)] – [반전(Inverse)]을 클릭합니다.

• 단축키 : Ctrl + Shift + I

9 글씨 부분만 선택되었습니다.

7~8과정은 글씨 부분만 선택할 수 있는 간단한 방법입니다. 포토샵 툴 중 마술봉 툴로 글씨만 선택하는 방법도 있습니다.

10 새 캔버스를 열기 위해 [파일(File)] – [새로 만들기(New)]를 클릭합니다.

11 원하는 크기를 지정합니다.(pixels or cm or mm 모두 가능) 해상도(Resolution)는 150~300 정도가 되어야 인쇄 시 화질이 깨지지 않습니다. 색상 모드(color Mode)는 인쇄 파일 제작 시 CMYK로 지정해야 하며, PC로 전송할 경우 RGB 로 지정해야 색상 변화가 일어나지 않습니다. 배경 내용(Background Contents)는 화이트 또는 투명으로 지정 가능하며 투명으로 지정할 경우 PNG 파일로 저장합니다.

12 9에서 선택했던 글씨를 `Ctrl`+`C` 또는 `Ctrl`+`X` 로 옮겨서 새로운 캔버스에 붙여넣기 합니다.

13 메뉴에서 [다른 이름으로 저장]을 클릭합니다.

14 'jpg' 또는 'png' 파일로 저장합니다.

글씨 색상 변화

검정 글씨의 색상을 바꾸는 방법입니다. 이미지 모드는 RGB 또는 CMYK일 경우 가능합니다. grayscale(흑백 모드) 일 때 색상 변화는 불가능하므로 잘 확인해야 합니다.

1 위의 **14**의 글씨 파일에서 상단 메뉴의 [이미지(Image)] – [조정(adjustment)] – [색조/채도(Hue/Saturation)]를 클릭합니다.

• 단축키 : Ctrl + U

2 아래와 같은 창이 뜨는 것을 확인합니다.

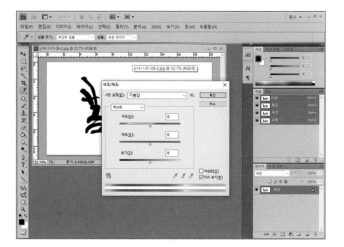

3 [색상화] □를 체크 표시(✓)한 후 [밝기]를 밝
게 해줍니다. [색조] 화살표를 이동하여 원하는 색
상을 지정하고 다시 [채도]와 [밝기]를 조절하여 색
상을 완성합니다.

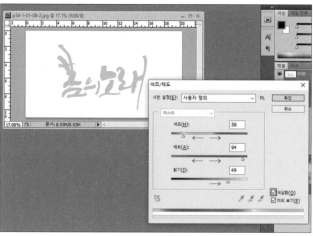

사진 또는 배경과의 합성

1 [파일(File)] − [열기(Open)] 사진 파일을 불
러옵니다.

2 글씨 파일도 불러옵니다. 글씨를 앞의 포토샵
편집법 중 7〜8번을 따라 글씨만 선택합니다.

3 왼쪽 메뉴의 [페인트 툴 도구(G)]를 선택합니다.

4 페인트 툴을 선택하면 아래와 같은 창이 뜹니다. 색상 창의 동그란 커서를 끌어 원하는 색상을 선택합니다.

5 어두운 배경에 흰 색 글씨를 올릴 경우는 이 과정에서 페인트 툴 창에서 흰색을 선택하여 글씨 부분을 클릭합니다. 글씨의 색상이 변경된 것을 확인한 후 'Ctrl+C'로 복사하거나 'Ctrl+X'로 잘라내기 합니다.

6 1의 사진 파일로 돌아와 [Ctrl]+[V]로 붙여 넣기 합니다.

7 왼쪽 메뉴의 화살표 툴 지정 후 원하는 위치를 정하고 단축키 [Ctrl]+[T]로 크기를 조절합니다.

Tip

크기 조절법 [Ctrl]+[T] : [Shift]+↖ = 비율 변화 없이 크기조절 가능하고 [Shift] 없이 화살표를 움직일 경우 비율을 바꿀 수 있습니다. 필요에 따라 가로, 세로 비율 조절이 가능합니다.

8 사진과 글씨 합성을 완성합니다.

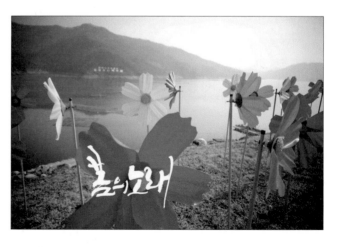

JPG 파일을 AI 파일로 변환하기

포토샵에서 편집한 파일 또는 jpg로 저장된 파일을 일러스트레이터 프로그램에서 ai 파일로
변환하여 저장하는 방법입니다.

1 [파일(File)] − [열기(Open)] AI 파일로 변경
하고자 하는 글씨 파일을 불러옵니다.

2 앞의 글씨 포토샵 편집법 중 7~8번을 따라
글씨만 선택합니다. 오른쪽 메뉴 [채널(channel)]
하단 첫 번째 ⚙ 모양을 클릭하고 Ctrl+Shift+I
(반선)'하여 글씨 선택

3 왼쪽 메뉴의 ▣' 툴을 선택한 후 글씨에 커
서를 두고 오른쪽 마우스를 클릭합니다.

4 [작업 패스 만들기]를 클릭합니다.

5 허용치를 0.5로 지정한 후 [확인]을 클릭합니다.

6 사진과 같이 글씨에 테두리가 생기는 것이 보이면 단축키 Ctrl + C 로 복사합니다.

7 일러스트레이터 프로그램에서 [새로 만들기 (New)]로 캔버스를 열어줍니다.

8 캔버스 창이 뜨면 원하는 사이즈를 지정한 후 [확인]을 클릭합니다.

9 포토샵에서 복사했던 글씨를 단축키 [Ctrl] +[V]로 붙이기 하면 아래와 같은 창이 열립니다. 그 중 [컴파운드 모양(완전하게 편집 가능)(S)]을 선택한 후 [확인]을 클릭합니다.

10 파란 테두리 글씨가 뜨는 것을 확인합니다.

11 왼쪽 메뉴의 파란 네모 표시된 부분을 더블
클릭하면 컬러 차트 창이 뜹니다.

12 컬러 차트 창에서 둥근 커서로 원하는 색상
을 선택하고 확인을 클릭합니다.

13 글씨에 색상이 입혀진 것을 확인할 수 있습니다.

14 화살표 툴을 선택한 후 글씨의 여백 부분에 대고 클릭하면 테두리 선이 사라집니다.

15 상단 메뉴의 [파일(File)]에서 [다른 이름으로 저장(Save As)]을 클릭합니다.

16 AI 파일명을 지정한 후 [저장]을 클릭합니다.

17 캘리그라피 글자를 AI 파일로 저장하였습니다.

 # 휴대폰 어플 활용 캘리그라피 편집

붓이나 펜으로 쓴 글씨를 그 자리에서 바로 손쉽게 편집 할 수 있는 휴대폰 어플 활용 편집 방법입니다. 포토샵 프로그램이 없거나 외부에서 급하게 편집해야 할 때 유용하게 쓸 수 있습니다. 편집 어플의 종류도 다양하지만 여러 기능이 있어 유용한 어플인 Picsart로 사용 방법을 설명하겠습니다.

Picsart

픽스아트는 캘리그라피를 편집하기에 좋은 어플로 많은 인기를 얻었으나, 광고가 많아지면서 불편한 부분도 있습니다. 하지만 편집프로그램의 장점을 많이 갖고 있어 캘리그라피 편집에 유용합니다.

PicsArt

버전 21.8.8

> ┌ **Tip** ─────────────────
> 프로그램이 업데이트되면 책에 실린 화면과 달라질 수 있으니 참고하세요.
> ※ 안드로이드 기준 설명입니다.

글씨 편집하기

1 어플 실행 전 직접 쓴 글씨 이미지를 미리 저장하여 준비합니다. 글씨는 흰 종이에 쓰고 휴대폰 카메라로 최대한 밝게 촬영해야 합니다.

2 어플 실행 첫 화면에 보이는 '➕' 버튼을 클릭합니다.

3 글씨 이미지를 불러옵니다.

4 아래 메뉴바의 [도구]와 [조정]을 순서대로 클릭합니다.

5 화면에 보이는 아래 메뉴바의 [밝기]를 클릭하고 오른쪽으로 밀어 밝기값을 조절합니다.

6 메뉴바의 [대비]를 클릭하고 오른쪽으로 밀어 대비값을 조절하고 오른쪽 상단의 '✓'를 클릭합니다.

7 다시 메뉴바의 [도구]와 [조정]을 순서대로 클릭합니다.

8 이번에는 아래 메뉴바 [밝기]를 클릭하여 왼쪽으로 밀어 밝기값을 조절합니다. 글씨가 진하게 올라오는 것을 확인 할 수 있습니다. 바탕이 다 빠지고 글씨가 진하게 올라올 때까지 4~8의 과정을 반복하고 '✓' 표시를 클릭합니다.

9 아래 메뉴바의 [도구]와 [자르기]를 순서대로 클릭합니다.

> **Tip**
> '조정'에서 채도 조정도 가능하며, '자르기' 메뉴 상단에 '회전' 툴로 회전도 가능 합니다.

10 최대한 글씨만 남을 수 있도록 가까이 자르기합
니다.

11 저장 버튼을 클릭하면 갤러리에 저장이 완료됩니다.

글씨에 색상 입히기

흰색 글씨

1 '➕' 버튼을 클릭하여 글씨 이미지를 불러옵니다.

2 아래 메뉴바 [효과]를 클릭합니다.

3 아래 메뉴바의 [컬러]를 클릭한 상태에서 메뉴바 바로 위 작은 사각형 메뉴바를 왼쪽으로 밀어 이동하여 [음화]를 클릭합니다.

4 바탕은 까맣게 글씨는 흰색으로 바뀐 것을 확인한 후 '✓' 버튼을 클릭하여 완성합니다.

> **Tip**
> 글씨가 또렷한 흰색이 아닐 경우 메뉴바의 [도구]→[조정]을 클릭한 후 [밝기]를 밝게 조정합니다.

5 저장 버튼을 클릭하면 갤러리에 저장이 완료됩니다.

다양한 색상 글씨

1 '⊕' 버튼을 클릭하여 글씨 이미지를 불러옵니다.

2 아래 메뉴바의 [효과]를 클릭합니다.

3 아래 세부 메뉴바의 [예술적]을 클릭합니다.

4 메뉴바 바로 위 작은 사각형 메뉴바를 왼쪽으로 밀어 [스케처2]가 보이면 클릭합니다.

5 [스케처2] 화면바를 한번 더 클릭하면 색상 조정 창이 뜹니다. 이 창의 색상1은 글씨 색상, 색상2는 배경 색상입니다.

6 색상1을 클릭합니다.

7 팔레트 창이 뜨면 색상바를 움직여 원하는 색상을 선택하고 '✓' 표시를 클릭합니다.

8 색상1이 변경된 것을 확인합니다.

9 마스크1, 2 매직1, 2 페이드바를 왼쪽으로 밀어 모두 '0'으로 변경한 후 '✓' 버튼을 클릭합니다.

10 글씨의 색상이 변경된 것을 확인한 후 '✓' 표시를 클릭합니다. [저장] 버튼을 클릭하면 갤러리에 저장이 완료됩니다.

사진과 글씨 합성하기

1 ' ● ' 버튼을 클릭하여 사진 이미지를 불러옵니다.

2 아래 메뉴바를 왼쪽으로 밀어 이동한 후 '+사진 추가' 버튼을 클릭하여 글씨 이미지 파일을 추가합니다.

글씨가 흐리거나 글씨의 바탕이 깨끗하지 않다면 아래 메뉴바를 왼쪽으로 밀어 [조정]을 클릭하여 [밝기]와 [대비]를 조절하여 글씨는 진하게 글씨의 바탕은 깨끗해지도록 편집합니다.

3 아래 메뉴바를 왼쪽으로 밀어 [블렌드]를 클릭합니다.

4 상세 메뉴바의 [곱하기] 또는 [암화]를 클릭하면 흰 바탕은 사라지고 글씨가 배경 이미지와 합성되는 것을 확인할 수 있습니다. 글씨를 원하는 위치에 두고 크기를 조절한 후 '✓' 버튼을 클릭하면 완성입니다.

5 배경 이미지가 어두워 흰색 글씨를 합성하려면 '글씨 색상 입히기'의 '흰색 글씨' 부분에서 저장한 '암화' 글씨를 불러옵니다.

6 아래 메뉴바를 왼쪽으로 밀어 [블렌드]를 클릭하고 상세 메뉴바의 [명화] 또는 [암화]를 클릭하면 검정 바탕은 사라지고 글씨가 배경 이미지와 합성되는 것을 확인할 수 있습니다. 글씨를 원하는 위치에 두고 크기를 조절한 후 ✓ 버튼을 클릭하면 완성입니다.

7 흰 바탕의 검정 글씨를 합성하여 완성한 화면입니다.

8 검정 바탕의 흰 글씨 합성을 완성한 화면입니다. [저장] 버튼을 클릭하면 갤러리에 저장이 완료됩니다.

03 아이패드 캘리그라피

캘리그라피의 디지털화가 급속도로 발전하면서 디지털 캘리그라피의 다양한 작업들을 시도하고 있습니다. 다양한 디지털 기기들이 있지만 보편적으로 사용하는 아이패드로 쓰는 디지털 캘리그라피를 배워보도록 하겠습니다.

재료

준비물 아이패드, 애플펜슬, Procreate 어플

Tip

글씨나 그림을 그릴 수 있는 어플 들이 여러 종류가 있지만 세밀하고 다양한 표현을 비롯하여 포토샵의 간단한 기능까지도 활용할 수 있으며, 다양한 확장자로 저장이 가능한 procreate 어플이 가장 유용합니다. 단, 유료 어플이고 2023년 기준 2만 원이므로 참고해주세요. 프로크리에이트는 매우 다양하고 많은 기능들이 있습니다. 프로크리에이트는 매우 다양하고 많은 기능들이 있습니다. 캘리그라피를 활용하기 위한 제일 기본적인 방법들을 배워보는 파트 입니다. 프로그램 업데이트에 따라 메뉴가 달라질 수 있으니 참고해주세요.

Sketches/ 드로잉 데스크/ LINE Brush/ Adobe Illustrator Draw/ 등의 어플도 있습니다.

어플 실행 첫 화면

1 새로운 캔버스를 만들 수 있는 첫 화면입니다. 오른쪽 위의 '+' 버튼을 클릭합니다.

2 파일함 아이콘을 클릭합니다.

3 캔버스 설정 화면으로 이동합니다. 이 화면에서는 캔버스의 제목, 크기, 해상도 등을 설정할 수 있습니다. 설정 후 오른쪽 상단의 노란색 [창작] 아이콘을 클릭하면 설정에 맞춰 새로운 캔버스가 열립니다.

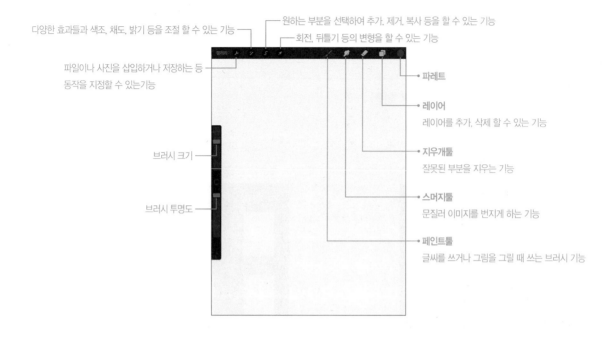

다양한 효과들과 색조, 채도, 밝기 등을 조절 할 수 있는 기능

원하는 부분을 선택하여 추가, 제거, 복사 등을 할 수 있는 기능

회전, 뒤틀기 등의 변형을 할 수 있는 기능

파일이나 사진을 삽입하거나 저장하는 등 동작을 지정할 수 있는 기능

파레트

레이어
레이어를 추가, 삭제 할 수 있는 기능

브러시 크기

지우개툴
잘못된 부분을 지우는 기능

브러시 투명도

스머지툴
문질러 이미지를 번지게 하는 기능

페인트툴
글씨를 쓰거나 그림을 그릴 때 쓰는 브러시 기능

캘리그라피 쓰기 전 준비

1 새로운 캔버스를 열어줍니다.

2 페인트툴 브러시를 선택합니다.

- 기본 내장 브러시 중 한글 캘리그라피에 적합한 브러시 추천

잉크 : 테크니컬 펜
　　　스튜디오 펜
　　　재신스키 잉크

서예 : 스크립트

- 기본 툴 중 영문 캘리그라피에 적합한 툴

잉크 : 칼리그래피펜

> **Tip**
> 프로그램이 업데이트될 경우 버전에 따라 브러쉬의 종류가 다를 수 있습니다.

3 브러시 옵션

[브러시]를 선택한 후 한 번 더 클릭하면 아래와 같은 화면이 뜹니다. 나타나는 옵션 툴 중 특별히 변경할 것은 없지만 'StreamLine' 은 조절하여 쓰는 것이 좋습니다. 'StreamLine'을 최대로 하면 획이 깔끔하고 매끈하게 연결될 수 있고, %를 낮추면 더 유연한 획 표현을 할 수 있습니다. 그래서 한글 캘리그라피를 할 때는 '40%~70%' 정도, 영문 캘리그라피를 할 때는 '최대'로 설정하는 것을 추천합니다.

4 브러시 색상 선택

오른쪽 상단의 파레트 툴을 클릭하고 둥근 커서를 이동하여 원하는 색상을 선택합니다.

5 브러시 크기와 투명도 조절

왼쪽 빨간 네모 표시 안의 바를 움직이면 브러시의 크기와 투명도를 원하는대로 조절할 수 있습니다.

캘리그라피 쓰기

1 캔버스를 열어줍니다.

2 브러시를 선택합니다.

3 StreamLine을 40%~70%로 조절합니다.

—StreamLine

4 파레트툴에서 브러시 색상을 선택합니다.

5 캘리그라피를 씁니다.

6 화살표 툴을 클릭하여 크기 조절도 할 수 있습니다. '자석' 선택 상태에서 파란 점을 움직이면 형태 변형 없이 크기 조절할 수 있고 녹색 점을 움직여 회전을 할 수 있어 각도 조절도 가능합니다.

7 완성된 캘리그라피를 저장하기 위해 [도구] 툴을 클릭하고 원하는 파일 형식을 선택합니다.

8 '이미지 저장'을 클릭합니다.

9 '내보내는 중'이라는 메시지가 뜹니다.

10 '내보내기 성공!' 메시지가 뜨면 최종 저장이 완료됩니다.

이미지를 만들고 캘리그라피 쓰기

1 새로운 캔버스를 열어줍니다.

2 브러시를 선택합니다. 미술, 페인팅, 스프레이, 빛 등의 브러시는 질감 브러시들로 배경 이미지를 만들기에 유용합니다. 이 책에서는 브러시를 [빛 → 성운]으로 선택했습니다.

3 브러시의 크기, 불투명도를 원하는 대로 조절합니다.

4 파레트 툴에서 '색상 1'을 선택하여 브러시로 채색합니다.

5 펜슬의 필압에 따라 표현을 다르게 할 수 있습니다.

6 다음으로는 파레트 툴에서 '색상 2'를 선택합니다.

7 색상2 브러시로 채색합니다.

8 캘리그라피를 쓰기 위해 오른쪽 위 레이어 툴에서 '+' 아이콘을 클릭하여 레이어를 추가합니다.

9 다시 파레트 툴에서 흰색 브러시를 선택합니다.

10 원하는 브러시를 선택합니다.

11 'streaml ine'을 50%로 선택합니다.

StreamLine

12 캘리그라피를 씁니다. 이 때 이미지와 캘리그라피의 레이어를 구분하여 쓰면 캘리그라피와 이미지를 각각 자유롭게 수정할 수 있으므로 레이어를 꼭 구분해서 쓰세요.

13 도구에서 저장할 때, 레이어까지 저장할 수 있는 PSD 확장자를 선택하여 저장합니다.

사진과 캘리그라피 합성하기

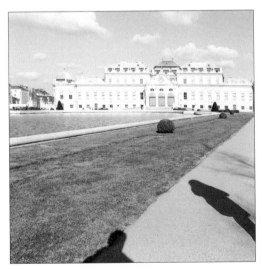

사진과 캘리그라피를 합성하는 방법입니다.

1 프로크리에이트 첫 화면 상단에 사진을 클릭하여 기기에 저장된 사진을 불러옵니다.

2 사진 파일이 열리면서 캔버스가 생성됩니다.

3 사진 위에 글씨를 삽입하기 위해 '사진 삽입하기'로 캘리그라피 파일을 불러옵니다.

4 글씨 파일이 열리면서 사진을 덮어 사진이 가려집니다.

5 이 때 [레이어] 툴을 클릭하고 상단의 [N]을 클릭하여 맨 위로 올려 첫 번째 '곱하기'를 선택합니다.

6 사진과 글씨가 합성된 것을 확인할 수 있습니다.

7 글씨를 흰색으로 바꾸고 싶다면 오른쪽 상단 레이어 툴에서 글씨 레이어를 선택한 후 [N]에서 아래쪽으로 내려 '나누기'를 선택합니다.

8 글씨의 위치와 크기를 원하는 대로 변경한 후 필요한 확장자 파일로 저장하면 완료!

글씨에 패턴 입히기

1 새로운 캔버스를 열고 브러시를 선택한 후 캘리그라
피를 씁니다.

2 브러시를 선택합니다.

3 캘리그라피를 씁니다.

4 이미지를 저장합니다.

5 다시 새로운 캔버스를 열고 질감이 있는 브러시를 선택합니다.

6 [팔레트] 툴의 [색상]을 선택하여 자유롭게 패턴을 만듭니다.

7 다시 새로운 캔버스를 열고 질감이 있는 브러시를 선택합니다.

8 [팔레트] 툴의 색상을 선택하여 자유롭게 패턴을 만듭니다.

9 패턴 이미지를 완성한 후 [사진 삽입하기]를 통해 미리 써놓았던 캘리그라피를 불러옵니다.

10 캘리그라피 파일이 열리면 [레이어] 툴을 클릭하여 '글씨' 레이어의 [보통]을 클릭합니다.

11 [밝게]를 선택하면 글씨에 패턴이 입혀진 것을 확인할 수 있습니다.

12 글씨를 클릭하여 글씨의 크기 변형이나 원하는 패턴 방향을 지정할 수 있습니다.

13 두 파일을 병합하기 위해 [레이어] 툴을 다시 클릭하고 글씨 파일의 레이어를 클릭하여 [아래 레이어와 병합]을 선택합니다.

14 하나의 레이어가 만들어진 것이 확인되면 최종 완성입니다.

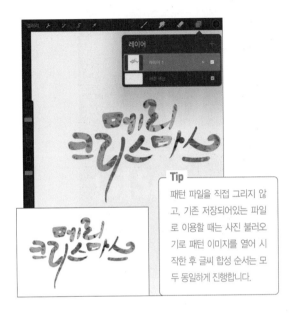

> **Tip**
> 패턴 파일을 직접 그리지 않고, 기존 저장되어있는 파일로 이용할 때는 사진 불러오기로 패턴 이미지를 열어 시작한 후 글씨 합성 순서는 모두 동일하게 진행합니다.

도장 브러시 만들기

원하는 이미지를 도장 브러시로 만드는 방법입니다.

1 흑백으로 저장된 이미지를 불러옵니다. 이 때 중요한 것은 1:1 비율의 정방형으로 제작된 이미지여야 합니다.

2 이미지의 레이어에서 이미지 부분을 클릭하면 나타나는 왼쪽 메뉴 바에서 [반전]을 선택하여 이미지와 바탕색을 반전시킵니다.

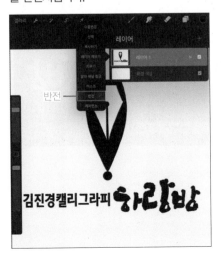

3 배경 레이어의 박스 체크를 해제하여 배경 색상을 제거합니다.

4 반전시킨 이미지를 'PNG' 형식으로 최종 저장합니다.

5 반전시켜 저장한 최종 이미지입니다.

6 다시 새로운 캔버스를 열어 브러시 툴의 '+' 버튼을 클릭합니다.

7 새로운 브러시 폴더를 생성합니다.

8 폴더 이름을 변경하여 저장합니다.

9 빨간 동그라미 안의 '+' 버튼을 클릭하여 [브러시 스튜디오]로 들어갑니다.

10 [모양] 탭의 [모양 소스]를 클릭하면 [모양 편집기]로 들어갑니다.

11 [사진 가져오기]를 클릭합니다.

12 처음에 PNG 파일로 저장했던 반전 이미지를 불러옵니다. 오른쪽 상단 [완료] 버튼을 클릭합니다.

13 다시 브러시 스튜디오로 돌아와 [모양] 탭을 클릭하고 [모양 소스]를 빨간 박스 안과 같이 조절합니다.

14 그레인 소스를 편집하기 위해 [그레인] 탭을 클릭하고 그레인 소스 옆 빨간 네모 박스 [그레인 소스]를 클릭합니다.

15 [사진 가져오기]를 클릭합니다.

16 처음에 PNG 파일로 저장했던 반전 이미지를 불러 옵니다. 오른쪽 상단 [완료] 버튼을 클릭합니다.

17 오른쪽 상단의 [완료] 버튼을 클릭합니다.

18 [획 경로] 탭의 [획 속성]에서 간격을 최대로 올립니다.

19 끝단 처리 탭의 압력을 '없음'으로 조절하면서 모든 조절을 '없음'으로 해주세요.

20 [습식혼합] 탭의 세부사항은 빨간 박스 안의 내용과 같이 모두 없음으로 처리합니다.

21 [Apple pencil] 탭의 불투명도를 없음으로 조절합니다.

22 마지막으로 [속성] 탭의 브러시 속성에서 [도장 형식으로 미리보기]를 활성화하고 '미리보기'를 최대로 조절합니다. 브러시 특성에서 최대 크기와 최소 크기는 원하는 크기로 조절합니다. [최대 불투명도]는 최대로 선택하는 것을 추천합니다.

23 최종 도장 브러시가 완성되었습니다. 이 브러시에 관하여 탭을 클릭하면 브러시 이름 및 제작자의 이름 등을 편집할 수 있습니다. 모든 작성이 끝나면 오른쪽 상단의 [완료] 버튼을 클릭합니다.

24 새로운 캔버스를 열고 [브러시 라이브러리]를 클릭하면 새로 제작한 도장 브러시가 있는 것을 확인할 수 있습니다.

25 브러시를 선택하고 펜슬로 톡톡 찍어주면 도장 이미지가 찍히는 것을 볼 수 있습니다.

26 빨간 박스에서 브러시 크기를 조절하면 도장의 크기를 조절할 수 있고 오른쪽 상단의 팔레트 툴에서 브러시 컬러를 변경하면 도장의 색상도 다양하게 찍어낼 수 있습니다.

> **Tip**
> 프로크리에이트 프로그램이 업데이트 되면 책에 실린 화면과 달라질 수 있으니 참고해주세요.

 머그컵 주문 제작

머그컵 인쇄업체에 캘리그라피 파일을 보내 완제품을 제작하는 방법입니다. 머그컵은 영구적으로 사용 가능하며, 색감을 표현하는 대로 인쇄가 가능합니다. 실크스크린 등의 핸드메이드 인쇄보다 대량으로 제작이 가능한 장점이 있습니다. 업체 사이트에서 머그컵의 종류도 선택하여 제작할 수 있으니 참고해주세요.

1 **캘리그라피 글씨 편집**

직접 쓴 캘리그라피를 포토샵으로 편집하거나 또는 아이패드로 쓴 글씨를 파일 작업합니다.

2 **이미지 추가 또는 글씨 색상화**

글씨를 색상화하거나 원하는 이미지를 합성하여 디자인 파일을 완성합니다.

3 머그컵 도안 프레임 파일 만들기

업체에서 정해진 도안 프레임이 있다면 그에 맞춰 파일을 만들어 주세요. 특별히 정해진 프레임이 없다면 약 22cm×
8cm 정도 크기의 직사각형 프레임을 만들어 디자인 파일을 얹혀주세요.

ex 머그컵의 손잡이가 오른쪽

ex 머그컵의 손잡이가 왼쪽

ex 머그컵의 앞, 뒤 모두 디자인 삽입

4 업체에 파일 전송(AI 파일)

JPG 또는 AI 파일로 저장하여 업체로 완성 작업 파일을 전송합니다.

- **온라인 검색** : '머그컵 제작' 검색
- **추천업체** : 레드프린팅(머그컵 소량 인쇄), 마플

┌─ **Tip** ───
│ 머그컵 인쇄 시 직접 디자인한 색감과 다르게 프린트가 될 수 있으니 업체에 문의한 후 인쇄를 진행하세요.
└──

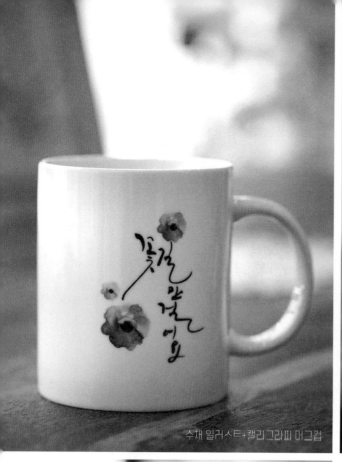

수채 일러스트+캘리그라피 머그컵

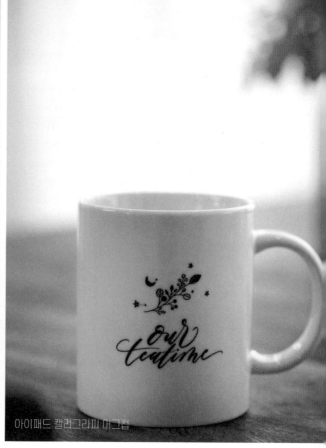

아이패드 캘리그라피 머그컵

수채 배경지+캘리그라피 머그컵

 아크릴 무드등 주문 제작

아크릴 조명은 아크릴 판에 글씨가 새겨져 사용할 수 있는 예쁜 조명입니다. 글씨와 함께 잘 어울리는 이미지를 디자인하여 LED 조명으로 제작이 가능합니다. 머그컵 인쇄와는 다르게 색상화는 불가능한 것이 단점입니다. 컬러는 없지만 글씨와 이미지만으로도 멋진 무드등 제작이 가능합니다.

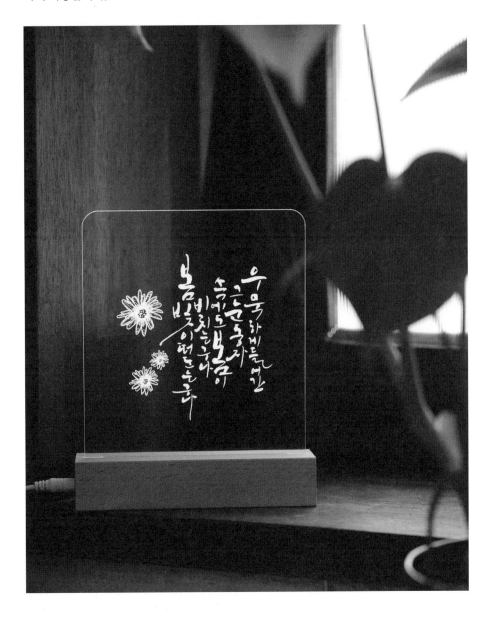

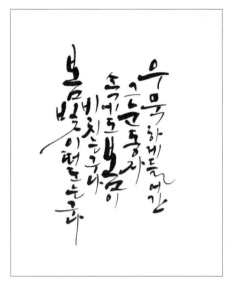

1 캘리그라피 글씨 편집

직접 쓴 캘리그라피를 포토샵으로 편집하거나
또는 아이패드로 쓴 글씨를 파일 작업합니다.

2 이미지 추가

아크릴 무드등은 각인 인쇄이므로 색상화가
불가능합니다. 원하는 이미지가 있다면 함께
디자인하여 1도로 디자인 파일을 완성합니다.

3 아크릴 조명 프레임 파일 만들기

조명 프레임에 맞춰 디자인 파일
을 얹혀줍니다.

4 제작 업체에 디자인 파일 발송

AI 파일로 저장하여 업체에 파일
을 전송합니다.

- **온라인 검색** : '아크릴조명 제
 작' 검색
- **추천업체** : 새한디플러스 https://
 smartstore.naver.com/shdplus

 휴대폰케이스 주문 제작

항상 손에 들고 다니는 휴대폰에 특별한 글귀를 담아 캘리그라피로 디자인하여 인쇄 제작이
가능합니다. 특별한 휴대폰 케이스의 대량 제작 과정을 함께 배워 보고 제작해보세요.

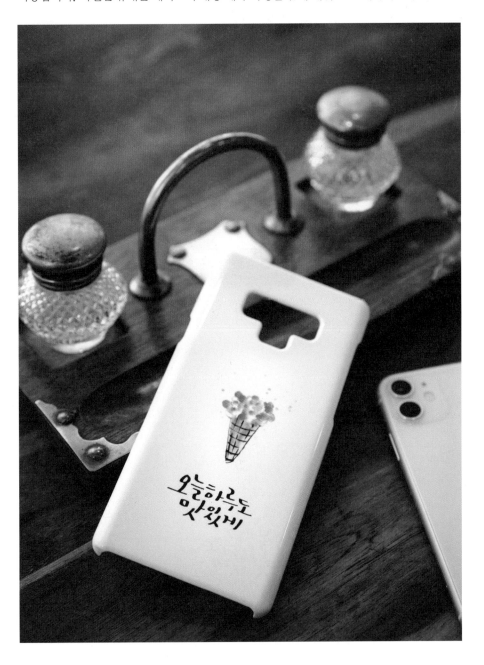

1 캘리그라피 글씨 편집

직접 쓴 캘리그라피를 포토샵으로 편집하거나
또는 아이패드로 쓴 글씨를 파일 작업합니다.

2 이미지 디자인 편집

직접 그린 이미지 또는 기존 파일로 작업하여
글씨와 따로 저장합니다.

3 업체 주문 과정에 따라 파일 업로드

업체마다 주문 과정이 조금씩 다를 수 있습니
다. 안내 과정에 따라 휴대폰 기종을 선택한
후 글씨와 이미지 파일을 업로드하여 주문합
니다.

• **온라인 검색** : '휴대폰 케이스제작' 또는 '폰
케이스 제작'으로 검색

• **추천업체** : 마플 https://www.marpple.com

> **Tip**
>
> 만들려는 휴대폰 기종을 정확히 선택한 후 파일을 업로
> 드 해주세요.

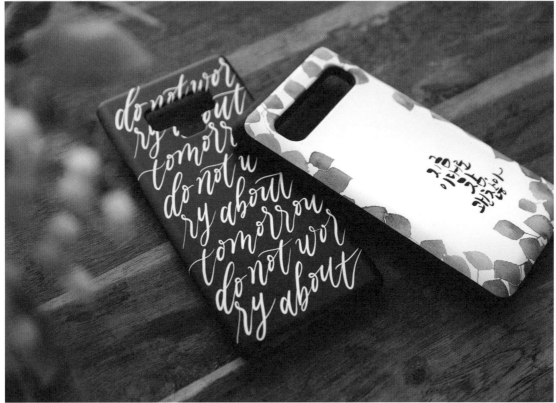

07 스티커 주문 제작

캘리그라피 글씨 디자인으로 다양한 형태의 리벨 스티커를 대량으로 제작할 수 있습니다.
특별한 로고 라벨지를 제작할 수 있는 스티커 인쇄 방법입니다.

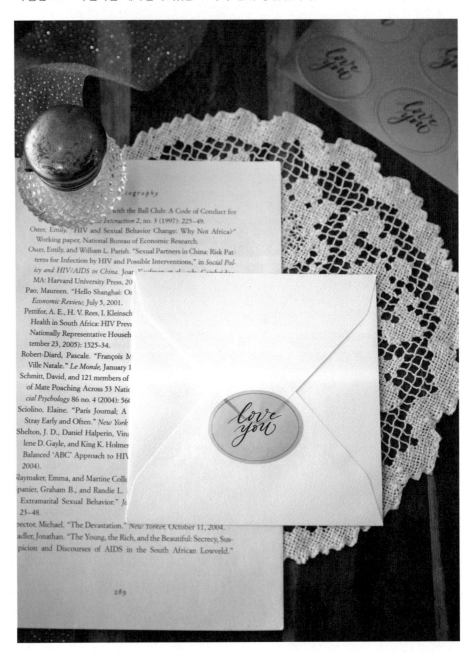

1 캘리그라피 글씨 편집

직접 쓴 캘리그라피를 포토샵으로 편집하거나 또는 아이패드로 쓴 글씨를 파일 작업합니다.

2 이미지 디자인 편집

글씨를 색상화하거나 원하는 이미지를 합성하여 디자인 파일을 완성합니다.

3 업체 주문 방법에 따라 파일 업로드

업체마다 주문 과정이 조금씩 다를 수 있습니다. 안내 과정에 따라 스티커 판형, 재질 등을 선택
하여 글씨와 이미지 파일을 업로드하여 주문합니다.

- **온라인 검색** : '스티커 제작' 으로 검색
- **추천 업체** : 레드 프린팅 https://www.redprinting.co.kr

핸드프린팅

01 감광 없는 실크스크린 기법 1도 인쇄

준비물 ① 물감나이프 ② 실크스크린용 잉크(아크릴) ③ 캘리그라피붓 ④ 드로잉플루이드 ⑤ 스크린필러
⑥ 드라이기 ⑦ 마스킹테이프 ⑧ 버킷 ⑨ 견장실크프레임 ⑩ 스퀴지 ⑪ 인쇄할 소품(우드트레이)
⑫ 동전 ⑬ 캘리그라피도안 ⑭ 고정기

잉크 • 수성 : 물이 닿으며 버지며 종이에 프린트할 때 사용

• 패브릭 : 원단에 인쇄할 경우 사용, 원단 흡수력이 좋은 편

• 아크릴 : 종이, 원단 모두 가능, 잘 지워지지 않음

잉크는 주로 스피드볼(speedball) 제품을 사용합니다.

* 실크샤가 견장된 프레임은 '롤러팩토리' 사이트에서 구매 가능합니다.

직접 쓴 캘리그라피를 다양한 아이템에 핸드 프린팅하는 실크 스크린 기법 중 감광의 과정
없이 간편하게 할 수 있는 방법입니다. 한 가지 색으로 인쇄해봅니다.

1 캘리그라피 도안을 테이블 위에 두고 실크
프레임과 살짝 간격을 두기 위해 그 위에 동전
을 올려둡니다.

2 실크프레임을 덮습니다.

3 드로잉 플루이드를 캘리그라피 붓에 묻혀 도안을 따라 채워 그려줍니다.

4 드로잉 플루이드를 드라이기로 건조합니다.

5 스크린필러를 버킷에 무어 남습니다.

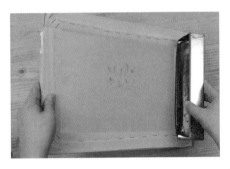

6 실크판을 45° 기울어 버깃을 위로 끌이 올리며 스크린필러를 도포합니다.

7 도포할 때 실크판을 점점 수직으로 세워 마무리해주세요.

8 드라이기로 스크린필러를 건조합니다.

9 수압이 센 물로 씻어냅니다. 드로잉 플루이드가 씻겨나가 글씨 부분이 투명해집니다. 글씨 부분에 스크린필러가 묻어 있다면 손으로 살살 밀어 벗겨주세요.

10 다시 드라이기로 건조합니다.

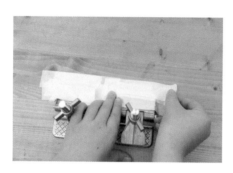

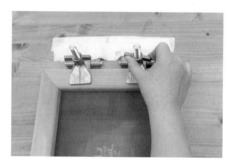

11 테이블에 고정기를 마스킹테이프로 고정해주세요.

12 실크프레임을 고정기에 고정합니다.

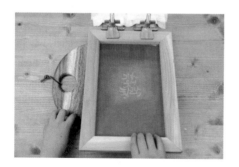

13 인쇄할 소품을 실크판 밑에 넣습니다.

14 잉크나이프로 실크스크린용 잉크를 실크판에 덜어줍니다.

15 스퀴지를 45° 정도 기울여서 잉크를 잡아줍니다.

16 스퀴지로 잉크를 끌어 내립니다.

17 잉크 도포가 마무리된 것을 확인한 후

18 실크판을 올려 인쇄를 확인합니다. 잉크가 덜 묻은 부분이 있다면 붓에 잉크를 묻혀 보강하면 완성입니다.

감광 있는 실크스크린 기법 2도 인쇄

준비물 ① 드라이기 ② 잉크 나이프 ③ 실크스크린용 잉크 2개(패브릭용) ④ 감광액 ⑤ 인쇄할 소품(에코백)
⑥ 트레이싱지 인쇄 도안 ⑦ 버킷 ⑧ 견장실크프레임 2개 ⑨ 마스킹테이프 ⑩ 스퀴지 ⑪ 고정기

실크스크린의 정통 방법으로 실크판을 감광하여 캘리그라피를 인쇄하는 감광 기법입니다.

1 버킷에 감광액을 담습니다.

2 견장 실크프레임을 45° 정도 기울여 감광액
이 담긴 버킷을 프레임에 잘 밀착시키고 끌어올
려 감광액을 도포합니다.

3 실크프레임을 수직으로 세워 도포를 마무
리합니다.

4 감광액을 도포한 프레임은 자연건조 또는 드라이기, 열풍기 등으로 건조합니다.

5 감광기를 준비합니다. 감광기 유리판을 깨끗이 닦습니다.

6 감광기 위에 트레싱지 또는 OHP필름에 인쇄한 캘리그라피 도안을 올려둡니다.(트레이싱지에 먹물로 직접 써도 좋습니다.)

7 도안 위에 실크프레임을 올려둡니다.

8 실크판 위에 두꺼운 책과 같은 무거운 물건을 올려 프레임과 도안을 잘 밀착시켜 줍니다.

9 감광기를 켜주세요. 감광기에 따라 다르지만 1분 내외의 시간이 소요되며 타이머를 이용해 시간을 꼭 지켜야합니다.

Tip
진행 과정을 보여드
리기 위해 자연광이
있는 곳에서 촬영됐
지만 1~10의 과정
은 반드시 자연광이
없는 암실에서 진행
해주세요.

10 감광이 끝나면 프레임을 감광기에서 꺼
냅니다.

11 수압이 센 물로 씻어냅니다. 글씨 부분
의 감광액이 씻겨 나가며 투명해집니다.

12 드라이기로 건조합니다. 1~12의 과정
을 반복하여 2번 프레임도 제작합니다.

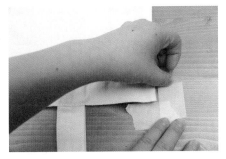

13 마스킹테이프로 에코백 자리를 표시합
니다.

14 고정기에 에코백 손잡이가 걸리기 때문
에 거꾸로 놓아 주세요. 고정기를 테이블에 붙
이고 실크판까지 고정합니다. 에코백 위에 트레
싱지 도안으로 인쇄 자리를 정합니다.

15 자리가 결정되면 트레이싱지를 빼주세요.

16 잉크나이프로 실크스크린용 잉크를 실크
판에 덜어줍니다.

17 스퀴지를 45° 정도 기울여서 잉크를 잡아
줍니다.

18 스퀴지로 잉크를 끌어 내립니다.

19 잉크 도포가 마무리되면 실크판을 올려
인쇄를 확인합니다. 잉크가 덜 묻은 부분이 있
다면 붓에 잉크를 묻혀 보강하면 완성입니다.

20 인쇄된 부분을 드라이기로 건조합니다.

21 2번을 인쇄하기 위해 1번 인쇄에 2번 도
안지를 놓고 맞춰 자리를 잡습니다.

22 2번 실크프레임을 올려두고 도안지에 맞춥니다.

23 도안지를 빼줍니다.

24 잉크나이프로 2번 잉크를 실크프레임에 덜어줍니다.

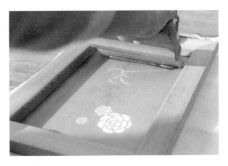

25 스퀴지를 45° 정도 기울여서 잉크를 잡아줍니다.

26 스퀴지로 잉크를 끌어 내립니다.

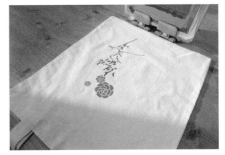

27 실크판을 올려 인쇄를 확인합니다. 잉크가 덜 묻은 부분이 있다면 붓에 잉크를 묻혀 보강하면 2도 인쇄 완성입니다.

Tip

2도 이상 3도, 4도, 5도의 인쇄가 필요한 경우 그에 따라 실크판을 여러 개 제작해야 합니다.

 감광 있는 실크스크린 기법 그러데이션 인쇄

준비물 ① 실크스크린용 아크릭 잉크 3개(패브릭용) ② 잉크 나이프 ③ 감광액 ④ 드라이기 ⑤ 마스킹테이프
⑥ 견장실크프레임 1개 ⑦ 스퀴지 ⑧ 고정기 ⑨ 캘리그라피 도안 ⑩ 인쇄할 소품(파우치)

하나의 실크판으로 여러 색감을 표현할 수 있는 기법입니다.

1 01 1도 인쇄법의 1~6번 과정을 통해 또는 02 2도 인쇄법의 1~12 과정을 통해 실크판을
제작합니다.

2 인쇄할 소품을 테이블에 올립니다.

3 캘리그라피 도안을 소품 위에 올려 자리를
결정합니다.

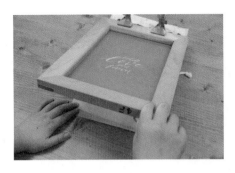

4 마스킹테이프으로 고정기를 테이블에 붙이고 실크 프레임을 고정한 후 도안에 맞춰 자리 잡습니다.

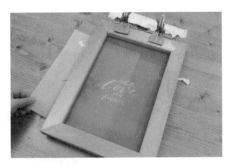

5 도안지를 빼줍니다.

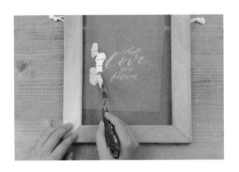

6 잉크 3개를 교차로 겹치도록 차례로 덜어줍니다. 원하는 그러데이션 방향에 따라 잉크 놓는 위치를 결정합니다.

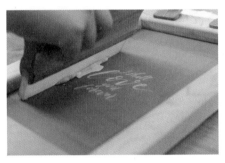

7 스퀴지를 45° 정도로 기울여 3개의 물감을 잘 잡아줍니다.

8 스퀴지로 물감을 고르게 도포합니다.

9 실크판을 올려 인쇄를 확인합니다.

10 그러데이션 표현이 잘 되었는지 확인하고 잉크가 덜 묻은 부분은 붓에 잉크를 묻혀 보강하여 완성합니다.

실크스크린 1도 인쇄 화병

실크스크린 1도 인쇄 자수틀 액자

실크스크린 그러데이션 화분

 레터프레스 1도 인쇄

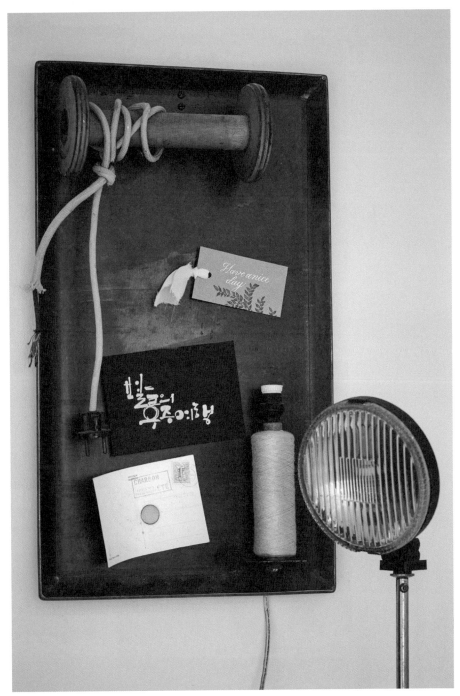

레터프레스를 할 때 가장 중요한 역할을 하는 것은 인쇄판입니다. 인쇄판은 수지 또는 아연으로 만드는데, 제작 업체에 의뢰하여 구매해야 합니다. 직접 쓴 캘리그라피를 편집하여 업체에 파일을 전송하고 사이즈와 판 두께를 정합니다. 판 두께는 수지판은 0.98mm, 아연판은 1.55mm로 주문하면 됩니다.(대일사 02-2271-2150)

준비물 ① 잉킹레일 ② 잉크판 ③ 잉크나이프 ④ 미네랄스피릿 ⑤ 레터프레스용 옵셋 잉크 ⑥ 스카치테이프 ⑦ 롤러 ⑧ 프레스머신 ⑨ 보조압력판 ⑩ 쿠션지 ⑪ 아연판 ⑫ 수지판 ⑬ 압력판

1 잉크판에 옵셋 잉크를 덜어냅니다.

2 옵셋 잉크는 매우 꾸덕하므로 롤링을 용이하게 하기 위해 잉크 나이프로 문질러 펴줍니다.

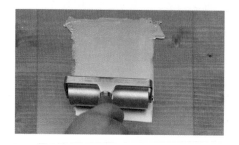

3 세로 방향으로 롤링하여 잉크를 골고루 펴줍니다.

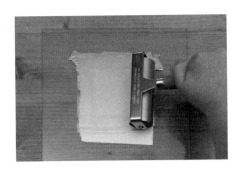

4 가로 방향으로도 롤링하면 더 고르게 잉크를 펴줄 수 있습니다.

5 압력판을 펼치고 압력판 아래쪽에 인쇄할 쿠션지의 자리를 잡습니다.

6 인쇄판의 뒷면(편평한 부분)에 스카치테이프을 말아서 붙입니다.

7 구션시에 인쇄반의 위치를 징하어 올러늫습니다.(압력판의 볼록한 부분이 쿠션지 면에 닿도록 올려주세요.)

8 압력판을 덮어줍니다.

9 인쇄판을 열어보면 위쪽에 인쇄판이 붙어 있는 것을 볼 수 있습니다.

10 인쇄판 옆에 잉킹레일을 붙입니다. 잉킹레일은 쿠션지의 자투리 또는 수지판의 자투리를 사용합니다.

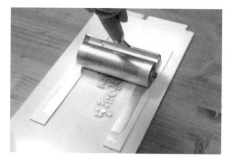

11 롤러로 잉크를 펴 바릅니다.

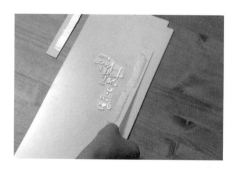

12 잉킹레일을 떼어냅니다.

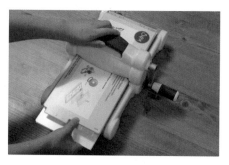

13 압력판을 잘 덮어 프레스 머신에 넣습니다.

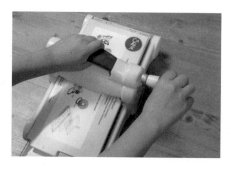

14 프레스 머신 손잡이를 잡고 돌려 프레스합니다.

15 결과물을 확인합니다.

Tip

테스트 인쇄를 해보세요.

압력 정도를 조절하기 위해 인쇄판에 잉크를 묻히기 전에 프레스 머신에 미리 돌려보고 테스트합니다. 압력판의 두께가 부족할 경우 보조 압력판 또는 쿠션지 등을 겹쳐 프레스합니다.

 레터프레스 2도 인쇄

재료는 1도 인쇄 재료와 동일하게 준비하되, 인쇄판과 잉크를 2개씩 준비합니다.

1 01 1도 인쇄법의 1~4번 과정의 잉크를 펴주는 과정을 진행하여 2개 색상의 잉크를 준비합니다.

2 01 1도 인쇄법의 5~7번 과정으로 압력판 위쪽에 1번 인쇄판을 붙입니다.

3 인쇄판 위쪽에 인쇄판을 확인합니다.

4 인쇄판 양옆에 잉킹레일을 붙입니다.

5 롤러로 1번 잉크를 인쇄판에 롤링합니다.

6 잉킹레일을 떼어냅니다.

7 압력판을 프레스 머신에 넣어 머신을 돌려 프레스 합니다.

8 압력판을 열어줍니다.

9 1번 인쇄판을 떼어냅니다.

10 2번 인쇄판 뒷면에 스카치테이프를 말아 붙입니다.

11 1번 인쇄가 완성된 쿠션지 위에 2번 인쇄판의 자리를 정하여 올려둡니다.

12 압력판을 덮어 압력판의 위쪽에 인쇄판을 붙입니다.

13 인쇄판 양옆에 잉킹레일을 붙입니다.

14 롤러로 2번 잉크를 인쇄판에 롤링합니다.

15 잉킹레일을 떼어냅니다.

16 압력판을 덮어줍니다.

17 압력판을 프레스 머신에 넣어 머신을 돌려 프레스 합니다.

18 압력판을 열어 인쇄를 확인합니다.

19 2도 레터프레스 기법을 이용한 인쇄 완성입니다.

 레터프레스 그러데이션 인쇄

재료는 1도 인쇄 재료와 동일하게 준비하되, 잉크를 3개 준비합니다.

1 3개의 잉크를 사진과 같이 조금씩 겹쳐 덜어 놓습니다.

2 롤러로 잉크를 잘 섞어 펴줍니다.

3 이번에는 아연판을 사용해봅니다. 아연판의 뒷면에 스카치테이프을 말아 붙입니다.

4 쿠션지 위에 인쇄판을 자리잡아 올려놓습니다.

5 압력판을 덮습니다.

6 압력판의 위쪽에 인쇄판이 붙습니다.

7 인쇄판 양 옆에 잉킹레일을 붙입니다.

8 그러데이션 잉크를 묻힌 롤러로 인쇄판에 롤링합니다.

9 잉킹레일을 떼어냅니다.

10 압력판을 덮어줍니다.

11 압력판을 프레스 머신에 넣어 머신을 돌려 프레스 합니다.

12 압력판을 열어 인쇄가 잘 되었는지 확인합니다.

Tip

레터프레스 인쇄 후 잉크판에 남아있는 잉크는 나이프로 최대한 긁어 낸 후 잔여 잉크는 '미네랄 스피릿' 용액을 휴지에 묻혀 세척합니다. 물로 씻어내거나 물티슈로 닦지 마세요.

13 그러데이션 레터프레스 인쇄 완성입니다.

레터프레스 그러데이션 액자

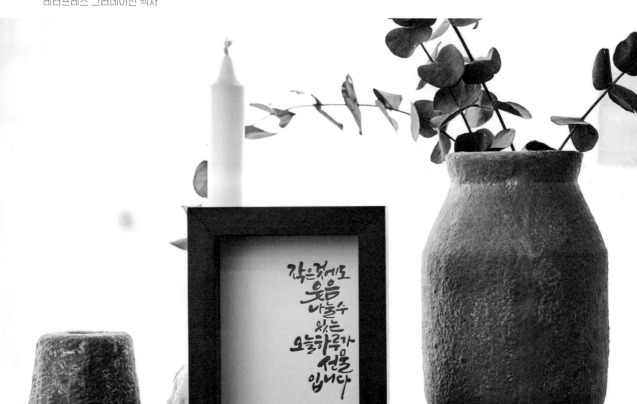

상업 캘리그라피 제작

01 로고 · 타이틀 제작 과정

캘리그라피 로고, 타이틀을 의뢰 받고 제작하는 과정을 순차적으로 공부하고 실무에도 적용합니다.

❶ 의뢰 연락을 받은 후 의뢰서 작성을 통해 기본 정보를 제공 받습니다. 주로 의뢰는 전화 또는 메시지로 받게 됩니다. 로고를 캘리그라피로 제작하고 싶은데 가격이 얼마인지 의뢰인이 묻는다면 의뢰서를 전달하고 기본 정보를 받아 작업료를 제안합니다. 글자 수나 사용 용도에 따라 작업료가 달라질 수 있으니 참고해주세요.

외뢰인	업체명	달콘브레드	의뢰자	홍 길 동	날인
연락처	주소	서울시 **구 **동 **번지			
	전화	02) 2000-3000	이메일	dalcorn@naver.com	
사용용도	베이커리 브랜드입니다. 간판, 패키지 상품 스티커 등에 활용할 수 있는 로고로 사용하려고 합니다.				
작업내용	달콘브레드 다섯 글자 한글 디자인, 영문 디자인 시안 요청				
작업컨셉	눈과 입이 모두 즐거운 빵을 만들자는 모토의 빵집입니다. 부드러운 이미지를 컨셉으로 작업해주세요.				
제작완료희망일	20**년 **월 **일 까지				

* 원하시는 분위기의 글씨체가 있으시다면, 참고 파일을 첨부해 주세요 *

563

❷ 작업 진행이 확정되면 클라이언트와 컨셉에 대한 소통을 정확히 합니다. 클라이언트가 원하는 스타일의 글씨 샘플 사진이 있다면 전달 받고 시안은 3가지 정도로 작업된 것을 전달합니다. 클라이언트의 추가 요청 사항이 있는지 확인합니다.

❸ 클라이언트와 소통한 컨셉에 따라 대략적인 글씨 구상을 스케치 합니다. 구상에 따라 사용할 종이와 도구를 준비합니다.

❹ 컨셉과 구상을 바탕으로 글씨체와 구도를 3가지 이상의 시안으로 만든 후 수정할 부분을 체크하여 정리합니다.

❺ 스캔하여 PC로 글씨를 옮겨 화면으로 확인한 후 글씨의 각도, 굵기 등의 변형이 필요하다면 다듬어 줍니다.

❻ 편집이 마무리 되면 시안 1, 2, 3을 해상도 100 이하와 해상도 200~300의 고화질, 두 가지로 저장합니다.

❼ 해상도 100 이하의 시안 1, 2, 3 시안 파일을 JPG 확장자로 클라이언트에게 전달합니다.

❽ 클라이언트가 수정을 요청할 경우 수정 요청 내용을 정확히 체크하여 수정합니다.

❾ 클라이언트의 최종 로고 선택이 완료되면 시안 1, 2, 3 중 최종 파일을 해상도 200~300의 고화질 파일로 JPG와 AI 확장자로 저장하여 전달합니다.

❿ 클라이언트로부터 최종 피드백을 받고 작업을 종료합니다.

⓫ 필요에 따라 최종 디자인 파일을 클라이언트에게 요청하여 받기도 합니다.

02 한글 로고

클라이언트의 의뢰

눈과 입이 모두 즐거운 빵을 만들자는 모토의 빵집입니다. 부드러운 이미지가 표현될 수 있는 캘리그라피 로고를 원합니다.

달콘브레드 3가지 시안

클라이언트의 의뢰

새로운 시작을 위한 씨앗과 같은 책을 만날 수 있는 책방의 이미지가 표현된 캘리그라피 로고를 원합니다.

씨앗 책방 3가지 시안

03 한자 로고

클라이언트의 의뢰

여성들의 피부 개선을 위한 천연화장품 브랜드입니다. 고급스러운 여성의 이미지를 표현할
수 있는 캘리그라피 로고를 원합니다.

수채화지에 색연필로 작업

美笑引 3가지 시안

클라이언트의 의뢰

좋은 재료로 정성을 다해 음식 짓는 한식당입니다. 정갈하고 깔끔한 느낌의 캘리그라피 로고를 원합니다.

香味家 3가지 시안

 영문 로고

클라이언트의 의뢰

따뜻한 차 한 잔을 마시면서 머무를 수 있는 편안한 공간의 이미지를 살려 제작해주세요.

A4지에 '캘리그라피 마카펜'으로 작업

A4지에 '마카펜'으로 작업

cafe stay 3가지 시안

클라이언트의 의뢰

아이들이 아닌 어른들의 장난감 가게입니다. 어른들의 흥미를 자극할만한 장난감을 떠올릴 수 있는 로고를 제작해주세요.

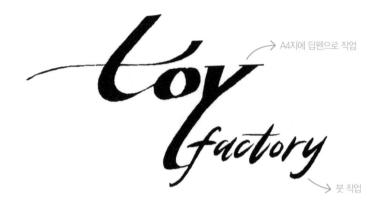

A4지에 딥펜으로 작업

붓 작업

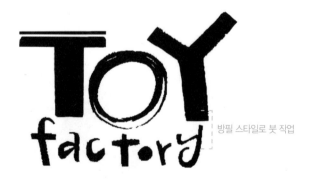

방필 스타일로 붓 작업

toy factory 3가지 시안

별책부록

이미지 소스 활용
캘리그라피 작품 만들기

Calligraphy

 수채 일러스트 소스

소스 파일 받기

p15-01-01

p15-01-02

p15-01-03

p15-01-04

p15-01-05

p15-01-06

p15-01-07

p15-01-08

p15-01-09

p15-01-10

p15-01-11

p15-01-12

p15-01-13

p15-01-14

p15-01-15

p15-01-16

p15-01-17

p15-01-18

p15-01-19

02 수묵 일러스트 소스

p15-02-01

p15-02-02

p15-02-03

p15-02-04

p15-02-05

p15-02-06

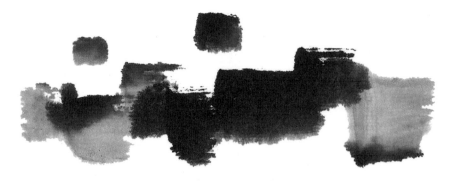

p15-02-07

p15-02-08

p15-02-09

p15-02-10

p15-02-11

p15-02-12

p15-02-13

p15-02-14

p15-02-15

p15-02-16

p15-02-17

p15-02-18

p15-02-19

p15-02-20

p15-02-21

p15-02-22

p15-02-23

03 잉크 일러스트 소스

p15-03-01

p15-03-02

p15-03-03

p15-03-04

p15-03-05

p15-03-06

p15-03-07

p15-03-08

p15-03-09

p15-03-10

p15-03-11

p15-03-12

p15-03-13

04 다양한 배경지 소스

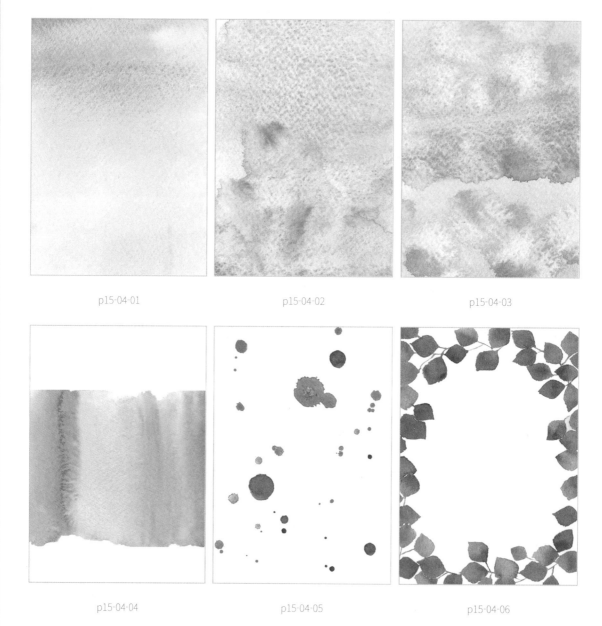

p15-04-01

p15-04-02

p15-04-03

p15-04-04

p15-04-05

p15-04-06

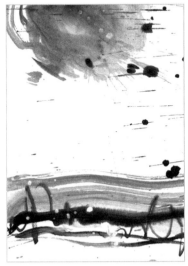

p15-04-07

p15-04-08

p15-04-09

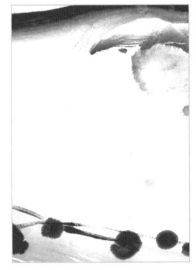

p15-04-10

p15-04-11

p15-04-12

p15-04-13

p15-04-14

p15-04-15

p15-04-16

p15-04-17

p15-04-18

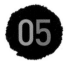 **소스 활용 작품 구성 방법**

일러스트 소스들을 조합하여 직접 쓴 캘리그라피와 함께 편집하여 작품을 만들 수 있습니다.

P15-01-06
+
P15-01-01

p15-05-01

p15-05-02

P15-04-13
+
P15-04-05

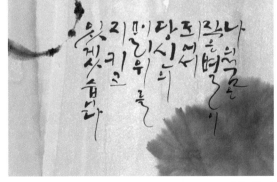

p15-05-03

P15-02-14
+
P15-02-19
+
P15-04-12

p15-05-04

P15—01—15
+
P15—14—01

p15-05-05

P15—04—06

p15-05-06

P15—02—17
+
P15—02—16

이 교과서는 캘리그라피 지도서로 활용할 수 있도록 허가합니다. 캘리그라피 지도교육에 필요한 내용을 이 도서로 활용할 수 있으며 다만, 도서의 무단 복사 또는 프린트는 금지합니다. 또, 지도서로서의 활용은 가능하나 책 내용의 일부 또는 소스를 상품화하여 판매할 경우 법적 책임을 물을 수 있습니다. 도서 내에 첨부된 작품 사진이나 글씨를 모방하거나 상품에 적용하여 판매하는 것을 절대 금지합니다. 판매용 상품 제작 용도 이외에 연습을 위한 임서 또는 SNS용 작품 제작은 가능합니다.